文艺创作中的自恋心理

THE NARCISSISTIC PSYCHOLOGY IN LITERARY AND ARTISTIC CREATION

缪丽芳 / 著

复旦大学出版社

序一

缪丽芳博士是我十多年前培养的博士生，2012年毕业。她的博士论文选择的是文艺心理学的题目：文艺创作中的自恋心理研究。我觉得，这个选题既面向未来，又贴近创作实践，很有价值。现在经过修改，该论文即将出版，可喜可贺！邀我作序，义不容辞。

我国学界在上世纪80年代，曾经掀起过一股文艺心理学的研究热潮。这一跨学科的研究，虽然远不够完整、成熟、系统，却是一门正在生长着的、有生命力的学科，特别有助于文学创作研究。荣格说："心理学作为研究心理过程的一门学问，很明显，是能用于文学研究的，因为人类心理是孕育一切科学与艺术的母胎。"心理学与文学的结合，不仅可能而且非常必要，这一领域的研究有其非常重要的价值。朱光潜在《文艺心理学》的前言中说道："一切事物都有研究的价值，科学并不把世间事物分为'应研究的'和'不应研究'的两种。"所以，文艺心理学中的诸多问题都有着深耕与细究的必要性。

本书正是从我们日常生活中经常谈及却又缺乏深入了解的一个心理现象——"自恋"——入手，讨论了一系列在文艺创作中与此相关的问题，包括创作驱力、精神特质、实现形式、超越之路，等等。问题意识很强，逻辑推演严谨，论述深入浅出，读之使人信服。

理论与创作、与作品的结合贯通是本书的第一个特点。任何一个成体系的理论、形而上的思考，都来自对生活经验的抽象提纯。比如，本书谈到在精神分析领域，弗洛伊德的"精神分析学"、荣格的"心理类型学"、拉康的"镜像阶段"，都来自他们多年的临床经验和实际生活的总结。这体现了理论与生活实践的一体两面和相互贯通。本书作者以敏锐的洞察力捕捉了"自恋"这一心理动因在创作中的作用，遵循了从感性到理性、从具体到抽象、从形而下的生活实际上升到形而上的理论研究的过程。

然而，如何再从形而上回归到形而下，从理论回归到实践，却往往被人们所忽视，他们逐渐更注重概念的推演、理论的阐述和历史的梳理，离文艺创作和作品本身却越来越远了。本书则让文艺理论回归文艺创作和作品本身，将理论条剖缕析地渗透到作品的解读中，使感性的具体的作品具有了理论的高度和深度，又使抽象严肃的理论获得了它的生命力与活泼性。理论和作品相互映照，相互渗透，显得趣味盎然。本书不乏一些精彩的文本细读章节，如《基督山伯爵》中爱德蒙作为"全能复仇者"的白日梦，《少年维特之烦恼》中维特的"感伤主义内在软弱"，《瓦尔登湖》中湖水意象的净化疗愈等，均有独到之处。

对于"自恋"心理的辩证认知是本书的另一个亮点。首先，在日常生活中，一旦提到"自恋"，多少带有贬义。它给人一种"自以为是""狂妄自大"的刻板印象，因而它是不好的品质。然而作者提出，最基本的自恋是人类生存所必需的，也是艺术家创作的最初起点。只是在不同的区间和梯度上，自恋有着不同强度的表现形态。当突破了某个界限时，才能被定义成病态或者是疯狂。此时，自恋才是无益于生存和创作的。其次，我们习惯性认

为自恋是对自我的欣赏,是对自我的高估和夸大。然而作者提出,自恋与"死本能"是紧密相连的。有时候自恋不仅不是自我肯定、自我建设的力量,反而是自我贬损、自我破坏的力量。自卑其实是自恋的另一表现,或者自恋是自卑的一种补偿。这两者之间的相互转化关系,使自恋的内涵层次丰富而充满辩证。自恋极具破坏本能的一面,甚至让许多艺术家走上了自戕乃至自杀之路。这是突破了界限的自恋极具消极意义的方面。在这里作者提出了如何进行超越的问题。这些观点是辩证的,有独到的见解。

本书第三个值得一提的地方,是在解决如何超越自恋的问题上,作者提出了达到"无我之境"的"神圣艺术"。从"小我"到"大我"的突破,是从"个体的人"到"人类"的突破,比如从对个体悲欢的体悟,到民族兴衰的感怀,再到全人类的归宿探寻。作者认为,意识到苦难,但却不沉迷于苦难的书写,能够从苦难的深渊中超拔出来,给人以希望和信心,使人的心灵得到平静和疗愈,是"神圣艺术"的功能。这里作者所提出的对于自恋的救赎,以及文学理想的追求,是可贵的。

我认为,这是一部学术论著,更是一部自我探索、精神成长之书,是文艺心理学研究的一个新成果。希望读者能够从中得到一些共鸣与启悟。

是为序。

朱立元

2024年6月26日

序二

　　本书以"文艺创作中的自恋心理"为研究课题,是需要相当的学术勇气的。因为这一课题,具有较大的学术难度,也是令人感到冷僻和陌生的。这一学术领域,为我本人所尚未接触而不熟悉,倒也反而激起想要一探究竟的兴趣。诚然,假如罗兰·巴特等所说的"作者死了"确实是一个事实的话,那就似乎没有必要遑论文艺创作者的什么"自恋心理"了。好在事情远不是人们所想象的那么坏,这里所谓"作者之死",无非故作惊人之语罢了。这就无异于证明,本书以文艺创作中作者的"自恋心理"为论题,不仅是可能的,而且十分必要,本书选题积极的学术意义,是毋庸置疑的。

　　说到"自恋心理",凡是人大概总也多少有一点儿的吧?它起于人类的自体保护与自我肯定,只是肯定自身有点儿过头罢了。一个农夫,欣赏他那曾经耕耘而田稼丰盛的土地;一位渔民,欣喜于满仓的渔获而踌躇满志;一位学子,因为学业卓越而不免有一点儿"敝帚自珍"的感觉;等等,应该都是些颇为正常的心理反应和心灵状态吧。在那种内在的喜悦心情里,在肯定自身的劳动、智慧与能力的同时,大约总也免不了有些"自恋"的。一般自恋心理的形成,是自得、自满与自证而又无意中变得旁若无人、排斥他人的缘故。极度的自恋,作为一种极为扭曲的

心理现象，从自我崇拜，走向了无视与遮蔽他者的存在，以至于可以自我膨胀到目空一切、误以为自身是"神"这一虚妄境界的地步，这就大约可以归入"自恋型人格障碍"的精神疾患的范畴了。

文艺创作中的"自恋心理"，对于创作者与作品而言，并非一般人自恋心理的简单重复。它体现于创作过程的某些心理特点、内在结构及其变异等，都是有异于常人、令人深感有趣甚而惊讶的。某种意义上可以说，没有作者本人自恋心理的强力冲动和参与，就不会有文艺创作本身的发生，它在创作中的意义自当不可小觑。也许，唯有当你读完这部篇幅不大而专论创作中"自恋心理"的学术著作，才可能对此体会一二吧。在当今中国学界，"自恋心理"是一个基本长期被忽视的文艺创作的特殊心理问题，引起关注和兴趣是理所当然的。本书以此为研究课题，固然不能说是发现、开拓了一个崭新的学术领域，却也可以引起进一步的讨论，这便是本书积极而重要的学术意义的一个方面。

本书共分五章，写得思路清晰，要言不烦。

第一章，作者先是追溯与疏理了有关自恋的理论渊源和发展，简略介绍从诸如纳克、霭理士、弗洛伊德、科胡特到拉康等的自恋之说。比如拉康的"镜像理论"说，从"婴儿把镜中反射的影像认作'那就是我'，它在想象的层面是一种把虚幻的镜像视为'真实'，具有'误认'的特征"，指出这是一种极端的"异化认同"，也便是日本福原泰平所说的"假面"。这说明，在很大程度上，"自恋心理"是一种"伪自我"，是对人自身的理性认知与评价的来不及获得，或是再次丧失，在其心灵上，它无疑是以非理性为主的。

第二章，作者试图解决的问题在于，"自恋是如何作为创作驱力而存在"的。在文艺创作中，自恋作为一种无可替代的心理机制与精神能量，成为创作冲动的原驱力之一。创作的理想便是所谓"诗与远方"，让沉浸于创作激情的作家、艺术家的精神生活，沉浸在古希腊神话那般的"白日梦"中，自恋是其中最为显著、最具实效的心灵现实。正因为有了这一精神性的自恋，可以让诸多作者宁可吃尽千辛万苦，也要执著于完成最为艰巨的写作任务，甚而可能连自己的健康与生命遭到损伤和毁灭，也在所不惜。这一心灵境地，好比希腊神话那喀索斯（Narcissus）在水边凝视水中的自己，陶醉于自身的幻影而心甘情愿地"落水而亡"。有鉴于此，你就不难理解，为什么古今中外一些大作家、大诗人，往往被人称为不可理喻的"怪人""疯子"了。在这一章里，本书作者将创作中"白日梦"的心理内驱力，归为两大类：一是野心的愿望，二是性的愿望。这是通过列举一些作品进行恰当的分析而得出的结论，且以后者为重点。这一章进一步解析了自卑与自恋的辩证关系，从阿德勒到卡夫卡的"自卑"说，可以见出自卑仅是自恋的一种"伪装"。因为是极度的自恋，在现实中必然会遭受挫折、打击和唾弃，于是主体便转化为极度的自卑。"这实际上是'力比受挫折回自身'的情形，也就是继发性的自恋"和"卡夫卡式自卑"心理特质的所在。对于作家卡夫卡来说，文艺创作，首先是一个精神避难的场所，他说"我要逃避您"，"我则逃避到文学中去"。关于这一点，本书作者却又以为，实际上卡夫卡本人的文学创作，尚未最终实现对自身灵魂的"救赎"，卡夫卡委托他的文友，要求在其死后焚毁全稿，他说："通过写作我没有把自己赎出来，在我有生之年我都是一个

死者。"这一作家的心灵境遇,对于理解自卑与自恋的转换来说,无疑是具有一定的典型意义的。

第三章,"探讨自恋特质对创作者的创作与生活的影响"。作家、艺术家"以自恋为核心,生发出各种特质,如内省、敏感、孤独"等种种超常的自我心灵体验。对于自恋者而言,他们内省的世界,可能存有自我审视、认知、思辨与自证的理性过程,有如列夫·托尔斯泰、巴尔扎克、卡夫卡和鲁迅等,都对自身的理性与自恋,保持着双重的自我省思。这并非是纯粹自恋的表现,而是在文艺创作的过程中,他们的心灵能够使得理性与非理性二者之间达成协调和平衡,也便是创作者的理性与自恋之间的"友好相处"。本书进而指明,这关系到,"适度的内省帮助创作"。这一"内省"的"适度",应该是指创作者的理性和"自恋"之间所达成的一种"妥协"。意思是,理性和自恋对于创作来说,都是不可或缺的,但是彼此都必须适度约束自己而不至于妨碍对方在创作中发挥正面的作用。一旦彼此过分,那就都是不利于创作的了。本书作者指出,"过度的内省对于艺术家来说却代表着毁灭性的危险",这里主要是指,"敏感"与"孤独"等"自恋特质"所造成的对"创作与生活的影响"。关于这一方面,本书作者有着诸多精彩的心理分析。譬如作者指出,"敏感这一特质也普遍存在于作家、艺术家身上"。绝对"自我"也便是绝对自恋的人,有如《红楼梦》里的林黛玉,她的极度敏感,可以表现为即使有一根针掉落到地上,也会激起内心的轰鸣。她因生存理想的高远、高冷和精神上的极度敏感,不能与龌龊的环境达成妥协与苟且,于是只能走向毁灭。敏感加上孤独,固然使得诸多作家、艺术家,幸福而宁静地徜徉在自足的心灵"围城"之中,而

极端的敏感与孤独，所酿成的远不是"少年维特"式的"烦恼"和"痛苦"，而是唯有走向自戕，才能求得彻底的所谓"解脱"。曾经高唱"面向大海，春暖花开"的海子的卧轨自尽，是一个残酷的证明。

第四章，讨论了自恋在作品中的"实现"方式。本书敏锐地指出、剖析了"生本能"和"死本能"两个"向度"。作者说，"生本能的向度，表现为自恋从个体存在出发，对生命过程的欣赏"，且"以女性写作中的镜像之恋为典型，女性渴望通过镜像得到自我肯定，创作正是为了从镜像中对自身形象的迷恋、崇拜"；"自恋死本能的向度是以虐恋为典型的。死本能作为生命自身的潜在破坏力，向外投放表现为施虐倾向，向内投放则表现为受虐倾向，这两种倾向的满足都伴随着强烈的自恋快感。施虐主要是以一种自我中心的权能来获得自恋的满足，而受虐则以沉浸在痛苦中来获得自我之存在感"。这一章写得鞭辟入里，是本书研究、分析自恋问题思辨深致的章节之一，读来令人信服。诚然，自恋作为创作者重要而影响创作全过程的创作心理之一，其"实现"方式，还必须通过一定的语言文字系统即作品文本的表述而呈现出来。《易传》说，"书不尽言，言不尽意"，作者的"自恋心理"，与"实现"于文本的"自恋心理"，是有所不一的。为此，本书作者适当地通过对一些中外作品与作家的创作心理进行解析，有效地表达了有关学术之见。

第五章，"主要讨论的是创作者超越自恋的必要性、可能性，以及如何避免一些误区的问题"，认为"自我可以成为通往他者的通道而非障碍，这是创作者超越自恋的可能性"，其主旨在于，为什么要"超越自恋"以及如何"超越"的可能性问题。这就

关系到文艺创作中"小我"与"大我"以及从"小我"走向"大我"的如何可能，关系到对于自恋即"自我"的精神性超越。创作活动的全过程里，不可以没有主体适度的自恋即"自我"，而"局限于个体化原理的创作很容易陷入两种弊症：一是虚假的自我满足，二是感伤的自怜"。"真正伟大的艺术作品是非个人的"，它既不是自恋即"小我"的，又摆脱了自恋的精神域限而走向"大我"。然而问题偏偏在于，所谓"大我"，仅仅只能成活于"小我"的独特生存经验之中，它虽然是对"小我"的超越，而一旦离开"小我"，也就无所谓"大我"了。这也便是本书作者所说的，"本体的大我并不是要摒弃经验的小我，恰恰正是扎根于经验的小我而存在，没有一个抽象的人类，而只有以无数个体的经验之我而组成的有血有肉的人类"，"艺术是个人的，它是以个体生命体验为入口而通达人类的普遍经验"的。本书作者在此所指出的从"小我"向"大我"的超越，必须"以个体生命体验"为条件这一点，是说得很到位的。然而，这一"个体生命体验"，又必须是真实、真诚与真切的。

这一章里，作者还同时谈到了西方学者所说的所谓"神圣艺术"即艺术的"无我之境"问题。王维的禅诗，是彻底消解了"小我"即"自恋"的佳作，那里没有自我意绪的涌动，没有创作者个人意志的冲创，也没有对于世俗"真""善""美"的眷恋、追求和歌颂。一切的一切，以"空寂"二字便可概括。王维禅诗的意象、意境，丰富而深邃，写入诗境的诸如芙蓉桂花，山鸟红叶，空山春涧诸景，森罗于前，似与他诗无别，然而实际上，禅诗已经将那古今中外无数诗作的人生喟叹、喜怒哀乐，都"无情"地消解了。无论春花秋月，山鸟红叶，夜静天寒，等等。

总之一切入诗的世俗情景,都还原为"太上无情"的自本自色、原质原美。这里,已经没有主体、主观即"自我"的执着,所呈现的,是宇宙的原本太一,一尘不染,圆融具足,没有诗人"自我"即自恋心灵的一丝颤动,连时空的域限都被打破。无尘心,无机心,无分别之心,没有任何内心牵累,没有滞碍,没有焦虑,没有紧张,也没有妄执,是一种真正超越了自恋的"零度写作"。凡此,本书都有很好的阐析。

在"导论"中,本书作者说到了本书所提出的诸多问题和基本思路,此即"自恋与艺术创作到底有着怎样的不解之缘?自恋在文艺创作中是病理性的还是常态化的?所起的作用是消极的还是积极的?自恋是个别的现象,还是'艺术家无一例外都是自恋者'(荣格语——原注)?作为读者,如何用自恋的理论去解读、分析和评价作品?作为作者,又该如何把握这一精神现象,发挥其潜力,超越其局限?"当我们读完这一以文艺创作"自恋心理"为研究对象与写作主题的书时,想来都会就此一系列问题,提出与本书作者相同或不甚相同的见解和看法。无疑,这是一部成功的著作,因而乐意向读者推荐。

是为序。

王振复
2024年7月20日

目 录

导 论 / 1
 一、回到作家与作品 / 3
 二、问题的提出与解决的基本思路 / 11

第一章 那喀索斯的魅影 / 23
 第一节 源与流：自恋理论综述 / 25
 一、弗洛伊德：力比多理论 / 25
 二、科胡特：自体理论 / 32
 三、拉康：镜像理论 / 36
 第二节 移情：力比多的流动方式 / 42
 一、投射：我之影像附着于对象 / 43
 二、自居：成为我所向往之对象的愿望 / 51
 三、感通：共鸣或设身处地 / 59

第二章 创作驱力的双极摆动 / 69
 第一节 自恋能量的溢出：白日梦 / 71

一、幻想、游戏与白日梦 / 71

　　二、"众星拱月"与"无所不能" / 80

　　三、白日梦小说的艺术意蕴 / 90

　第二节　受挫能量的补偿：自卑 / 94

　　一、自卑情结 / 94

　　二、自卑与自恋的转化 / 96

　　三、逃避与救赎：卡夫卡 / 102

第三章　自恋特质对艺术家创作及生活的影响 / 115

　第一节　作为恩赐的特质 / 117

　　一、内省：心灵的深邃与隐秘 / 119

　　二、敏感：感觉的丰富与强烈 / 130

　　三、孤独：存在的寂寥与独立 / 142

　第二节　自恋之爱与情欲生产力 / 159

　　一、想象的激情：理想之爱的高扬与现实之爱的缺失 / 161

　　二、恐惧里的渴慕：游走在婚姻与孤独之间 / 172

　　三、璀璨的篇章：动荡的生活与不竭的创作力 / 176

　第三节　创作之途：疗救抑或触火？ / 182

　　一、疗救：疯癫与创造力 / 183

　　二、触火之一：理想国的破灭 / 192

　　三、触火之二：通往永恒的诱惑 / 206

第四章　自恋在作品中的实现形式 / 215

第一节　生之羽翼：镜像之恋 / 217
一、影像迷恋与自我确证 / 217
二、失真的自我与他者 / 226

第二节　死之暗流：虐恋之花 / 240
一、死本能：强迫性复归 / 240
二、虐恋：死本能精神的最初表达 / 245
三、自虐：唯悲情结与苦难人格 / 259

第五章　超越自恋之路 / 275

第一节　从"小我"到"大我" / 277
一、个体化原理及其崩溃 / 278
二、神秘的联结 / 282
三、超越的努力 / 288

第二节　上行之路：神圣艺术 / 295
一、"神圣艺术"与"宗教艺术"的区别 / 296
二、无我之境：超越自恋的神圣艺术 / 300
三、给苦难以亮光 / 308

主要参考文献 / 315

后记 / 325

导论

导 论

一、回到作家与作品

关于作家与作品的关系,自古以来就争论不休。有一个著名的笑话说,有人在读了钱钟书的《围城》后,想要去拜访他,钱钟书说:"如果你吃了一个鸡蛋感觉不错,何必要认识那只下蛋的母鸡呢?"可见钱钟书认为,作家与作品并无如此紧密的联系。古希腊哲学家柏拉图认为,诗人是在"神灵禀赋"的情况下进行创作,那么诗歌与诗人本人也就没有多大关系了。后来著名心理学家荣格也说,伟大的艺术家是在"无意识"的支配下进行创作。那么,艺术家本身是不是只作为一个媒介、通道和工具而存在,研究艺术家本人还有其必要性吗?

"人本主义"和"科学主义"是当代西方哲学思潮的两大主潮。"所谓人本主义,就是以人为本的哲学理论,其根本特点是把人当作哲学研究的核心、出发点和归宿,通过对人本身的研究来探寻世界的本质及其他哲学问题。所谓科学主义,是以自然科学的眼光、原则和方法来研究世界的哲学理论,它把一切人类精神文化现象的认识根源都归结于数理科学,强调研究的客观性、精确性和科学性,其思想基础主要是主观经验主义和逻辑实证主义"[①]。由于科学主义的冲击,文艺理论中曾出现了这样的转移:"当代西方文论在研究重点上发生了两次重要

[①] 朱立元:《当代西方文艺理论》,华东师范大学出版社1997年,第2页。

的历史性转移,第一次是从重点研究作家转移到重点研究作品文本,第二次则是从重点研究作品文本转移到重点研究读者和接受。"①

代表性人物罗兰·巴特将"去作者"的潮流推向高潮,公然宣判了"作者之死"。"文学(最好以后叫做写作)拒绝对文本(对作为文本的世界)指派'秘密'的最终意义,这样恰恰是解放了可以称为反神学的活动性,这其实是革命的活动性,因为拒绝把意义固定化,最终是拒绝上帝及其本质——理性、科学、法律"②。罗兰·巴特将宗教之"神"与作者的地位相类比,将"上帝死了"的反神学活动移置到"作者死了"的"去作者"活动。上帝死了,所以这个世界无需以上帝之眼来观看,来阐述;同理,作者死了,作品的世界无需追踪作者的思绪与步伐,一切向着多义、多元的维度展开。上帝死了,神权的倒塌却使人重新站立。人的主体性地位恰恰是从"上帝死了"的惊世之语才得到真正意义上的确立,人们不再匍匐在圣殿与祭坛之下,战战兢兢审视自身存在与思考的合法性,而开始尊重自身的感受,寻找新的意义,犹如枷锁松解之后的舞蹈。尼采对上帝之死是如此欢欣鼓舞:"老朽的上帝一死,我们的心/便

① 朱立元:《当代西方文艺理论》,华东师范大学出版社1997年,第2页。
② [法]罗兰·巴特:《作者之死》,《符号学论文集》,赵毅衡编选,百花文艺出版社2004年,第511页。

洋溢着感激,惊讶,预感/和期待。地平线仿佛终于/重新开拓了,即使尚不明晰;/我们的航船毕竟可以重新出航/冒着任何风险出航了/求知者的任何冒险又重得/允许了,海洋,我们的海洋又/重新敲开了,也许从来不曾/有过如此'开阔的海洋'。"① 此时,人的创造性活动,不再屈从于"神意"的支配,也不必取悦神祇,作者从真理传导者的身份中获释,以人的自由意志进行活动,从被造物转变为创造者,将自我的生命体验浸润在艺术作品之中。尼采这样说:"每一字都深深来自我的人生经历,有些字充满了痛苦,很多字则是蘸着鲜血写出来的!"② 个体生命的经验,经由作者的笔融化而灌注于作品中,短暂而匆忙的一生也由此留下了痕迹。谁在说话就不再重要了吗?"读者的诞生必须以作者的死亡为代价"③ 吗?读者与作者必须是你死我活的关系吗?作者活着,将其生命的精华倾注于作品;作品活着,以其独立的意志在时空的流转中生辉;读者活着,在对意义的渴求与追寻中与作品相遇。这三方的会谈与沟通,才是一场真正意义上的狂欢。固然,为了寻求"作者的

① Stephane Mallarme, *"Crisis in Verse" in T. G. West trans. and ed., Symbolism:An Anthology*, London: Methuen, 1980, P276.
② [法]丹尼尔·哈列维:《尼采传》,黄露译,北京联合出版公司2020年,第53页。
③ [法]罗兰·巴特:《作者之死》,《符号学论文集》,赵毅衡编选,百花文艺出版社2004年,第512页。

本意"而陷入无穷尽的考据与实证的精确性反而模糊了阅读的真谛，然而，为了寻求意义的开放性而抹去作者的影像未免矫枉过正。好的作品具有意义的"不确定性"，但这并不表明，阐释是绝对自由的、毫无约束或边界的，它可以在天空翱翔，但总有一根隐形的线牵引着它。否则，在语言、语义、规则的汪洋大海里扑腾，犹如断线的风筝在享尽自由的欢乐之后，或将坠落到迷惘、荒漠、虚无之上。

在《什么是作者》的开篇，福柯引用尼采的话"作者已经消失，上帝跟人都得死"。罗兰·巴特用"语言"抹去了作者的存在，即"语言学就这样提供了有价值的分析手段，使作者归于毁灭"，从而作品不是"表现"或"记录"，而是语言的一个"表演形式"。而福柯则强调作者只作为一个"功能体"而存在，主体的创造性必须被剥夺，而作为"复杂可变的功能体"来对待。福柯举了一个例子来论述"自我的多重性"："在数学论文中，不管从地位还是从功能方面说，在序言中说明写作过程的自我，跟在正文中推出证明的'我'并不是同一个人。前者指在某一时间、地点胜利完成计划的唯一的个人，而后者指只要有相同的一些定理、条件以及有相同的一些符号可以使用，就可以完成此类证明的任何人。还可以确定第三个自我，即说明研究目标，叙述所遇障碍、其结果，以及尚待解决的问题的人。这个'我'会在现在或将来的数学论文中

起作用。我们这里探讨的不是一个从属系统,其中'我'的第一种基本的用法,为其他两种自我所重复,没有这样一个从属系统。相反,在这种论文中的'作者-功能体'是这样起作用,以至于把这三个自我同时分开。"[1]由此可见,在人文学科的研究中,已经遭到科学主义方法如此之深的渗透,数学论文中的"我"与序言中的"我"并不是同一个人,是因为数学的研究是对象性的研究,自我与对象可以分离开来,数学的论述中并不具有作者的精神属性。而"从小说的叙述者去寻找跟实际写作人有关的作者"并不荒谬,同一个方程式可以由不同的"我"来证明,但普鲁斯特的文学世界具有独一性,另外一个"我"无法代入执行其功能。小说叙述中的"我"与实际写作人或许已经产生了某种分裂,但仍统合于一个整体之中。诚如弗洛伊德把人格分为本我、自我、超我三个层次,这三个层次协同作用统合于一个整体之我。小说的叙述者或许不停地在功能的转换之中,但它无法摆脱与超越那个正在创作的人。这与数学的论证是不同的范畴,而福柯几乎看不到其中的区别,"很清楚,在对作品(不管是文学文本、哲学系统,还是科技著作)进行内部结构分析时……"[2],他再一次把人文学科的研

[1] [法]福柯:《什么是作者》,《符号学论文集》,赵毅衡编选,百花文艺出版社2004年,第521页。
[2] 同上书,第522页。

究和自然科学的研究混为一谈。

人的科学同自然科学的区别是不容忽视的。在《描述的心理学》一书中，狄尔泰对精神科学（或人文科学）和自然科学作出了区分。自然科学的基本取向是解释（explanation），即发现因果关系，使用客观量化的方法；而人文科学的基本取向是理解（understanding），使用质化的研究方式。如何研究作者与作品在很大程度上取决于研究者对他们所属领域的限定。假如文学还是作为人学或"人的问题"而存在的话，我们并不能以研究物的态度来对待，那么回到作者与作品，关注他们之间的精神联系也并非没有必要。

那么，为什么要从心理学的角度研究作家和作品以及它们之间的关系呢？文学与心理学都有一个共同的起点，即对广袤的时空中人自身存在与发展以及最后之归宿的追问。人创作文学作品与欣赏文学作品的活动，都可以视为一种心理现象，因而文学与心理学是紧密联系的。从作家到作品或者从作品到作家，虽然没有绝对的一一对应的直线关系，但作品中的确承载着作者大量的心理信息，想让读者一探究竟。心理学能否解决文学的问题？这又需要打消对心理学的疑虑。与对文学的研究一样，到底我们是把心理学归入自然科学还是人文科学呢？长期以来，实验、统计的方法已经让心理学成为一种反应模式而失去了灵魂。托马斯·莫尔说："20世纪最大的弊病，造成

我们所有个人和社会的麻烦和痛苦的根源，就在于'灵魂的迷失'。"[①]倘若我们愿意把心理学视为对人的精神现象的研究，就不会仅仅满足于用实验、实证的方法而获得结论，而会换之以内省的、经验的、思辨的方法来进行理解。

在经历了行为主义、精神分析、人本主义各大思潮以后，心理学究竟走向何方？心理学研究的科学观已经产生了重大转变。与物理现象不同，心理现象具有"意向性"，即指向包含着自身之外的某个对象，这是物理现象所不具备的特性。所以，心理现象的研究与物理现象研究不同，应该尊重人的尊严、价值与感受。经典自然科学的科学观和方法论建立在实证主义哲学基础上，所以马斯洛、罗杰斯等心理学家都反对以研究物的方式研究人。所谓"自然科学的科学观和方法论"，仅仅是众多形式的科学观和方法论之一，而非全部或唯一。

心理学研究的是人的内在经验世界，其维度包括：（一）原初性特征。即这一经验是未受触动的原初心理形态，它比任何理性层面反省和推理更直接，如直觉、想象等；（二）整体性特征。如心理学家亨利·詹姆斯提出的意识流，经验世界是一个复杂流动的整体，虽然有不同的主题，但主题与主题之间总是相互关联，从而形成一个经验意义的"格式塔"；（三）意向性

[①] ［美］大卫·艾尔金斯：《超越宗教》，顾肃等译，上海人民出版社2007年，第38页。

特征。当经验世界以自身为研究对象时,自身既是主体又是对象,布伦塔诺称之为"意向性";(四)互动性特征。当经验世界成为研究对象时,经验世界包含了研究者和对象之间的互动,这种互动是有关经验世界的知识的一个部分。

肯·威尔伯是一位后人本主义心理学家,他的"四象限理论"认为,人类对主要的知识探索的各种方法都可以归入两大阵营:内部或外部、左手或右手。例如,在人类学中泰勒对应于伦斯基,在心理学中弗洛伊德对应于华生,在哲学中海德格尔对应于洛克,在社会学中韦伯对应于孔德,在神学中奥古斯丁对应于阿奎那。

所有右手象限依靠"单向逻辑"的注视而接近,以一种客观化的立场、独白式的注视,在研究外部的表层,研究那些凭经验能观察到的角度。而左手象限通过交流和解析才能够达到,通过"对话(dialogue)",你不在外部的、客观的表层上观察,而是在主观间的(intersubjective)、深层的内在进行理解。在心理学的领域中,"精神分析基本上是解析性的或称左手道路的,经典行为主义是右手道路的或称经验道路的"[①]。

荣格曾说,心理学不能解决文学的本质问题,他指的是运用右手象限的心理学,这种路径认为只有通过逻辑实证而获得

① [美]肯·威尔伯:《万物简史》,许金声等译,中国人民大学出版社2006年,第77页。

的结论才是可信的,对于内部深层的问题视而不见,或是无计可施。这种心理学认为外部经验便是有价值的一切知识,他描摹这个世界的外部。但当这个描摹者某一天突然惊醒,会惊慌地发现自己生存在一个缺乏意义、没有深度、毫无品质的世界,他会发现自己身处荒漠——一个由单向逻辑和实验室数据组成的支离破碎的世界。

所以,当批评者撇除作者的各种因素,称之为"外部研究",而将对文本的研究称之为"内部研究"的时候,实际上是颠倒了"内部"和"外部"的意义。当把作者肢解为"功能体"来研究的时候,也是选择了一条消解"意义"的道路。在这里,笔者只是想通过左手象限的道路,寻求对作家和作品关系的理解。当然,这仅仅是探索这样解读的可能性,但并不意味着一票否决右手道路的意义。这是两种不同的进入意识和理解意识的途径,这两种途径为我们理解意识做出了重要贡献,只是它们必须被小心仔细地结合与平衡。

二、问题的提出与解决的基本思路

那喀索斯(Narcissus)是古希腊神话传说中的美少年,他因为迷恋于自己在水中的倒影最终落水而亡。Narcissus成为心理学中"自恋"(Narcissism)一词的来源。在精神分析学中,它用来描述一种普通的、原始的心理现象,表现为对自我的迷

恋、崇拜、赞美。这是一个起源于西方的心理学概念,而中国学者潘光旦先生首先以它来分析冯小青的"影恋",展开了文艺心理学的新视角。后继的学者们也发现,在古今中外的许多文艺创作中隐含着"自恋"特征。由此,这一心理学的问题被引入文艺批评的研究。自恋与艺术创作到底有着怎样的不解之缘?自恋在文艺创作中是病理性的还是常态化的?所起的作用是消极的还是积极的?自恋是个别的现象还是"艺术家无一例外都是自恋者"(荣格语)?作为读者,如何用自恋的理论去解读、分析和评价作品?作为作者,又该如何把握这一精神现象,发挥其潜力,超越其局限?笔者就是带着这些未解之谜,去追踪、去探索、去破译。将文艺创作中的"自恋"问题作为一个独立完整结构的创作心理学问题,从理论源流方面理清自恋的来龙去脉,从具有典型意义的作品内部条分缕析地剖析自恋的各种表现,从而揭示其局限性及超越的可能性,这对当下的文艺创作具有重要的理论指引和实践操作层面的双重意义。

目前,对于这一问题,国内外的研究现状如下。

(一)国外研究现状

第一,对"自恋理论"的基础心理学的研究。霭理士在《性心理学》中首次提出"自恋"一词,定义为"一切自我表现里所含蓄的自我爱恋"。弗洛伊德在《论自恋:导论》中系统地

讨论了自恋,科胡特的"自体理论"、拉康的"镜像理论"都涉及了这一问题。Alcorn 和 Marshall 的 *Narcissism and the Literary Libido: Rhetoric, Text and Subjectivity* 涉及了自恋与文本的深层关系,以及自恋与主体性的内在联系。这些研究为文艺创作的研究奠定了理论基础。

第二,对"自恋理论"的社会文化学的研究。克里斯托弗·拉什的论著《自恋主义文化——心理危机时代的美国生活》从社会心理学的视角对资本主义文化在二战后出现的新变化予以细致分析,认为在心理学层面上的自恋是整个社会文化变迁的症结所在。安东尼·吉登斯的论著《现代性与自我认同:现代晚期的自我与社会》从不同角度分析了自恋与消费社会、与人类生存处境之间的关系。这些研究为文艺创作的研究拓展了理论的基石。

第三,"自恋理论"对文学作品的解读。*The Narcissism of Stendhal and Julien Sorel* 一文,通过司汤达和于连之间的自恋关系的分析,打开了对浪漫主义小说研究的新局面。又如 *Echo's Words, Echo's body: Apostasy, Narcissism and the practice of History* 等解析了女性写作与自恋之间的生动关系,并对其进行了历史脉络的梳理。*Plato, George Eliot and Moral Narcissism*,*Narcissism and Its Discontent*,*Cartesian Narcissism* 分别从不同的角度切入,分析不同时代的自恋对文学和文化的影响。这些

研究将心理学文化学的"自恋"融入作品的分析和解读。

(二)国内研究现状

第一,对中国古代文学中自恋问题的研究。首先,关于对古代文人整体的时代风貌的研究,如石晶提出中国古代文人在自我与环境的冲突中,采取或反抗、或亲近、或逃避的态度以消弭心理的焦虑,相应地产生宏大自我受挫而顾影自怜,从而在创作中得到对自身的虚拟定位和身份确认。其次,个案研究,如《屈原悲剧人格研究》分析了屈原的自恋人格对其作品中自我光辉形象的塑造及其在仕途中的悲剧命运。《冯小青影恋辨析及明代中晚期女子自伤心理》《李清照自恋型人格倾向论探》等,探讨了环境的制约和女德的内化,她们在对生命价值的困惑中对身体和欲望的关注,外化为文学作品中的自夸自赞、自伤自怜。

第二,对中国现当代文学中自恋问题的研究。首先,关于现当代文学整体时代风貌的研究,如张光芒《自恋情结与当前的中国文学》,对当下中国文学的精神自恋、叙事自恋等现象进行反思和批判,表现出严密的学理性和整体意识。又如朱寿桐《中国现代浪漫主义作家的自恋情结》、王琼《新时期以来小说创作的自恋情结》,都从宏观的角度解析了自恋在某些作家群体中的特殊意义。其次,从"女性写作"的类群研究到个

案分析，对于女性写作整体风貌的研究，如李美皆发表的系列论文《新生代女作家的身体性自恋》《新生代女作家的退化性自恋》《新生代女作家的自闭情结和镜像化自恋》三篇文章从场景设置、人物性格等方面分析女性作家的共同特征，成为新生代女性写作自恋研究的先锋。以个别作家为重点分析的个案研究，如《自恋与林白的小说创作》《陈染的自恋型人格》，通过"镜像"，女性以自己的眼光重新发现和认识自己的身体，渴望找回丢失和湮灭的自我，这是拉康理论在文学作品分析中的实践。

第三，对国外理论与作品的梳理和研究。首先，理论的引进和梳理，如童俊的《精神分析中的自恋及其自恋人格的形成》，为研究"自恋"在文艺创作中的作用奠定了理论基础。罗婷的《克里斯特瓦的纳克索斯/自恋新诠释及文学隐喻》，着重阐释自恋情结在文学中的隐喻符号。欧阳灿灿的《身体化的自我：消费社会的自恋人格》指出，自恋人格成为消费社会主导人格模式，自我的趋同化以及自我的真实差异性趋于消失。其次，对国外作家作品的研究，如《凯瑟琳·曼斯菲尔德短篇小说中的自恋情结——镜像与双我体现》《自恋人格与菲茨杰拉德小说中的男主人公创作》，都是以个案深度剖析自恋心理对作品人物创作的影响。

在前人研究的基础上，本书有几个新颖之处。一是注意到自恋心理在艺术家创作的过程中并不是个别、单一现象，而

具有较为普遍的意义，从而所涵盖作家与作品的范围扩大了。二是自恋与自卑曾被视为创作中的两种动力，但本书将其归纳为一个问题的两种表现。三是分析自恋心理对艺术家婚恋生活的影响，艺术家的"不幸"并不是完全由客观环境造成的，自身的人格特征也是重要因素，但这种"不幸"往往成为创作力旺盛的原因。四是艺术创作并不是拯救灵魂的灵丹妙药，它既可能缓释人生之创痛，也可能在下一步将人拉入更深之深渊。五是施虐——受虐冲动与自恋具有密不可分的关系，这在以往的研究中很少被提出。本书分析了它们之间隐匿的关系，并讨论在某些情况下"苦难"的虚假意义。六是"神圣艺术"作为突破人类中心主义的作品被提出，文艺创作并不能仅仅止步于分享全人类的经验，它还可以指向更深更广之域。

第一章首先追溯了自恋的理论渊源与发展。自恋起源于一个古希腊神话，而纳克、霭理士首先提出了自恋的概念，弗洛伊德在《论自恋：导论》中首次对自恋进行了系统论述。精神分析学派涉及自恋的理论有不少，本书选取了三个有代表性的理论介绍了自恋的源起与发展。弗洛伊德的力比多理论主要是从力比多的流动、自我力比多与对象力比多的相互转化的角度来讨论自恋，并且更加注重自恋的病理性。科胡特的自体理论更新了自恋概念，他更注重自恋在心理健康中怎样发挥作用。拉康的镜像理论则认为自恋是人类个体将他自己着迷于一个从

他自己异化出来的意象上,这是异化之恋的异恋,在他看来,不仅弗洛伊德的自恋是"自恋幻象",科胡特所关注的自体与他人的关系也是一种"人际幻象"。这三大理论支持了后文的分析,第二节有关移情的讨论,正是基于这三大理论之上,分析作家与作品的几种关系。移情分为投射、自居、感通三个层次的涵义。投射是指自恋力比多灌注到对象身上,对象成为自我特点的一种载体,主体统摄、占领对象而达到物我同一。这在创作中表现为作者将自己的经历、体验融入作品之中,投射到小说人物的身上。自居是自我对对象进行模仿,并同化于对象之中,自我具有了对象的特点。在创作中表现为将自己代入小说人物,体验成为向往之对象的快乐。感通是主体与对象彼此尊重、独立,由自身的体验与对象产生共情,从而在非宰制和非强迫的情形下物我合一。在小说创作中体现为作者力图摆脱满足自我的欲望,让他者成为他者,作者与人物共鸣并设身处地。

第二章解决的是"自恋是如何作为创作驱力而存在的"这一问题。由于自恋能量的充盈而使力比多溢出的情况产生了白日梦倾向,白日梦具有游戏与幻想的性质,它成为作者的创作驱动力。"众星拱月"指的是作者乐于反复创作多位异性爱上一位主角的情爱模式,以金庸、琼瑶小说为例。"无所不能"则表现为主角无需为命运担心,受幸运之神的眷顾,或享有主宰一

切的权能，以大仲马为例。白日梦小说的创作主要是对野心的愿望和性的愿望的满足，但过度的幻想突破现实的界限将会上演一场灾难，这在第三章第三节"理想国的幻灭"中将会详细论述。创作的另一驱力是"自卑"，自卑与自恋的共同特征是力比多向自我贯注。自卑实际上是力比多外投时受挫折回自身的情况，而这个受挫的力比多要求补偿，个体由此渴望比别人优越来实现补偿，由此形成"补偿性自恋"。自恋和自卑相互转换、双极摆动，成为创作之驱力，本节以卡夫卡为例分析自卑如何驱动其创作。

第三章探讨自恋特质对创作者的创作与生活的影响。艺术家是注意力高度集中于自身的人，以自恋为核心，生发出各种特质，如内省、敏感、孤独，这些特质对艺术创作很有帮助。内省是认识自我的通道，并在认识自我的过程中达到对他人的理解。这一特质使作品体现了心灵的深邃，同时又展现出笔下人物隐秘而复杂的心理过程，使作品具有思想的深度，但过度的内省容易引发一系列的精神危机。敏感体现了艺术家感受的丰富性和强烈性。自然的敏感、情绪的敏感、自尊的敏感、触觉味觉的敏感、语言文字的敏感使作品具有细致入微、形象生动的特征，但过度的敏感给艺术家的生活中带来种种不适的状态。孤独是人类独特的精神现象，艺术家的孤独则使他们获得了某种独立性与超越性。孤独使艺术家能与生活保持距离，从

一种与众不同的角度查看人生，并以个人内心的自我体验与领悟，摒弃世俗生活的羁绊，把握到真理。同时，孤独也为他们营造了宁静的创作氛围，但长期的孤独也带来种种精神上的困扰。自恋心理对艺术家的爱情有很大的影响，艺术家的爱情是一种"想象的激情"，即爱的对象以艺术家过度完美的自恋性想象而存在，这类爱情以激情开始，而在现实的磨蚀中破碎。艺术家一方面渴慕婚姻，另一方面又想捍卫创作所必需的孤独，从而又恐惧婚姻，而心灵能量的充沛又使他们反复坠入爱河。同时，恋爱的激情又转化为不竭的创作力，使其创作出璀璨的篇章。创作对艺术家的心灵也具有两面性，它既是缓释与治疗心灵的一种途径，但也可能加剧自恋的症状。在文字中构筑的理想国往往在与现实的碰撞中幻灭，而追求不朽的热望也会将其献上艺术的祭坛，创作是灵魂的触火，携带着疯狂与死亡。

第四章讨论自恋在作品中的实现形式。自恋有生本能与死本能两个向度。生本能向度，表现为自恋从个体存在出发，对生命过程的欣赏。这种情况以女性写作中的镜像之恋为典型，女性渴望通过镜像得到自我肯定，创作正是为了在镜像中对自身形象迷恋、崇拜，这在某种程度上使她们寻找到存在之崭新意义，并被视为自我发现之途径。但同时通过镜像发展出来的镜像之我与真实之我是分裂的，女性反而失去了对自我的真实认知，由此，与他人建立的关系也并不真实。这使女性作家的

笔下一再出现"男人的弱者形象",男人作为烘托女性光辉形象的绿叶,而女性写作无以触及两性关系之真实本质。自恋死本能的向度是以虐恋为典型的。死本能作为生命自身的潜在破坏力,向外投放表现为施虐倾向,向内投放则表现为受虐倾向,这两种倾向的满足都伴随着强烈的自恋快感。施虐主要是以一种自我中心的权能感来获得自恋的满足,而受虐则以沉浸在痛苦中来获得自我之存在感。施虐与受虐具有共生性。当作为向外投放破坏本能的施虐者与承受施加于自身痛苦的受虐者在同一个主体上得到统一时,就成为"自虐"。"自虐"的第一个表现是"唯悲情结",即在创作中作家对悲情有更深的偏好,对自己否定,对世界悲观,进一步发展就成为"苦难人格",即通过苦难寻找意义,将其视为通往"圣化"的必经之途。当死本能发展到极致,作家便以描述死亡及实践死亡来实现此种冲动。

第五章主要讨论的是创作者如何超越自恋的问题。创作者应该实现从"小我"到"大我"的突破。个体经验是创作的起点,但局限于"个体化原理"之中则无法产生优秀的作品,这是创作者超越自恋之必要性。个体经验与人类整体经验具有共通性,自我可以成为通往他者的通道而非障碍,这是创作者超越自恋的可能性。一切创作是从个体经验开始的,以个体的生命体验通达人类的普遍经验,所以创作既是个人的,又是非个人的。对于艺术家而言,既要有外在的生活经历,又要不断向

内探索，获得把握世界的眼光。但即使通达了人类的整体经验，也还是容易陷入"集体自恋"的误区。艺术家的精神探索之路仍然具有上行空间。"神圣艺术"是将作者突破人类中心的精神实践结果融入作品，而使之成为平静、启悟、治疗性的艺术。"神圣艺术"成为超越人类中心主义的无我之境的作品，它不是逃避苦难，而是努力突破苦难的缠累，找到生命的亮光。

第一章 那喀索斯的魅影

自恋（Narcissism）一词来自一个美丽的希腊神话中那喀索斯（Narcissus）的动人故事。美少年那喀索斯对美丽的回声女神爱可（echo）的美貌无动于衷，俯身掬一捧清水来喝时看到自己水中的倒影，立刻爱上了它。他一年到头守在潭边，凝视水影，日渐憔悴，最后落水身亡。据说他的亡魂度过阴间四周的河流时，还倚着船身，最后一次捕捉水里的倒影。在他倒地的地方开出一朵迷人的水仙花，人们称它为"那喀索斯"。①

第一节　源与流：自恋理论综述

本节追溯了自恋理论的源与流，以古希腊罗马神话中"那喀索斯"的故事为开端，从纳克、霭理士第一次提出自恋概念，再到弗洛伊德首次对自恋进行系统论述，这一术语被固定下来。弗洛伊德的力比多理论、科胡特的自体理论、拉康的镜像理论是自恋理论的深入与发展。

一、弗洛伊德：力比多理论

早在1898年和1899年，纳克、霭理士就开始研究"自恋"

① ［德］葛斯塔·舒维普：《古希腊罗马神话与传奇》，叶青译，广西师范大学出版社2003年，第63页。

这一现象。自恋最初被称为"自动恋"(auto-eroticism)。"一切不由旁人刺激而自发的性情绪的现象"被定义为"自动恋"。自动恋的意义很广泛，自我表现、自我欣赏、自我爱恋，都是其特征，它并不局限或特指某些变态的人，而是包括了科学家、运动家以及许多优秀杰出的人。中国学者潘光旦将Narcissism译为"奈煞西施现象"①，他认为这种由顾影自怜或自我幻想引起的性爱的情绪，正是自动恋中极为精致的表现形式。

自恋问题的系统讨论，主要开始于1914年弗洛伊德的《论自恋：导论》。弗洛伊德对自恋的定义是这样的："个体像对待性对象一样对待自体的一种态度。自恋者自我欣赏、自我抚摸、自我玩弄，直至获得彻底的满足。"②自恋是对自我保护本能的自我中心的补充，适于所有生物体。弗洛伊德用"力比多"解释这一现象，认为这种"爱恋自己身体的现象"，即自恋现象是普通的、原始的现象，有了这种现象，然后才有对客体的爱(object-love)。弗洛伊德提及了"自我力比多"(ego-libido)(又译"自恋力比多")和"客体力比多"(object-libido)(又译"对象力比多")这两者之间的关系，并借用动物学方面的比喻

① [英]霭理士：《性心理学》，潘光旦译，生活·读书·新知三联书店1987年，第153页。
② [奥]弗洛伊德：《弗洛伊德文集（第三卷）：性学三论与论潜意识》，车文博主编，长春出版社2006年，第121页。

加以说明。①"最简单的生物只是一团未分化的原形质,这原形质常随所谓'假足'(pseudopodia)而向外伸张,但也可缩回。这些假足的伸出正好像力比多投射在客体之上,而最大量的力比多仍可留存在自我之内。自我力比多在常态的情况之下,可以转变成客体力比多,最后又能为自我力比多所收回"②。"自我力比多"与"客体力比多"之间存在着此消彼长的对立关系,自我力比多用得越多,客体力比多就用得越少。弗洛伊德认为,"客体力比多发展的最高方面则可在爱情中看到,为了客体投射,个体似乎放弃了自己的人格"③。机体的病痛,可以使力比多从对象身上折回,投注于自我身上病痛的部分。所以受疾病折磨的人就会形成一种"自我中心"。只有在自身能量充盈的状态,力比多才会向外投注。而当自身匮乏的时候,力比多又会重新回流于自身。"所以,不管一个人爱的情感多么强烈,都会因身体疾病而放弃,强烈的情感被全然的冷漠而代替"④。

弗洛伊德的理论中,将自恋分为"原始自恋"(primary narcissism)(又译为"第一性自恋")和"继发性自恋"(secondary

① [奥]弗洛伊德:《精神分析引论》,高觉敷译,商务印书馆2004年,第334页。
② [奥]弗洛伊德:《一个幻觉的未来》,杨韶刚译,华夏出版社1999年,第164页。
③ [奥]弗洛伊德:《弗洛伊德文集(第三卷):性学三论与论潜意识》,车文博主编,长春出版社2006年,第122页。
④ 同上书,第126页。

narcissism)(又译为"第二性自恋")。原始自恋是指,在婴儿时期,婴儿对自己和养育者原始未分,婴儿将力比多投注于自己和养育者,并把养育者当做自己的一体来爱。原始自恋被假定为每个人都有的。"继发性自恋"则是力比多投向客体遭遇挫折而折回自身,这是一种病理性的自恋。霭理士对弗洛伊德的理论进行总结:"每一个人,不分男女都有一个元始的影恋的倾向;人生都有保全一己性命的本能,此种本能的心理表现是相反于利他主义的利己主义,所谓影恋倾向者无它,就是这性的大欲对于利己主义所贡献的成分,所以完成整个的利己主义者;影恋在选择对象的时候,有时候也是一个最能左右一切的力量,它可以选择当时此地的本人做对象,也可以选择事过境迁的本人(故我而非今我),也可以选择未来与理想的本人而非现实的本人,也可以选择以前本人的一部分,而目前这部分已经是不存在了;影恋的概念到此,便合乎寻常的用途了。"[①] 力比多在其发展过程中,最初总是指向自我,然后才流向自我以外的客体。个人的发展过程是一个由"自恋"到"他恋"的过程。但力比多并不会全部摆脱自我而转移到自身以外的客体,即使"他恋"充分发展,总有某种程度的自恋在继续。"自我是一个巨大的水库,力比多从那里流出来,流向客体,也可以从客体流回去。客体力比多起初也是

[①] [英]霭理士:《性心理学》,潘光旦译,生活·读书·新知三联书店1987年,第154页。

自我力比多，它能够再次转化为自我力比多"①。

以上论述的是弗洛伊德关于"个体自恋"发展的规律。从整个人类的历史发展来看，人类的"整体自恋"是一个不断遭遇挫折的过程。天体论是人类自恋所遭遇的第一次打击。人类曾经以为自己所在的地球是宇宙的中心，万事万物围绕地球而转，而作为地球的主人，人类认为自己对宇宙具有一种支配性力量，而哥白尼的"日心说"打碎了这种整体自恋的幻象。生物学是人类自恋遭遇的第二次挫折。人类曾经以为自己是地球上的主宰，对地球上的其他生物具有支配的权力，在人与动物之间有一道不可跨越的鸿沟。但是达尔文的"进化论"粉碎了人类的傲慢，人类是从动物进化而来的，动物是我们的祖先，所以在现代人的身上，残留着动物的精神气质与生理结构。这对人自认为的尊严是一种极大的侮辱。心理学是人类自恋的第三次挫折。人类曾以为自己是自己的主宰，以为自己能够清醒地意识到并支配自己的行为、动机和情感，我们所做的事一定是我们理智的意愿。意志是可靠的，它可以执行命令并修改所有的动机和行为。尽管动机如迷宫般错综复杂，然而意志作为贯穿全体的统领，可以施展自己的权威，掌控全局。而潜意识突然暗流涌动，有一些奇怪的想法突然冒出，突破自我的坚强防卫，避开自我的知觉，逃脱意志的控

① ［奥］弗洛伊德：《弗洛伊德论创造力与无意识》，孙恺祥译，中国展望出版社1987年，第4页。

制,仿佛是在自我不知情的情况下,莫名其妙地行使着它们的权力。它们如何做到,并且经由何种方式做到?自我一无所知。这时人类惊慌地发现,自己竟然不是自己的主人!属于人类的还有什么呢?

是否如弗洛伊德所说,人类的自恋在不断遭遇挫伤呢?未必尽然。人类最初的信念是投向上帝的,从轴心时代到中世纪,神是一切的中心。人自身的价值通过神的首肯才有意义,人在神的威严和烈怒下匍匐,人在神的恩典和宽恕中仰望。个人是以群体的一致性而存在的,潜意识中的火山还未苏醒,成为一股暗流压抑在人们心中。与奥林匹斯山上活泼的有血有肉的诸神不同,中世纪的宗教确立其统治地位以后,人们把目光转向了圣洁近乎抽象的神性。建筑、绘画等艺术不断地传达这一主题,哥特式的尖顶教堂表达了人们对通往天堂的渴望,绘画也在静穆与崇拜的氛围中。哥白尼的"日心说"在动摇宗教教义的同时,也撼动了人们信仰的根基。地球不再是宇宙的中心,这的确让人沮丧,但它同时也意味着人类依靠自己的智慧推翻了宗教教义,这使长期以来匍匐在神脚下的渺小的人类有了强大的存在感、力量感,人站立起来了,可以向神挑战。在这个意义上,弗洛伊德所说的人类自恋的第一次挫伤并不成立,相反,它是人类自恋意识的开始。

当莎士比亚发出"人,宇宙的精华,万物的灵长"的惊

人之语，人类便开始把崇拜与欣赏的目光转向了自身。文艺复兴时期的绘画虽仍以宗教题材为主，但已经从歌颂令人敬畏的"神性"，悄悄转向了生气洋溢的"人性"，然后世俗生活题材的作品逐渐增多，直到一些作品直接呈现出肉体和欲望。启蒙运动提升了人的主体性，使人获得独立与解放，但同时也将人类引向另一个极端——自我中心主义。当科学与理性的高度发展给予人类三大自恋性创伤之时，也使人类破碎了天地人神的和谐关系，上帝的绝对权威不复存在，大写的"人"充斥在天地之间。余虹在《艺术与归家》一书中写道："人的生存必须与形形色色的他者相关，这似乎是不言而喻的。在迄今为止的人类历史上，人与他者的关系如何呢？就其主导倾向看，人与他者之间的关系乃是一种'主奴关系'，即一种'控制和被控制''支配和被支配''统治和被统治'的关系。"[①]

在古代，人生活在对自然世界和神灵万物的恐惧和膜拜之中，人在神秘自然和至高神灵的面前屈膝。而"人的解放"就是将人从这种奴役状态中解放出来。所谓现代性的"祛魅"就是去除未知世界的神秘与恐惧之"魅"，使人摆脱其控制。值得注意的是，在现代性对笼罩在人精神世界的强大力量"祛魅"的同时，它对人本身则实施了另一种形式的"附魅"，即对人

① 余虹：《艺术与归家》，中国人民大学出版社2005年，第118页。

进行了"魅化"。文学艺术中,"人"升级为"万物的灵长和宇宙的精华";在哲学中,"人"化身为将一切存在者构想成"客体"的"主体";在现代技术中,"人"拥有特权,从而成为掌控和利用一切资源的"自然的征服者"。在"祛魅"和"附魅"的作用下,古代世界确立起来的"主奴关系"被颠倒过来,所谓"人本主义""人文主义"往往隐藏着某种更深层次的含义:人使自己凌驾于万物之上,自诩为万物的主人,还杀死了上帝,让自己成了上帝。"成了上帝的人自以为是绝对者、自在者、自决者,自以为自己不与他者关联而存在,自以为自己与他者的关系就是创造它们、征服它们、控制它们和统治它们,'现代人的自己'是一个自以为是的'上帝'"[①]。这意味着,随着人类历史的发展,人的自我是不断膨胀的,人类的自恋也在此过程中越来越强烈。

二、科胡特:自体理论

"自体心理学"是由海因兹·科胡特(Kohut,1913—1981)在研究"自恋人格障碍的精神分析"基础上发展出来的新学派。从其发展历史来看,自体心理学分为前自体心理学时期、自体心理学时期、后自体心理学时期。

[①] 余虹:《艺术与归家》,中国人民大学出版社2005年,第118页。

科胡特在弗洛伊德研究自恋的基础上进行了发展，他表示："不应该根据本能或力比多的投注目标来定义自恋，应该根据本能或力比多负荷（charge）的性质或质量来定义自恋。自我扩张和理想化即是自恋性力比多的特征。"① 在传统的精神分析理论中，自恋被视为"病理性"的，而科胡特认为，自恋在心理健康中如何发挥其作用决定了自恋的性质，它不一定是病理性的，也可能有益于个体的生存。

在科胡特的自恋理论中，"自体"（self）是一个重要概念。《自体心理学里的四个基本概念》中论述了对自体定义的艰难。狭义的自体，是一种心理结构的特定组成部分；广义的自体，是个人心理世界的中心。但无论何种意义上的自体，在本质上并不可知。"我们只有借助内省与神入地感知得到的心理显现来理解或推断自体的概念。我们可以收集资料，一系列内观与神入地感知的内在经验，被逐渐建立成我们后来称之为'我'的方式，而且我们可以观察这种经验的若干有特色的变化形式，我们可以描述自体所呈现的不同的运作形式，可以说明自体的各种组成部分，并解释其起源与功能"②。科胡特认为，在

① ［美］克莱尔：《现代精神分析"圣经"——客体关系与自体心理学》，贾晓明、苏晓波译，中国轻工业出版社2002年，第190页。

② Kohut H, *Four Basic Concepts in Self Psychology, In The Search for the Self: Selected Writings of Heinz Kohut*, 1978-1981, Vol. 4. New York: International Universities Press Inc., 1979 (4), P447-470.

精神分析情境下显现出来的"自体"的内容，是比较贴近现实体验的，这种方式深入人的内在的"神入"。"他认为自体是深度心理学的一个概念，它是指人格的核心，是由与儿童最早期的自体客体互动中获得的各种构成物所组成，它包括：（1）人格的基本层面，并由之散发出对于力量与成功的追求；（2）它被理想化了的目标的中心；（3）基本的才能与技巧，在企图心与理想间做媒介——都附着到时间和空间里成为一个人的感受上"[1]。"'自体'浮现于精神分析的情境里，作为心智结构的一个内容，是在较低层次的模型中提出的一个概念。因而，它不是一个心智的功能，它是心灵的结构，因为它被本能的能量所灌注，以及它有时间上的连续性，也就是说，它是持久的，而且作为一个精神结构，自体也有精神上的地位"[2]。

在"自体"基础上，科胡特发展出的另一个重要概念是"自体客体"（self-object）。"某些最强烈的自恋体验是与客体相关的，也就是这些客体，或者被用于服务自体和维持自体的本能投资，或者本身被体验为自体的一部分，我将后者称之为自

[1] Kohut H. & Ernest S. Wolf, *The Disorders of the Self and Their Treatment: An outline, In The Search for the Self*, Vol. 3. New York: New York University Press, 1978, P362.

[2] ［美］海因茨·科胡特：《自体的分析》，刘慧卿、林明雄译，世界图书出版公司2012年，第12页。

体客体"①。"自体客体仅仅意味着体验性的人,他不是一个客观的人,或真实客体或一个完整客体。……当客体被自恋力比多投注的时候,这意味着由于被体验为自己的一部分或者为自体服务,客体被感觉或体验为与自体有关系,因而作为一个自体客体而发挥作用"②。因而原初的自恋性体验就由两种心理形态构成:"夸大性自体"和"理想化的双亲意象"。前者是指儿童完全以自我为中心,感到自我全能感的那个阶段,认为自我是完美的,是值得赞美和喜爱的;后者是指儿童把这种全能阶段的完美感,投向一个让他羡慕的自体客体——他的父母。在这两者之间,在自身的内在驱动力和外在的保养性力量的引领之下,一个人的人格特征逐渐形成。

科胡特这样描述"自恋体验":"现实中的自恋感,包括一个无所不知的完美的自体客体和一个古老的自体,它们有无穷的力量、自以为是、无所不包。在自恋的世界里,每个人和每件事,都是自体的延伸或者充当自身。"③自恋者有一种"绝对控制"的幻想,他幻想控制自己,也幻想控制别人,甚至控制每一件事情并使其处于所期望的状态。当这种控制的幻想被破坏时,就会产

① [美]海因茨·科胡特:《自体的分析》,刘慧卿、林明雄译,世界图书出版公司2012年,第12页。
② [美]克莱尔:《现代精神分析"圣经"——客体关系与自体心理学》,贾晓明、苏晓波译,中国轻工业出版社2002年,第193页。
③ 同上书,第200页。

生"自恋性愤怒"(tantrums),自恋者体验到强烈的愤怒、羞愧甚至憎恨,这种情况会影响到人的心理健康,使行为变得异常而呈现病理性。自恋者会体验到一种内在被撕裂的感觉,自身的连续性以及与他人紧密结合的感觉会丧失,从而从最初的全能感陷入一种无助感、挫折感。呈现为病理状态的自恋障碍,会出现自恋性移情(narcissistic transference)的症状。自恋性移情分为反应性移情和理想化移情,前者所调动的是夸大性自体,而后者所调动的是被理想化的双亲意象。自恋性人格障碍与其他一些精神障碍虽然有着相似的特征,但区别也是明显的。科胡特进一步对此进行了解析,并给出了相应的治疗方案。

科胡特的自恋理论改变了弗洛伊德的内驱力模式和传统自我本我模式,为精神分析学作出了积极的贡献。

三、拉康:镜像理论

儿童在大约6个月到18个月这段时期,拉康称之为"镜像阶段"(The mirror stage)。这是儿童发育的一个关键期,也是自我形成的重要阶段。拉康所建构的自我的概念,就是从他所观察到的儿童成长过程中的镜像阶段为出发点的。

拉康这样描述"镜像阶段":"在一个短短的时期,小孩子虽然在工具智慧方面还比不上黑猩猩,但已能在镜子中辨认出自己的模样。颇能说明问题的'啊哈,真奇妙(Aha-Erlehnis)'

表明了此辨认的存在。……当看到自己镜中的映像时,对于一个猴子,一旦明了镜子形象的空洞无用,这个行为也就到头了。而在孩子身上则大不同,立即会由此生发出一连串的动作,他要在玩耍中证明镜中形象的种种动作与反映的环境的关系以及这复杂潜象与它重现的现实的关系,也就是说与他的身体,与其他人,甚至与周围物件的关系。"① 这个过程是儿童心理形成的一个重要步骤,它是一个"认同过程",是自我确认的标志。

学者福原泰平这样总结拉康的"镜像阶段":"镜像阶段是指自我的结构化,是自己第一次将自身称为'我'的阶段。也就是说,镜像阶段是指还不会说话,无力控制其运动的、完全是由本源的欲望的无秩序状态所支配的婴儿面对着镜子,高高兴兴地将映在镜中的自己成熟的整体形象理解为自己本身的阶段。"② 这个时期,镜前的婴儿可能不会走,也不会站,只能在别人的帮助下进行某种行动,但是他能克服行动上的限制,把镜中的形象印入心中。婴儿能够在以后的生活中重新忆起镜中影像,而且这种影像是完整的。不仅如此,婴儿还注意到镜中的影像是随着自己的动作变化而产生变化的,此时,婴儿由于

① [法]拉康:《拉康选集》,褚孝泉译,华东师范大学出版社2019年,第83页。
② [日]福原泰平:《拉康:镜像阶段》,王小峰、李濯凡译,河北教育出版社2002年,第42页。

对另一个对象的掌控而充满胜利的快感。他开始迷恋自己的影像,把它当作喜欢的对象,这种对镜像中的自己的"欲望",就悄悄建立起来。自己喜欢上了自己的影像,这正是那喀索斯的"自恋"。"这里谈的自恋处于将爱情封闭在自身内部的爱的状态'自体爱'与将爱情转向外部对象的'对象爱'的中间阶段,是指以自身的身体作为爱的对象的爱情方式。就是说,所谓自恋是兼具整体性与自律性的、其矢量面对作为完美的理想形象的自己的镜像的眷恋,是幼儿将被割裂的自己的欲动连接到以整合形式返回的镜像上,在幼儿愉悦地迎接它的镜像阶段的顶点产生的爱的形态"[①]。

对于"自恋"这一问题,拉康延续了弗洛伊德的早期思想。第一,弗洛伊德在《论自恋:导论》一文中指出,作为一个"整体的自我"一开始就并不存在,那么,自恋现象就只能发生在第二过程(the secondary process)之中,是后天形成的现象,这与拉康"镜像阶段"的思想不谋而合。第二,拉康并不认同弗洛伊德后期关于"第一性自恋"与"第二性自恋"的理论[②],既然根本不存在一种先于自我而在场的所谓"第一性自恋",也

① [日]福原泰平:《拉康:镜像阶段》,王小峰、李濯凡译,河北教育出版社2002年,第57页。
② 注:第一性自恋即上文所指的原发性自恋,第二性自恋即上文所指的继发性自恋。在这一部分的论述中统一为第一性与第二性自恋。

就无所谓有"第二性自恋"与"第一性自恋"相对应。所以拉康提出的"第一性自恋"与"第二性自恋"的概念，与弗洛伊德的概念是不一样的。

在《不思之说》中，作者黄作仔细区分了这两个概念之间的区别。婴儿照镜子的阶段，产生了第一性自恋，第二性自恋产生于养育者或养育者携带之物的认同，然后是养育者之外的人与物的认同。第一性自恋使人类主体获得了对身体的统一感，通过第二性自恋，力比多才能由自身而投向外部世界。"在拉康看来，自我力比多一旦在自恋的形式中表现出来，就获得了独立性，所谓独立性就是说，自我不再作为力比多投注的统一对象，也不仅仅是力比多的庞大贮存处，而是开始作为力比多的投注者，向外界对象投注力比多。自恋或自我力比多有一个优点，它可以克服性欲力比多只专注于性欲对象的局限，把力比多投注延伸到人类想象世界的各个角落，成了人类一切想象关系的动力来源"①。在拉康看来，爱有两种：一种被称为"想象的激情"（passion imaginaire），"乃是欲求被爱之人的爱，从根本上讲，是一种想把他人捕捉在作为对象的人之中的企图"；另一种被称为"积极的礼物"（Le don actif），它"总是超越想象迷惑而朝向被爱主体的存在，朝向他的特殊性"。很显然，所谓

① 黄作：《不思之说——拉康主体理论研究》，人民出版社2005年，第54页。

"想象的激情"就是自恋之爱,作为"积极的礼物"的爱则是对自恋之爱的超越。①

何为"想象的激情"?在柏拉图《会饮篇》中,阿尔基比亚德对苏格拉底的爱就是自恋之爱的典型例证。阿尔基比亚德何以对苏格拉底如此心醉神迷?在他眼里苏格拉底具有一种无与伦比不可言说的品质。这种品质是一种神秘的不确定的东西,它存在于阿尔基比亚德的想象中,而在现实中,苏格拉底却是无法实际给出的。所以阿尔基比亚德爱上的其实是自己的想象,是苏格拉底本身并不拥有的东西,这就是"想象的激情"。这种想象的激情其实来自自身的匮乏,也就是阿尔基比亚德自身缺乏这个东西,却又极其渴望,所以将这一欲望投射到对象的身上。

镜像阶段的自恋,因为婴儿无法认清楚自己与镜像中的自我之间的区别,就容易形成一个新的关系,婴儿与他的影像成为"竞争对手"。"与对理想形象的迷恋相反,它包含着对酷似侵害自己权利的自己的同类的强烈的攻击性和憎恶。同时,自恋为了转向下一发展阶段的对象爱,暗藏了一种对自己来说,将某种外在的东西变形为内在欲望对象的近乎魔力的力量"②。这样,侵略性与自恋牢牢捆绑在一起,当"认同"发生,

① 黄作:《不思之说——拉康主体理论研究》,人民出版社2005年,第55—56页。
② [日]福原泰平:《拉康:镜像阶段》,王小峰、李濯凡译,河北教育出版社2002年,第57页。

不管是对"自我"的认同还是对"他人"的认同,侵略性就会伴随而来,就像如影随形的亲密爱人。拉康以病人"埃梅"为例,探讨了自恋引发的"侵略性"甚至"谋杀"。

在巴黎的一家剧院里,一位受人欢迎的女演员Z夫人,被一位名叫埃梅的陌生女子刺伤,这位女子被在场的人制服。在埃梅的妄想中,这位Z夫人将她的丑事在社会上公开,从而危害到了自己的儿子。拉康在研究中发现,Z夫人之所以成为被攻击对象,是因为她享受着上流社会的生活,并且自身很有魅力,受人瞩目,这其实是埃梅希望自己成为却又无法达成的理想。于是埃梅把自己的理想形象投射到Z夫人身上,并把她想象成迫害者,因此就可以对其进行合理化的攻击,这样她就回避了自己的悲惨生活,夺回了成为自己主人的权利。这个受到埃梅投射的Z夫人,是埃梅的自恋幻影,又是她的欲望对象,是由异化认同而形成的"伪自我"。

在镜像阶段,婴儿把镜中反射的影像认作"那就是我",它在想象层面把虚幻的镜像视为"真实",具有"误认"的特征,拉康称之为自我的Meconnaissance功能,这种想象性的认同是一种"异化认同"。福原泰平称之为"假面",当镜像并不能与自己完全同一,自己的存在场所被他者所占据,"自我就是在形象中呈现出来的外观华丽的令本人称心的假面,它将时空固定在那里,作为在想象中呈现出来的东西,具有浓厚的呈现

价值"①。"假面在这种表演中却遮蔽了主体的视野,隐蔽了主体自身,因而作为误解真理的场所发挥了威力"②。这不是弗洛伊德所说的意义上的自恋,拉康的自恋意指"人类个体将他自己着迷于一个从他自己异化出来的意象上",这里迷上的只是个虚幻的镜像,这是异化之恋的异恋。在拉康眼里,弗洛伊德的自恋实为"自恋幻象",伪自我的,"人生是以自恋幻象来编织其最'现实'的坐标的"③。除了婴儿期的最初影像,拉康的镜像阶段还广义地泛指一种"主宰了童年的最初几年"众人所建构起来的众人的目光之镜,这也就是"第三人称的他者的目光"和"大人的视线"。在拉康看来,不仅弗洛伊德的自恋是"自恋幻象",科胡特的自体心理学所关注的自体与他人的关系也是一种"人际幻象"。

第二节 移情:力比多的流动方式

广义的移情有三个层次的内涵:一是投射(projection)。它指自恋力比多灌注到对象身上,对象成为自我特点的一种载体,主体统摄、占领对象而达到物我同一;二是自居

① [日]福原泰平:《拉康:镜像阶段》,王小峰、李濯凡译,河北教育出版社2002年,第51页。
② 同上书,第52页。
③ [法]拉康:《拉康选集》,褚孝泉译,上海三联书店2001年,第150页。

(identification)。即自我对对象进行模仿,并同化于对象之中,自我具有了对象的特点,这是一种成为他者的欲望,主体消融于对象而达成的同一;三是感通(empathy)。主体与对象彼此尊重、独立,主体由自身的体验与对象产生共情,从而在非宰制和非强迫的情形下物我合一。下面来分析这三种情况,以及对创作的影响。

一、投射:我之影像附着于对象

用力比多理论来解释,自恋力比多是一种具有流动性的能量,它并不总是留存于个体的内部,而是可以向着对象移动、灌注。自我力比多(ego-libido)与对象力比多(object-libido)之间存在此消彼长的关系,前者用得越多,后者用得越少,反之亦然。移情正是自恋力比多在主体与客体之间流动的一种状态,自恋力比多灌注到对象身上,对象于是便有了自我的特点。

"在荣格看来,移情是一种知觉过程,它通过情感的媒介而转化成一种基本的进入客体的心理内容。这种内容由于它与主体的密切关系而使客体同化于主体,使两者建立起某种联系,这样,不仅主体感觉到自己进入了客体,而且客体也完全感觉到自己被灌注了生命"[①]。在分析心理学中,移情的状态实际上

① 常若松:《人类心灵的神话》,车文博主编,湖北教育出版社1999年,第143页。

就是荣格所说的"外倾"(extroversion)。"外倾的兴趣是朝客体做外向运动,客体就像磁石般作用于主体的倾向,因此客体在很大程度上决定了主体,甚至使主体疏离自己。由于与客体同化,使他的属性也受到改变,客体对于主体可说具有高度甚至决定意义,仿佛成为绝对的决定物,成为生命的特殊的命运或目的,要他必须彻底投身于客体"①。

移情在心理学中还有另外一个翻译,称为"转移"(transference),它指的是个案(接受精神分析的人)与治疗师(分析者)之间的关系。弗洛伊德在运用自由联想的方法进行治疗的过程中发现:"在接受精神分析的人和分析者之间,就可以产生一种在实际生活中不可能有、而只有在这种治疗过程中才能有的强烈的感情关系,这种关系可能是正面的,也可能是反面的,而且可能处于爱与恨这两种感情之间的一系列的任何一点上,弗洛伊德把这种感情关系称为移情。"② 在《少女杜拉的故事》中,弗洛伊德正式定义了移情。"但是它们有一种特性即它们用分析师本人来取代早期的某个人,以另一种方式来说即整个系列的心理经验重新发生,并非属于过去,而是此时此刻将之运用到分析师这个人身上"③。

① [瑞士]荣格:《心理类型》,吴康译,上海三联书店2009年,第2页。
② [奥]弗洛伊德:《少女杜拉的故事》,九州出版社2008年,第104页。
③ 同上书,第105页。

人的心境具有弥漫性，某一神经过程向兴奋中心的四周扩散，这样，他的各种心理过程便都或浓或淡地染上某种特定的情绪色彩。李斯托威尔说："我们对于周围世界的审美观照，其基本的特点是一种自发的外射作用。那就是说，它不仅只是主观的感受，而是把真正的心灵的感情投射到我们的眼睛所感知到的人物和事物中去。一句话，它不是'Einempfiindung'（'感受'），而是'Einfuhlung'（'移情'）。"[1]朱光潜指出："外射作用就是把我的知觉或情感外投到物的身上去，使它们变为在物的。"[2]德国美学家罗伯特·费肖尔说："这种把每一对象加以人化的做法，可以采取极其多样的方式来进行。它因对象的不同而不同，有的采取自然界无意识的生命，有的属于人类的范围，有的对象则又属于无生命的或有生命的自然。借助于经常提到的亲切的象征主义，人把自己投射到自然中去，艺术家或诗人把我们投射出去。"[3]黑格尔说过："只有在人把他的心灵的定性纳入自然事物里，把他的意志贯彻到外在世界里的时候，自然事物才达到一种较大的完整性。因此，人把他的环境人化了，他显出那环境可以使他得到满足，对他不能保持任何独立

[1] ［英］李斯托威尔：《近代美学史述评》，蒋孔阳译，安徽教育出版社2007年，第43页。
[2] 朱光潜：《文艺心理学》，复旦大学出版社2005年，第30页。
[3] 惠尚学、陈进波：《文艺心理学通论》，兰州大学出版社1999年，第27—28页。

自在的力量。"① 宗白华也曾说:"一切美的光来自心灵的源泉,没有心灵的映射,是无所谓美的。"② 这些哲学家和美学家们在各自的理论中,都将自我的投射看作移情的一个重要方面。

立普斯认为,"美感"完全是主体自身内心情感在客观事物中的投射,而不是来自外物。"移情"就是主体的这种内在情感投射转移到了客观对象那里。所以,审美对象实际上是审美主体自身。"审美的欣赏并非对于一个对象的欣赏,而是对于一个自我的欣赏。它是一种位于人自己身上的直接的价值感觉"③。

审美愉悦是一种对象化的自我享受,是在一个"非我的"感性对象中玩味自我本身,即把自我移入到对象中去。"我移入到对象中去的东西,整个地来看就是生命,而生命就是力、内心活动、努力和成功。用一句话来说,生命就是活动,这种活动就是我于其中体验到某种力量损耗的东西,这也就是一种意志活动,它在不停地努力或追求"④。在立普斯那里,移情是主体对外物的生命灌注,这也意味着,用弗洛伊德的话来说,它是自恋力比多向外流动的结果,用科胡特的话来说,一切客体变为了自体——客体,成为了"我"之外延。在这种情形中似

① [德]黑格尔:《美学(第一卷)》,朱光潜译,商务印书馆1979年,第236页。
② 宗白华:《美学散步》,上海人民出版社1981年,第70页。
③ 伍蠡甫、胡经之:《西方文艺理论名著选编:中卷》,北京大学出版社1986年,第470页。
④ [德]沃林格:《抽象与移情》,王才勇译,金城出版社2010年,第4页。

乎也有某种"物我同一"的错觉,因为立普斯说:"移情的作用就是这里所确定的一种事实:对象就是我自己,根据这一标志,我的这种自我就是对象;也就是说,自我和对象的对立消失了,或者说,并不曾存在。"① 并且移情说"就是要把自我移入自然事物之中,把自我移入宇宙人生之内,从而达到一种'物我为一'的境界"②。然而对象的消失实际上是以自我的统摄与占领为前提的。"以我观物,外物皆著我之色彩"。"移情的出现是以一种预备好的主观心态或对客体的坚信不疑为条件的。它把主观的内容灌注到客体中,以便在主体和客体间产生一种和谐的融洽,这样便产生了主体的同化"③。

在艺术创作中,作家与作品,作家与笔下的人物、景物乃至整个世界都存在着"移情"的关系。这在自传体小说的创作中尤为明显,具有自传性质的小说几乎是将作者植入作品之中。以杜拉斯为例。从《抵挡太平洋的堤坝》到《情人》,再到《来自中国北方的情人》,无一不是在讲述自己的生活。劳拉·阿德莱尔称杜拉斯为"自传专家","在岁月的流逝中,她一直想要

① 伍蠡甫、胡经之:《西方文艺理论名著选编:中卷》,北京大学出版社1986年,第471页。
② [德]立普斯:《论移情作用》,《朱光潜全集》,安徽教育出版社1996年,第261页。
③ 常若松:《人类心灵的神话》,车文博主编,湖北教育出版社1999年,第145页。

通过写作重建自己的生活,想要把自己的生活变成一部传记"①。"我生命的历史并不存在。……我青年时代的某一小段历史,我过去在书中或多或少曾经写到过,总之,我是想说,从那段历史我也隐约看到了这件事,在这里,我要讲的正是这样一段往事,就是关于渡河的那段故事"②。"如果我不写(过去),我会慢慢淡忘。这个想法对我来说很可怕。如果我不能忠实于我自己,我还能忠实于谁呢?"③而自传体小说的核心,不是别人,正是"我"。尽管杜拉斯也在很多地方写到母亲,但她把最重要的地位给予了自己:"她不是我作品的主要人物,也不是出现得最多的人物。不是,出现得最多的人物是我。"④杜拉斯从不寻找自身之外的故事,"虚构从来都不存在"。⑤这样的作家很多,比如歌德的《少年维特的烦恼》,他将自己的爱与痛贯注其间,"使我感到切肤之痛的、迫使我进行创作的、导致产生《少年维特的烦恼》的那种心情,毋宁是一些直接关系到个人的情况。我

① [法]劳拉·阿德莱尔:《杜拉斯传》,袁筱一译,春风文艺出版社2000年,第4—5页。
② [法]玛格丽特·杜拉斯:《情人》,王道乾译,上海译文出版社1997年,第9页。
③ [法]玛格丽特·杜拉斯:《外面的世界》,袁筱一译,漓江出版社1999年,第3页。
④ [法]克里斯蒂安娜·布洛:《杜拉斯传》,徐和瑾译,漓江出版社1999年,第232页。
⑤ [法]玛格丽特·杜拉斯:《外面的世界》,袁筱一译,漓江出版社1999年,第4页。

像鹈鹕一样,是用自己的心血把那部作品哺育出来的。其中大量的出自我自己胸中的东西:大量的情感和思想"①。这些"直接关系到个人的情况"有着非同寻常的体验强度,表述出来也更真实,打动人心。这种"切肤之痛"不是想象出来的情感,而是在心灵上的烙印。又如英国作家D. H. 劳伦斯的《儿子与情人》,他将超越了母子之情的那种爱和绝望化成每一个字,连成每一页纸,这是一种他难以排遣和消化的东西,"今晚我的爱人似少女,可她已衰老。她枕边的辫子,不再是金色,却已花白,奇异的冰冷。她像一位年轻少女,因为她的眉毛光滑美丽;她的脸颊尤其圆润,她的双目紧锁,她依然睡得那么楚楚动人,那么安详,那么平静"②。尽管小说家与评论者始终强调小说中的"我"并非作者本人,但移情的作用是显而易见、不可否认的。

自传体小说中作者对书中主角的移情是很容易理解的,但是还存在另外一种情况,那就是作者对小说中其他人物的移情。在这种情况下,作者看似在写别人,实则在写自己,作者甚至可以分裂成多个人物同台演绎,陀思妥耶夫斯基就是很好的例子。他笔下的人物往往都是演说家、哲学家。我们常常可以看

① [德]艾克曼:《歌德谈话录》,朱光潜译,人民文学出版社1978年,第18页。
② [英]理查德·奥尔丁顿:《劳伦斯传》,黄勇民、俞宝发译,东方出版中心1999年,第99页。

到长达几页的充满哲思冥想的内心独白或辩论,让我们为人物的雄辩的才华和深邃的思想震惊,并且不管男女,脸上似乎都映照着歇斯底里症患者的红晕或情绪低潮时期的苍白。如果要用一词来形容他的小说给人的冲击感,那就是"痉挛"。这个"痉挛"的世界其实只是陀思妥耶夫斯基的内心写照,而每一个在发表高谈阔论的人实际上都是他自己,人物的存在只是为了传达他的思想。《卡拉玛佐夫兄弟》中"宗教大法官"这一章,伊凡、阿辽沙不是别人,正是陀思妥耶夫斯基自己,他的人格分裂出多个无法统一的自我,移情到了小说中不同的人物身上。

即使是在被罗兰·巴特誉为"零度写作"典范的加缪作品中,依然能发现作者的投影。加缪的小说《局外人》塑造了对外部世界无动于衷的"局外人"莫尔索。莫尔索说:"我独自一人,而他们却成群结队。"这种态度隔绝了自我与他人,看起来对世界和对他人毫无评判也毫无偏见。莫尔索事实上是一个游手好闲者,他精神空虚,对爱情没有热情,对友谊毫不关心,是一个对世界丧失了兴趣,内心没有任何温暖和火焰的人,可叹可鄙。而加缪却竭尽全力来证明,这是主角的一种可敬的自由选择,这使莫尔索的生活荒漠被装点成了一个璀璨的天堂。莫尔索冷静近乎无情似乎是在对抗那种不顾一切、汹涌澎湃的"维特式激情"。他谦逊低调,像芸芸众生中的任何一员,他绝不骄傲自负,愿意俯首帖耳于生活的安排,以显示他与别人毫无区别。"但这种温

吞外表其实隐藏了一种更极端的浪漫主义骄傲。莫尔索的形象不是一个凭空的创造，作家的境遇并未与之截然分离，在写作这本书的时候青年加缪的健康状况不太好，他还不是一个知名作家也不确定将来是否会成名，于是他决定选择看不到任何出路的孤独和平庸。一个感觉到注定默默无闻和庸庸碌碌的年轻人被迫以漠然来应对社会的漠然，它反映了一种知识分子的骄傲和绝望，令人想起尼采的'热爱命运'"[1]。《局外人》并没有把作者的样子全部抹去，相反，我们看到了作者鲜明的姿态，以及他对其自身生存状态的论证与辩驳。

二、自居：成为我所向往之对象的愿望

自居（identification）在精神分析学中有多种翻译，如认同、仿同作用等。在《精神分析导论讲演新篇》中，自居是这样被定义的："这个过程的基础是所谓的'仿同作用'（identification）——即是说，一个自我同化于另一个自我之中（即一个自我逐渐相似于另一个自我），于是第一个自我在某些方面摹仿第二个自我，并像后者那样处理事务，而且在某种意义上将后者吸收到自身之中。仿同作用不再不恰当地被比作用别人的人格来补充自己的结合行为，它是一种很重要的依恋他

[1] ［法］勒内·基拉尔：《双重束缚》，刘舒、陈明珠译，华夏出版社2006年，第68页。

人的形式。"① 在《弗洛伊德后期著作选》中，自居作用被描述为："一个人试图按照另一个作为模特儿的人的样子来塑造他自己的自我。"② 自居作用的基础是使自己成为与榜样同样地位的愿望，比如男孩子会对他的父亲发生某种特殊的崇拜。他幻想自己长得像父亲一样英俊威武，在各方面都具有父亲的闪光点。父亲是他行为和理想的典范，但因为"俄狄浦斯情结"，父亲又是他与母亲之间的障碍。所以在他对父亲的情感中，又具有了某种隐藏的敌意，想要在与母亲的关系中成为主角。因而，自居作用具有矛盾性，它既表现为对某个榜样或典范的认同，同时又具有某种敌意或排他性。"自居作用有三个特点：第一，自居作用是与一个对象情感联系的原初形式；第二，自居作用通过退行的形式变成了一种力比多对象联系的替代者，就好像通过内向投射与移情相反将自我归入对象；第三，自居作用可能会随着对其他不是性本能对象的人也具有的共同性质的某种新的感觉而产生，这种共同性质愈重要，这种局部的自居作用也愈成功。如果说外射作用是将自我力比多外投，使对象身上具有我的特征，对象成为了自我的显现，自居作用则是以自己作

① [奥]弗洛伊德：《精神分析导论讲演新篇》，程小平、王希勇译，国际文化出版公司2000年，第60页。
② [奥]弗洛伊德：《弗洛伊德后期著作选》，林尘等译，上海译文出版社1986年，第113页。

为那个对象的替身,通过内向投射将它投入自我,从而使我具有了对象的特征,我成为了对象"[1]。

"自居作用"与谷鲁斯提出的"内摹仿"说有相似之处。所谓内摹仿是审美主体在内心摹仿外界事物精神上或物质上的特点,外射机制是由主体及对象,而自居作用则是内投机制,由对象及主体。谷鲁斯举例说:"例如一个人看跑马,这时真正的模仿当然不能实现,他不愿意放弃座位,而且还有许多其他理由不能去跟着马跑,所以他只心领神会地模仿马的跑动,享受这种内模仿的快感。这就是一种最简单,最基本也最纯粹的审美欣赏了。"[2]

广义的移情包括了"自居"的含义,这种"移情"的形式,确切地说是一种"反移情",即对象克服、吸纳了主体。杨朔的《荔枝蜜》结尾这样写:"我做了个奇怪的梦,梦见自己变成一只小蜜蜂。"这被称为"拟物"的手法,事实上是作者以蜜蜂自居了。这样的例子有很多。比如,朱光潜在《文艺心理学》中举了乔治·桑的例子,在她的《印象和回忆》中说:"我有时逃开自我,俨然变成一棵植物,我觉得自己是草,是飞鸟,是树顶,是云,是流水,是天地相接的那一条水平线,觉得自己是

[1] [奥]弗洛伊德:《弗洛伊德后期著作选》,林尘等译,上海译文出版社1986年,第112页。

[2] 朱光潜:《西方美学史》(下卷),人民文学出版社1964年,第616页。

这种颜色或是那种形体,瞬息万变,去来无碍。我时而走,时而飞,时而潜,时而吸露。我向着太阳开花,或栖在叶背安眠。天鹅飞举时我也飞举,蜥蜴跳跃时我也跳跃,萤火和星光闪耀时我也闪耀。总而言之,我所栖息的天地仿佛全是由我自己伸张出来的。"① 象征派诗人波德莱尔也说:"你聚精会神地观赏外物,便浑忘自己存在,不久你就和外物混成一体了。你注视一棵身材亭匀的树在微风中荡漾摇曳,不过顷刻,在诗人心中只是一个很自然的比喻,在你心中就变成一件事实:你开始把你的情感、欲望和哀愁一齐假借给树,它的荡漾摇曳也就变成你的荡漾摇曳,你自己也就变成一棵树了。同理,你看到在蔚蓝天空中回旋的飞鸟,你觉得它表现'超凡脱俗'一个终古不磨的希望,你自己也就变成一只飞鸟。"②

自居作用中也存在"物我同一"的现象,它是由对象统摄主体而达成的,但这并不意味着主体彻底交出了自我之主权,因为这个对象并不是偶然的,它其实是主体心中的秘密,是"我未曾成为却渴望成为之对象",这个对象对主体之所以具有吸引力,是因为它仍然是主体对其进行投影的结果。

在弗洛伊德的理论中,自我、理想自我是一个实体性的存在,但在拉康那里,自我是他者之镜聚合起来的光影,自我本

① 朱光潜:《文艺心理学》,复旦大学出版社2005年,第35页。
② 同上书,第35页。

身并不存在，所以自我之形成只是从他人那里脱胎而出，那么"理想自我"也只不过是对他者的模仿。在这种意义上来说，拉康所谓的"自恋"实际上只是"他恋"。勒内·基拉尔的《双重束缚》似乎深化了拉康的这一思想，"作家会全然发现自己被弗洛伊德定义为一种过分自恋的人物，我们必须让作家来检视弗洛伊德在《关于自恋：导言》（*On Narcissism: An Introduction*）中提出的全然自恋的形象，吮吸期的婴儿和野兽，在被喂饱之后，这些生物看起来是那么安详自足，对他者是多么无动于衷，以至于它们在弗洛伊德心中唤起了一种乡愁，据他观察也在所有那些通过成熟和责任感已然抛弃掉部分自恋的人们心中唤起了同样的感情"[①]。

"我们可以追问整个自恋理论可能不过是这种欲望的一个投影。在弗氏那里，自恋只存在于他者中间，并且是从来没有被同等对待的他者，他们总有或多或少的人性弱点，在《关于自恋：导言》中隐喻的意义上总是被弄得要么有一点神圣要么有一点兽性——女人，孩子，作家"[②]。基拉尔认为，弗洛伊德通过对那喀索斯神话的表层意思进行重写，从而定义了自恋。从而可能会从真正意义上去发现摹仿性欲望机制，拉康的镜像阶

① ［法］勒内·基拉尔：《双重束缚》，刘舒、陈明珠译，华夏出版社2006年，第68页。
② 同上书，第86页。

段理论既象征它,又掩饰了它。

在拉基尔看来,摹仿性欲望是根源,而自恋只是表象。在恋父情结中,由于父亲这个他者,这个"介体"进入婴儿与母亲的关系之中,婴儿才开始意识到自身,而产生对父亲的摹仿,从而将父亲视为竞争的对象。摹仿欲望发展到最极端的方式就是杀死竞争者。而这在拉康论自恋中也谈到过,那就是,当自恋发展到极端就是谋杀,将那个现实中个体所认为自己所应该成为的那个人杀死,以确保自身的独一无二性。那么,到底是对象塑造了我,还是我创造了对象?帕慕克在《黑书》中说:"我周围的景观宛如几何图案,而且精准到丝丝入扣的地步,我望着自己置身其中,当下意识到原来'他'是被我创造出来的,但是对于自己是如何办到的,我却只有一点模糊的概念。从某些线索中我可以看出,'他'淬取自我个人的生活材料和经验。'他'(我想要成为的人),取材自我童年时看的漫画中的英雄……"[1] "从往日的记忆或景仰的人物之中,我就造出'他'来,我一个个地捡拾过去的事事物物,拼贴成一个庞然畸物,他释放出这只紧盯我的'眼','他'是这只'眼'的灵魂。"[2] 的确,如帕慕克在《黑书》中所述,自我是在生活经

[1] [土]奥尔罕·帕慕克:《黑书》,李佳姗译,上海人民出版社2007年,第125—126页。
[2] 同上书,第127页。

验中搜寻点滴的材料,在心中确立英雄人物,然后向其逼近,但是,每个人搜寻的材料大相径庭,想成为的人也截然不同。那么,他的先天接受机制以及最终确定的选择不是个体独有的吗?如果说人有摹仿欲望,那么他是在摹仿与自己先天禀赋相契合的人,除非他的意识遭受社会的各种同化机能而失去了辨别力。这个作为模仿的对象,即"模体"的出现的确是激发了这个主体的自我意识,但必须是他一眼就能认出这个模体,因为"模体"的特质与他的内在自我具有某些同质性。这样看来,人不是简单地接近模体,而是在模体出现时他先产生了移情或自居的作用。力比多的投注是先于摹仿欲望产生的。由此,自恋是摹仿欲望的原因,而并不是相反。在这个意义上来说,自居即"自恋的以他人自比"(Narcissistic identification)。当人以他所爱恋的那个人自居时,就是以"恋他"(与自恋之"自己爱自己"的情形相对应,本书以"他恋"来指代"别人爱自己"的情形,以"恋他"来指代"自己爱别人"的情形)的形式来完成自恋,使"恋他"转化为自恋——"由自居作用引起而流入自我的力比多带来了自我的继发性自恋"[1]。

在作家创作的过程中,自居作用是常见的现象。在第二章,我们会谈到自恋与白日梦的关系,具有白日梦特质的小说实际

[1] [奥]弗洛伊德:《弗洛伊德后期著作选》,林尘等译,上海译文出版社1986年,第178页。

上就是作者以他所欲望的对象自居。比如在武侠小说中,作者会创造武功盖世的侠客形象,在言情小说中会创造倾国倾城的深情女子形象,这都是作者在现实中无以达成,而以人物自居可以实现心中之理想的表现,它拓展了作者的生命之可能性,实现他内心隐藏的愿望。

在很多情形下,投射和自居是交织在一起的。比如,前文所述的《少年维特的烦恼》,作者指出将他的个人经历与情感灌注作品中,也就是将歌德自身的形象"投射"到少年维特之上。但其中不乏自居作用,例如少年维特的自杀,是歌德想做却未做之事,是现实生活中的歌德没有完成的,他通过维特实现自己对爱情的献身理想。在维特的身上,寄予了歌德本身所没有却渴望拥有的浪漫主义的决绝,将激情进行到底的勇气。前面分析的《局外人》,也存在着自居作用。莫尔索是某个人的画像或者漫画,这个人不是加缪,但是他曾发誓要成为的那个人。有一个细节别具深意,莫尔索获得一个在巴黎永久工作可能性的机会,但他漠不关心。这个细节用来证明莫尔索完全没有野心再贴切不过。当莫尔索用冷淡的态度拒绝到巴黎生活,我们仿佛听到加缪在声明自己没有任何文学野心。在这里,"我所向往之对象"并不局限于伟大的、神圣的、崇高的典范,自居作用并不只在光明、善良、勇气等正面的意义上展开,有时候,人内心深处也会有现实世界不允许的犯罪冲动或离经叛道

的欲望需要释放。弗洛伊德曾经指出，陀思妥耶夫斯基对杀人者等罪犯的迷恋，对其无休止的同情，实际上也是一种自居作用，一种变换了形式的自恋，这在我们后面的章节里将展开讨论。

在投射与自居的交互作用中，作家与作品发展出了一种亲密的关系。于是卡夫卡说，整个故事就是我；福楼拜说，包法利夫人就是我。"我"的经验与未成之愿望交织成一片光与影，或明或显地在作品中闪烁。倘若作品成为"我"之精髓，作者的自我爱恋便在不知不觉之中转移到作品之上。作品不仅是作品，它还是有生命气息的另一个"我"，经过酝酿与改造，它已经滤去了现实之我的尘滓，更添了理想之我的丰满，此时，它便像是那喀索斯水中之影，让人心醉神迷。作家爱着他的作品，作品正是他的生命，他的本身。但作品也并非完全是他本身，因为移情的我只是镜中之我，作家对作品之爱实在是一种"恋他"。

三、感通：共鸣或设身处地

在精神分析学中，移情一词的英文翻译是transference，确切地译为"转移"，而移情也更多地表述为empathy，也译为共情、感通，它指的是主体与他人、世界的情绪发生共鸣，理解他人的立场和感受的能力。有一种观点认为，"移情是对他人所处境遇以及心理状态在认知或想象层面上的理解，这其中并不

包含对他人情感的实际体验"①。这显然又回到了投射或自居两种情况之中。另一些研究者认为,个体在移情中产生的情绪体验是核心因素,移情是对他人产生共感的情绪反应,只有在真正体验到他人的感受之后才能产生真正的移情,移情是"对知觉到的他人情绪体验的情绪反应"②,是"理解他人情绪状态以及分享他人情绪状态的能力"③。

霍夫曼在发展心理学中提出了移情的发展阶段。第一阶段是主客不分的阶段。在幼儿出生到一岁的时候,无法清晰地分辨主体与客体,他们无法确定是自己还是别人,正在遭受着某种难受的情绪。第二阶段是自我中心的阶段。在幼儿一岁到两岁的时候,逐渐学会区分自我与他人的情绪,但是,他们还不能区分自我与他人的内在情绪状态,所以两者的界限显得有些模糊。在这个阶段,幼儿也会发生帮助他人的情况,但这个行为是自我中心式的,他们这么做,只是以为通过缓解他人的痛苦,也能起到缓解自己痛苦的作用。第三阶段是认知的阶段。幼儿在两岁到三岁开始,逐渐具备了区分自我与他人的思想和

① [美]霍夫曼:《移情与道德发展:关爱和公正的内涵》,杨韶刚等译,黑龙江人民出版社2003年,第84页。

② Mehrabian A. & Epstein N. A., *A measure of emotional empathy*, Journal of Personality, 1972(40), P525-543.

③ Cohen D. & Strayer, J. *Empathy in conduct—disordered and comparison youth.* Development Psychology, 1996(32), P988-998.

情绪的能力，他们在帮助他人的行为中，已经能够关注到他人的需求点。第四阶段是超越直接情境的阶段。孩子长大以后，来自他人的表达，直接的情境，或对于他人生活状况的认知，都能引发移情反应。

移情是否可以体验到他人的真实情绪？这一点或许很难说清楚。《庄子·秋水》篇有这样一段故事："庄子与惠子游于濠梁之上。庄子曰：'鯈鱼出游从容，是鱼乐也。'惠子曰：'子非鱼，安知鱼之乐？'庄子曰：'子非我，安知我不知鱼之乐？'"本来每个人都只能直接地了解他自己的生命体验，至于知道其他事物某种境地时有何种感受，则全凭自己曾经发生的记忆中的经验而推测出来，所谓"推己及人"。我们对于别人的理解程度高度依赖于自己的直接经验，因此，只有当别人的经验也是自己体验过的或正在体验的，我们才能真正理解。从这个意义上讲，自我经验的丰富，是移情的前提，正所谓"醉过才知酒浓，爱过才知情深"。每个人的存在都具有唯一性，只能从自己的直接体验中去寻找生命的意义，然而我们不能孤独地生活在这个世界上，必须与他人发生各种关系，所以必须具备察知他人情绪、情感和思想的能力。然而人的心灵其深度其维度何其复杂，个体与个体之间又存在着种种差异，互相理解又何其困难。在很多情境下，人只是把自己作为衡量其他事物的标准，依靠自己的价值观、自己的经验、自己的记忆。胡塞尔认为，个体的原初经验包括在外在感

知中对自然事物的体验以及在内在感知中对心理活动的体验。尽管我们可以通过移情把握到他人的意识体验，但它毕竟不是一个原本的给予性活动。我的外在感知活动与感知内容都是"原本的（primordial）"，而移情活动与移情内容则是对他人体验的再现（representation），因而是"非原本的"。胡塞尔的学生斯坦因却指出，移情虽然是一种非原本经验，但它却指示着一个陌生的"原本经验"："当它（比如说我在他人脸上看到的悲伤）突然在我面前出现，它是作为一个对象出现的。但是当我思考它所包含的意图时（试图弄明白他的情绪给予我的是什么），这些内容却把我拖入其中，而它也不再是一个对象了。现在，我不再朝向那内容，而转向那内容的对象。而这时我就成了这个内容的主体，处在原本主体（original subject）的位置上。只有当我成功地进行了澄清，这些内容才又成了我的对象。"[1] 由此，斯坦因强调"如果我体验到他人的情感，那么这一情感就给予了我两次。一次是我自己的原本性体验，一次是对原本陌生体验的非原本性移情体验"[2]。虽然我的移情体验是非原本的，但在这个非原本的体验中，我却受到他者原本体验的引导，因而，移情是他者的原本

[1] Edith Stein, Translated by Waltran Stein, *On the problem of empathy*, ICS publications Washington D. C., 1989. P10.

[2] Edith Stein, *On the problem of empathy*, ICS publications Washington D. C., 1989, P34.

体验在我的非原本体验中的自身展现。斯坦因给移情的可能性提供了理论支持，也就是人与人之间相互理解是可能的，且"我"自身的感受就是理解他人的基础。

所以，即使是在"物我合一"的状态，"我"仍然存在，我作为感受他人的尺度而存在，作为原本性体验的给予者而存在。狄德罗曾说："一个人即使天生是大演员，也只有当他积累了长期的经验，火热的情欲已经熄灭，头脑变得冷静，灵魂具备充分自制力的时候，才能达到炉火纯青的境地。"[1] 假如"她继续动用感情，继续扮演自己，偏爱自然的有限本能而不是艺术的无限揣摩工夫"[2]，那么"易动感情的天性把她们禁锢在狭小的范围内，而她们从未超出这个范围"[3]。"长期的经验"包括表演经验、创作经验，也包括个体对生命的体验，狄德罗所谓"不动情感"主义，并不表示表演者的忘我，而是他的存在不能损害角色本身的特性，以过度的带有个体欲望的投射和自居进行表演与创作。"狄尔泰强调艺术体验的深拓性、超越性和普遍性，认为诗人的创造活动的基础包括：一、个人自己的体验；二、对他人体验的领悟；三、由观念推导和深化的体验"[4]。

[1] ［法］狄德罗:《狄德罗论美文选》，张冠尧等译，人民文学出版社1984年，第295页。
[2] 同上书，第336页。
[3] 同上。
[4] 同上书，第337页。

诗人内在的生命体验是他认识世界、确立自我的生命基础,同时也是个体由自我走向他者的生存方式的基础,据此,作为生命体验之表达的艺术才会成为生命本身的言说,内在生命体验的混沌与寂寥才会以艺术的形式获得主体间的理解和交流。我们看到,米兰·昆德拉对自传体小说的极力反对事实上是出于相同的原因,"自传引入小说领域,导致人们普遍产生讲述自己、表述自己的激情,并把这种书写癖神圣化了,不过这只是把自我强加给别人,与小说毫不相干"。"小说产生于个人的激情,但是,只有当割断了与生活相联的脐带,并开始探寻生活本身而不是自己的生活时,小说才能充分发展"[1]。福楼拜曾说:"艺术家应该让后人以为他没有生活过。"莫泊桑则说:"一个人的私生活与他的脸不属于公众。"赫尔曼·布洛赫在谈到他自己、穆齐尔和卡夫卡时说:"我们三个,没有一个人有什么真正的生平。"纳博科夫说:"我厌恶去打听那些伟大作家的珍贵生活,永远没有一个传记作者可以揭起我私生活的一角。"所以,米兰·昆德拉认为,"一个真正的小说家的特征:不喜欢谈自己"[2]。在某种程度上说,这暗示了作家们想要消失在作品中的愿

[1] [英]艾略特等:《小说的艺术——小说创作论述》,张玲等译,社会科学文献出版社1999年,第65页。
[2] [法]米兰·昆德拉:《小说的艺术》,董强译,上海译文出版社2004年,第183页。

望，想要撇清自身与作品关系的意图，他们仿佛齐声说道："我没有写我自己，我写任何人，但不是我自己。"他们认为谈论自己，或者让读者听到自己在作品中说话是件可怕的事，这似乎说明他们没有去书写世界的能力，而仅仅困于自己，这无疑是创作的失败。他们希望自己的作品通往他人的内心世界，他们具有某种神秘读心术可以进入他人的精神领空，让读者边阅读边在心中点头应和，是的是的，我就是这么想的。

在丰富自身体验的前提下，如何对他人之体验领悟呢？科胡特的自体心理学中也有empathy的重要概念，区别于"转移"（transference），它被翻译成"神入"，"神入在本质上定义了我们的观察领域，它不只是一种有用的方式，透过它我们得以接近人类的内在生活——如果我们没有透过替代的内省（vicarious introspection）而感知的能力，那么人类的内在生活的意念本身，以及复杂心理状态的心理学想法都是无法想象的。那么什么是人类的内在生活，它就是我们本身与其他人所思与所感"[①]。巴赫金认为，对他人的内在世界的体验，即同情性理解，无论对"他者"还是"我"的存在的完善都起着决定性作用。"他者"和"我"的外在分离并不会造成人与人之间内在世界的不可沟通，反而赋予了审视自身内在体验的新的视角。我

① Kohut H., *The Restoration of the self*, New York: International Universities Press Inc., 1977, P459-465.

在他人身外，他人的体验被我共同体验，完全不同于他本人的痛苦和我本人的痛苦，对他人痛苦的共同体验是一种全新的存在性现象，是在一个新的世界层次上，为一个新的存在领域再造整个内在的人。在这个过程中，作者应力图摆脱满足自我的欲望，让他者成为他者。这时，作者与人物共鸣，并设身处地，力求使自己的感觉、情绪、思维与描写对象重叠、吻合，用描写对象的耳朵听，用描写对象的眼睛看，用描写对象的脑子思考。金圣叹在《水浒》第十八回夹批中说，"此书处处设身处地而后成文"，评论这一回关于林冲火并王伦的描写时又说，"有节次，有声势，作者实有设身处地之劳也"。其后，李渔的《闲情偶寄》谈到对人物心理隐微之处的细致描写也说，"若非梦往神游，何谓设身处地？"冯远村《读聊斋杂说》，袭用金圣叹评点《水浒》第二十二回的批语，谓"文有设身处地法……此文家运思入微之妙，即所谓设身处地法也，聊斋处处以此会之"。纪晓岚《阅微草堂笔记》记述一位伶人谈以男性饰旦角的体会说，对剧中人物的"喜怒哀乐、恩怨爱憎，一一设身处地"。

作者克服了自己主宰和支配人物的愿望，而是以平等的态度与他们交流互通，因为理解、体察人物的心灵而将之诉诸笔端，这种状态作者既是在场的，又是隐匿的，这是许多作家竭力追求之境界，正如王安忆在一次访谈中说道："我意识到了经

历的有限，本来就狭隘的库存肯定经不起我的反复折腾。同时我也明白经历不等同于经验。经历会受外界阻断，而经验却可以自我丰富。"作家们都努力想从自传式写作提升到一个更高的视角，更冷静、客观的态度，但是这不能与自身的体验相隔绝，否则，就会落入空洞、虚假的陷阱之中。

第二章 创作驱力的双极摆动

第二章　创作驱力的双极摆动

这一章讨论的是"自恋是如何作为创作驱力而存在的"这一问题。由于自恋能量的充盈而使力比多溢出的情况产生了白日梦倾向，白日梦具有游戏与幻想的性质，它成为作者的创作驱动力，在小说创作中表现为"众星拱月"与"无所不能"的模式。"众星拱月"指的是作者乐于反复创作多位异性爱上一位主角的情爱模式；"无所不能"则表现为主角无需为命运担心，受幸运之神的眷顾，或享有主宰一切的权能。在以"白日梦"为驱力的创作中，创作过程是作者自我满足的过程。创作的另一驱力是受挫力比多的补偿，这一情形被称为"补偿性自恋"，它体现了自卑与自恋之间的相互转化。自卑是另一种形式的自恋，在创作中，它表现为对现实世界的逃避，渴望超越与救赎的特征。自恋与自卑实为同一驱力的双极摆动。

第一节　自恋能量的溢出：白日梦

一、幻想、游戏与白日梦

米兰·昆德拉在《小说的艺术》中这样描述"想象"一词："人们问我，您想通过塔米娜在孩子岛发生的故事说明什么？这个故事起先是个使我着迷的梦，然后我在醒着的时候又对它进行幻想，后来在写下它的时候又将它扩展、深化。它的意义？

真要说的话，就是对一种孩子掌权的未来的梦幻式的意向，然而这一意义并没有先于梦，是梦先于这一意义。所以在读这段叙述时，要任凭想象的驰骋，特别是不要把它当作一个需要破解的谜。"①

这种"在醒着的时候的幻想"可以称为"白日梦"。霭理士在《性心理学》一书中指出："性爱的白日梦——也叫性幻想——是自动恋的很普通很重要的一种。"②白日梦被他视为自恋形式的一种，他对此作了更为精微的描述：白日梦的形式多样，最主要的方式可以称为"连环故事"。所谓"连环故事"，就是自编自导自演、情节连贯的想象中的故事。这个故事是白日梦者心中最深的秘密，他可以完全自由地按照内心的意愿进行编排，而不用顾虑理智或逻辑上是否有不恰当之处。有时候故事开心快乐，白日梦者乐在其中，无意中哈哈大笑，旁人无法领会。有时候故事悲情到极致，以至于他自己泪水涟涟，当然这样的情境往往发生在他独处的时刻，不易被别人察觉。故事的发生和发展与闲暇的时光有着千丝万缕的联系，一般在就枕以后，入睡以前，对于编排连环故事的人是最神圣的一段光

① ［法］米兰·昆德拉：《小说的艺术》，董强译，上海译文出版社2004年，第182页。
② ［英］霭理士：《性心理学》，潘光旦译，生活·读书·新知三联书店1987年，第125页。

阴，绝对不容别人打搅，故事中的主角往往是他自己，或者他心中的理想形象。白日梦具有"自我中心"的特质，是由"我"延伸而推演出的一系列剧情。闲暇时光的想象，则表明它是自身能量充盈后的溢出过程。白日梦具有两个特征。第一是梦的内容与偏好是建立在个人的经验之上的，第二是白日梦具有一定的刺激性和戏剧性，往往波澜起伏、情节跌宕。"从第一个特征来看，白日梦的经验往往限制于有趣的个人经验之上，而其发展也始终以这种经验做依据，除了想象力特别丰富的人以外，梦境变化与发展的范围是有限的。从第二个特征来看，有的白日梦是富有戏剧以及言情小说意味的，做男主角或女主角的总要经历许多悲欢离合的境遇，然后达到一个性爱紧要的关头，这紧要关头是什么，就要看做梦的人的知识与阅历的程度，也许只是接一个吻，也许就是性欲的满足，而满足的方法可以有各种不同细腻的程度。白日梦往往带有某种程度的刺激性，比日常生活要更有戏剧性，更有波澜，往往也具有一定的节奏"①。

作为自恋典型表现形式之一的白日梦是一种常态还是病态呢？对创作又有着什么样的影响？霭理士认为，在一些具有较高的艺术修养而且想象力丰富的文艺青年中，白日梦的产生是

① ［英］霭理士：《性心理学》，潘光旦译，生活·读书·新知三联书店1987年，第125页。

一种常态，也是性冲动的活跃的结果。但是当一个人过分沉溺于白日梦，沉溺于不切实际的幻想，往往会进入病态的漩涡，这在一些特别富有天才的人身上更为常见。白日梦具有巨大的"成瘾性"和"隐蔽性"。对于先天遗传基因里具有艺术倾向的人，白日梦几乎是他们的某种精神特征，在他们的生命中占有重要地位，小说家尤其如此。许多小说甚至就是从他们的"连环故事"发展而来的。小说家的性格往往具有内倾性，他们有一个独立自主、自给自足的内部精神世界。小说家的幻想就不仅仅止于在入睡前或者醒来时，他们有时整日整夜能够与自己想象中的人物交谈、亲密相处，给人留下一种精神怪异的印象。然而对于小说家自身却是无比快乐的，他们身处现实的被约束的处境中，却可以在精神的世界里自由翱翔。一个普通人总是白日做梦，甚至到了成年仍不能摆脱这个癖好，这当然是一个不太健康的状态。但是对于一个艺术家，即使以他的梦境代替了现实，甚至因为他长期处于幻想，而渐渐失去在现实生活中的能力，于他而言，白日梦也不能说是绝对有害的。艺术创作为这些自恋者的白日梦找到了一条从梦境转回实境的道路，使白日梦成为一股产生快感的力量，驱遣与抵消抑制的痛苦，以缓解其精神的危机。

陀思妥耶夫斯基的经典之作《白夜》就细致入微地描写了这一类"幻想家"：

第二章 创作驱力的双极摆动

居于这幅图画中心的第一号人物,当然是他——我们幻想家本人的千金贵体。房间里愈来愈暗;他心中空虚而忧郁;整整一座幻想的王国在他周围倾塌下来,没有发出断裂的巨响,没有留下一点儿痕迹,犹同做了一场梦,而他自己也不记得究竟梦见了什么。可是,一种使他胸口隐隐作痛和起伏波动的阴郁感觉,一种新的欲望诱人地撩拨、刺激着他的奇想,悄悄召来一群新的幻影。寂静笼罩着小房间;孤独和慵懒则为想象提供温床;他的想象在渐渐燃烧,在微微翻腾,一如老玛特辽娜的咖啡壶里的水。①

我感觉到,它——这种永不枯竭的幻想——终于疲倦了,终于在无休止的紧张状态中枯竭了,因为我在成长,从过去的理想中挣脱出来了,这些理想已告粉碎、瓦解;既然没有另一种生活,就得从这些断垣残壁中把它建设起来。可是,心灵却要求得到别的东西!于是,幻想家徒然在往日的梦想中翻寻,在这堆死灰中搜索一星半点余烬,企图把它吹旺,让复燃的火温暖冷却的心,让曾经为他所钟爱、如此触动灵魂、连血液也为之沸腾、热泪夺眶而出的一切,让曾经

① [俄]陀思妥耶夫斯基:《白夜》,荣如德等译,上海译文出版社1993年,第174页。

使他眼花缭乱、飘飘欲仙的一切在心中复苏!①

> 幻想家——如果需要下一个详细的定义的话——并不是人,而是某种中性的动物。幻想家多半居住在无路可入的角落里,好像躲在里边连日光也不愿意见;只要钻进自己的角落,便会像蜗牛那样缩在里边,或者至少在这一点上很像那种身即是家、名叫乌龟的动物。②

陀思妥耶夫斯基在此大费笔墨描画"幻想家"的形象绝非偶然,这是上文提到的移情作用的第一种情况,将自我的经验注入笔下人物的身上,从而对这个人物的描画实际上也成了对自我的解剖与欣赏。不难看出,幻想家的身上集聚了大量的作者本人的幻想气质,他沉迷于"幻想的王国",沉迷于"往日的梦想",甚至产生了"飘飘欲仙"的快感!若非真实体验,难以写出如此"幻境"。

对"幻想气质"有偏好的作家并不在少数,比如哈代的中篇小说《耽于幻想的女人》,其中就塑造了一个文人的独生女不满生儿育女的平庸生活而通过拼命写诗来宣泄压抑之情感,并

① [俄]陀思妥耶夫斯基:《白夜》,荣如德等译,上海译文出版社1993年,第140页。
② 同上书,第169页。

在幻想中与一位诗人经历了一段精神之恋。《包法利夫人》中的爱玛、《珍妮姑娘》中的珍妮都被赋予了这样一种气质,而且作家在叙述她们的故事时抱着一种说不清道不明的心态,看似在贬低这种不切实际,却似乎又在崇尚这种具有超越现实生活的"诗意"。这种"幻想气质"赋予了女性动人的魅力,幻想与艺术之美相联,与超越俗不可耐之平庸生活相联,于是女主角才有摆脱刻板无趣之丈夫的动因,从而追随诗趣盎然之诗人远走。作家一方面欣赏着幻想所带来的想象力的激情,一方面又稍稍带着冷静的批判,可能连作家自己也不明白他真实的内心。在《金蔷薇》一书中作者提到:"我父亲所从事的职业要求他头脑清醒地对待一切事情,可他却是一个彻头彻尾的幻想家,他受不了任何劳累和操心的事,所以他在亲友中是个出名的意志不坚的懒散的人,而且还是个空想家。用我祖母的话说,他是个'根本不配娶妻生子'的人,显然,他有了这种性格是不可能在一个地方久居的。"① 显然,任何一个幻想家都不可能安于现状,特别是某种平庸的俗不可耐的生活。相比于现实世界,另外一个并不存在的精神世界比它却更为真实。这就像是在水中照出自身幻影的那喀索斯,他始终追求着那种不切实际的空灵之美。

① [俄]康·帕乌斯托夫斯基:《金蔷薇》,戴骢译,上海译文出版社2007年,第1页。

这样的特质，在艺术中是种宝贵的天赋，落实到生活中的人，恐怕就是场灾难了。

弗洛伊德对白日梦与创作之间关系的讨论，主要集中在《作家与白日梦》一文中。他首先回到童年时代寻根究底，认为孩子的"游戏"是富于想象力的活动，是一种"类创作"的活动。他在游戏中创造着一个属于自己的世界，用自己喜爱的方式重新组合那个世界的事物，而长大以后，人们无法一直进行游戏，但是却难以放弃体验过的快乐，就用"幻想"替代了游戏，建造空中楼阁，创造"白日梦"。何为游戏？为何游戏是一种"类创作"的活动呢？席勒说："语言的用法完全证明这个名称是正确的，因为它通常用'游戏'这个词来表示一切在主观和客观上都非偶然的，但又既不从内在方面也不从外在方面进行强制的东西。在美的观照中，心情处在法则与需要之间的一种恰到好处的中间位置，正因为它分身于二者之间，所以它既脱开了法则的强迫，也脱开了需要的强迫。"[①] "应在形式冲动与感性冲动之间有一个集合体，这就是游戏冲动，因为只有实在与形式的统一、偶然与必然的统一、受动与自由的统一，才会使人性的概念完满实现。"[②] 他以一个生动的例子来解释何为

① ［德］席勒:《审美教育书简》，冯至、范大灿译，上海人民出版社2003年，第121页。
② 同上书，第119页。

第二章 创作驱力的双极摆动

"游戏"：当我们怀着情欲去拥抱一个理应被鄙视的人，我们痛苦地感到自然的强制；当我们敌视一个我们不得不尊敬的人，我们就痛苦地感到理性的强制；但是如果一个人既赢得我们的爱慕，又博得我们的尊敬，感觉的强迫以及理性的强迫就消失了，我们就开始爱他，既与我们的爱慕也与我们的尊敬一起游戏。也就是说，在"游戏"状态中，人的理性与情感达到高度的统一与和谐，人处于一种自然的轻松的状态，用现在的话来说，没有"内耗"。弗洛伊德把孩子的游戏视为满足愿望的一种方式。在孩童时代因为还无需掩盖自己的愿望，可以以游戏的方式表现出来，但长大以后，许多隐秘的愿望被压抑下去，所以只有在"白日梦"中才能寻找出路。白日梦其实是平衡内在与现实冲突的一方良剂。

弗洛伊德把白日梦的动力归为两类：一是野心的愿望，二是性的愿望。"在年轻的女子身上，性的愿望几乎总是占据主要地位，因为她们的野心通常被性欲倾向所同化；在年轻的男子身上，自私的、野心的愿望和性的愿望非常明显地并驾齐驱，但是，我们不准备强调两种倾向之间的对立，我们更愿强调这样一个事实：它们经常结合在一块。正像在许多教堂祭坛后壁的装饰画中，捐献者的形象可在画面的某个角落里看到，在大多数野心幻想中，我们也会在这儿或那儿的角落里发现一位女子，为了她，幻想的创造者表演了他的全部英雄行为，并把所

有的胜利果实堆放在她的脚下"①。在弗洛伊德看来，女人更沉迷于"爱情"，男人则更热衷于"建功立业"。但他也看到了问题的另一面，即女人靠征服男人而征服世界，男人则靠征服世界而征服女人。所以，在白日梦中，男人女人其实是"两者都要"。创作者要在作品中实现自己的白日梦，最重要的两个主题也就是"爱情"和"功业"。

当涉及白日梦与创作之间的关系时，弗洛伊德相当谨慎，"我们必须区分两类作家：像古代的史诗作家和悲剧作家那样接收现成题材的作家以及似乎是由自己选择题材创作的作家。我们在进行比较时，将主要针对后一类作家，不去选择那些批评家最为推崇的作家，而选择那些名气虽不十分大，但却拥有最广大、最热衷的男女读者的长篇小说、传奇文学和短篇小说的作者"②。不管怎么说，在白日梦的创作驱力下，有大量的作品受到欢迎。下面我们来分析一下这类作品的特征。

二、"众星拱月"与"无所不能"

在白日梦的幻想中，最典型的是对于爱情的幻想。在许多大受欢迎的通俗小说中，作者很偏爱"众星拱月"的爱情模式。

① ［奥］弗洛伊德：《弗洛伊德文集》，车文博主编，长春出版社2006年，第61页。
② 同上。

如果作者是男性，倾向于写"一男多女"的模式；如果作者是女性，则倾向于写"一女多男"的模式。在此过程中，移情作用的第二个层次，即自居作用发生了效力。作者往往将自己代入人物，经历现实世界所不能之事，以人物自居，成为向往之对象，痛快过把瘾。这里，以中国当代通俗小说中的代表人物，金庸和琼瑶为例试加分析。

武侠小说被称为"成人的童话"，在中国曾经风靡大江南北。有一个时期，电视上无论哪个频道，换来换去几乎都是由白衣飘飘、浪迹江湖的侠客充斥的武侠剧。"飞雪连天射白鹿，笑书神侠倚碧鸳"，金庸的小说堪称武侠的经典。在他的作品中"众星拱月"模式的运用极其纯熟，小说中出现的美女，似乎无一例外都要爱上男主角，而且是一眼万年，生死不离，如《神雕侠侣》中的杨过与小龙女、陆无双、程英、完颜萍、公孙绿萼、郭芙、郭襄；《天龙八部》中的段誉与钟灵、木婉清、王语嫣；《碧血剑》中的袁承志与青青、焦婉儿、阿九；《倚天屠龙记》中的张无忌与赵敏、周芷若、殷离、蛛儿、小昭……在《天龙八部》中，段正淳可以同时对众多绝世美貌的女子深情，并不用遵守爱情专一的定律，似乎每一段都用情至深、逻辑自洽；《鹿鼎记》则将这一模式推到了顶峰，并将其合情合理合法化，韦小宝左拥右抱七位美人，作者更为其安排了一个与世隔绝的环境"通吃岛"，让他靠掷骰子决定每晚与谁同眠，这将男

人心中妻妾成群的愿望活灵活现地展示在世人面前。在中央电视台主办的《笑傲江湖》主创人员的观众见面会上,当被问及为何在作品中再三塑造一男多女式的情爱模式时,金庸说了这样一句:"因为我写着写着,不知不觉把自己也写了进去。"也即是说,金庸在编排"众星拱月"式的情爱模式时,他化身为了袁承志、杨过、张无忌、段誉甚至韦小宝,从中体验到有众多异性爱慕的想象性满足。不仅如此,男主人公虽主要钟情其中的一位女性,但也不妨碍他处处留情,更不妨碍许多女性尽管明知与对方毫无结果,却仍然一见倾心,飞蛾扑火,持守一生之痴情,终身不嫁,甚至不惜为男主人公牺牲宝贵的生命。

如果说在金庸的小说中是众多女性恋上男主角,那么在琼瑶的小说中正好相反,她的女主人公在爱情上常常拥有两个乃至多个不同年龄、不同阶层的异性追求者。来盘点一下她的"一女多男"模式:《月朦胧,鸟朦胧》中的刘灵珊与韦鹏飞、邵卓生;《金盏花》中的佩吟与虞颂超、赵自耕;《六个梦》中的婉君与伯健、仲康、叔豪三兄弟;《雁儿在林梢》中的丹枫与江淮、江浩兄弟;《新月格格》中的新月与努达海、骥远父子;《月满西楼》中的余美蘅与石峰、石涛兄弟;《几度夕阳红》中的李梦竹与何慕天、杨明远;《昨夜之灯》中的裴雪珂与叶刚、唐万里;《彩霞满天》中的殷采芹与乔书培、关若飞;《一帘幽梦》中的紫菱与楚廉、费云帆;《梦的衣裳》中的陆亚晴与桑尔旋、万

浩然……更有甚者，如《菟丝花》中，如果作品篇末不点明为情所困的男女彼此之间的真实身份，谁能否认全篇所写不是三个辈分不同的男人爱恋同一个少女呢？在琼瑶的故事桥段中，不惜以兄弟反目、友人成仇、父子断绝等极端方式，或是男性一方的独身不娶来夸张女主角那独一无二的魅力。而女主角面对众多的男性追求者，看似不知如何抉择而苦恼，内心却沾沾自喜而自鸣得意。如《一帘幽梦》中的紫菱，一方面让姐夫楚濂对她念念不忘，另一方面又与费云帆谈情说爱，此时她却还占领了道德高地（她把所爱之人让给了姐姐），不为自己的行为有任何愧疚，反而深感得意。《六个梦》中的婉君也在三兄弟之间难以抉择，她的犹豫不决使得兄弟三人相继离家，表面上表达了女主角在此过程中的痛苦与无助，实际上还是在极尽渲染女主角的无穷魅力，以及她对别人命运的巨大影响力。吸引异性的程度，已成了衡量自身魅力强弱的标尺。琼瑶笔下表现女性自我优越感的极限，便是让恋爱竞争中成功无望的一方抱定终身不娶的信念，以此证明对某一女性忠贞不渝的恋情，如朱诗尧之于杜小双，关若飞之于殷采芹，柯梦南之于蓝采……这种"众星拱月"的模式，旨在表明作品中主人公无与伦比的个人魅力和自我优越感。从作家的创作心理看，则表明了作家对自身魅力不切实际近于荒诞的白日梦想。

在红极一时的金庸、琼瑶逐渐淡出人们的视线之时，穿越

小说又红红火火地热闹起来。穿越小说是非常受欢迎的网络小说类型之一，拥有众多读者，因为其模式是现代人（或其灵魂）通过时空异变回到以往的时代（也有古代灵魂穿越到现代的情况），经历了一连串的冒险，故名"穿越小说"。经历时空异变回到古代或者近代的现代人依据自己掌握的专业知识和历史知识，在过往的时代里做出了不同寻常的成就，体现了自己的人生价值，实现了自己的人生追求。事实上，穿越小说不仅继承了"众星拱月"之模式，而且青出于蓝而胜于蓝，女主角毫无瑕疵，集所有美德于一身，因为掌握了现代文化和技术，在古代可以轻松"降维打击"，几乎可以攻克书中所有男人的心。在《步步惊心》中，作者安排若曦与所有的阿哥都纠缠一遍；在《倾世皇妃》中，纳兰祈佑、刘连城等国君主为马馥雅疯狂争夺，大有"冲冠一怒为红颜"之势；《宫》里的晴川小姐，不仅占领了雍正、八贤王的心，而当穿越回现代的时候，还有21世纪的未婚夫在为她苦苦守候。而且，为了体验之逼真与舒适，许多小说明目张胆地用第一人称写作，的确可以称为"爽文"。

因白日梦是自恋力比多的溢出状态，是在闲静无聊的时光中发展出来的，所以它必须具有一定的刺激强度，要力争摆脱的是现实生活的平淡琐碎。因此，幻想出来的爱情往往是"山崩地裂、海枯石烂、天荒地老、轰轰烈烈"。作者善于制造误会，设置恶者，布局外界压力，以证明男女主角的爱至死不渝，

感天动地，在过程中越是痛苦纠结，爱的火焰燃烧得越为炽热。在《倾世皇妃》中，刘连城、纳兰祈佑为马馥雅而死，马馥雅为纳兰祈佑一夜白头，实在是创造了作者心中"天下无双"的爱情。与"平平淡淡才是真"的日常生活的基调不同，白日梦中幻想出来的爱情往往"拒绝平庸"。

白日梦小说的第二个特征是，我们可以安然无惧地体验英雄不死的神话，以及主角的"无所不能"。"每一部作品都有一个主角，这个主角是读者兴趣的中心，作家试图用一切可能的表现手法来使该主角赢得我们的同情"[①]。武侠小说中的男主角通常都会有一个令人同情的身世，或是如张无忌、萧峰一样，父母蒙受不白之冤，惨遭杀戮；或是如杨过一样，一出生就遭到世界的敌意，诸如此类。"作者似乎将他置于一个特殊的神祇的庇护下"，比如坠下山崖是为了练就举世神功（如《天龙八部》中的段誉）；或者能得到某些武林高手的垂青，将一生的内力都传给他，可谓不劳而获（如《天龙八部》中逍遥子将毕生功力传给虚竹）；倘若主角身负重伤，则必然会留着一口气，得到精心的治疗，并且因祸得福。作者带着某种刀枪不入、英雄不死的全能感书写每一个危险，而读者则带着安全感跟随主角走过他那危险的历程，让我们感受到隐藏在背后的"至高无上

① ［奥］弗洛伊德：《弗洛伊德文集》，车文博主编，长春出版社2006年，第63页。

的自我"。

以大仲马的名作《基督山伯爵》为例。当我们被其跌宕离奇的情节以及复仇的快感所吸引时,是否感觉到剧情的套路似曾相识?男主角爱德蒙·唐泰斯因遭受陷害度过了14年的牢狱生活,心爱的女人梅塞苔丝也被别人抢走(一个令人同情的身世);越狱以后,他意外地得到了基督山岛的宝藏,一下子成为亿万富翁(主人公总是大难不死,而且因祸得福);然后他展开了一场精心谋划的复仇。大家带着兴奋的激情经历了这一场毫无风险、充满正义的审判,邓格拉斯、费尔南、维尔福得到了应有的下场,"作者根本无视现实生活中所见到的人物性格的多样性,而将小说中的其他人物整齐地分成好人或坏人。'好人'是自我的助手,而'坏人'则成为自我的敌人和对手,这个自我就是故事的主角"①。

作者不在乎表现"真实的人性",只是随着自己的意愿创造一个近乎完美的主宰一切的形象——"基督山伯爵"。以"伸张正义"之名,让作者和读者成为一个无所不能的神而过足了瘾。他能预料一切,他能掌控一切,他能审判一切。我们完全可以看到这种蜕变,在前四分之一的篇章里,他是个凡人,在后四分之三的篇章里,他是个超人。他的计划在时间上可以精

① [奥]弗洛伊德:《弗洛伊德文集》,车文博主编,长春出版社2006年,第63页。

确到分秒,而对刑罚的轻重也总是恰如其分,这不禁使我们想起圣经那经典的一句:"伸冤在我,我必报应。"仿佛如此精准的审判是出自"上帝"之手。大仲马在结尾之处以基督山伯爵的口吻说出了他的心里话:"直到天主垂允揭示人类未来图景的那一天到来之前,人类的全部智慧就包含在这五个字内'等候和盼望'。"① 所以,基督山伯爵所做的一切,是执行神的旨意,确切地说,他就是神。

剥去一切伪饰的外衣,《基督山伯爵》是一个对"成为神"的野心的满足的白日梦。英雄依然要用美女来陪衬。在这本书中虽然没有"众星拱月"的模式,但如弗洛伊德所说,野心的愿望与性的愿望交织在一起,并且在性的幻想中,他依然保持了主掌生杀大权的"全能感"。我们再来仔细回味一下这本书中的希腊美女海黛:

> 那年轻姑娘此时正在她的内室里。那是一间类似妇女休息室的房间,圆形的天花板由玫瑰色的玻璃嵌成,灯光由天花板上下来,她这时正斜靠在带银点儿的蓝绸椅垫上,头枕着身后的椅背,一只手托着头,另外那只优美的手臂则扶着一支含在嘴里的长烟筒,这支长烟筒极其名贵,烟

① [法]大仲马:《基督山伯爵》,韩沪麟译,上海译文出版社2010年,第1409页。

管是珊瑚做的，从这支富于弹性的烟管里，升起了一片充满最美妙的花香的烟雾。①

从一出场，她就呈现在一种亦真亦幻的场景之中，有点像壁画里的人物，周围的装饰物都在烘托她的身份：玫瑰色玻璃嵌成的天花板、蓝绸椅垫，连长烟筒都是极其名贵的珊瑚做的。但作者并不想把她塑造成一个不食人间烟火的女神。下面一句话便悄悄把她拉下了神台：

她的姿态在一个东方人眼里虽然显得很自然，但在一个法国女人看来，却未免风骚了一点。②

在这里，作者为什么要赋予一个如此超凡脱俗的女性以"风骚"的特质？这一点非常符合男性对女性的性幻想。她的高贵表明她的"公众性"，受人顶礼膜拜，让人人羡慕，满足男性对"圣洁"的需求；她的风骚表明她的"私有性"，她并非冰冷的雕像，有着女性特有的温度和性感，可供占有。所以，作者既突出她那单纯而透明的高贵，用"大理石雕成"来形容她玲珑的小脚，又忍不住说到"心形的缺口露出了那象牙般的脖颈

① ［法］大仲马：《基督山伯爵》，韩沪麟译，上海译文出版社2010年，第609页。
② 同上。

和胸脯的上部"来体会她的风骚。这两种特质,几乎就是男人对女人的全部幻想。然而幻想的最终目标是要达成"占有",接下来的描写几乎露骨地展示了作者这一深层的心态:

> 基督山把那个希腊侍女叫出来,吩咐她去问一声她的女主人愿不愿见他。
>
> 海黛的答复只是示意叫她的仆人撩开那挂在她闺房门前的花毡门帘,这一道防线打开之后,就呈现出一幅美妙的少女斜卧图来。海黛说:"你进来以前干吗非要问问可不可以呢?难道你不再是我的主人,我也不再是你的奴隶了吗?"①

到这里为止,作者向世界宣示了男主对这个女人的主权,这个既高贵美丽又风骚撩人的、我们几乎看不到任何缺点和瑕疵的美女,她自称为他的"奴隶"。他对这个女人享有绝对支配权和掌控权,就像他可以掌控他的复仇事业一样。希腊美女的存在并不具有自身独立价值,她是基督山伯爵的附庸与装饰,她的每一次出场更像是一个精美的摆设,甚至我们难以觉察到她真实的生命气息。她的存在只是为了满足基督山伯爵的胜利感和虚荣心,这是复仇快感的一部分。爱德蒙·唐泰斯曾经的

① [法]大仲马:《基督山伯爵》,韩沪麟译,上海译文出版社2010年,第610页。

未婚妻梅赛苔丝只是一个牺牲品或称"反面教材",她在基督山的心目中其实是一个"受玷污"和"背叛者"的象征;希腊美女的出现正是为了补偿和宽慰,或者称为"情感上的复仇"。所以,一定要后来者居上,帮助男主证明,"如果一个女人不坚定,愧对我的爱,那么就让她自作自受"。事实上,希腊美女的存在正是对梅赛苔丝的审判和惩罚,梅赛苔丝在唐泰斯的生命里是一个耻辱的过去式。而海黛清洗了这个过去。我们仿佛听到基督山伯爵内心志得意满的自语:"瞧,你有眼无珠,所以活该受罪。我现在的女人比你强百倍,而且还比你年轻。"

三、白日梦小说的艺术意蕴

如果我们把内心的秘密不假思索地直白表达,那么作品给我们带来的乐趣就极其有限。然而白日梦的艺术,正是将我们内心的欲望加以修饰,加以包装,使作品能够与读者内心的秘密相交接。这样,就克服了有些可能让我们反感的内容,而使作品充满了某种诗情画意。作者通过一番变动和伪装,使他那以自我为中心的白日梦的性质趋于柔和,而且在表达他的幻想时通过他所提供的纯形式上的,即美学的快感产物来引诱我们上钩,我们给这种快感产物取名为"刺激的奖励"或"预先产生的快感",它使我们有可能从心灵深处产生更为巨大的快感。创造性作家提供给我们一切美的快感,都具有预先尝到的快感

的性质，而我们对于一部分寓于想象力的作品的实际享受，总是从消除我们心意中的紧张状态而来的，甚至可以说这一效果的产生大部分是由于作者能使我们从此以后得以享受自己的白日梦而无自责或羞耻之感的缘故。

然而，白日梦式的小说，除了给人带来隐蔽的快感以外，也存在着诸多弊端。以琼瑶小说为例，其扭曲的爱情观在潜移默化的过程中不断渗透着年轻人的心。我们这一代人（80后），在还没有接触任何现实生活中的爱情之前，就已经熟读琼瑶。也就是说，琼瑶的爱情演绎，已经成为一种先入为主的爱情模板。在青春期对爱情的模糊认知中，琼瑶的小说类似于一种"爱情启蒙"。懵懂的少男少女从小说中接受的启蒙是这样的：一、爱情是至高无上的，类似于一种宗教信仰，为了所谓"爱"，可以牺牲一切生命，可以忽视一切道德；二、爱情是一件比生存更重要的事情，一个人可以整天无所事事（像《一帘幽梦》中的紫菱），但是依然有众多人爱；三、女性的最高价值，不在于她为社会做了什么贡献，或者在某一领域有突出的成就，而在于有多少优质男性为她爱得死去活来；四、爱情总是在跌宕起伏、轰轰烈烈的剧情中推进的，如果一段感情过于平淡、没有波澜，没有外界的阻力而一帆风顺，男女之间不互相伤害、互相误会，都不能称为爱情。……凡此种种。由于在爱情剧中的男性都是女性通过自己的内在需求而幻想出来的，

与现实生活中的男性差距很大。所以沉迷于白日梦式爱情小说的女性，往往在现实生活中与男性的相处尤其困难。而以为众多男性都会爱上自己的"玛丽苏"情结，又使她们过高地估计了自己在异性心目中的地位。事实上，男性因失去一个恋人而觉得失去生命意义的情况很少，大多数人都很正常进入下一段生活。女人的错误幻想，则对恋爱和婚姻带来极大的破坏性。所以琼瑶的启蒙工作，几乎扭曲了一代人的恋爱观，后来的网络小说也承袭了这个传统。所以，在读完白日梦小说后，要从梦境中走出，不能深陷其中。这个梦，是对生活的逃避，而无法成为生活的实践。

白日梦艺术的目标不是"正视淋漓的鲜血，直面惨淡的人生"，而是通过幻想来得到某种程度的满足。弗洛伊德在《一个幻觉的未来》中说道："这些幻想般的快乐的顶端是对艺术作品的享受，由于艺术家的作用，艺术作品向那些自己并不会创作的人开放了。那些对艺术影响敏感的人不知道怎样才能把艺术作为一种幸福的根源和生活中的安慰而对艺术做出足够高的评价。但是，艺术只是作为一种温和的麻醉剂来影响我们的，它能提供给我们的至多是暂时地避免生活的艰难；艺术的影响尚未强大到足以使我们忘记真正的苦难。"[①] 所以，艺术在这里是

① [奥]弗洛伊德:《一个幻觉的未来》，杨韶刚译，华夏出版社1999年，第86页。

作为一剂止痛药而存在的,如蒙台梭利在《童年的秘密》中所说:"这是一种逃避,一种躲避,逃进游戏或逃入幻想世界常常会掩盖已经分裂的心力。神游代表了自我无意识的防御,这个自我逃避苦难或危险,把自己躲藏在一个面具之后。"① 一个白日梦者总是试图割断他与现实的联系,努力创造另一个世界取而代之,排除那些最不能忍受的特征,而代之以和一个人自己的愿望相一致的其他特征。从绝望和对抗中出发走在这条路上的人一般不会走得太远,他变成了一个疯子,在通常情况下没有人帮助他维持他的妄想。作为艺术家来说,在虚构的梦幻般的艺术世界里地放纵自己已经让他的白日梦得到了宣泄,只要他还有"梦幻"与"现实"的边界意识,他不会走向疯狂。当然,艺术家并不总是如此走运,当这种"梦幻"气质突破了它应有的限度,而攻城掠地般进入到他的生活之中,他的生活就会上演一场灾难。

在弗洛伊德看来,艺术向整日处于精疲力尽的工作之中的人们提供了这样的满足,就是把一个人和他为文明而做出的牺牲调和起来;另一方面,艺术作品使人们有机会分享一些具有极高价值的情感体验,从而使他的自居作用得到升华,"而当这些艺术创造描绘了人类的特殊文化成就,并且以一种令人难忘

① [意]蒙台梭利:《童年的秘密》,马荣根译,人民教育出版社2005年,第35页。

的方式使人想起文明社会的理想时,这些艺术创造也同时使人获得自恋的满足"[①]。小说可以直接戳中读者心中的欲望,并在一种如梦似幻的包装中使其得到满足,产生自居作用的快感。这对于长期处于紧张状态的生活的人来说,是一种娱乐性的调节,一种精神上的松弛与按摩。风靡一时的小说往往具备这些特征,而它们也的确具有存在的合理性与必要性,只是一切不可当真。

第二节 受挫能量的补偿:自卑

一、自卑情结

1907年,奥地利心理学家阿德勒发表了《器官缺陷及其心理补偿的研究》(*Study of Organ Inferiority and its Psychical Compensation*)一文,提出了自卑的产生及来源。人体的一些器官因为患病而没有得到充分的发展,而显得比其他器官低劣,这种先天性的缺陷给予个人极大的压力,自卑感由此产生。然而个体能够通过努力来发展那些有缺陷的器官的功能(如贝多芬克服耳聋而进行音乐创作),也能通过充分发展其他器官来

① [奥]弗洛伊德:《一个幻觉的未来》,杨韶刚译,华夏出版社1999年,第87页。

实现对这一缺陷的"补偿"（比如耳聋的人充分发挥他的绘画天才）。甚至在某些特殊的情形下，个体能够通过把对自身的缺陷改变成优势功能而获得"过度补偿"。后来，阿德勒的学术思想开始转变，他认为由于自卑感而追求超越并非人类的本能，而是在幼年时期错误的养育而形成的不正确的态度。而自卑感产生的原因也不一定来源于某一器官的缺陷，在社会中的价值感缺失也是自卑感的来源之一。他认为儿童期的合适训练可以避免自卑感的产生，当他提到个体追求卓越时，他指的是追求成就、成长、发展、掌控环境和任务，而不是追求比他人优越。

《自卑与超越》一书是阿德勒对自卑问题的系统研究成果。阿德勒认为，儿童的自卑感是普遍存在的，不管他们的器官是否存在缺陷。他们身体柔弱，而且不具备独立生活的能力，他们的行为也常常受到成人的控制，比如禁止玩火，禁止靠近水源。因为有这种自卑感，儿童常常觉得自己做不好任何事情，因而去逃避做事。此时，他们便会发展出神经症的倾向，如果在以后的生活中仍然无法消解这种自卑感，便会构成"自卑情结"。"因此，自卑感并不是变态的象征，而是个人在追求优越地位时，一种正常的发展过程"[①]。除了器官缺陷造成的自卑感，阿德勒还总结出家庭环境对自卑感的形成产生的影响。阿德勒

① ［奥］阿德勒：《自卑与超越》，黄光国译，作家出版社1986年，第3页。

用树木幼苗的成长来比喻孩子的成长。当很多树木的幼苗种植在一起，假使其中有一棵受到较多阳光的照耀和雨露的滋润，就会迅速生长。如果它长得过于高大，甚至遮掉了其他几棵幼苗生长所需的阳光，或者它的根系在土壤里盘根错节，四处伸展，吸走了其他幼苗成长所需的营养，那么其他的幼苗生长就会受到阻碍。同样在家庭环境中，如果有一个孩子受到父母更多的宠爱，以及占有家庭更多的资源而显得一枝独秀，其他孩子也会相形见绌，发展受阻，甚至会对这种情境产生憎恶的情绪。甚至作为成年人的父亲和母亲，在家庭中也不可以有太突出的位置。如果父母过于杰出，有可能会让孩子觉得自己永远无法与其相比，而产生自卑。儿童在七八岁以前，是以"他律"作为判断标准的，不仅在道德判断上受外在价值标准的支配，而且在所有价值判断上都是他律的，包括对自我的评判，别人（特别是权威者）的评价将成为他自我认识的依据，因而不恰当的过低的评价容易使儿童产生自卑情结。

二、自卑与自恋的转化

有趣的是，自卑与自恋并不如人们所料想的毫无瓜葛，相反，它们有着共同的根基。身体器官有缺陷的儿童在心灵发展上比其他人蒙受了更多的阻碍，他们需要用较多的心力，并且必须比别人更集中心意，才能获得相同的目标。所以，心灵会

变得负荷过重，而他们也会变得自我中心而只顾自己。如果儿童老是受着器官缺陷和行动困难的困扰，他们便没有多余的注意力可供留心外界之用，他根本找不到对别人发生兴趣的闲情逸致，结果他的社会感觉和合作能力的发展较他人更差。此时，他的力比多是高度向自我灌注的。

自卑者与自恋者的一个共同特征就是他们的"力比多"向自我贯注，即高度关注自身，以致于没有多余的力量来关注别人。我们可以来分析一下阿德勒所说引发自卑的两种情况：一是被宠爱的小孩，一是被忽略的小孩。第一种情形，孩子被溺爱，习惯于力比多的自我贯注，贪得无厌地向世界索要，并以为自己是主角。这种情形，又与恋母情结紧密不可分，即注意力，或称力比多，贯注于自身或母亲，但对除此以外的一切人无法产生兴趣并与之合作，这与母亲对他的骄宠无节制地予以满足有关。当个体独自面对外部世界，发现自己无力掌控或无力得到的时候，便产生了自卑感，这实际上是"力比多受挫折回自身"的情形，也就是继发性的自恋；另一种情况是被忽略的小孩，或是先天有缺陷的小孩，他们因发现自身的缺陷，要用更多的心力来达成与他人相同的目标，所以，注意力集中于自身，以求自保，而没有多余的精力来关注外部世界。这种情况，依然有一个力比多外投的过程，那就是，在意识到外部世界时意识到自身的缺陷。这两种情形都是"缺乏"产生自卑，

而这个自卑要求补偿，这个补偿的心理就形成了自恋，可以说，自卑者往往是自恋者，它们是同源的。

过度的完美主义可以导致自卑，精神分析学家霍妮也注意到了自卑与自恋之间的内在联系。由于个体首先建立了一个理想自我，并以这种绝对完美的自我来衡量现实自我，当有限和丑陋的现实自我达不到其标准和要求时，便转向了自恨与自卑。当个人将他的重心转移到理想自我后，他不仅仅是美化他自己，而且还会以错误的眼光看待他的现实自我，理想自我不仅仅是他追求的幻象，也是他用以衡量现实自我的尺度，而这种神圣完美的标准会使他的现实自我感到困窘。这种情况，也可以说是由于过度的"自恋"而对自己产生了不切实际的幻想，从而对现实自我产生了"自卑"。

霍妮在对于这一情况的详细解析中，把"理想自我"与"现实自我"比喻成两个人：一个是充满着理想主义情结闪闪发光的人，另一个是沉溺于日常琐碎生活平淡无奇的人。后者总是在干扰前者，即使他已取得了巨大的成功，赢得了社会声望和地位，但他仍然会感到卑下和缺乏安全感，他也许会有自己是个骗子和怪物的痛苦感受。他的实际状况一直在纠缠不已，在想象中他是神圣的，但在事实上他却是笨拙的。每当他想要带给某些人美好的印象时，他就会变得不由自主地发抖，或者变得结结巴巴和面红耳赤。他把自己想象为是个顶天立地的男

子汉，但他在跟老板谈话时，却只会不停地傻笑，他觉得自己应该拥有轻灵和健美的体态，但他却强迫性地使自己贪吃无厌。显然，他的现实自我成了一个纠缠不休的陌生人，总是在限制和束缚他的理想自我，他因此而轻视、憎恨和抵制这个陌生人，现实自我于是变成理想自我的牺牲品。自卑感是在这种人格分裂和撕扯的过程中产生的。对自己过高期待，却又无法完成那种期待，从而开始转向对自己的憎恶和贬损。

对理想自我的期待和对现实自我的失望造成了人格的裂痕，形成"内心的冲突"。霍妮认为有两种不同的基本冲突：一种冲突是在自负系统之内，是夸张性驱力与自谦性驱力之间的冲突；另一种冲突是自负系统与真实自我之间的冲突，这是更为深刻的冲突，称为"核心的内在冲突"，指的是建设性的力量与破坏性的力量之间的冲突，即类似于弗洛伊德所指生本能与死本能之间的冲突。这种冲突导致对真实自我的憎恨。自卑是自恨的表现，是个体对自己的自疑、自贬，它有时也许会隐藏在自大的背后，有时会被直接感受到。个体通常并不了解自己自卑的真正原因，他可能把他的自卑看成谦卑，但自卑与谦卑是两个概念，自卑与自恋相联，谦卑与自信、自尊相联。自卑会导致一些结果：第一，拿自己之短与他人之长相比，总是觉得别人比自己更漂亮、更显要等，因而深感自己之卑下；第二，自卑者对他人的拒绝和批评过度敏感，总是有接收负面信息的倾向，总是感到别人在蔑

视他，攻击他，连别人的恭维也成了对自己的讽刺，别人的同情也成了自己受辱的怜悯；第三，自卑者会通过他人的赞赏或崇拜减轻自卑，这就需要如阿德勒所说将自卑化为驱动力，实现某种形式的超越，来达到一种"补偿性的自恋"。

在自卑者追求卓越的过程中所建立起来的是不是自信与自尊呢？事实证明，自卑者更容易走入另一个极端——自恋。因为自卑者的超越是为了平复伤痕，是为了证明自己，这不仅具有自我保护的性质，甚至带有某种复仇的意味，就是证明给那些曾经忽略或嘲笑他的人看。一个紧缩的扭曲的被挤压的心灵在某一瞬间得到释放，就会产生反弹的张力，不仅是"我行"，"我比一切人都行"，而且这种观点强化成为一张巨大的防护网，不让外界的刀光剑影进入曾经因自卑和伤害而破碎的心。但事实上，这种"唯我独尊"的意识只是建立在沙地上的房屋，水一冲就垮，因为它的内核是极其脆弱的。一旦遭遇挫折，又会被自卑的阴影所笼罩，陷入深刻的自我怀疑之中。蒲松龄就是一个在自卑与自恋两极之间摆动的典型。年少之时，蒲松龄以县、府、道三试第一进学，受到当时做山东学政的文学家施闰章的奖誉，这多少让蒲松龄有些自我陶醉，但以后"屡试不中"而遭受的挫折感在年少轻狂的历史映衬下显得让人难以接受，自恋转化成了自卑，然而自卑在他的文学创作中又转化为了"金榜题名、红袖添香"的白日梦式的自恋。另一个例子是

李敖。他的狂傲是众所周知的,李敖曾说:"我生平有两大遗憾:一是无法找到像李敖这样精彩的人做我的朋友,二是我无法坐在台上听李敖精彩的演说。""当我要寻找我崇拜的人的时候,我就照镜子。"他的前妻胡因梦对他的评价虽不可全信,却值得参考:"他可以足不出户,窗帘遮得密不透光,连大门都不开,甚至曾经在墙壁上打过一个狗洞,让弟弟李放按时送报纸和粮食,过着自囚的生活。""你别看他在回忆录中把自己写成情圣,甚至开放到展示性器官的程度,其实所有夸大的背后都潜存着一种相反的东西,研究唐璜的精神医学报告指出,像唐璜这类型的情圣其实是最封闭的,对自己最没有信心。他们表面上玩世不恭,游戏人间而又魅力十足,他们以阿谀或宠爱来表现他们对女人的慷慨,以赢取女人的献身和崇拜,然而在内心深处他们是不敢付出真情的。"[1]"他的精神展现使我认清,人的许多暴力行为都是从恐惧、自卑和无力感所发出的'渴爱'呐喊。"[2] 所以,一个看似"自大狂"的姿态,背后往往是一颗恐惧、无力、自卑的心,自恋者也是自卑者,对于自卑者或自恋者来说,他们的心灵很难在常态的平静中,而总是像一个钟摆,摇晃在自卑与自恋两个极点之间。

[1] 胡因梦:《生命的不可思议:胡因梦自传》,东方出版中心2006年,第130页。
[2] 同上书,第134页。

三、逃避与救赎：卡夫卡

卡夫卡的目光中总是带着某种惊恐与不安，他的一生都在进行着绝望的努力，努力在他的父亲面前站立，却一次次被打击，他渴望在文学的世界中逃避，但他借以逃避父亲目光的文学，又成为另一种惊恐之力重压着他，希望通过创作得到救赎的他，像在一片沼泽地中，越是挣扎越是沦陷。

卡夫卡的自卑其实是"继发性自恋"。在"原始自恋"的状态，"我"与世界原始未分，世界为"我"之外延，此时，父母的优点也被"我"认为是我之优点，孩子会为其感到骄傲。卡夫卡也有这样的阶段："我是很感激您的，您似乎没有察觉我的困惑，我对我父亲的躯体也是感到骄傲的。"① 这种状态首先终止于竞争性的比较。父亲作为一个理想化的形象，是卡夫卡心中自恋幻象的投影。而父亲的特质正是卡夫卡所缺乏的，此时的父亲就不再是与卡夫卡一体化的存在，而是作为他的对立面、他的对手而存在。"不妨将我们俩比较一下吧：我，说得简单一点，是一个洛维，身上有某种卡夫卡气质，而推动这个洛维前进的却并不是卡夫卡的生命力、事业心、进取心，而是一种洛维式的刺激，它较为隐蔽、羞怯，它从另一个方向施加影响，且常常会猝然中止。您则相反，您坚强、健康、食欲旺盛、

① [奥]卡夫卡：《卡夫卡文集（第四卷）》，祝彦、张荣昌等译，上海译文出版社2002年，第153页。

声音洪亮、能言善辩、自满自足、高人一等、坚忍不拔、沉着镇定、通晓人情世故、有某种豪爽的气度，你是一个地道的卡夫卡"①。"当时，只要一看见您的身躯，我心就凉了半截。譬如，我们时常一起在更衣室脱衣服的情景，现在我还记得。我瘦削、弱小、肩窄，您强壮、高大、肩宽。在更衣室，我就觉得我是够可怜的了，而且不单单在您面前，在全世界面前我都觉得自己可怜，因为您是我衡量一切事物的尺度呀"②。此时，卡夫卡感到他从与父亲的统一阵营中分裂出来，父亲作为他的参照物而存在，他在父亲的优点的笼罩下转而关注自身的缺陷，力比多投向外界又折回自身，从而形成了"继发性自恋"。卡夫卡的父亲越强大，卡夫卡就越感受到压迫性的自卑。

沃林洛把对世界的态度分为抽象与移情两种，他指出："移情冲动是以人与外在世界的那种圆满的具有泛神论色彩的密切关联为条件的，而抽象冲动则是人由外在世界引起的巨大内心不安的产物，而且，抽象冲动还具有宗教色彩，表现出对一切表象世界的明显的超验倾向，我们把这种情形称为对空间的一种极大的心理恐惧。"③ 这种对空间的恐惧感本身也就被视为艺

① ［奥］卡夫卡：《卡夫卡文集（第四卷）》，祝彦、张荣昌等译，上海译文出版社2002年，第151页。
② 同上书，第153页。
③ ［德］沃林格：《抽象与移情》，王才勇译，金城出版社2010年，第13页。

术创造的根源所在，出于对变幻不定的外在世界的恐惧，人由此萌发出一种巨大的安定需要。"他们在艺术中所觅求的获取幸福的可能，并不在于将自身沉潜到外物中，也不在于从外物中玩味自身，而在于将外在世界的单个事物从其变化无常的虚假偶然性中抽取出来，并用近乎抽象的形式使之永恒，通过这种方式，他们便在现象的流逝中寻得了安息之所。他们最强烈的冲动，就是这样把外物从其自然关联中、从无限地变幻不定的存在中抽离出来，净化一切有声有息的生命运动，净化一切变化无常的事物，从而使之永恒并合乎必然，使之接近其绝对价值。在他们成功地做到这一点的时候，他们就感受到了那种幸福和有机形式的美而得到满足"[①]。沃林洛认为抽象的心态会对客体怀有某种恐惧，这种恐惧导致了客体对自身的防卫。而荣格认为，客体这种先验的本质正是一种否定式投射的反应，所以，荣格提出了假设：无意识的投射活动是抽象活动的先导。"具有抽象态度的人会发现自己处在一个企图压倒他，使他窒息的世界里，因此他把自己隐蔽起来，以便可以努力达到获得补偿的程度。与之相反，具有移情态度的人会发现自己处于一个需要将他主观情感赋予客体，并使之具有生命和灵魂的世界里。当抽象的个体在客体前怀疑退避，只能用抽象的创造建立起一

① ［德］沃林格：《抽象与移情》，王才勇译，金城出版社2010年，第14页。

个防御世界时,移情的个体却坚信他已经将自己的活力赋予了客体。这样,我们就会发现:外倾的机制存在于移情的态度中,而内倾的机制则存在于抽象的态度中"①。所谓的"内倾",就是力比多向内贯注的状态。"一般地说,我们可以把内倾的观点描述为:在所有情况下总是把自身和主体的心理过程放在客体和客观的过程之上,或者无论如何总要坚持他对抗客体的阵地,因此这种态度就给予主体一种比客体更高的价值"②。这类人由于过分维护自身的独立性,永远不会陷入对象中去。不仅如此,他们甚至会完全丧失与对象的联系,而不得不躲进情感封闭的象牙塔之中。

卡夫卡对待世界的态度正是"抽象的"或说"内倾的"。卡夫卡对世界始终处于一种紧绷的防御状态,因为他的父亲具有强大的侵略性,给他一种强烈的威压感,从而使心灵充满恐惧。"那个身影庞大的人,我的父亲,那最高的权威,他会几乎毫无道理地走来,半夜三更将我从床上揪起来,挟到阳台上,他视我如草芥,在那以后好几年,我一想到这,内心就受着痛苦的折磨"③。"我们的气质是那样的迥然不同,是那样的彼此相

① 常若松:《人类心灵的神话》,车文博主编,湖北教育出版社1999年,第144页。
② 同上书,第152页。
③ [奥]卡夫卡:《卡夫卡文集(第四卷)》,祝彦、张荣昌等译,上海译文出版社2002年,第152页。

悖，以致倘若有人要预测，我这个缓慢成长着的孩子跟您这个成熟的男子将来会怎样相处的话，那人们就会以为您会一脚将我踩在脚下，踩成齑粉"①。他们在身体上力量悬殊，在地位上尊卑分明，在心灵的特质上也是天差地别。父亲的形象犹如一个巨大的阴影在方方面面笼罩着他。在这种情况下，卡夫卡自卑情结的加剧是不可避免的。

按照阿德勒的理论，自卑心理使得个体会加倍努力去进行个体的超越。第一种方式，是把弱势转化为优势。比如，一个说话结巴的人最终把自己训练为演说家。按照这种逻辑，卡夫卡可以选择去强身健体增强体魄，或者去锻炼自己的胆量让自己充满勇气。第二种补偿方式是扬长避短，加强自己另外一些方面的优势。比如说，一个聋人运用他非凡的视觉敏感度成为一个画家，一个相貌奇丑的人运用他带磁性的声音成为收音机电台播音员。按照此种方式，卡夫卡可以忽略自己羸弱的身体和恐惧的心灵，选择一个能让自己发挥另外一些天赋的途径。第三种选择是消解"超越""证明"之欲望，那就是接受现状，不做任何改变，运用心理平衡机制，发现典范形象的不合理性，以此满足自身存在的合理性。按照第一种补偿方式，卡夫卡应该向着父亲所期待的方向努力成为体育健将或商业精英，但显

① ［奥］卡夫卡：《卡夫卡文集（第四卷）》，祝彦、张荣昌等译，上海译文出版社2002年，第151页。

然，与父亲差距之悬殊已让他陷入绝望，自居作用根本无法产生；而第三种补偿方式也是不可能的，卡夫卡无法消解父亲的强大与优秀。所以，他选择了第二种方式，在另一个世界里取得成就，这是对父亲的一种逃避，对于自己则是一种救赎。

文学对于卡夫卡的意义，首先是一个避难所："我要逃避您，那我也得逃避家庭，甚至还得逃避母亲。"[①] "我们这些老鼠，一听到主人的脚步声就心胆俱裂，向四面八方逃窜，比如说逃到女人那里去，您跑到某个人那里去，我则逃到文学中去。"[②] 作为对父亲残暴统治的抵御，文学的世界对于卡夫卡来说是安全的，不仅安全，而且幸福。"我终于把它说出来了，但仍然大为吃惊：我的全部身心都为一项文学创作工作准备着，而这样一项工作对我来说简直是在极乐世界里的身心消融和真正的生命力的迸发"[③]。卡夫卡的生命力向外发展时受到强势父亲的阻挡，而在文学创作中，他体验到了"极乐世界里的身心消融和真正生命力的迸发"。这种幸福感也是一种价值感、存在感，它向卡夫卡自己呈现出一种力量，一种可以与父亲相抗衡，使他在父亲面前站立的自信和自尊的力量。"我要紧紧抓住它而靠它立身，

① ［奥］卡夫卡：《卡夫卡文集（第四卷）》，祝彦、张荣昌等译，上海译文出版社2002年，第166页。
② 同上书，第129页。
③ 同上书，第90页。

因为只有这儿我才能做到这一点。我很想解释心中的幸福之感,我时不时地感到它在我心中,此刻正是如此。那真是一种嘶嘶地冒着气泡的东西,它使我的内心充满着轻柔的、令人愉快的颤动,并且说服我,我是有能力的,而我自己却每时每刻,包括现在,都能够使我确信这些能力并不存在"①。这种"极乐世界里的身心消融"的幸福感,足以去战胜在父亲的映照之下那个羸弱的渺小的身影,这是对自卑心理的克服与超越。"靠它立身",是说卡夫卡在惊恐万状、无所依从的生活中,终于找到了方寸之安稳,这是属于他的小世界,这是可以阻挡狂风暴雨的避难所。文学是他自我确认的方式,是他生命的意义。

如前文所说,卡夫卡的"逃避"只是回避他的弱项,从另一个方面去发展其优势,而并非无所作为。而他在这个渴望加强的方面,投入了自己全部的生命力。然而有意思的是,卡夫卡的文学世界并不是曼妙的童话或白日梦式的满足,比如他可以在自己的作品中将自己塑造成强大的英雄形象打败父亲,来补偿他在现实生活中所受到的碾压。然而,他却在另一个世界里延伸着他的苦难和恐惧,父亲的重压,仍然在卡夫卡的创作中发挥着支配性力量。他深度开掘在现实生活中的真实感受,并非抛开痛苦而转向一种玫瑰色的梦幻。他的作品充满着

① [奥]卡夫卡:《卡夫卡文集(第四卷)》,祝彦、张荣昌等译,上海译文出版社2002年,第126页。

一种诡异的力量,像是一个无助的漂泊的灵魂在梦游。卡夫卡在《致父亲的信》中说:"当然这是一种错觉,我没有自由,或者说在最好的情况下我还没有自由。我的写作都是关于你的,我只是在那里诉说我在你的怀抱里无法诉说的悲苦,这是故意拖长与你的告别,只不过它虽然是你逼出来的,但是它的朝向却是我规定的。"① 卡夫卡是在一种强烈的冲动——"我有话要说"——的催逼之下进行创作的,因为他的创作是在一个他起码还有话语权的世界里对一个无以反抗的力量进行申诉或辩白。"这故事(《变形记》)是我躺在床上深感苦恼时出现在我脑海中的,它在我内心最深处催逼着我"②。"我刚坐下写我昨天的故事(《美国》),显然是在绝望的苦恼刺激下,我怀着要把自己全部倾注到故事中去的无比强烈的渴望"③。所以,卡夫卡的小说大多时候是他对人物的移情,即,卡夫卡的小说表现的是他纯然的心灵世界,每一个主角身上都附着他自身的影像。但这并不影响其震撼力,因为他的作品超越了"快乐原则",成了"苦闷的象征",正如厨川白村所说的:"在伏在心的深处的内底生活,即无意识心理的底里,是蓄积着极痛烈而且深刻的许多伤害的。

① [奥]卡夫卡:《卡夫卡文集(第四卷)》,祝彦、张荣昌等译,上海译文出版社2002年,第118页。
② 同上书,第41页。
③ 同上书,第42页。

一面经验着这样的苦闷,一面参与着悲惨的战斗,向人生的道路进行的时候,我们就或呻,或叫,或怨嗟,或号泣,而同时也常有自己陶醉在奏凯的欢乐的赞美里的事。这发出来的声音,就是文艺。对于人生,有着极强的爱慕和执著,至于虽然负了重伤,流着血,苦闷着,悲哀着,然而放不下,忘不掉的时候,在这时候,人类所发出来的诅咒、愤激、赞叹、企慕、欢呼的声音,不就是文艺么?在这样的意义上,文艺就是朝着真善美的理想,追赶向上的一路的生命的进行曲,也是进军的喇叭。响亮的闳远的那声音,有着贯天地动百世的伟力的所以就在此。"[1] 荣格认为,"情结"的作用并非总是消极的,它只表示存在着某种不协调的、未被同化的和对抗性的东西,也许它是一种障碍,但也是一种做出更大努力的诱因,因而也许是一种获得新成就的诱因。情结作为人的心理能量和动力起点时,它可以引导人去有意识地面对内心隐蔽的立场,这时它便成了灵感和创造力的源泉,引导人在事业上有所成就。卡夫卡也承认,自卑感也为他带来有益的影响,"这在当时不过是一个小小的开端,可是我常有的这种自卑感(从另一角度看却也不失为一种高尚和有益的情感)却都来自您的影响"[2]。

[1] [日]厨川白村:《苦闷的象征》,鲁迅译,人民文学出版社2007年,第26—27页。
[2] [奥]卡夫卡:《卡夫卡文集(第四卷)》,祝彦、张荣昌等译,上海译文出版社2002年,第152页。

但卡夫卡通过写作而得到救赎的方式却陷入了双重困境。首先,卡夫卡想避开从商,而用文学上的成功来赢得外界认可的想法似乎不堪一击。有一次在他的祖父家里,他"把桌布上的稿纸推来推去,用铅笔敲敲桌子,把人在灯下挨个儿看了一个遍,想以此吸引某个人拿走我的东西看看,然后对我表示钦佩"[1]。一位爱取笑别人的叔父终于抽走了他轻轻捏着的稿纸,草草看了一下重新还给他,甚至连笑都不笑一下,只对一直瞅着他的其他人说:"老一套。"这对于在现实世界里深感无用而渴望从文学创作中找回自信的卡夫卡来说无疑是当头一棒。同样的情形,也发生在他的父亲身上,"每次我把我的书给您看时,你总是那句口头禅:'把它放在床头柜上!'(给您拿书时,你多半是在打牌)……"[2] 卡夫卡把他的逃避与救赎比喻为建房子,"就如有个人,他的房子不牢固了,想在其旁建造一幢牢固的房子而尽量利用旧房子的材料。糟糕的是,就在造房到一半时他的力气已经耗尽,现在他失去了一座虽然不牢靠、但是完整的房子,只有一幢拆毁了一半的房子和造好了一半的房子,换言之,他一座房子也没有"[3]。其次,当卡夫卡意识到这种危

[1] [奥]卡夫卡:《卡夫卡文集(第四卷)》,祝彦、张荣昌等译,上海译文出版社2002年,第86页。
[2] 同上书,第175页。
[3] 同上书,第130页。

险之后,写作与疯狂开始相联,因为这安身立命之所一定不能倒塌,否则,他再无站立之处。这又成为他的另一个困境。写作对于他是生存斗争,尽管尽头处仍是黑暗,也要将之进行到底,他被一种"创作的残酷激情"所席卷,不断损耗生命。"作家的存在的确有赖于写字台,只要他想摆脱疯狂,他就绝不可以离开写字台。哪怕用牙齿咬住也要紧紧挨着它"①。"在我经历了几次被鞭挞得发疯的时期以后,现在又开始写作了,其方式对我身边的每个人来说都是最残酷的(闻所未闻的残酷,这一点我根本不谈),而对我来说,这种方式的写作都是世上最重要的事情,就如妄想对于一个精神错乱者(他一失去妄想,便'精神错乱'了)或者怀胎对于一个女子那样。因此,我在面对任何一种干扰时总是怀着战战兢兢的恐惧紧紧地抱住写作不放,而且不仅紧紧抱住写作,还有写作必需的孤独"②。此时,写作的意义不仅仅是对父亲的一种对抗了,因为这种对抗的努力其实已被碾碎,写作成了避免疯狂的途径。在第三章会详细谈到写作与疯狂之间的关系。作家为了免于疯狂而视写作为至宝,但有时,它只是一个更深的绝望,用卡夫卡的话来说,是"墓穴","有点像在这两幢房子之间跳哥萨克舞,那哥萨克人一直

① [奥]卡夫卡:《卡夫卡文集(第四卷)》,祝彦、张荣昌等译,上海译文出版社2002年,第128页。
② 同上书,第129页。

用长统靴跟刨着脚下的泥土并且把土甩开,直到在他身下刨出了一个墓穴"[①]。卡夫卡在临终时委托朋友,把他的手稿全部焚毁,这是怎样一种在深渊里的绝望,对自己一生彻底的否定。在卡夫卡看来,真正的救赎并未通过写作而实现,"通过写作我没有把自己赎出来。在我有生之年我都是一个死者,现在我真的要死了。我的生活曾经比别人的要甜蜜一些,因此我的死亡将更加可怖。作为作家的那个我当然将立即死去,因为这样的一个角色是没有立足之地,不能在世上久存,甚至不是从尘土中来的,只是在最狂乱的尘世生活中才有一点点生存的可能,只是享受欲的某种设计图,这便是作家。但我自己却不能继续活下去了,因为我没有活过,我始终是一捧黏土,没有把一点火星变成烈火,只是用它来照亮我的尸体。那将是一种奇特的葬礼,作家,也就是说某种不存在的东西,把那具旧尸体,那从来就是尸体的东西,放入墓中"[②]。

从某种意义上说,卡夫卡的一生是悲剧性的。由于与父亲比较而产生的那种自卑感,让他去渴望超越。然而他所选择的文学,虽然在某种程度上给了他一个港湾,一种生命的力量,但最终并没有实现对自身的救赎。也就是说,卡夫卡的自卑并

[①] [奥]卡夫卡:《卡夫卡文集(第四卷)》,祝彦、张荣昌等译,上海译文出版社2002年,第126页。
[②] 同上书,第128页。

没有在最终意义上形成一种超越性力量来确立他的自恋或是自信。他最终走向了虚无——"某种不存在的东西",然而他的作品却一直存在着,以其自有的生命力不断地生长。如果他能看到现在他的作品在文学史上的地位,那么他还会否定写作的意义吗?他还会否定自身的价值吗?

第三章 自恋特质对艺术家创作及生活的影响

第三章　自恋特质对艺术家创作及生活的影响

本章探讨自恋特质对创作者的创作与生活的影响。以自恋为核心的特质如内省、敏感、孤独是把双刃剑，一方面在创作中有利于创作者表达心灵的深邃与隐秘、感觉的丰富与强烈、存在的寂寥与独立；另一方面自恋特质过度发展却给其生活带来不便。艺术家的爱情实际上是一种"想象的激情"，即爱的对象是以艺术家过度完美的自恋性想象而存在的，这类爱情以激情开始而以破灭收场。因为艺术家理想之爱高扬而现实之爱缺失，为了捍卫创作所必需的孤独及自身的独立性，他们对婚姻恐惧，而心灵能量的充沛又使他们反复坠入爱河，这使他们生活充满动荡，但同时，恋爱的激情又转化为不竭的创作力，使其创作出璀璨的篇章。创作对艺术家的生活具有两方面影响，它既是治愈心灵的一种途径，但也可能加剧自恋的症状，在文字中构筑的理想国往往在与现实的碰撞中幻灭，而追求不朽的热望会将艺术家献上艺术的祭坛，创作是灵魂的触火，携带着疯狂与死亡。

第一节　作为恩赐的特质

自恋者最显著的特征就是注意力与兴趣高度集中于自身，也即"自我中心"。自恋者常常缺乏对外部世界的兴趣，如过分

喜欢谈论自己，希望时刻成为他人注意的焦点。欧文·斯通在《凡·高传》中写道："在这儿的这些人全部都是个性很强的人，是狂热的自我中心者和激烈反对因循守旧的人。"①乔治·奥威尔在总结作家写作的动机时，居于首位的是"绝对的自我主义"，"渴望让人觉得聪明、渴望受人关注、渴望死后还被人怀恋、渴望报复那些在你童年时代冷落你的成年人，等等。假装这不是一个动机，而且不是一个强烈的动机，实属自欺欺人。作家与科学家、艺术家、警察、律师、军人、成功商人都具有这些特征——总之，顶级人物都是如此……严肃的作家整体上比新闻工作者更虚荣、更自我中心"②。每个人都带着与生俱来的自恋气质，但是艺术家的自恋是具有一定强度的，"因为我天生是个艺术家，而贵族气质和艺术气质拥有一个共同点，即都以自我为中心——自觉的自我中心为基础。当然，每个人都是以自我为中心的，但艺术家的自我中心达到了极度自觉的程度，结果使他变成了贵族"③。这一特征并没有影响艺术家的创作，反而常常对他们有所帮助。弗洛姆曾说："许多艺术家和富

① [美]欧文·斯通:《渴望生活：凡高传》，常涛译，北京十月文艺出版社2008年，第246页。
② [英]乔治·奥威尔:《我为什么写作》，刘沁秋、赵勇译，南京大学出版社2008年，第244页。
③ [英]约翰·凯里:《知识分子与大众：文学知识界的傲慢与偏见（1880—1939）》，吴庆宏译，译林出版社2010年，第127页。

有创造性的作家、音乐指挥家、舞蹈家和政治家均是十分自恋的。他们的自恋并不影响他们的艺术,相反却常常对他们有所帮助,他们必须表达他们的主观感受,他们的主观性对他们的活动越重要,他们完成得就越好。自恋者由于他(她)的纯粹自恋,往往具有独特的吸引力。"[①] 以"自我中心"为核心的自恋生成了各种特质,在艺术创作上产生了不同方面的影响。这一节选取其中三种最为典型的气质:内省、敏感、孤独,讨论与分析其在创作中产生的作用及表现。

一、内省:心灵的深邃与隐秘

在心理学概念中,内省是一种人对于自身的心理现象进行观察并加以陈述的活动,除了对自我内心的体验、描述与理解之外,内省也是一种自我审视、自我认知、自我思辨的过程。相比较其他心理活动,内省更像一把厚实有力却并不锋芒毕露、可缓缓伸缩延展的钻孔棒,一点点富有耐性地进入、挖掘出个人甚至他人的内心世界,这个世界通常隐藏于人的心灵深处、不易被察觉、不轻易显露,而人却又无法忽视它的存在。威廉·詹姆士说过:"谁也不会否认人能观察到自己的感觉、情感和意愿这个主观世界。""人被宣称为应当是不断探究他自身的

① [美]埃里希·弗洛姆:《弗洛姆著作精选》,黄颂杰主编,上海人民出版社1989年,第689页。

存在物——一个在他生存的每时每刻都必须查问和审视他的生存状况的存在物。人类生活的真正价值,恰恰就存在于这种审视中,存在于对人类生活的批判态度中。"①

内省与自恋是密切相关的。荣格在《心理类型》中区分了力比多的两种流向,一种是向外的,一种是向内的,由此提出"外倾"与"内倾"两个概念。外倾是指力比多的外向转移。荣格用它来表示在主观兴趣朝向客体的主动运动中主体与客体间的明显联系。与外倾相对,内倾意味着力比多的内向发展,表现了一种主体对客体的否定性联系,如荣格所说:"一般地说,我们可以把内倾的观点描述为:在所有情况下总是把自身和主体的心理过程放在客体和客观的过程之上,或者无论如何总要坚持他对抗客体的阵地。因此这种态度就给予主体一种比客体更高的价值。"②内倾型人格往往更有利于创作。

内省是认识自我的通道,许多作家、艺术家都有记日记的习惯,这是内省的一种典型方式。列夫·托尔斯泰在日记中反复追问着自己的性格、理想以及付诸理想的实践;卡夫卡的日记也同样充满着对自我的剖白与分析。所以,作家们在认识自

① [德]恩斯特·卡西尔:《人论》,甘阳译,上海译文出版社2004年,第9页。
② 常若松:《人类心灵的神话》,车文博主编,湖北教育出版社1999年,第152页。

己的道路上比别人走得更远。"忠实于自我、探究自我秘密的欲望却是不可缺少的。自我兴趣伴随着某种向内性和自我中心倾向,自我关注的必要性蕴含了自我中心倾向和忽略他者,如果许多诗人与自己的劳作联系太密切,因而不能与别人和谐相处,那么,应记住他的劳作正是自我探索"①。因为注意力与兴趣高度集中于自我,他们习惯于对自我刨根究底。自我在作为观察主体的同时,也成为被观察、被审视、被关注的对象,内省是个人自我与自我的对话,或者是个人观察外界后,以自我的情感、认识、体验等处理接收到的外界信息,之后再于心灵某处予以咀嚼的过程。因此,这一类人特别容易进入自我的最深处,在心灵层面上到达普通人到达不了的世界,其对心灵探索的深度、力度和频度也是普通人无法匹及的。巴尔扎克曾说:"就我所知,我的性格最特别,我观察自己像观察别人一样,我这五尺二寸的身躯,包含一切可能的分歧和矛盾。"②厨川白村在《苦闷的象征》中写道:"所谓深入描写者并非将败坏风俗的事象之类,详细地,单是外面底细细写出之谓;乃是作家将自己的心底的深处,深深地而且更深深地穿掘下去,到了自己的内

① [美]阿恩海姆等:《艺术的心理世界》,周宪译,中国人民大学出版社2010年,第241页。
② 转引自董小玉:《灵性的飞鸟:创作主体与艺术建构》,华东师范大学出版社2001年,第97页。

容的底的底里，从那里生出艺术来的意思。探检自己愈深，便比照着这深，那作品也愈高、愈大、愈强。人觉得深入了所描写的客观底事象的底里者，岂知这其实是作家将自己的心底极深地抉剔着，探检着呢。"① 所以，在优秀的文学作品中我们常看到作者对人性的逼视和对灵魂的拷问。鲁迅是以严酷解剖自我而著称的伟大作家，在《祝福》中，面对祥林嫂"一个人死了之后，究竟有没有魂灵"的提问，"我"一系列的心理反应，自责与自剖，体现了当时一位普通知识分子对自身内在人格的拷问，对在新的社会环境中如何确立自身行为模式的痛苦探索与孜孜追求，以及当时的彷徨与矛盾。严肃的作家绝不轻易放过自己，特别是自我的罪行、灵魂的黑暗面，这在陀思妥耶夫斯基的小说中也有充分的体现，读来让人灵魂战栗，这是由于作家对自身审视的深度到达了一般人无法企及的地步。

不仅如此，人类是在认识自我的过程中而理解他人。车尔尼雪夫斯基曾说："人类行为的规律，情感的变化，事件的变错，环境和社会关系的影响，我们可以通过仔细观察别人而加以研究；但是，如果我们不去研究极其隐秘的心理生活规律——它们的变化，只有在我们'自己'的自我意识里才公开地展示在我们面前——那么，通过观察别人的途径而获得的一

① ［日］厨川白村：《苦闷的象征》，鲁迅译，人民文学出版社2007年，第36页。

切知识，就不可能深刻和确切。谁要是不在自己内心研究人，那就永远不能达到关于人们的深刻知识。"[1] 车尔尼雪夫斯基认为，"自我观察一般地会使他的观察力特别尖锐，使他学会以敏锐的眼光观察别人"[2]，所以在作品中作者可以极为细腻地表现出笔下的人物的每一个心思意念。在张爱玲的《金锁记》中，曹七巧的心理极其细腻而真实，十年后再见到姜季泽时的忐忑与纠结："……当初为什么她嫁到姜家来？为了钱么？不是的，为了遇见季泽，为了命里注定要和季泽相爱。……不行，她不能有把柄落在这厮手里。姜家的人是厉害的，她的钱只怕保不住。……"赶走了姜季泽后凄凉无奈的曹七巧反复追问："什么是真的，什么是假的？"《茉莉香片》中聂传庆独自漫无边际又意味深长地联想："窗外的杜鹃花，窗里的言丹珠……丹珠的父亲就是言子夜，那名字，他小的时候，还不大识字，就见到了。在一本破旧的《早潮》杂志封面里的空页上，他曾经一个字一个字吃力地认着：'碧落女史清玩。言子夜赠。'他的母亲的名字叫冯碧落。"内心世界的简短描述，不仅交代了人物关系，更表达出了主人公身处其中的迷惘与辛酸。《第一炉香》中，葛薇龙的心路变化构成小说的发展线索；《色戒》主要通过王佳芝与

[1] 转引自董小玉：《灵性的飞鸟：创作主体与艺术建构》，华东师范大学出版社2001年，第97页。
[2] 同上书，第98页。

易先生各自的内心独白完成;《倾城之恋》中,晚上通着电话调情的白流苏与范柳原内心却进行着一番千转百折的计较……人物心理、情节互相牵动,人物的举动、思维、对话,都折射出心理的进展。无话甚过有话,即使在没有动作、语言的场合,人物心理的起伏、情绪的波动也未减弱分毫。这是作家在洞察自己内心,以及在揣摩他人内心世界,达到炉火纯青之境,从而能够举重若轻,使人物的内心世界跃然纸上。

内省的过程是一个反观自我的心理过程,借用大乘佛教"以心观心"的说法,主体意识自身就是主体反省观照的对象,作家、艺术家这一类人的内心是一个异常丰富的世界,他们尤为关注"心理""意识"等一类不可见的、形而上的精神活动,无论是自我的还是他人的,精神世界都是他们的焦点。诗哲里尔克说过,如果这个世界仅仅有可见之域,该是多么不充足、不完满,"但不可见之域的诞生,必然要依赖于人的一种内在的感受性,一种可以称之为灵性的东西"[①]。作家、艺术家们正是具有这种灵性的人们,即使称不上精神世界勇敢的开拓者、探索者,他们也可被称为精神世界的求知者、发现者。在自我的层面,他们是直视者,特别关注自己的心理活动,有时候会反反复复思索、琢磨心理活动的每一个细节,甚至于整个人受其

① 刘小枫:《诗化哲学》,山东文艺出版社1986年,第207页。

支配，完全沉浸于自己的心理世界，深深为之着迷，而进入到自己独自想象或构建的精神世界；在他人的层面，他们像一位透视者，常会试图剖开、解析他人的精神面貌、内心世界，乃至社会中一类人的心理状况、生活状态。这使他们的作品洋溢着智慧的哲思。在《战争与和平》的最后部分，列夫·托尔斯泰花了丝毫不逊于小说主体的、极多的笔墨与篇幅抒写了他对于历史发展及相关问题的看法，涉及哲学、人文、政治等诸多方面，宏阔而壮观，深刻而冷静，几乎可独立成书。既与小说故事部分有交织，又有内在独立的核心、体系与逻辑。"……奔腾澎湃的欧洲历史的海洋，在它的海岸内平静下来。它似乎息止了；但那些推动人类的神秘力量（其所以神秘，因为那些力量运动的法则，我们还不清楚），却继续起着作用。……"① "历史从时间和因果关系来考察人的自由意志与外部世界相联系的表现。也就是用理性的法则来解释这种自由，因此，历史只有用这些法则来解释自由意志时才是一门科学。……现在的历史学问题正如当年的天文学问题一样，全部意见的分歧就在于承认或不承认一种绝对的单位作为看得见的现象的尺度。在天文学上是地球的不动性；在历史学上是个人的独立性——自由意

① ［俄］列夫·托尔斯泰：《战争与和平》，刘辽逸译，人民文学出版社1997年，第1608页。

志。"①……这些思考深入而清醒,体系庞大而明晰,完全是他本人长期思索、探讨这些问题的结果,是其内心所思所虑的反映。即使是在某些诗歌中,寻问生命之奥秘的努力也揉和在词句的褶皱之间,比如艾米莉·狄金森对"黎明"的描述:"果真会有个'黎明'?/是否有天亮这种东西?/我能否越过山头看见,/如果我与山齐?是否像睡莲有须根?/是否像小鸟有羽毛?/是否来自著名的国家——为我从不知晓?/哦,学者!哦,水手!/哦,天上的哪位圣人!/请告诉我这小小的漂泊者/那地方何在,它叫'黎明'?"②至此,在对人类的心理之深入描写的基础之上,对于世界,对于宇宙有了更深的探求。

"一个作家不可避免地要表现他的生活经验和他对生活的总的观念;可是要说他完全而详尽地表现整个生活,甚至某一特定时代的整个生活,那显然是不真实的"③。作品所展示的时代是否恢宏,所融汇的生活内容是否厚实,取决于作家本身的心灵结构,自身对艺术的认知程度。与其说巴尔扎克的《人间喜剧》反映了法国社会宏伟壮阔的画卷,与其说曹雪芹的《红楼

① [俄]列夫·托尔斯泰:《战争与和平》,刘辽逸译,人民文学出版社1997年,第1609页。
② [美]艾米莉·狄金森:《艾米莉·狄金森精选诗集》,辽宁人民出版社2016年,第28页。
③ [美]韦勒克、奥斯汀·沃伦:《文学理论》,刑培明等译,江苏教育出版社2005年,第101页。

梦》诉说了一个王朝覆灭的惨痛现实，还不如说反映了他们所感受到的一种心理现实，这种心理现实与客观的世界是有关的，但又不是纯然的客观世界，它是艺术家们心灵之光的折射。经历过法国时代变迁的人不止巴尔扎克一个，拥有才华横溢的语言天赋的也不仅仅只有曹雪芹，为什么他们创作出了时代的精品？这在于他们心灵的丰富度和层次性赋予了客观世界与众不同的意义，打通了一条自我与时代之间的幽密的通道。人类生活于"意义"的领域中，经验本身并不如留于记忆中而被凝结成生活意义的经验更重要。阿德勒在《自卑与超越》一书中指出："我们一直是以我们赋予现实的意义来感受它，我们所感受的，不是现实本身，而是它们经过解释后之物。"[①] 对于艺术家来说，现实，其意义更在于是一种心灵经验而非物理存在，重要的是现实生活在他们心灵上划过的印迹，生活方式也好，创作角度也好，他们都保持着这种独特的内省视角，与现实保持一定距离。他们或以旁观者的姿态冷眼看生活，或以独自一人的方式，旁若无人的口吻叙述自己一个人眼中、心中的世界，客观活动于心灵的映射，脑海中留下的形象与印记，才是他们抽丝剥茧的对象。创作素材的积累并不是对认识性的知觉痕迹的单纯记录，它是作家以整个心灵拥抱生活时所流露的精神分

① ［奥］阿德勒:《自卑与超越》，黄光国译，作家出版社1986年，第7页。

泌物，它是一种集作家的知、情、意于一身及多元心理融合的统觉经验或印象。"心理定势"能帮助作家在炫目的世界图景中找到自己的视点，有的学者认为这是艺术观察的"有意识目的性"，类似阐释学中的"先见"。更有人把记忆的意向性看作作家的"内心视力"，即作家的内省才能和观察力的结合形成了作家特有的"内心视力"。[1]《苦闷的象征》中提到"所描写的客观的事象这东西中，就包藏着艺术家的真生命"[2]。有人说卡夫卡透过窗帘的一角，就能看见整个世界并将之记录下来，而这整个世界无一不刻上他自身的烙印，他的日记是其心灵的记录，也是他取之不尽的灵感与题材。凡·高的《向日葵》经久不衰，备受推崇，其意义显然不在于随处可见、平淡无奇的向日葵这种植物本身，而是在于凡·高自己眼中的"向日葵"，它融入了凡·高自己强烈的感情，成为带有原始冲动和无限热情的生命体，借此凡·高展现了他喷薄欲出的炽热激情、狂热不已的瞬间冲动、强大有力的自我的生命。火一般的热情让向日葵燃烧，让观画者心血沸腾。面对凡·高的画作及其画中的对象，观者能感受到一把跳动的生命之火，感受到画家本人与画中对象的热烈拥抱。

[1] 潘华琴：《文学言语的私有性：论私人感觉的个人化表达》，学林出版社2008年，第99页。
[2] ［日］厨川白村：《苦闷的象征》，鲁迅译，百花文艺出版社2000年，第33页。

需要注意的是，适度的内省帮助创作，过度的内省对于艺术家来说却代表着一种毁灭性的危险。离群索居，与现实相隔，艺术家们向外界投去短暂一瞥后，仍又回到独自一人的世界中，在封闭的空间里，自我成为他们审视和挖掘的唯一对象。在这一过程中，被挖掘的自我容易吸收过多内容而膨胀，甚至于胀破。恩斯特·卡西尔提到过"内省的限度"："内省向我们揭示的仅仅是为我们个人经验所能接触到的人类生活的一小部分，它绝不可能包括人类现象的全部领域，即使我们成功地收集并联结了一切材料，我们所能得到的仍然不过是关于人类本性的一幅残缺不全的图画，一具无头断肢的躯干而已。"[1] 在这里，他提到了人类的有限性："人是有限的，因为他在对存在的有限领悟中生活和活动。人的自身含有否定性，存在与不存在交织在我们的整个存在中。"[2] 内省的过程可以说是逼近真理的过程，谁也不能否认真理性的因素或者正隐藏于内涵如先知一般、当下却无人能懂、形似疯言疯语的言说之中。这样一个深具魅力与诱惑的过程会使得原本就极度自恋的艺术家们忽视"有限"与"无限"的界限，试图深入有限的"个人经验所能接触到的

[1] ［德］恩斯特·卡西尔：《人论》，甘阳译，上海译文出版社2004年，第4页。
[2] ［美］威廉·巴雷特：《非理性的人：存在主义哲学研究》，段德智译，上海译文出版社2007年，第282页。

人类生活的一小部分里"进行无限的采掘；反过来，这种对灵魂、对世界的接近极限的叩问，对世界既清醒又疯狂的认识，又常常会引发艺术家们的精神危机。这从某种程度上可以解释这样一种现象，即为什么很多艺术上颇有建树的大师，平日的思想言语、举止行为古怪奇特、与众不同，仿佛患有某种精神病症，显露出一些只有精神病人才会带有的特质。

二、敏感：感觉的丰富与强烈

与内省一样，敏感这一特质也普遍存在于作家、艺术家身上，是作家、艺术家们不可或缺的气质之一。如果说内省像一把探索心灵的利器，那么敏感就是这把利器的锋刃；如果说内省挖掘出了潜伏于艺术家们心底的沉默而厚重的世界，那么敏感则为这个世界增添了五光十色，令其绚丽多彩；如果说内省奠定了艺术家们内心世界的基调，那么敏感就是这首曲调中跌宕起伏、千转百折的高低音，令人侧耳倾听。

"敏感"一词可按字面含义简单理解为"感觉的敏锐"，而同时，它又涉及多个方面，包含多种涵义，正如黑格尔所诠释的："'敏感'这个词是很奇妙的，它用作两种相反的意义。第一，它指直接感受的器官；第二，它也指意义、思想、事物的普遍性。所以，'敏感'一方面涉及存在的直接的外在的方面，一方面也涉及存在的内在本质。充满敏感的观照并不能把这二

者截然分开，而是把对立的两方面包括在一个方面里，在感性直接观照里同时了解到本质和概念。"①

首先，从心灵层面讲，敏感即指内心的感受层次丰富，触及点庞多而细微，心灵的触觉所涉及的覆盖面广袤，感受力度深入而强烈，感受的强度、频度均高于普通人，特定感受在心灵中留下的印记时间较长。内心的感觉直指"精神的感觉"，如思维、意志、情感等。艺术家们的敏感源自心灵的敏感，这是艺术敏感的本质与核心，正如《文心雕龙·明诗第六》所云："人禀七情，应物斯感。""七情"，即喜怒忧思悲恐惊，为人所生而有之，可谓所有情感、感觉的源泉。其次，从身体角度讲，敏感又指感官感觉的灵敏，在通过眼、耳、鼻、口、身等身体器官上获得视、听、嗅、味、触等感官感觉方面的敏捷，"人体现象的无比优越性在于敏感，它虽然不是到处都实在现出感觉，至少是有现出感觉的可能。……身体里有一部分器官和它们的形体还只适合于动物的机能……只有另一部分器官才更能表现出灵魂生活、感情和情欲"②。感官器官是获取感觉的直接途径，是感觉抵达心灵之前的落脚点，某些人的某一感官可能会天生特别灵敏，虽然在现实生活中，不一定有"千里眼""顺风耳"，但确实有些人对声音、味道特别敏感，能在并不安静

① [德]黑格尔：《美学（第一卷）》，朱光潜译，商务印书馆1996年，第183页。
② 同上书，第206页。

的环境中分辨出轻微的异样声音，率先嗅出从远处随风飘至的香味等。譬如，画家们可能对视觉上的线条、色彩的对比特别敏感，而音乐家可能对音调、节奏的变化特别敏感。心灵是感官感觉的承托与依靠，是其起点和终点，并会对感官感觉进行深化与升华，而感官感觉则为心灵搭建了通向外界的桥梁。最后，就外界事物而言，敏感指对外界事物的存在或变化的知觉，对来自外界的刺激的感受的敏锐性。《礼记·乐记》曰："凡音之起，由人心生也。人心之动，物使之然也。""凡交情之冷淡，身世之飘零，四季之更替，朝夕之更迭，乃至天阴地冷，花红柳谢，衣不胜寒，皆可于一举一动发之。"自然界的物候会触动人心，外物世界中的一草一木、一花一鸟，都会引发人的情感波动。社会中的人事会震动人心，太平盛世时的歌舞升平、动荡时代中的兵荒马乱，都成为文人们反复感慨的对象，挥笔下文时取之不尽、用之不竭的材料。

敏感与自恋的关系看起来不似内省与自恋的关系那么紧密。但若仔细揣摩，便发现敏感亦是从自恋的核心上生发出来的。敏感的一个显著特点就是"联系到自身"，即万事万物的变化发展都与自身相联系，甚至是一件完全与自身无关的事也能在直觉或想象中建立起某种联系，这同样是从"过度关注自我"的根上生发出来的。艺术家的敏感首要的表现就是在自尊心上的敏感。三毛在上幼稚园时，当老师问到同学们将来的理想时，

她用青涩的童音答道自己的理想是将来做一个拾荒者，却被小同伴们嘲笑。三毛的少年时代，被数学老师故意刁难，给了零分考卷，并用沾了墨汁的毛笔在她眼眶四周涂抹两个大圆饼"游校示众"之后，她从此拒绝上学，性格渐渐倾向自闭和孤僻。从日后三毛的回忆文字中可以知道，这些事情在她心灵上划下了一道极其残忍、深重长远而不可修复的伤痕，她对此从未忘记、从未释怀。陀思妥耶夫斯基在《穷人》这篇小说中生动描述了穷人敏感的自尊："我今天坐在办公室里，就像一头狗熊，像一只拔了羽毛的麻雀，我自己羞惭得脸上发烫。我真害臊，瓦兰卡！一个人的胳膊肘从衣服里边露出来，纽扣勉强挂在衣服上晃荡，他怎么能不害臊呢？我偏偏就是这样一副褴褛相！怪不得心灰意懒了。"[①] "所以我脸红了，连我的秃顶也泛红了。"[②] 这是陀思妥耶夫斯基在现实生活中的真实体现，它反复出现在《白痴》《白夜》等作品之中。在夏洛蒂·勃朗特的小说中，人物无不具有敏感的特质，特别是简·爱，在罗切斯特先生试探着考验她时，简·爱敏感的神经一下子绷紧，激动的情绪像一股激流不可抑制地喷射而出，情不自禁而又带着些许歇斯底里地向他放出这么一段叩击灵魂、响彻后世的话："你以为，

① ［俄］陀思妥耶夫斯基:《白夜》，荣如德等译，上海译文出版社1993年，第89页。
② 同上。

因为我穷,低微、不美、矮小,我就没有灵魂没有心吗?你想错了!我的灵魂跟你的一样,我的心也跟你的完全一样!……我们站在上帝脚跟前,是平等的,因为我们是平等的。"[1]这是作家敏感的自尊的最强呼声。

艺术家的敏感的第二个表现是对自身身体的敏感。许多艺术家的身体偏向于柔弱,在情感上表现出优柔细腻、多思多虑、内向害羞、易于感伤、情绪波动较大的性格特点。普鲁斯特畏寒,皮肤易过敏,有哮喘,不喜阳光,恐高……周围的一点变化即能让他痛苦不已,身体上的敏感直接影响到他的思想,仿佛第六感里的那个小孩,洞悉了他人无法察觉的黑暗事物,便整日生活在紧张恐惧之中。他们如蜗牛一般的软体动物,触角繁多而细长,对外部刺激敏感警惕,紧紧保护着自己容易受到伤害的内心,一旦遇袭立即缩回自己的保护壳中,选择减少与外界或陌生物的接触来保护自己。他们容易过度在意细节带来的感受和变动,并倾向于将之放大,再做出相应的反应。这类人的情绪容易被小事左右,会莫名为之苦恼或开心很久,恰如休谟所言:"具有某种激情的敏感性,这使他们对生活中的一切事件感受至深,使他们在遇到不幸和逆境时悲痛欲绝,同样又使他们对每一乐事都兴高采烈。这种性格的人,无疑既享有更

[1] [英]夏洛蒂·勃朗特:《简·爱》,世界图书出版公司2003年,第381页。

加痛切的悲伤,也享有更加活泼的欢乐——这种人,敏锐地感到其他人所不能感到的快乐和痛苦。"① 托尔斯泰也在他的日记中记录下每一天的身体状况,并为之开心或苦恼。对外界异常敏锐的感受程度,独到的观察角度与理解方式,使得他们轻易地进入迥异于现实生活的精神世界,深深地触摸、感受到那个不可见的艺术世界,移入充满想象与美的艺术世界,生活中的敏感发展成为"艺术敏感"。黑格尔在《美学》中谈道:"在观照符合概念的自然形象时,我们朦胧预感到上述那种感性与理性的符合,而在感性观察中,全体各部分的内在必然性和协调一致性也呈现于敏感。对自然美的观照就止于这种对概念的朦胧预感。"② "这两点(敏感与伤感),是一个作家艺术家个性心理与创作心理中不可或缺的、极其重要的、基础性的组成部分。文艺理论家们所津津乐道的'艺术家气质',实际上,在本质上,是以敏感为核心,以孤独和孤寂意识为基础的。占有知识的多寡与所接受的教育水平的高低,实际上并不起太大的作用,'只要不妨害他的必需的感受性和必需的懒散性'……'我们甚至于断然说学识丰富会使诗的敏感性麻木或反常。'"③ 艺术家们通常具有比普通人更敏锐的审美感受力,在谈到这一点时,杜

① [英]休谟:《休谟散文集》,肖聿译,中国社会科学出版社2006年,第145页。
② [德]黑格尔:《美学(第一卷)》,朱光潜译,商务印书馆1996年,第184页。
③ 袁庆丰:《郁达夫:挣扎于沉沦的感伤》,山东文艺出版社1997年,第78—79页。

勃罗留波夫说道："一个感受力比较敏锐的人，一个有'艺术家气质'的人，当他在周围的现实世界中，看到了某一事物的最初事实时，他就会发生强烈的感动。他虽然还没有能够在理论上解释这种事实的思考能力，可是他却看见了，这里有一种值得注意的特别的东西，他就热心而好奇地注视着这个事实，把它摄取到自己的心灵中来……"[1] 郁达夫曾说过，艺术家比常人"要神经纤敏，感觉锐利"。郭沫若则认为，"艺术家应该是'神经质的'、对美的感受性很敏锐的人，如果以数字来表示，常人的感受性有四十分，天才的艺术家则有八十分"。[2]

在艺术家身上，"敏感"这一特质被转化成艺术创作所必需的"才情"，这已被众多事实所验证。敏感的人心思细腻缜密，具有很强的洞察力，敏感让艺术家善于捕捉生活中的细枝末节、细小的闪光处，使他们能够把握住人类心灵中转瞬即逝的意绪，而这正是艺术创作的核心所在；敏锐的感受力带来异常的感受方式，优于常人的洞察力，以及更多、更广、更深的心灵的震荡，异常关注细微之处，发觉不易被发觉的事情，感受普通人少有的感受。由点至面，由表及里，艺术家们被引入一个深藏不露的艺术世界里，"敏感意味着艺术家对客观世界、对人生和心灵

[1] 转引自贾玉民：《敏感、激情、执著的探索——论巴金的创作心态》，《美与时代》2005年第12期。

[2] 同上。

的全方位多层次的体悟与拓展,伤感意味着他对一切'此在'的终极关怀与领略之后在情绪上和理智上的投入与提升"①。黑格尔如是说:"属于这种创造活动的首先是掌握现实及其形象的资禀和敏感,这种资禀和敏感通过常在注意的听觉和视觉,把现实世界的丰富多彩的图形印入心灵里。"②对于普鲁斯特,朋友这样评价:能发现他人心中藏着掖着的小奸小坏、不易察觉的谎言、假装出来的关心、居心叵测的花言巧语,因方便起见而说得稍稍走样的事实……这的确是一种并不令人羡慕的洞察力。艺术上的敏感促使艺术家们创作了大量斑斓璀璨、打动人心的作品,透过这些作品,我们仿佛又能反观到艺术家们细腻的心思、敏感的神经。张爱玲对生活有着独特的感受力,对细节有着不一般的描述力。在她的作品中,颜色、触觉、气味,缓缓述来,在不经意间拨动着人的心弦。《心经》中对于日常环境、场景的描写丝丝入扣,几可成画,有意无意地烘托出该篇小说的格调以及其中人物的心境:"背后是空旷的蓝绿色的天,蓝得一点渣滓也没有——有是有的,沉淀在底下,黑漆漆,亮闪闪,烟烘烘,闹嚷嚷的一片——这就是上海。"③"雨下得越发火炽了,啪啦啦溅在油布上;油布外面是一片滔滔的白,油布里面是黑沉沉的。视觉

① 袁庆丰:《郁达夫:挣扎于沉沦的感伤》,山东文艺出版社1997年,第89页。
② [德]黑格尔:《美学(第一卷)》,朱光潜译,商务印书馆1996年,第391页。
③ 张爱玲:《张爱玲作品集》,南海出版社2005年,第208页。

的世界消失了,余下的仅仅是嗅觉的世界——雨的气味,打潮了的灰土的气味,油布的气味,油布上的,泥垢的气味……"① 同样,朱自清也是一位敏感细腻的作家,在其散文《匆匆》中,无形的时间被描写得如同有形一般,甚至让人切身感受到时间如水的流过,以及对此无奈而怅惘的心情:"燕子去了,有再来的时候;杨柳枯了,有再青的时候;桃花谢了,有再开的时候。但是,聪明的,你告诉我,我们的日子为什么一去不复返呢?……我不知道他们给了我多少日子;但我的手确乎是渐渐空虚了。在默默里算着,八千多日子已经从我手中溜去;像针尖上一滴水滴在大海里,我的日子滴在时间的流里,没有声音,也没有影子。……太阳他有脚啊,轻轻悄悄地挪移了;我也茫茫然跟着旋转。于是——洗手的时候,日子从水盆里过去;吃饭的时候,日子从饭碗里过去;默默时,便从凝然的双眼前过去。……"② 敏锐而独特的感受带出诗一般的文字,使未知的事物成形而现,跃然纸上,作者的笔使它们形象完整,使空灵的乌有,得着它的居处,并有名儿可唤,无声无形、无色无味的时间似乎成了可触、可摸、可感、可述且五味俱全的物体,让人在感受到其中的奇妙之时不禁同样喟叹不已。带着奥地利人与生俱来的孤独与敏感,受到祖父——著名心理学家西格蒙德·弗洛伊德的熏陶,英

① 张爱玲:《张爱玲作品集》,南海出版社2005年,第55页。
② 朱自清:《朱自清散文精选》,北京大学出版社2007年,第28页。

国画家卢西安·弗洛伊德具有一种特殊的敏感者的直觉能力。他试图通过画作表现出人们心中最隐秘部分的潜意识，探讨在物质社会中逐渐被遗忘的精神和生命。在他1985年所作的自画像《反思》中，整个画面几乎被头部所占据，粗犷的笔触勾勒出脸部轮廓，细笔刻画出脸部的肌肉条理，画中人物的眼神斜视着，仿佛投向隐藏在一旁的失魂落魄的、失去精神寄托的群体；脸部肌肉处于敏感者所特有的紧张状态，仿佛随时会对周围的事情发表自己独特的看法；微微上扬的嘴角，似乎是对现实世界的不认同。在画中，画家本身喜欢冥思的个性表现得淋漓尽致，画作也是卢西安·弗洛伊德对自己神经质般的脸庞和敏感者的个性的深入解剖。俄国古典音乐家柴可夫斯基性情内向且脆弱，带着天生的胆怯、孤僻，害怕吵闹的人群，羞于交际，多愁善感，秋叶般无助地四处漂泊，一路寻找着避风港。他的想象力总是脱离烦琐的尘世，沉浸于虚幻而浪漫的世界里。极端情绪化、忧郁敏感的性格特征也体现在他的作品中：仿佛会突然萎靡不振，又在突然之间充满乐观精神；乐曲中流淌出的情感时而热情奔放，时而细腻婉转；乐章抒情而华丽，激情与柔和并存，快乐与忧伤交替。他的曲作《D大调小提琴协奏曲》开幕曲调温婉悠扬、宁静舒缓，随后乐章明快奔放、欢乐热烈，再后带出乐曲忧伤惆怅、略带哀愁的基调，最后节奏欢快跳跃、明朗而富有激情，抑扬顿挫、跌宕起伏。听罢全曲，人心里被掀起一阵阵波澜。

需要注意的是，对于作家来说，除了对人生世相、万事万物的敏感，还具备对语言文字的敏感。对于人生世相的敏感让他们能抓住生活中细微到稍纵即逝的感受，让"事事物物的哀乐可以变成自己的哀乐，事事物物的奥妙可以变成自己的奥妙"①，而文字敏感则让他们具有描述其敏感的神经与感受的能力，基于此构建出美丽动人的作品。朱光潜先生特别强调后者的重要性，认为："语言文字是流通到光滑污滥的货币，可是每个字在每一个地位有它的特殊价值，丝毫增损不得……许多人在这上面苟且敷衍，得过且过；对于语言文字有敏感的人便觉得这是一种罪过，发生嫌憎。只有这种人才能有所谓'艺术上的良心'，也只有这种人才能真正创造文学、欣赏文学。"②"文人的本领不只在见得到，尤其在说得出。说得出，必须说得'恰到好处'。这需要对于语言文字的敏感。有这敏感，他才能找到恰好的字，给它一个恰好的安排。"③这一点，读者在阅读中外古今文人的杰作时，常常可以发现出色的构词造句，感受到背后他们别具匠心、斟字酌句，体会到作者对文字的考究，此处暂不一一列举。

适度的敏感有助于艺术创作，而过度的敏感却经常将艺术家们带入极端的精神状态。凡·高与高更在阿尔作画的时

① 朱光潜：《朱光潜美学文学论文选集》，湖南人民出版社1980年，第12页。
② 同上书，第52页。
③ 同上。

候,那地方酷烈的阳光使他们的敏感度增强:"我比以前更加懂得高更一定要受罪的原因,因为他在热带地方得了完全相同的病——就是这种过度的敏感。"① 这种敏感使他们的创作拥有一种超凡卓越的生命力,凡·高的《黄房子》就已经显露出这种敏感所带来的疯狂的迹象。在凡·高与提奥的通信中,可以看到他对线条和颜色的细致入微的感觉。凡·高毫无疑问钟情于黄色,对黄色有一种偏执、狂热的喜爱,连他自己住的房子也刷成黄色。黄色尤为触动他的神经与创作细胞,以向日葵作画似乎完全是因为这花的黄色和蓝色墙壁有着优美的对比才着手的,要让"这未经粉饰的铬黄燃烧在蓝色的背景之上",整幅《向日葵》就像一束黄灿灿的、燃烧着的、炙热的火焰,仿佛带着观者与他自己一同扑向太阳。《麦田上的乌鸦》中金黄色的麦田,《黄房子》里立于一片黄土地上的黄色小楼,以黄色绘画成为凡·高的典型风格。19世纪90年代,绘画史被称为焦躁不安的"黄色时代",这种不安的颜色最终把他引向了疯狂。弗吉尼亚·伍尔夫也拥有着天才式的敏感,她敏感而细致地感受着周围的变化,痛苦又狂喜地关注着内心的变化,她像含羞草一般敏感,又像玻璃一般易碎,气质优雅而又充满神经质。她对于别人对她作品的评价极为敏感,甚至到了神经质的地步。在每一部作

① [荷]凡·高:《凡·高——插图本书信体自传》,平野编译,四川文艺出版社2002年,第369页。

品完成之后、出版之前,她都会出现极不稳定的精神病兆。伍尔夫一生都在优雅与疯癫之间游走,她的记忆有着隐秘的两面:一面澄明,一面黑暗;一面寒冷,一面温热;一面是创造,一面是毁灭;一面铺洒着天堂之光,一面燃烧着地狱之火。被赋予超凡绝伦的领悟力与独创力,带着天生独特而危险的精神特质,艺术家们在探寻那个既是天堂又似地狱、既辉煌璀璨又深不可测的艺术世界时,恰如飞蛾扑火一般,遇见火光的同时难免灼伤自己。

三、孤独:存在的寂寥与独立

在探讨艺术家的创作心理时,孤独是不可忽略的一项要素。之所以如此,是因为追溯其来源与本质,孤独可谓是个哲学命题,且触及哲学的根本问题——人的存在性。其囊括之深广、涵义之悠远,令其蒙上神秘色彩,令世人困惑生疑,令众多学者不惜余力一探究竟。而在艺术界,艺术家几乎无一例外所表现出来的孤独特质,个体创作的独立性与隔绝性,作品所体现的孤独感与自我思索,也让人对艺术家们的"孤独"产生兴趣。

从其哲学意义上探源,孤独是人类的一种独特的精神现象,作为一种深度的心理体验,它的主要表征为主体与对象相疏离而产生的刻骨铭心的精神空落感。

从广义上讲,在面对浩瀚宇宙时,对时空的存在、对生命起源的思考促使人类发问:"我是谁?我来自哪里?我将去向何

方?"从宇宙空间反观人类所生存的地球,人类成为极微小的一点、极短暂的瞬间,被抛入无底之深渊、无限之虚空的感觉让人不寒而栗,"恐惧、忧虑、困扰的人们感到自己是虚渺空间中失落的一个点"①。有限的主体面对无限的对象时,几近趋向于无,所谓"念天地之悠悠,独怆然而涕下","朝菌不知晦朔,蟪蛄不知春秋",或许正是人面对浩瀚时空时所发出的无力而无奈的沧桑感慨吧。

从狭义的社会层面讲,面对强大的自然,孤独的人类选择了群居方式生活,以与之抗衡。人是群居动物这一点被普遍认同与接受,群居式的社会生活给人带来物理式的交往与协助,以及精神上的交流、沟通与共识,给予人生活上方便的同时,更为人带来了心理上无穷的慰藉、关爱与信心,让人类整体更具有力量。与群居生活相对的便是隐居式的离群索居,对于独居,各家看法不一。亚里士多德说:"喜欢孤独的人不是野兽便是神灵。"通常独居被认为是一种另类的生活方式,脆弱而无力,极度考验独居者的心理承受力及生活能力。社会心理学家弗洛姆认为,人或许能忍受诸如饥饿或压迫等各种痛苦,但却很难忍受所有痛苦中最痛苦的一种——全然的孤独。日本哲人三木清如是说:"孤独之所以令人恐惧并不是因为孤独本身,而

① [德]卡尔·雅斯贝尔斯:《现时代的人》,周晓亮等译,社会科学文献出版社1992年,第22页。

是由于孤独的条件。任何对象都无法使我超越孤独,在孤独中我是将对象的世界作为一个整体来超越。"[1]但另一方面,独居又能创造冷静清净的环境,让人深入探寻不为眼观、不为耳闻的更深远的精神世界,独处能保持与内在想象世界的接触。古今中外天才人物对于独居一隅的偏爱不禁让人心生好奇,在远离众人的孤独世界中,他们似乎感到身心更为放松、自由,从而集中个人注意力,凝聚个人心神,将精神投注于遥远而幽秘的另一个世界,自然而然地释放出个人才能,开出灿烂的艺术之花,结出精神世界的累累硕果。对他们而言,孤独是一种享受而非受难,心理学家马洛斯在描述"自我实现的人"时,将"孤独"作为其诸多品质之一。

从狭义的个体层面讲,由于人是作为个体存在的,具有独立性与排他性,每一个人都是独特的,谁也不能取代另一个人而存在。思维活动、情感体验、行为举止,都是个人独立进行的,交流活动也不能改变个体活动的独立本质与不可替代性。现实中的"心灵相通"并不常见,受困于分立的、单独存在的个体的身体及心灵之内,人产生不被他人所了解的孤独落寞感,发出"寻觅知音自古难"的喟叹也是在情理之中的。

对于宇宙的探问,对于无限的探寻,让人在体会到孤独感

[1] [日]三木清:《人生探幽》,张勤、张静萱译,上海文化出版社1987年,第50页。

的同时用尽所能去面对它、了解它、对抗它、排解它。要在有限中感受无限,在个体心中了悟天地宇宙精神,人往往必须尽量远离感性、具体的物体,超越物质现象世界,从生命时间的世界趋向永恒无限的世界。高度的抽象概念需要长期的孤独以及极度的专心才能得到,伟大宗教领袖都了解孤独对于领悟的功效,经常远离这个世界,一段时间后再回到人群,与人们分享所得到的启示。释迦牟尼在伊朗雅那河畔的菩提树下冥思;耶稣在旷野里度过几十个日日夜夜;穆罕默德在每年的斋月期间,避隐到希拉山的洞穴里。芸芸众生之中,多数人选择了传宗接代来实现生命的生物意义上的永恒,与无限的时空相抗衡;而艺术家往往选择使艺术作品获得生命,让生命跨越个体的物理生命的时间长度,实现精神生命的延续和超越。"人的精神具有超越性,人的生命则是超越性的基础。……因为有了这种超越性,人生就不会以单纯的自然生命来代替人的存在,就会在高于而又在生命自然属性的基础上,置身于自我创造的无限自由之中,更能以一种高昂的精神来审视喧嚣扰攘的人间尘世"[①]。这一方式带有明显的文学特征。

哲学层面的思考,喜好沉思冥想的天性,聪颖慧悟的天分,内省敏感的特质,内向害羞的个性加上体质的孱弱,都使得艺

① 李向平:《死亡与超越》,上海文化出版社1997年,第161页。

术家们尤为钟情于孤独。孤独源于密集、频繁而深入的向上性思考（即对人生及宇宙的思考），源于个人情感、感受的敏锐精微，源于自恋者对自我身心的完全、纯然的高度关注，"人失去了一切支撑点，一切理性的知识和信仰都崩溃了，所熟悉的亲近之物也移向飘渺的远方；留下的只是处于绝对的孤独之中的自我"①。艺术家们经常会产生寂寥的孤独心境，将自我置身于好似外无一物的孤独情境之中，这段话正是对此极其形象的描述。孤独与自恋犹如双胞胎，自恋者由于对自身极度关注，常会忽视外界的事物，对外界事物无动于衷，视外界如空气一般，视他人他物如透明一般，他们与外界存在着隔离感，仿佛有一道天然屏障，将其生活与外界隔开，他们生活在屏障后的一个小小的自我世界中，孤独却又颇感自在安稳，自得其乐。作为一种艺术家独特的心理特质和生活状态，孤独让他们得以固执地保留个人空间，执着地追求自我理想，抱持着一种与众不同的视角察看人生，以冷静而清醒的方式进行思考、批判。

对艺术家而言，孤独不只是一种随意而生的情绪，一种需要逃避的感觉，而且是生命内在的意志冲突所产生的孤独意识，它源于生命意识的存在，是潜意识领域中一种不自觉意识的表现，是生命永恒存在的现象之一。在形而上学哲学中，孤独指

① ［德］施太格缪勒：《当代哲学主流》，王炳文等译，商务印书馆1986年，第183页。

反省、超越和自主自身的意识。德国哲学家施普格兰认为:"凡属独特的、个体的、个别的才是人最珍视的……科学和科学的概括原则对人类未来是无可取代地重要,但人们精神冲力一定是朝向认识与欣赏独特、个别的人。"① 丹麦思想家克尔凯郭尔说道:"每一个人都能成为单独的人,这将永远是真实的。这就是真理。""我不是整体的一部分,我不是一个组成单位。把我放到你所设想的那个整体中就是否认我。"② 他认为孤独个体是世界的唯一实在。孤独个体指自己领会自己、自己反思自己的体验性自我,专指精神性的自我,即自己对自己的反观或反省,因而它是一个孤独的主体体验者,透过个人内心的自我体验与领悟,可以把握到真理。个体要寻找自身存在的意义与价值就必须摒弃世俗生活的羁绊,撤除公众人流的庇护,通过自身独特性的展示来予以证明,有哲学家言:"宗教是我们在孤独伴随下所作的一切。"当人的存在方式上升到宗教信仰阶段时,人能作为一个摆脱了一切的个体而存在,回归到人的本真状态,在最高程度上实现人的自我,人在信仰之中化解来自感性与理性的种种限制,重新释放出生命的激情。

艺术家的孤独源于他们内心有别于大众的哲学性的思考,反

① 李新、陈勇:《浅析克尔凯郭尔的孤独哲学》,《长春理工大学学报(社会科学版)》2004年第1期。
② 同上。

之，孤独又助长了他们的创作欲望，提升了他们的创作力。艺术家在体验到生活的孤独的同时，同样深切地体会到生命的孤独，孤独让艺术家凝聚内在的生命力量，将孤独注入艺术创作中，以艺术的形式对人的各种状态给予关注与表达，引发人透过生命存在的现象，思考生命本体的意义。创作亦是寻求真理、寻求答案的行为与过程，在孤独转化成创作的过程中，艺术家得以表述、整理思想，或进行更多发问，满足情感抒发以及本能性思考的需要，在孤独凝结成作品的瞬间，艺术家获得了精神上的释放、慰藉与补偿，同时缓解了一部分孤独、寂寞与苦恼。

几乎所有的艺术家都是孤独的。内心的思索与释放需要孤独，创作需要孤独的环境，因为创作本身就是一个人自我单独进行与完成的活动。无独有偶，海明威与高行健在他们的诺贝尔奖获奖感言中均提到这一点。海明威说："写作，在最成功的时候，是一种最孤寂的生涯。作家的组织固然可以排遣他们的孤独，但是我怀疑他们未必能够促进作家的创作。一个在稠人广众之中成长起来的作家，自然可以免除孤苦寂寥之虑，但他的作品往往流于平庸。而一个在岑寂中独立工作的作家，假若他确实不同凡响，就必须天天面对永恒的东西，或者面对缺乏永恒的状况。"① 正如其所言，艺术家在创作时享受着孤独，孤

① 许莉萍:《孤独意识的美学辨识》，《湖州师范学院学报》2001年第1期。

独并非寂然无趣,相反,在独自一人的情境中,艺术家得以品尝人生、细说生活、反观社会、沉淀思想,在安静的世界里,他们内心并未停下片刻,进行的是一种悄无声息却又流动不止的纯然的"自我与自我的对话"。

艺术家们通常会喜欢上孤独的感觉,他们在一个人的世界里怡然自适,感到安全稳定,身心的独特性让他们常常会排斥与外界的交流,这是他们并不擅长、常常会遭遇挫折与失败的地方。自我树立的屏障让他们与外界隔绝,在独处的世界里他们能享受到心灵的宁静,因此孤独成为他们的一种自我保护,一种"外交"姿态。取而代之的是艺术创作成为他们心灵的出口,创作可以缓解创作者的孤独,它像是一种游戏,可以给他们带来娱乐,这种游戏只要一个人便能完成,他们寻找到了一种安全的沟通和表达的方式。

对所体验到的孤独情状的自述,以及对孤独兼具情感与理性的认知的表述,常可见于作家们的文字中。普鲁斯特把自己关在一个四壁镶嵌软木的房间之内"追忆似水年华"长达16年。在第一部著作的序言中,他这样叙述道:"在我们幼小时,我觉得圣书上任何人物和命运都没有像诺亚那样悲惨,他因洪水泛滥,不得不在方舟里度过四十天,后来,我时常卧病,也迫不得已成年累月地待在'方舟'里过活。这时我才明白,尽管诺亚的方舟紧闭着,茫茫黑夜锁住了大地,但是诺亚从方舟里看

世界是再透彻不过了。"① 杜拉斯的《写作》一书中反复提到孤独，作品中经常出现断句、重复、呓语式的文风让人感觉长久的孤独似乎使得流畅的语言发生了变化，"我能说的只是诺弗勒堡的那种孤独是被创造的……写书的人应该与周围的人分离，作者的孤独，作品的孤独……身体的这种实在的孤独成为作品不可侵犯的孤独……你找不到孤独，你创造它，孤独是自生自灭，我创造了它……我将自己关闭起来……当然我也害怕，后来我爱上了这房子，它成了写作之家……我可以说想说的话，我永远也不会知道为什么写作又怎能不写作……当你倾泻一切，整整一本书时，你肯定处于某种孤独的特殊状态，无法与任何人分享。你必须独自阅读你写的书，被封闭在你的书里"②。奥地利诗人里尔克一生四处行走、四海漂泊，不停地寻找着自己的"第二故乡"，在喧嚣的尘世间体验着一份原始的孤独，践行并维护着一份诗人与哲人特有的孤独。他对孤独的热爱无以复加，将孤独感奉若神明，在与自己的对话里，他找到了人世的秘密，握住了永恒的孤独。在给青年诗人的回信里，里尔克请他保留自己的孤独，并说到每当自己和人多处一会，就感到某种东西在离自己远去，就想要独自多待会，恢复些元气。孤

① 张寅德：《普鲁斯特及其小说》，远流出版社1992年，第83页。
② [法] 玛格丽特·杜拉斯：《写作》，桂裕芳译，上海译文出版社2005年，第7—12页。

独是里尔克的诗中反复吟唱的主题，从《孤寂》中色调的冰冷、灰暗，让人产生失望、冷漠、压抑的孤独感："孤寂好似一场雨/它迎着黄昏，从海上升起/它从遥远偏僻的旷野飘来/飘向它长久栖息的天空/从天空才降临到城里/孤寂的雨下个不停/在深巷里昏暗的黎明/当一无所获的身躯分离开来/失望悲哀，各奔东西/当彼此仇恨的人们/不得不睡在一起/这时孤寂如同江河，铺盖大地……"[①] 到《秋日》中带着几分凄美、忧伤的落寞自怜式的孤独："谁这时没有房屋，就不必建筑/谁这时孤独，就永远孤独/就醒着，读着，写着长信/在林荫道上来回/不安地游荡，当着落叶纷飞。"[②] 再到直抒胸臆、自言自语的《我在这世上太孤独》："我在这世上太孤独/但孤独得/还不够/使这钟点真实地变神圣/……/它靠近我/像一个我学习和领会过的新词/像那每天的水壶/像我母亲的脸/还像一只船，它带着我孤单地/穿越那致命的风暴。"[③] 来自灵魂深处、由里及外直至触及肌肤的孤独感，伴随着诗人的一生。1907年，里尔克向世人奉献出的天才作品《新诗集》，其中最伟大的作品便是诗人在寂寞的杜伊诺古堡和慕佐古堡中写出来的。

在各种"孤独"的情境中，夜晚扮演着一个独特的角色。

① ［奥］里尔克:《里尔克诗选》，臧棣编，中国文学出版社1996年，第26页。
② 同上书，第61页。
③ 同上书，第62页。

宁静的夜晚是人休息的时间，也是人远离人群、独立思考的时间。与热闹、嘈杂的白天相比，夜晚能给人独立安静、不受烦扰、放松自然的个人空间。在这样的空间中，人可以全然舒展，完全成为自己的主人，摆脱外界的挤压与束缚，摆脱应对外界及自我防御的压力。在夜间，艺术家们通常可以拥有全然放松、自由自在的感觉，并感觉到对自我精神世界的排外性的占有，这样的情境可以激发他们可遇不可求的灵感，思想的运动看似悄无声息实际上却波涛汹涌，心中暗藏的内容在这时浮现出来。在大多数人安然休息的夜间，艺术家们却经常处于清醒状态，甚至精力格外旺盛，精神特别清爽，思路异常清晰而活跃。民谚曰："密涅瓦的猫头鹰在黄昏时起飞"，"婴儿在夜深人静的睡眠中长身体"。很多作家都在夜间创作，他们常常成为将白天与黑夜颠倒过来的怪物。卡夫卡一再地希望，倘若夜里有连续十个小时的创作该有多棒，如果有更多的夜晚属于他该有多棒。从他的书信及作品中常可以看到他对于夜晚的钟爱之情："写作意味着直至超越限度地敞开自己。……因此人们在写作时越孤单越好，越寂静越好，夜晚更具夜晚的本色才好。"[①]"现在是夜里一点半钟，我预告过的故事离结尾尚远；长篇小说（《美国》）今日一行未写，现在我去睡觉，但睡意索然。我多么想有

① ［奥］卡夫卡：《卡夫卡书信日记选》，叶廷芳、黎奇译，百花文艺出版社1991年，第208页。

这一夜的时间,手不停笔地写一通宵直到早晨!这本该是美好的一夜。"[1] "今天我本该坚持写个通宵的。照说这是我的义务,因为我的小故事结束在即,统一性和连续几小时燃烧着的火会给故事结局带来难以置信的好处。"[2] "'《判决》是一个夜里出现的幽灵。''怎么会呢?''那是幽灵,'他重复了这个字,目光严峻地望着远处。'可是您把它写出来了。''那只是确认它是幽灵并且通过这一确认对幽灵进行了抵抗。'"[3] 普鲁斯特说他自己白天至多就是睡个觉,夜晚才开始工作,并且整个夜晚都在创作;福楼拜为了使自己的作品达到完美的程度,废寝忘食地工作,常常一昼夜写作十六个小时,他屋子里的灯会亮整个通宵,这不熄的灯光在黑暗的长夜里成了塞纳河上渔夫们的灯塔,甚至从哈佛尔溯流而上,开往卢昂的海轮上的船员们也把它当作不变的航标。

除了来自内心世界的孤独感,以及天生的孤僻性格之外,不为社会或时代所认同和理解也会成为艺术家们孤独的源头之一。因为认知的高瞻性、超前性,他们的观点、认识常会为同时代人所不解,由此产生内心的苦闷。两千多年前,屈原孑然

[1] [奥] 卡夫卡:《卡夫卡文集(第四卷)》,祝彦、张荣昌等译,上海译文出版社2002年,第41页。
[2] 同上书,第44页。
[3] 同上书,第22页。

一身地吟赋着《离骚》，感叹着"汩余若将不及兮，恐年岁之不吾与……日月忽其不淹兮，春与秋其代序；惟草木之零落兮，恐美人之迟暮"。中途虽豪情犹在地歌道："乘骐骥以驰骋兮，来吾道夫先路……路漫漫其修远兮，吾将上下而求索。"却终于难免无可奈何地虚叹乃至避离："国无人莫我知兮，又何怀乎故都？既莫足与为美政兮，吾将从彭咸之所居！"鲁迅先生曾以《诗经·黍离》中诗句"知我者，谓我心忧；不知我者，谓我何求"喻其心境。对其所作小说《孤独者》，鲁迅直言："那是写我自己的。"小说中的主人公魏连殳是一个孤独者，与大众已不存在主动沟通，完全不给庸众观看自己的可能，封闭自己于"独头茧"中。与主人公一样，作为觉醒的独异个人，鲁迅在遭遇庸众时，本着萌发出的全新的爱，试图唤起他人对生命的反思，然而一次次的失败却让他渐渐失望甚至绝望，庸众不可期，孩子不可期，为我爱者活之不可得；继而是爱我者的消失，为爱我者活之不得；最后，当世上仅剩下恨我者，而我却要活一活！终其一生，鲁迅始终与庸众拉开相当距离，孤独而清醒地审视着社会，孤寂却毅然而执着地探索着光明之路，一以贯之地不与世俗同流，这个硬骨头形象从未改变。列夫·托尔斯泰在晚年仍然计划着要离开自己的庄园——雅思纳雅·波良纳，放弃自己所拥有的贵族地位还有家庭，到一个无人知晓的地方开始新生活，最后在阿斯塔波沃车站站长室逝世，走完

了他辉煌而孤独的一生。

不同的艺术家对待孤独的态度也有所不同。除了执着于孤独、浸泡于创作，坚守着孤独、探索着心路之外，体味、享受孤独也是一种独特的态度。现代作家郁达夫喜好"玩味"孤独，一半自怜、一半骄矜，将体会孤独作为精致、奢华的精神享受，细细品味咀嚼，低头赏玩，再三顾恋，从中尝到微甜的滋味。更多中国古代作家为孤独注入了一些不流于俗、孤芳自赏的自傲意味，他们偏居一隅，却自得其乐，怡然自得。陶渊明的"桃花源"几乎成为世世代代文人所追求的精神理想家园，甘于平淡、乐于自然的文人们更倾心于"采菊东篱下，悠然见南山"的境界。文人常寄情于山水之间，着意于田园风光，以大自然来消解那一丝孤独，"千山鸟飞绝，万径人踪灭。孤舟蓑笠翁，独钓寒江雪"。柳宗元的一首《江雪》带出铺天盖地的孤独，一片幽静清寒、万籁无声、洁白无瑕的背景中，孤舟钓雪的形象超越了苦寂，主人公乐在其中，让人叹为观止，肃然起敬，先生怜、后生爱、继而生敬。无论是贬谪他乡，还是辞官归隐，抑或过着吏隐生活，古代文人无一不将诗文与自然融合，邻曲相谈，奇文解析，登高赋诗，借以排遣孤独、疏散愁绪、抒发心志，收获一份宁静、恬淡、轻松、潇洒的心境，以超然物外的境界超越了孤独。

虽然孤独是艺术家们的常态，但这并不意味着他们总是孑

然一人，实际上许多作家都有志趣相投的同行朋友，或彼此信赖理解、关系非比寻常的密友，或自己特有的社交圈。似乎没有人比卡夫卡更孤独。但马克斯·布洛德始终是他忠诚亲密的好友，女友费莉丝也是他的忠实读者；即使是离群而居的杜拉斯，也始终与志同道合的朋友保持着精神联系；伍尔夫的丈夫就是她的读者，以伍尔夫姐妹为中心的伦敦布卢姆斯伯里文化圈汇集了大批当时的知识界、文化界精英：弗吉尼亚·伍尔夫、克莱夫·贝尔、罗杰·弗莱、E. M. 福斯特、梅纳德·凯恩斯等，充满智慧与激情的他们彼此欣赏，珍视理性碰撞的火焰，经常聚谈终夜，成为20世纪初伦敦文人艺术家交往的经典场景。没有人能完全依靠自我意志的支撑而无须朋友的支持，艺术家们会与特定的一些人进行心灵上的深交，而形成稳固长久的朋友关系。中国先秦时有伯牙与钟子期"高山流水"的知音之遇；魏晋时期既有"作文以彰世，立德垂功名"的"建安七子"，又有"弃经典而尚老庄，蔑礼法而崇放达"的"竹林七贤"；白居易与元稹、歌德与席勒、拜伦与雪莱、普希金与莱蒙托夫、兰波与魏尔伦，均是典型例子。精神志同道合的朋友紧密联系在一起，能相互扶持、彼此取暖、给予能量，帮助开拓创作之路。

在本质上，作家的作品就是他们的朋友。作为独自一人于孤独之中开辟的天地，作品从某种程度上是作家们亲密相处、无话不谈的朋友。伍尔夫一旦开始构思小说，就与小说中的人

物亲密相处。巴金在《家》的前言中多次写到和书里的人物一起流泪。作品中的人物既是作者自己，又是自我对话的聆听者、见证者、体验者，以自我为原型的人物，被投射以自身的情感与形象，作家塑造出的另一个"自我"如"影子"一般，成为他们的精神伴侣。《白鲸》开篇即为："你们就叫我伊斯梅尔吧。"以《圣经》中无家可归、到处流浪的伊斯梅尔为主人公命名，正印证了作者麦尔维尔的心态与处境。郁达夫在《沉沦》中写道："他近来觉得孤冷得可怜……上课的时候，他虽然坐在全班同学的中间，然而总觉得孤独得很：在稠人广众中感得的这种孤独，倒比一个人在清冷的地方感得的那种孤独还更难受。"[①] 这忧郁孤独的留学生，处处透着他自己的清冷与寂寞，与作者自己一般形影相吊，似乎成为他感到无助、精神抑郁时的唯一伴侣。

　　孤独是一把双刃剑。许多艺术家在与孤独的耳鬓厮磨中，窥见思维的灵光，享受与智慧交锋的快感的同时，却也承受不住内心长期的孤单、沉郁与寂苦之感，在如影随形却又挥之不去的孤寂、哀愁、抑郁、无望的情绪中，寻找不到足够强大的精神支撑与出路，从而选择了主动结束生命。从投入汨罗江的屈原，到将石头装满口袋、自沉于乌斯河的伍尔夫；从开枪自

① 郁达夫：《沉沦》，易咏枚编，华夏出版社2008年，第41页。

杀的马雅可夫斯基，到用猎枪结束生命的海明威；从服食过量吗啡而亡的杰克·伦敦，到含煤气管自杀的川端康成，艺术家自杀者数不胜数，令人唏嘘。而另一方面，沿哲学本源追溯而上，向宗教方向引申与展望，借助宗教的启示力量，却能为孤独之境打开另一扇窗，望见另一方天空。在"再没有兄弟、邻人、朋友，没有任何人可以往来"的境况下，卢梭在迟暮的余辉中展开思维的羽翼，坦露自己的思想与感情，智慧的光芒跳跃闪烁，静谧的湖面上泛起粼粼波光，他从野花杂草的根茎中吮吸蜜浆玉液，在一个人的天涯孤旅中探寻真理，留下了富有哲思的《一个孤独散步者的遐想》。它不仅是身体、心灵的漫步，更是文学、哲学的漫步。超验主义哲学家兼作家爱默生从自然中领悟到无穷的力量，"超验主义俱乐部"的宣言之作《论自然》充满哲学思辨的意味，第一章中写道："倘若一个人想要做到离群索居，他不仅需要退出社会，而且还要走出自己的房子。当我在读书或写作的时候，虽然没人和我在一块儿，但是我并不会感到孤独。然而，倘若你想追求一份孤独的感觉，那么你就抬头看看星星。那从遥远天国射来的光线，将会把你和周围的琐事隔离开来。"① 将人的思维从个体引向浩瀚无边的星空宇宙。而梭罗更是践行了独居的生活，形单影只的他独自一

① ［美］爱默生：《爱默生散文选》，丁放鸣译，花城出版社2005年，第26页。

人跑入瓦尔登湖湖畔一片无人居住的丛林中,度过了两年又两个月简单平淡寂寞的生活。对于寂寞,梭罗这样说:"寂寞有助于健康。""我并不比一朵毛蕊花或牧场上的一朵蒲公英寂寞;我不比一张豆叶,一枝酢酱草,或一只马蜂更寂寞;我不比密尔溪,或一只风信鸡,或北极星,或南风更寂寞;我不比四月的雨或正月的融雪,或新屋中的第一只蜘蛛更寂寞。"[①] 这期间他以优美的文字写下的散文《瓦尔登湖》,给无数后人注入心灵养分,带领人们回归心灵的纯净世界。对于孤独这个具有双重作用的"利器",我们更希望它引导哲人、文人们寻找到高处的天空,不是如流星般短暂亮丽后划落,而是像永久悬挂夜空的璀璨的星辰,释放出永恒而耀眼的光芒,照亮整个宇宙。

第二节 自恋之爱与情欲生产力

爱情是人类永恒的主题。在两性的吸引、接触、碰撞的过程中,蕴含着生命的伟大秘密——创造的秘密。艺术家——这些动人爱情诗篇的谱写者——所经历的爱情都带有一种扑朔迷离的色彩,他们一方面是理想爱情的高蹈者,另一方面又是始乱终弃的实践者;他们一面幻想着完美绝伦的幸福生活,一面

① [美]梭罗:《瓦尔登湖》,李暮译,上海三联书店2008年,第108页。

又成为被现实撞碎的生命之舟。

法国作家亨利·拉图什与乔治·桑热恋时,曾写道:"世上两个相爱的人,到了天上便化成一个天使。"[①] 1832—1833年间他们俩闹翻分手。乔治·桑和缪塞于1833年初夏在枫丹白露邂逅,之后结成伴侣,开始了他们"崇高的""圣洁的""高层次的"爱情生活。缪塞致乔治·桑的情书中这样写道:"噢,美丽的情人,我愿与你隐避幽居,共享永不衰老的爱情,当我们悄然辞世时,愿世人将我们评定:他们从未经历嫉妒与恐惧,就在这翠绿的小径上,轻声款语,微笑着走完人生之旅。"[②] 然而最后,两人却因为互相欺骗、第三者插足而分道扬镳。一些学者对艺术家们的爱情与婚姻进行了归类整理和透视分析,比如关鸿的《诱惑与冲突》,但是他唯美而诗化的语言和理想主义的情怀似乎还未能道出事实的真相,这些现象的背后似乎还隐藏着更深层的心理动因。艺术家的爱情表现出怎样的特征?这种模式形成的根因何在?女性在艺术家的爱情生活中扮演一个什么样的角色?艺术家的理想爱情在现实中存在开花结果的可能吗?这种爱情的最终归宿在哪?这样的爱情模式对创作会产生什么样的影响?

① [法]乔治·桑、缪塞:《乔治·桑与缪塞情书》,徐杏英译,江苏人民出版社1997年,第104页。
② 同上书,第26页。

一、想象的激情：理想之爱的高扬与现实之爱的缺失

拉康将爱情分为两种：一是"想象的激情"，乃是欲求被爱之人的爱。从根本上讲，是想把他人捕捉在作为对象的人之中的企图；二是"积极的礼物"，这是在象征层面上构成的，它"总是超越想象迷惑而朝被爱的主体而存在，朝向他的特殊性"[①]。"想象的激情"是自恋之爱，从根本上说，是将自己想象中的形象投射到对象身上，按照自己的意愿和喜好来规范和塑造对方的特性，其实是对自我的爱；"积极的礼物"是对自恋之爱的超越，是在尊重对象的特点和独立性，了解对象的真实自我，即"如其所是"的基础上而给予其积极的建设性的力量，是一种真实的利他之爱。

自恋力比多的第一个住所是在自我里面，而自我在某种程度上是力比多的永久指挥部，这个自恋的力比多转向对象，因而成了对象力比多，它还能变回到自恋力比多。前文提到过"自我力比多（ego-libido）"与"对象力比多（object-libido）"之间存在着对立，一边用得越多，另一边则用得越少，所以，自恋力比多是一种流动的能量，而不是静止不变的。

自恋之爱产生的第一步是自恋力比多在体内的积聚。力比多可被理解为生命的能量或心理的能量，它与性欲有关，具有

① 黄作：《不思之说——拉康主体理论研究》，人民出版社2005年，第55页。

先天性。艺术家是心理能量较为充沛的人。力比多在体内聚积到一定程度，就会产生骚动不安、情绪不稳或心理失调等多种情况，需要投射于对象，合理释放，能量才能平衡。此时，当外界寻找不到合适的投注对象时，心理能量就会折回自身，在特定情境下当对象的某种特质与个体投放能量的内在心理结构趋同时，就会产生"爱"的感觉，这就好像汽油已经准备好，对方就是火种，点燃了其自恋力比多。在日常生活中，我们可以看到爱过一次就无法再爱的人，也有可以进行连续的高强度的恋爱的人，当然更多的是在一次爱的经历结束之后经过一段时间的复原或平静再次去爱的情形，这与每个人心理能量的大小是密切相关的。

当自恋力比多转化为对象力比多的时候，会呈现出怎样一种情形呢？我们对待对象的方式成为我们对待自己的方式。"当我们陷于爱之中时，大量的自恋力比多溢到了对象身上。在很多爱的选择形式中，对象被当作我们自己的某种未能到达的自我典范的化身，我们爱它是因为它具有那种我们自己的自我所力求达到的完善性。现在我们打算通过曲折的方式把它作为一种满足我们自恋性的手段"①。这种"爱的激情"是体验"爱的感觉"（to love）的渴求，而不是寻找"被爱"（be loved）的需

① ［奥］弗洛伊德：《弗洛伊德后期著作选》，林尘等译，上海译文出版社2005年，第121页。

要。这个成为火种的对象,是艺术家所投放力比多的对象,实际上是自恋的对象。

自恋之爱的第一个特征就是"理想化"。在所有正常的爱的关系中,都包含自恋的因素。在这些正常的爱的关系中,特别是年轻人的爱情,总包含着对爱的客体的过高的评价,甚至也包含着将自身的形象投射到爱的客体上。而对于艺术家而言,他们习惯于将这种"理想化"发挥到极致。将想象的内容添加到对象的光环上,添加得越多,赋予的意义越深、越崇高,爱的感觉就越强烈。恋爱的最初阶段,便是这样一个意义赋予的过程,如米兰·昆德拉所说:"爱情,始于一个隐喻。"安德烈·莫罗亚在《追忆似水年华》的《序》中也说:"我们在邂逅相逢时用我们自身的想象做材料塑造的那个恋人,与日后作为我们终身伴侣的那个真实的人毫无关系。"[①]

看看艺术家们在激情的想象中留下的华丽篇章吧。徐志摩在初识陆小曼的时候写下了《雪花的快乐》:"飞扬,飞扬,飞扬——啊,她身上有朱砂梅的清香!那时我凭借我的身轻,盈盈的,沾住了她的衣襟,贴近她柔波似的心胸——消溶,消溶,消溶——溶入了她柔波似的心胸!"雪花与小曼在他心中唤起的是何等纯洁美好的形象。徐志摩受浪漫主义思想的影响,将

[①] [法]马塞尔·普鲁斯特:《追忆似水年华》,李恒基等译,译林出版社1994年,第6页。

追求爱情的完满作为他人生的目标,在他追求林徽因时,从他与梁启超的通信中可以看到他这一人生态度。梁启超劝他:"呜呼!志摩!天下岂有圆满之宇宙?"[1]志摩回信说:"嗟夫吾师!我尝奋我灵魂之精髓,以凝成一理想之明珠,涵之以热满之心血,明照我深奥之灵府。"[2]文豪们的爱情大都如此。当托尔斯泰初识索菲亚时,内心的厮磨的缠绵,在《托尔斯泰日记》中可见一斑;郁达夫在邂逅王映霞时,那滚烫的情话可融化冰山,"所谓伊人,在水一方"的求之而不得的苦痛让人落泪。巴尔扎克对一位从未见过的"无名女郎"写道:"只有您能够使我快乐。夏娃,我在您面前屈膝爬行,我的生命和我的心都属于您。请您一下子把我杀死,可不要让我苦痛!我用我的整个灵魂的力量来爱您。别让我的希望成为泡影!"[3]他只是在自己的幻觉中把这个女人理想化,像创作一篇神奇的爱情故事一样不断地推动感情的高潮,他实际上是在和幻觉中的理想情人谈情说爱,而又不管三七二十一地用疯狂的热情去轰炸生活中的女人。大概他在发疯般的工作中,需要发疯般的感情刺激。

但是,爱情的高强度和高热度并没有给他们一个美好的结局,这种类型的爱自然不能持久。当他们熟悉以后,他们的亲

[1] 邹吉玲:《徐志摩与陆小曼》,中国文史出版社2007年,第31页。

[2] 同上书,第32页。

[3] 关鸿:《诱惑与冲突:关于艺术与女性的随想》,上海人民出版社1988年,第165页。

密感就越来越失去新奇与吸引，直到他们对立、失望和相互厌倦，扼杀了最初的激情。但是，他们在开始时并不知道这些，"实际上，他们被痴恋的强烈感情所驱使，以此来互相证明他们爱的强烈感情的'狂热'，而这恰恰证明他们先前是何等的寂寞空虚"①。

艺术家的爱就是这样一种"想象的激情"，是相遇时短暂的强光，由于其过度的理想化，在爱的"初见"时会将对方尊奉为"女神"，而一旦发现现实中对象的种种缺点，就会走向另一个极端。

徐志摩与陆小曼的爱情进入婚姻之后，并不尽如人意，他曾"从你的苦恼与悲惨的情感里憬悟了你的高洁的灵魂的真际，这是上帝神光的反映"②；他也曾认为陆小曼是"一朵稀有的奇葩"，但婚后发现小曼生活奢侈，爱慕虚荣。反倒是林徽因，因为得不到，一直是他心头的"白月光"。

托尔斯泰在日记中连篇累牍地记录了对婚后生活的不满："同她相处越来越难。不是爱，而是要求爱，这种要求接近憎恨并且渐渐变成憎恨。"③ 他们之间的矛盾最后白热化到这样一种

① ［美］埃里希·弗洛姆：《爱的艺术》，刘福堂译，安徽文艺出版社1986年，第3页。
② 韩石山：《徐志摩书信集》，天津人民出版社2006年，第74页。
③ ［俄］列夫·托尔斯泰：《列夫·托尔斯泰文集（第十七卷）——日记》，陈馥、郑揆译，人民文学出版社1991年，第135页。

程度，以致托尔斯泰81岁的高龄依然离家出走，最后在一个旅馆孤独离世。而郁达夫则在他著名的《毁家诗抄》中把热恋时尊为女神的王映霞指摘得体无完肤。狄更斯17岁时爱上18岁的少女玛丽亚，他的爱"没有一个人像他那样忠实，投入，让人怜悯"，然而在他43岁时两人见面，狄更斯爱意全消，多年前魅力四射的年轻女孩，如今变成了肥胖的中年妇女，令人厌恶。想象的激情就像是一个个流光溢彩的肥皂泡，看起来活泼有生气，被现实轻轻碰触一下就破碎虚无。

　　自恋之爱的第二个特征就是爱的冲动强烈，但爱的能力贫乏。艺术家具有强烈的激情式的冲动，他的爱停留在理想的精神世界里，而在现实世界里，他不能为对方付出，反而退回到婴儿的状态。他们把全部的爱贯注到艺术中去，也可以说贯注到对"全人类的无限的爱"（抽象之爱）中去，而这种艺术之爱，却全方位毁坏着艺术家的生活，凡·高在书信集中说："里契本在什么地方说过一句话：对艺术的爱意味着丧失掉实际生活中的爱。我相信这是非常合乎事实的；但另一方面，实际生活中的爱使你讨厌艺术。"[①]

　　荣格在《心理学与文学》中说："创造力汲取了一个人的全部冲动，以致一个人的自我为了维持生命的火花不被全部耗尽，

[①] ［荷］凡·高：《凡·高——插图本书信体自传》，平野编译，四川文艺出版社2002年，第267页。

就不得不形成各种各样的不良品行——残忍、自私和虚荣（即所谓自恋）——甚至于各种罪恶。艺术家的自恋类似于私生和缺乏爱抚的孩子，这些孩子从年幼娇弱的年代起就必须保护自己，免遭那些对他们毫无爱意的人的作践蹂躏；他们因此而发展出各种不良品行，后来则保持一种不可克服的自我中心主义，或者终生幼稚无能，或者肆无忌惮地冒犯道德准则和法规……特殊的才能需要在特殊的方向上耗费巨大精力，其结果也就是生命力在另一方面的枯竭。"[1]

从艺术家所写的情书及著作来看，他可以为了所爱的对象赴汤蹈火、奉献生命。我们甚至觉得对方根本不配拥有这样的感情。但从现实生活来看，他对所爱的人在进行着掠夺和剥削，甚至奴役。他们并不为被爱者的成长和幸福积极奋斗，虽然开始时貌似他愿意为了对方付出一切，到最后，被爱者却反而被囊括进了他实现个人野心的框架体系之中，对方化为沃土化为春泥来养护他。他需要"寄生"，以滋养自己的艺术创作。

有成就的艺术家以男性居多。在他们的情感体系中，两性关系极具剥削性、掠夺性，这与他们的艺术理想有关，也与他们的男性自我中心主义有关。沈从文对张兆和的追求，是因为他欣赏其美貌与才华，他也以为自己可以给她理想的生活，但

[1] ［瑞士］荣格：《心理学与文学》，冯川、苏克译，生活·读书·新知三联书店1987年，第136页。

最后，张兆和成为一个贤妻良母，兼助理及高级秘书。在他们的书信中，张兆和对这种生活是相当失望的。郁达夫的妻子也是美女加才女，但最后她之所以为人所知，却是因为郁达夫的声望，以及她在婚姻中扮演的"不良"角色。罗丹和卡米尔是师徒兼情人的关系，但是与罗丹这样的大师相伴，卡米尔的雕塑才华却一直处在被抑制的状态，因为罗丹只让她做一些助理性的工作，她最后的结局是被罗丹抛弃，进了疯人院。音乐家瓦格纳的作为或许更令人发指，他一面要求当演员的妻子为自己屈辱地向朋友们乞求施舍，做出牺牲；一面又不时与别的女人鬼混，甚至还要在妻子面前炫耀，为寻找新欢找出种种借口，并且恬不知耻地说："你的痛苦最后将在对我的赞誉中得到报偿。"他妻子最后得到的报偿是他跟自己恩人李斯特的女儿、朋友比洛的妻子公开地私奔。瓦格纳是个极端自我中心主义者，"你的痛苦……我的名声"是他生活的基调，连他的崇拜者科内利乌斯都说："他把我们大家全当成精神上的用具……瓦格纳一分钟也没有为别人着想过，他想的只有他自己。"他生活中的女人也都是他"精神上的用具"而已，一个为他提供生活照顾、灵感源泉的用具。托尔斯泰的妻子索菲亚是一个极具艺术修养与才华的人，最后留下的唯一作品是日记，而这些日记唯一的价值就是成为后人研究托尔斯泰的资料。她为托尔斯泰生了13个孩子，辛苦操持家务，却让托尔斯泰觉得其庸俗而琐碎。陀

思妥耶夫斯基和其第三任妻子安娜,看起来像幸福的一对,但那是建立在安娜无限崇拜她的丈夫这一基础之上,她以一个宗教徒的牺牲和忍耐成就了他们的婚姻。诗人的妻子,不应是个凡人,而要有着伟大的母爱与牺牲精神,这些可爱的女性,或许原本可以施展才华,流芳后世,但艺术家们汲取了她们的生命力,而最终也磨灭了她们的才华。

这样说或许失之偏颇。有人说她们也可靠自我奋斗来实现自我的价值。但遗憾的是,传统观念的束缚以及女性特有的在情感上的柔软,使她们无法狠下心来坚持自己的理想而对日常生活弃之不顾,因为献身于理想的丈夫已经将生活责任的重担全部压负在她们柔弱的肩膀上了。在经济拮据的困难时期,沈从文也曾劝张兆和翻译些书,而张兆和出于现实生活的考虑放弃了。倘若沈从文有能力持家,张兆和就可以获得更多的时间和资源,但这是不可能的。也许,对于艺术家身边的女性来说,她们最大的使命不是创造出作品,而是激发艺术家的灵感,并且为他们打点好一切杂务。

在激情燃烧以后,那电光火石般的感觉逐渐平息下来,爱恋对象的理想化形象之下逐渐裸露出每个人与生俱来的缺点,生活琐事的磨蚀又让婚姻演化出一种单调无聊的节奏,性格的冲突逐渐让双方反目成仇。"在最近这段时间里,我无法跟某位可怜的女人更好地相处。……太糟糕了!孩子们无法跟她更好

地相处，不管是大一点的孩子还是年幼的孩子。她也无法跟她自己融洽相处（自打我们离开热那亚之后，她总是折磨人地妒忌，并且坚信我跟至少1万5千名各阶层的妇女有着亲密关系，请为如此巨大数量的艳史向我致敬吧）"[1]。"我相信，我的婚姻多年以来是所有婚姻中最为痛苦的一个。我相信，从没有两个人像我们夫妇二人之间这样，如此地格格不入，不管是在兴趣、同情心、情操还是在多愁善感方面"[2]。进入婚姻的人或许都有这样的体会：性格与生活习惯的磨合成为与爱情相抗衡的反面力量，它一点点消磨人的耐性，由最初的享受爱情变成靠忍耐维持关系。激情消退之后，也许会有一种淡淡的温情浸没双方，情感的曲线和频率似乎调到了另外一个层次，这恰恰是艺术家们难以忍受的。戏剧化的冲突、排山倒海式的波澜，为他们的自恋能量寻找出路，也为他们的艺术创作提供灵感的滋养。而且，一旦品尝过那种巅峰式的快感便难以中断。于是，"移情别恋"成为他们的必然选择，旺盛而奔突的生命力，灵与肉的饥渴，呼唤着再次的燃烧，再次的激情。在艺术家身上，我们很难看到所谓爱的忠贞，你可以是他生活中某时某地的一段极美的插曲，一种极限式的感受，或许你的形象还入了他的诗与画，

[1] [美]朱立安·李布等：《躁狂抑郁多才俊》，郭永茂译，上海三联书店2007年，第158页。
[2] 同上书，第160页。

但他的字典里很难有"终生承诺"这样的东西要信守,他的爱情更像是一场倾情的演出,曲终人散之时哀叹的只有那太当真的人。假如不幸成为他的妻子,就有可能面对被剥削的命运,更重要的是被抛弃的命运,即使不被抛弃也需忍受他一段又一段的罗曼史。大仲马在临死前还大言不惭地吹嘘:"我有很多情妇,因为我是个仁慈的人。我倒只想身边守着一个女人——可这个女人却一连跟我过不了几个礼拜。我不想夸大数字,但我估计,扔在这个世界上的孩子超过五百个。"①

于是,艺术家的爱情便常常进入了这样具有讽刺意味的情境之中,一方面书写出动人的爱之诗篇,一方面又面对着支离破碎的婚恋生活。如这一节的开篇所提及的缪塞和乔治·桑,从热恋到最后他们相互欺骗,相互背叛,这"高层次"的爱情以一种滑稽的方式结束了。艺术家们不幸的婚姻一直引起人们的同情,并且把责任无一例外地推到那些女人们身上,而那些饱受摧残,承受着巨大灾难的女性因为没有话语权而无处申诉。事实上,艺术家的不幸婚姻在于他们根本不具备进入婚姻的心态与条件。既然已将自己献上了艺术的祭坛,那么他人的存在价值又算得上什么?当他们为艺术剥夺自身的普通人生活时,

① 关鸿:《诱惑与冲突:关于艺术与女性的随想》,上海人民出版社1988年,第61页。

理所当然地也剥夺了妻子、恋人作为普通人的权利。事实上，他希望把他所及之处的一切都卷入为艺术而旋转的漩涡之中，或者是以艺术为名，满足自恋者情欲的漩涡之中。看起来那决绝的对理想之爱的追求让人钦佩，而事实上，他们从未认清自己，而其追逐的对象也仅仅是个自我的幻影而已。

二、恐惧里的渴慕：游走在婚姻与孤独之间

进入婚恋状态以后，艺术家与其爱人的矛盾焦点到底在哪里呢？首先是艺术家们要求更多的时间与空间。孤独是艺术家的一种独特的心理特质和生活状态。孤独，意味着持有一种与众不同的察看人生的视角，意味着冷静而清醒的批评态度，意味着对时间和空间的独占。

艺术家是孤独的，他的自恋特质使他与人群格格不入，在社交上容易陷入尴尬的境况。他们我行我素、桀骜不驯，但在他们的内心深处又强烈地渴望着交流和理解。当受挫时更增加了他们的自我防御，他们便构筑起一个空间来维护自己的尊严。有时他们声称爱上了这种孤独，他们在独处的世界里感到别样的宁静，孤独既成为一种自我保护的姿态，又成为他逃避现实的手段。艺术似乎是他们摆脱孤独的一个出口，但当写作日益成为他们的生存方式，孤独又成为保有创作的条件。一开始，他们是因为孤独而创作，但后来，他们持有孤独，创造孤独，

第三章 自恋特质对艺术家创作及生活的影响

以保持自己的创作状态。杜拉斯说:"你找不到孤独,你创造它。""写书人应该与周围的人分离,这是孤独。"① 爱情、婚姻,是两个人的相融相济,一旦建立了爱的亲密关系,个人的时间不可避免地要遭到侵犯,这是艺术家惧怕婚姻的深层原因之一。

以卡夫卡为例,我们可以看到艺术家在保持孤独和渴望婚姻之间的挣扎。

卡夫卡这样说:"我在面对任何一种干扰时总是怀着战战兢兢的恐惧紧紧地抱住写作不放,而且不仅仅抱住写作,还有写作必需的孤独。"② 渴望孤独,害怕婚姻会对创作造成不利影响,是卡夫卡不愿与费莉丝结婚的重要原因之一。"我必须经常孤独。我做出的成绩只不过是孤独的一项成就"③。"为了写作我需要离群索居,不是'像个隐士',这样还是不够的,而要像个死人。这一意义上的写作是更深沉的睡眠,也即死亡;正如人们不会也不可能把一个死人从坟墓里拉出来一样,人们不会也不可能在夜里把我从写字台旁拉走"④。

当卡夫卡认为写作是他气质中最能出成果的方向时,一切

① [法]玛格丽特·杜拉斯:《写作》,桂裕芳译,上海译文出版社2005年,第10页。
② [奥]卡夫卡:《卡夫卡文集(第四卷)》,祝彦、张荣昌译,上海译文出版社2002年,第129页。
③ 同上书,第107页。
④ 同上书,第106页。

都朝它蜂拥而去，从而让能博取在性生活、吃、喝、哲学思考，特别是音乐方面的乐趣的一切都荒废殆尽。在所有这些方面他都已干枯萎蔫，这是必然的，因为他的力量就其整体来说实在太少了，只有集中起来方能勉勉强强地为写作这一目的服务，从而，"我只是由于我的文学使命才对其他一切没有兴趣而冷酷无情"[①]。

但是，既然如此渴望孤独为何又要与费莉丝恋爱呢？自恋者渴望通过他者的眼睛来欣赏自己，犹如在镜中确证美好自我的存在。他与费莉丝一直是以通信的方式恋爱，这种方式既可让对方欣赏自己却又不会影响现实生活。对于卡夫卡来说，维持这样的状态或许比婚姻更好。但费莉丝是渴望婚姻的，这时，双方的意志发生了碰撞。最理想的状态是，既有婚姻，又可保持孤独，如卡夫卡所描述的："我曾在信中对你说过，至少在秋冬两季中我们每天将只有一小时在一起，那种寂寞孤单你今天作为生活在你所习惯的、与你适应的环境中的少女已经很难想象了，而你作为妻子要熬受这般寂寞孤单就更艰难了——这样的一种生活你能设想吗？"[②] 这就是卡夫卡为费莉丝所设想的婚后生活，也只有她甘心乐意地接受这种生活，他才能持有他的

① [奥]卡夫卡：《卡夫卡文集（第四卷）》，祝彦、张荣昌译，上海译文出版社2002年，第95页。
② 同上书，第109页。

孤独，这样就能两全其美了。但是以另一个人的忍受痛苦来成全自己的"殉道"式的文学之宿命，让卡夫卡的良心受到责备，更重要的是无论费莉丝如何承诺，他都不相信婚后能保有孤独，他说："使我不结婚的主要原因是对我写作工作的考虑，因为我认为这种工作受到了婚姻的威胁。"[1]

他毅然选择了孤独，但并不代表他能够承受永久的孤独，他的内心仍然会时时掀起情感的波澜，因此他渴望爱和交流的内心的触角，一次次向外伸展，继续寻求灵魂的伴侣，但同样地，这些触角最终又胆怯地缩回自我的孤独之中。就像习惯于米饭和蔬菜饮食搭配的人，偶尔换换口味，吃点牛奶和面包当作调剂一样。

季·吉皮乌斯在《妻子们》一文中说，无论是托尔斯泰，还是陀思妥耶夫斯基，都称不上拥有"幸福的婚姻"，虽然他们的妻子是"天才人物的女仆"。她认为，对于一个天才人物，很难设想一位"理想的"妻子，艺术家最好不要结婚。[2] 这在作为"创作者"的天才来看，也许行得通。但是，他们仍是"人"，具有人的七情六欲，不可能超凡入圣到不需要性欲和情

[1] ［奥］卡夫卡：《卡夫卡文集（第四卷）》，祝彦、张荣昌译，上海译文出版社2002年，第110页。
[2] ［俄］弗·索洛维约夫：《关于厄洛斯的思索》，赵永穆、蒋中鲸译，辽宁教育出版社1998年，第182页。

感的抚慰。自恋力比多在不断地要求释放,艺术家的情欲也在一次又一次地波动,那种孤独的状态并不是所谓"心斋""坐忘"的清凉境界,不是"致虚极,守静笃"的虚静境界,它类似于一种原始混沌,他们最理想的状态是妻子们能在合适的时间以合适的方式满足他们的各种需求,而对他们毫无要求。他们并非真的任何时候热衷于孤独,而是想创造一种完全自我中心式的可以"呼之即来,挥之即去"的关系,确保他们想孤独的时候就孤独。"真正的爱是产生爱的能力的一种表示,它蕴含着爱护、尊重、责任和了解于一身"[①]。这种具体的爱在艺术家的身上是稀缺的,但这并不影响他们在席卷着女性的爱,燃烧着自身的同时,能创造出非同寻常的作品来,这些作品正是从那样一种既真实又虚幻的火焰中烧铸而就的。

三、璀璨的篇章:动荡的生活与不竭的创作力

德谟克利特说过,没有一种心灵的火焰,不是充满激情,就不会成为大诗人。司汤达则说,在热情的激昂中,灵魂的火焰才有足够的力量把造成天才的各种材料熔冶于一炉。爱的激情是创作的重要动力和来源,由于性欲的放射,美才取得它的热力,正如一把竖琴,手指一弹就振动,向四面八方传出音乐。

① [美]埃里希·弗洛姆:《爱的艺术》,刘福堂译,安徽文艺出版社1986年,第49页。

"诗人必须对生活、对他在世上遭遇到的一切充满了热情"①。恋爱时"想象的激情"给世界抹上了一层光辉,半是现实、半是幻想的状态,使艺术家的创作力在这种特殊的心理生活中滋润生长。狄德罗认为激情是艺术家的重要特质之一:"如果没有热情,人们就缺乏真正的思想,即使偶然遇到,也无法追踪……诗人感觉到这种热情的时刻,这是在他冥想以后,他身上的一阵战栗宣告它已来临。这阵战栗发自他的胸膛,愉快而迅速地扩展到四股,很快它不再是战栗,而是变成一种强烈而持久的热力,它使他燃烧、气喘,使他心劳神疲,烧毁他,但它却把灵魂和生命赋予他手指所触到的一切。如果这种热力继续上升,他眼前的怪影就会倍增,他的激情几乎上升到疯狂的程度,他只有把那些挤挤攘攘,彼此冲撞,相互追逐,如山洪暴发般的思想发泄出来才能感到轻快。"②

我们常常赞叹在艺术世界里永远定格的"永恒女性"的光辉,艺术家将她们的形象以神圣的方式永久存留。蒙娜丽莎的神秘微笑、鲁斯本的少女们充满弹性的肌肤、米勒的牧女的静穆与朦胧、卡门的狂野、卡西提岛少女的热带华美情调……这

① [美]阿恩海姆等:《艺术的心理世界》,周宪译,中国人民大学出版社2010年,第240页。
② [法]狄德罗:《狄德罗美学论文选》,张冠尧等译,人民文学出版社1984年版,第59页。

些在作品中呈现的女性是如此美丽,头戴桂冠接受人们的膜拜和礼赞,这是艺术家在"想象的激情"中的创作,这是艺术的升华,而不是生活。

稳定的家庭生活会因为琐碎和平庸磨蚀艺术家的才华,激情消退意味着创作力的衰弱,所以艺术家们总是希望生活充满波澜和戏剧性。"我厌恶家庭生活,我渴望流浪生活"①。"我现在了无生趣——真是筋疲力尽了,我极为渴望兴奋的状态,难道就没有什么能让我想到点儿什么,好使我的心激动地跳起来,让我的头发竖起来吗?"②波平如镜的生活是让艺术家们难以忍受的,他们需要有强度的刺激,这种精神上的不适感,类似于瘾君子所感受到的痛苦,狄更斯将其描述为"四分之三是疯子,剩下的四分之一是无休无止的兴奋谵妄"。对爱之激情无休止的追逐也是一种"瘾",许多艺术家都有抽烟、酗酒、赌博的瘾症。"瘾"是一种不可遏制的,一次又一次反复的冲动,它是一种沉迷,在沉迷中得到极大的乐趣,摆脱一切困扰,达到心驰神往的自失。未满足的"瘾"欲的状态是煎熬的状态,而处在"瘾"被满足的状态,则是自失的愉悦状态。艺术家仿佛能从这种状态中得到无穷尽的乐趣与灵感。"爱情上瘾症"既是灵感的

① [美]朱立安·李布等:《躁狂抑郁多才俊》,郭永茂译,上海三联书店2007年,第144页。
② 同上书,第144页。

源泉,又是乐趣之天堂。"瘾"的状态是一种掏空了自我的状态,是忘我之状态,是移情之状态,通过沉迷于对象而摆脱沉重而紧张的自我,又是自我实现的方式。写作也是一种"瘾",在可被觉知的意识中,它像是人自觉的追求,而在我们所不见的意识的潜流中,它是一种无法摆脱的瘾,一次又一次诱惑并催促着作家们去寻求满足。歌德笔下维特献出生命去追求爱情,而现实中的歌德却是让每一段感情戛然而止,莫名其妙地"逃跑"。他无法忍受与一个人长期相处,总是在不停地追求新鲜的、不断变化的爱情。在此过程中,女性就像是不断给他吸引,但很快又厌倦的"玩偶",随时寻找又随时丢弃。这是所谓的爱情吗?

艺术家仿佛患上了某种形式的强迫症,如狄更斯所说:"永不休息,永不满足,总是不达目的不罢休。总是一肚子计划、满脑子担忧,这是多么奇怪啊……我被不可抗拒的力量驱使着,直到旅程结束。"[①] "瘾"在寻求自身满足的过程中,是不顾一切的,也是不计利害的,即使身心受到摧残也不会考虑。所以,即使伍尔夫知道自己进入写作的状态会导致精神崩溃,但她仍然甘赴险境,即使凡·高的健康在画画的过程中急剧衰退,他也无动于衷,如弗洛伊德所说,这是被魔鬼驱使的人,艺术家

① [美]朱立安·李布等:《躁狂抑郁多才俊》,郭永茂译,上海三联书店2007年,第132页。

正是中了魔咒的人。艺术家是"恋爱上瘾"加"创作上瘾"的双重瘾症。

与此相关联,激情在艺术家生活的方方面面铺开,其中重要的一点就是"挥霍无度"。挥霍无度,其实是属于"花钱上瘾"。长久以来,贫穷被认为是艺术家献身艺术的高贵品质,但真的要仔细考察一下他们何以致贫。事实上,有许多例子是铺张浪费而不是缺少收入才导致了持续的负债、破产。有些极端的例子,如克里斯托夫·司马特和德国画家亚当·埃尔斯海默因欠债而坐牢,死于狱中。画家们似乎倾向于奢侈、铺张,尤其是在16和17世纪。荷兰画家勃劳威尔、莫兰那、德·维特、哈尔斯、维梅尔,以及伦勃朗,他们的生活都是入不敷出的,而且,伦勃朗在他50岁的时候曾被宣布破产。德国画家约翰·罗腾海默从皇帝们、国王们以及其他富有的赞助人们那里得到了可观的报酬,可是,他最后死的时候却没有余钱支付他自己葬礼的费用。同样的命运也降临到了莫扎特的身上。意大利画家巴托罗·加戈里亚蒂曾被朋友们告诫要节省花费,以便应付歉收的年份,而他却总是回答说,他只要留够买骨灰瓮的钱就可以了。有些英语作家的奢侈铺张程度一点也不亚于欧洲大陆的艺术家,其中,奥利弗·戈德史密斯和理查德·谢里开在穷困潦倒中死去,如威尔士诗人狄伦·托马斯的遭遇一样。他的妻子说"有用的节制品质在我们两个人身上都找不到一丝

痕迹"。今朝有酒今朝醉，明日愁来明日忧。他们花钱和谈恋爱一样，不会去预想将来或以后，只在乎那当下的即时的行乐。可能这就是艺术家吧。

激情既可以成为力量和思想的源泉，也可以成为一次前途未卜的冒险。如果它走得太远，混乱就会取代明晰，作品的组织条理就会崩溃，就像混沌状态中的无序增生一样，当艺术家有能力以"铁的纪律"对其约束和驾驭时，优秀的作品才可能产生。狄更斯写道："如果没有守时、有序和勤奋的习惯，没有聚精会神、一次只做一件事，哪怕后边的事情纷至沓来的决心，我就永远无法做到那些我已经做到了的事情。"[①] "要是我没有做事的耐心，或者如果我未能巨细无遗地注意细节，我此生就不会获得这样的成功。做什么事情，都要尽全力。"[②] "我牢牢地掌握住了必须主宰我全部生活的创造力，它常常彻底地占有我。将它自己的要求施加于我，而且有时候持续数月地将无关的一切都从我身边赶走。"[③] 在如此的动荡与混乱中保持创作的自律真不容易，孤独，无疑成为一服镇静剂，让艺术家从沸腾的状态中暂时停歇下来，把种种感受与思考化成作品，艺术家

① ［美］朱立安·李布等：《躁狂抑郁多才俊》，郭永茂译，上海三联书店2007年，第144页。
② 同上书，第132页。
③ 同上书，第134页。

将暂时从情欲中退出，产出作品。情欲，如同一种特殊的生产力，使作品源源不断产出，创作是为了复现激情中动人心魄的快感，还是爱情作为作品创作的催化剂而存在？这界限越来越模糊。很多时候，为了满足脑海中构想的作品之情节需求，艺术家们将生活中的爱情看作作品创作之前的演练，当艺术作品完成，艺术世界成为更加真实的存在，现实世界便成为一幅草稿，因为艺术家把他全部的灵魂都倾注到了作品之中。

第三节　创作之途：疗救抑或触火？

由自恋而生发出的能量外溢的内驱力即自恋力比多之升华而使人具有白日梦之倾向，由此，许多人由白日梦而走向创作；而受挫力比多的折回引发的自卑倾向，或称心理能量的内倾性，使人产生自我超越之需求，从而创作成为其精神的庇护或能力的开掘。这两种情形似乎营造起一个属于作者自己的小世界，即文学并没有担负起沟通的功能，而仅仅是满足作者自己。自恋又赋予艺术家种种有益创作的特质，如上文所分析的敏感、内省、孤独，还有炽烈旺盛的情欲，不可得的理想之爱，这些都为创作提供了有利条件。但这也引发了一些问题：白日梦的幻想是否能保持在合理的度的范围？作家是否真的能做到不让

幻想侵害现实，还是会让幻想强迫现实而精神分裂？由自卑转向创作的类型中，创作是否真的可以成为自我疗救与救赎的途径，还是使作者更加躲避人群，无法对他人产生兴趣与共情？诸如敏感、内省、孤独等特质又是如何有益于创作而损害了作者的生活？归结到一点，通过创作而实现自我救赎的道路究竟行得通吗？

一、疗救：疯癫与创造力

在讨论这些问题以前，我们先退后一步，来讨论另外一个问题：艺术家是精神病人吗？或者扩大一点范围来说，天才都是疯子吗？这已经不是一个新鲜的问题，而是老生常谈了。从弗洛伊德的理论来看，艺术家无疑具有精神病患的特质，精神分裂、歇斯底里、妄想症，是他经常谈到的病症。事实上，我们也确曾发现艺术家有这样的情况，比如陀思妥耶夫斯基就有明显的歇斯底里倾向。在《创造的秘密》一书中，阿瑞提谈到意大利精神病学家切萨雷·隆布罗索试图证明"许多天才患有神经病、神经功能症或者发育不充分的精神病"[①]。他开列了一条长长的名单，其中包括朱力·凯撒、塔瑟斯的保罗、穆罕默德、彼德拉克、莫里哀、拿破仑、亨德尔、福楼拜、陀思妥耶夫斯

① ［美］S.阿瑞提：《创造的秘密》，钱岗南译，辽宁人民出版社1987年，第454页。

基以及其他一些天才都得过癫痫；隆布罗索还说，安培、孔德、塔索、牛顿、卢梭和叔本华曾经得过精神病。在伟大的音乐家中患精神病的特别多，莫扎特、舒曼、贝多芬、多尼采弟、佩尔戈莱西、亨德尔、杜塞克、霍夫曼和格鲁克（在"患精神病"这个范围中，隆布罗索把妄想与幻觉综合症、抑郁症和躁狂状态这类精神病症状都包括在内了）。最后，他表达了这样一个极端的观点："天才形成的特点与癫痫有关。这些天才的怪癖，包括创造素质都被解释成癫痫的同义词。他觉得一个天才的形成也许能给表述为'退化为精神病'。"①

天才的创造力似乎神秘地隐藏在他们的精神疾患之中，艺术家自身对其也有同感。约翰·贝里曼直言不讳地说："我确实强烈地感受到痛苦折磨是获取最高成就最大的幸运之一……最幸运的艺术家是那些经受了最大痛苦折磨又不至于丧命的人。"② 爱伦·坡对此有更为精辟的见解："我这族人素以幻想丰富，热情洋溢著名。人家称我疯子。然而，发疯究竟是不是极端聪明的流露；不少辉煌的成就，一切渊博的学问，究竟是否神经失常的产物，是否头脑失却一般智能，心里喜怒无常的结

① [美] S. 阿瑞提：《创造的秘密》，钱岗南译，辽宁人民出版社1987年，第454页。
② John Berryman, *Writer at work: The Paris Review Interview ed., George Plimpton 4th Series*, New York: Viking Press, 1976, P322.

果，这问题至今没有解决。"[1]

后来有许多学者都研究了这一问题。凯·雷德菲尔德·贾米森则从另外一个角度对艺术家进行了"疯狂"的研究——"躁狂抑郁症"。就如"歇斯底里"是弗洛伊德时代的时代病一样，"抑郁"则是我们这个时代的时代病，发现躁狂抑郁症的双极性特征是对抑郁症的一个突破，他的专著命名为 *Touched with fire: Manic-Depressive Illness and the Artistic Temperament*，直译过来也就是《触火：躁狂抑郁症与艺术气质》。可能是为了让标题更醒目直接，译者将其译为"疯狂天才"，但无疑"触火"的意象更加适合作者写此书的意图。贾米森在这本书中用详尽的例证，分析了天才们的躁狂抑郁倾向，并指出了对作品风格的影响以及对创作力的影响。另外一本很有影响力的专著是 Daniel Nettle 的 *Strong Imagination: Madness, Creativity and Human Nature*，译为《强烈的想象：疯狂、创造力与人性》。在这本书中，作者将精神疾病视为自然选择的结果。之所以在复杂的自然选择中它被保留了下来，是因为其中蕴含了创造的力量。作者用"阈限（threshold）"的概念说明所谓的"精神疾病"的潜在因素根植在每个人之中，只有度的差别，以及环境的诱导使其增强或减弱，并且，他认为许多"躁狂抑郁症"的情形被误

[1] ［美］爱伦·坡：《爱伦·坡短篇小说集》，徐汝椿、陈良廷译，外国文学出版社1982年，第331页。

诊为"精神分裂症"之类的精神疾病,而"躁狂抑郁症"对于创作力的影响是极为巨大的。

那么,自恋是一种"精神疾病"吗?或者极端地说,自恋是"疯癫"吗?自恋是否可以归结于一种病理现象呢?弗洛姆说:"从生物学的生存观点看,自恋是正常的合乎需要的现象,自然必须赋予人大量的自恋,以便他能够做其生存所必须的事情。"① 这样看来,自恋似乎是"正常的、合乎需要的"。但另一方面,某些自恋者失去了基本的共情能力,甚至在受刺激时会发生自残或攻击性的行为。怎样看待自恋的"正常"与"非正常"问题?在这里要引入"阈限"这个概念,它是指一种状态转入另一种状态的临界值,也可指一连串量变而达成质变的临界值。举一个日常生活的例子。转氨酶指标的正常值是0—40,那么40就是一个由正常转向"失调"或"亚健康"的阈限,若超过上限2.5倍,并持续半个月以上,可能为肝胆疾病,并为肝细胞损伤导致;那么上限的2.5倍,就是由"亚健康"走入疾病的阈限。而在整个过程中转氨酶的升高是一个渐进的连续过程,比如当指标是39时,虽然没有突破阈限,但已经近乎这个点了,那么健康状况已经发生危险,所以,用"转氨酶升高"来反映一个人肝脏的健康状况,所表现出来的是一种趋势。自恋也是

① [美]埃里希·弗洛姆:《恶的本性》,薛冬译,中国妇女出版社1989年,第61页。

如此。"原始自恋"是每个人都有的，力比多向外投注遭遇挫折而折回自身，这在每一个人身上基本也都会发生，但是程度较轻的并不能归入病理现象。随着程度强弱的不同，分别表现为基本的自恋性倾向、自恋性神经症、自恋性人格障碍。最为严重的可能疯狂。由于原始自恋和继发自恋实际上在每个人的身上都是存在的，只是程度强弱不同，所以无法把自恋的概念归入病理现象，而且，每个人身上的自恋因素受环境诱导而表现出不同程度的强弱。在接收相关紧张刺激的时候，自恋性倾向可能跨过"阈限"而进入神经症；在相对放松的环境中，"自恋性人格障碍"也可能退回到"自恋性神经症"。自恋，在同一个人的身上也呈起伏波动的状态，只有到了"人格障碍"或疯狂的地步，医生才诊断其为病人。在前面三种状态的时候，也只是"转氨酶升高"的状态，这种状态，人其实已经感到不适，但又不能被归入"精神病患"。

在这里，或许有必要对文艺心理学的一些术语提出商榷。自恋是每个人身上都有的，只是程度的差别。霭理士在《性心理学》中指出："最广义的自恋包括一切自我表现里所含蓄的自我恋爱，自恋的人不限于性生活有什么变态或病态的人，也包括科学家、探险家与爬高山登绝顶的人在内。"[1] 所以弗洛姆才

[1] ［英］霭理士：《性心理学》，潘光旦译，生活·读书·新知三联书店1987年，第125页。

说:"一个最理想的自恋而不是最强的自恋有益于生存。"[①]他把自恋区分为"良性自恋"和"恶性自恋",并认为假如自恋是良性的,而且不超过一定的限度,它便是一种必要的和有价值的倾向。

弗洛伊德学派的思想一开始引入中国的时候,就将这种人人都有的、但在某些人身上倾向较强的心理倾向称为"变态心理",比如说朱光潜的著作《变态心理学派别》,吕俊华的《艺术创作与变态心理》。这是对"常态心理""变态心理"中的渐进过程没有仔细思考导致的,且"变态"两个字不仅是"非正常",还有人格上的贬低的意味,虽然可以在定义中说明,但这个词已经约定俗成地带有许多负面的情绪色彩。如果突破了"健康"的阈限,可以采用"病态",这个词程度要轻一些。如果没有突破阈限,只能说是"异常""特殊"。本书倾向于把较强倾向的自恋称为"特殊心理"。本书所说的"自恋者"取其"狭义",不包括正常的"基本自恋",而是指突破健康范围的自恋性倾向者、自恋性神经症,也包括已经发生病理状况的"自恋性人格障碍",以及极端情况下的疯狂。福柯在《疯癫与文明》一书中指出了自恋与疯癫之间的紧密联系:

[①] [美]埃里希·弗洛姆:《恶的本性》,薛冬译,中国妇女出版社1989年,第75页。

不存在疯癫，而只存在着每个人身上都有的那种东西。因为正是人在对自身的依恋中，通过自己的错觉而造成疯癫。自恋是愚蠢在其舞蹈中的第一个舞伴，其原因还在于，它们具有一种特殊的关系：自恋是疯癫的第一个症状。其原因还在于，人依恋自身，以致以谬误为真理，以谎言为真实，以暴力和丑陋为正义和美。这个人比猴子还丑陋，却自以为如海神般英俊；那个人自以为有美妙的歌喉，其实他在七弦琴前像个傻瓜，他的声音就像公鸡在啄母鸡。在这种虚妄的自恋中，人产生了自己的疯癫幻象，这种疯癫象征从此成为一面镜子，它不反映任何现实，而是秘密地向自我观照的人提供自以为是的梦幻，疯癫所涉及的与其说是真理和现实世界，不如说是人和人所能感觉的关于自身的所谓真理。①

福柯对于小说中作者失真的幻想的危害性是这样评价的："这些幻想是由作者传达给读者的，但是作者的奇想却变成了读者的幻觉，作者的花招被读者天真地当作现实图景而接受了。从表面上看，这不过是对幻想小说的简单批评，但是在这背后隐藏着一种巨大的不安。这是对艺术作品的现实与想象的关系

① ［法］米歇尔·福柯：《疯癫与文明》，刘北成、杨远婴译，三联书店1999年，第22页。

的忧虑，或许也是对想象力的创造与谵妄的迷乱之间以假当真的交流的忧虑。我们把艺术的创造归因于发狂的想象；所谓画家、诗人和音乐家的'奇思怪想'不过是意指他们的疯癫的婉转说法。"[1] 这正是所谓"白日梦小说"的危险性之所在。在此之后福柯又说道："在第一种疯癫形式之后接踵而来的是狂妄自大的疯癫。他通过一种虚妄的自恋而与自身认同，虚妄的自恋使他将各种自己所缺少的品质、美德或权力赋予自己。他继承了伊拉斯谟作品中那个远古时代的'自恋'，贫穷却自以为富有；丑陋却自我欣赏；戴着脚镣却自比作上帝……这个世界有多少种性格、野心和必然产生的幻觉，也有最轻微的疯癫症状。这就是每个人在自己心中所维护的与自己的想象关系，它造成了人常见的错误，批判这种自恋关系是一切道德批判的起点。"[2] 疯癫或精神错乱实际上只代表了其中极端的一种情形，因为大多数自恋者并未变成失去自控力的精神病人，况且在持续的疯狂中艺术家是无法进行创作的。

自恋之中包裹着疯癫的种子，艺术家往往通过创作来疗救他们的精神失调。诗人安托南·阿尔托因精神失常周期性发作而在精神病房内度过数年，他写道："除非为了真正走出地狱，从

[1] ［法］米歇尔·福柯:《疯癫与文明》，刘北成、杨远婴译，三联书店1999年，第24页。
[2] 同上。

未有人进行过创作、绘画、雕刻、建造或发明。"① 安东尼·斯托尔博士在他的《创作的动力》一书中提出,许多艺术家用他们的作品不光拯救自己的灵魂,也拯救自己的理智。利昂·伊德尔说:"亨利·詹姆斯所谓艺术的疯癫中的一部分,在于艺术家寻找出口以走出被囚禁而陷于绝望的自我迷宫——动词结构、春药、镇痛剂,那些以某种方式让人逃脱和停歇的东西。"②

艺术的确给人提供了一剂良方。柏辽兹曾写道:"有时我几乎无法忍受这种精神和身体上的痛苦(我无法将两者分开),特别是在晴朗的夏日,当我独自一人待在杜伊勒利花园那样的露天场所时。哦,那时……我深信体内有一种狂暴的'膨胀力量',我看见宽广的地平线和太阳,我承受了这么多、这么多的痛苦,以至于如果我不控制住自己就会大叫,在地上打滚。我发现只有一种方式可以完全满足这种强烈的情感欲望,这就是音乐,没有音乐我肯定无法活下去。"③ 洛威尔曾动情地说:"康复是一门艺术,抑或艺术是通向康复之路?"④

① [法]安托南·阿尔托:《安托南·阿尔托作品选》,加州大学出版社1988年,第497页。
② [法]米歇尔·福柯:《疯癫与文明》,刘北成、杨远婴译,三联书店1999年,第114页。
③ [法]克劳德·巴利弗:《柏辽兹画传》,张黎等译,中国人民大学出版社2006年,第105页。
④ [法]米歇尔·福柯:《疯癫与文明》,刘北成、杨远婴译,三联书店1999年,第116页。

库尔特·冯内古特是美国后现代文学的先驱之一，对他来说，写作往往是抵制绝望、获取精神复原的过程。二战中冯内古特亲历了德累斯顿事件惨剧，心理受到强烈震撼。关于其作品《五号屠场》，他坦言："这本书是伴随德累斯顿事件及其余波生活了20年的过程。"① 当作者在小说首章向读者倾诉自己写作中的挫折感和小说漫长而艰辛的酝酿过程时，读者完全可以感觉到他灵魂的痛苦挣扎，感觉到他如何努力唤醒往事的幽灵。通过艺术创作的再生力量，作者抚慰着自己心灵的创伤，同时也唤起社会的道德良心。《冠军的早餐》在某种意义上是冯内古特写给自己的书，是借写作抵御精神崩溃的自我疗伤过程。内省意识使得冯内古特敏锐地看到了艺术创造与想象对于现实的干预及重塑作用，他所塑造的人物往往内心敏感却又饱受精神创伤，同时具备艺术气质，耽于想象或热衷于写作、绘画，在某种程度上这一类人可被视为作者自身的影子。而当他们遇到生活中毁灭性的打击的时候，无一例外地转向了内心，转向了个人非凡的想象力与艺术创造力，这正是现实中冯内古特自己救赎自己心灵的方式。

二、触火之一：理想国的破灭

事情好像并没有这么简单，因为艺术家为自己寻找的这剂

① 尚晓进：《艺术的虚构与建构——库尔特·冯内古特的文学自省意识》，《外国文学》2005年第3期。

良方，似乎并没有实现真正的救赎。如果我们开列一张走向疯癫和自杀的名单，那将会是触目惊心的：海明威、伍尔夫、川端康成、三岛由纪夫、茨威格……假如如上面所说的艺术具有疗救作用，那么艺术家们的疾病应当是越来越轻，最后恢复平静的生活。但情况似乎正好相反，他们在所谓的"艺术治疗"之后的短暂平静下，状况却越来越恶化了。在这个过程中，创作治疗法不仅失效，似乎还推波助澜地促使疾病继续发展。

我们不得不注意到艺术创作的另外一些特性，比如，艺术的逃避性与麻醉性。丁尼生曾写道："但对不平静的心灵和头脑，有节律的诗句有个用途：这哀哀劳作使痛苦麻木——虽然机械却可充当麻醉药。我要把文字当丧服裹上，一如以粗布的衣裳御寒；但巨大的悲痛包在里面，便仅仅显出个依稀模样。"[①] 艺术创作往往意味着对现实世界的逃逸，从现实世界隐退是很多艺术家的内心渴望。艺术家设置起一道屏障，将自己与外部世界隔离，生活在自己的内心世界里。普鲁斯特16年闭门不出，卡夫卡渴望"地窖生活"，在某种程度上都是出于对人和对世界的恐惧。艺术世界给他们一种安全感，在现实世界无法得到处理的问题，他们希望在艺术世界里找到答案，这在那时那地的情形下的确缓释了心灵的压力，但这个过程也可能与

① ［英］阿尔弗雷德·丁尼生：《丁尼生诗选》，黄杲炘译，上海译文出版社1995年，第176页。

现实生活建立起了一种虚假的联系。因为人很可能对自己虚构的世界信以为真,当现实世界不配合他的理想,并对其进行强制破坏的时候,那个用作逃避的世界便在瞬间坍塌了。

维特是这种情况的典型案例,黑格尔在《美学》第一卷中称之为"感伤主义的内在的软弱","维特是一个完全病态的性格,没有力量摆脱爱情的顽强执着"[①]。

> 这部小说充分表现了上述基于主角错觉的心情的幽美,主角自以为有道德,比旁人优越而沾沾自喜。他自以为有一种高尚神圣的心灵,可是他对现实世界的一切方面的关系都是很别扭的。他的软弱表现于对现实世界的真正有意义的事不但不肯去做,而且不能忍受,其所以如此,是由于他抱着自我优越感来看现实世界,以为其中一切都值不得他关心,因而对它加以否定。这种"幽美的灵魂"对于人生的真正有价值的道德方面的旨趣是漠不关心的,他只孤坐默想,像蜘蛛吐丝一样,从自己肚子里织出他的主观的宗教和道德的幻想。这种人除掉大肆炫耀这种过度的自我优越感之外,还加上无限的敏感,要求世上一切人都要时时刻刻能发现、了解并且尊敬他的这种孤独的灵魂美,如果旁人办不到,他就伤心刺骨,一辈子不平。于是他的

① [德]黑格尔:《美学(第一卷)》,朱光潜译,商务印书馆2010年,第308页。

全部人性、友谊和爱情就都马上垮台了。凡是伟大坚强的性格所不大介意的东西，例如一点冬烘气、一点鲁莽和笨拙，对于这种人却是不能忍受和难以理解的，一点微不足道的事情就可以使这种人的心情陷于极端绝望的境界。这就产生了永无止境的忧伤抑郁、愤愤不平、悲观失望，从此又产生了种种对人对己的辛酸默想，引起了一种痉挛症，甚至于心也坚硬狠毒起来了，这就是这种"幽美心灵"的内心世界的全部痛苦和软弱的表现。没有人能同情这种乖戾心情，因为一个真正的人物性格必具有勇气和力量，去对现实起意志，去掌握现实。这种永远只把眼睛朝自己看的主体性所引起的兴趣只是一种空洞的兴趣，尽管这种人自以为是高人一等的真纯的人物，自以为有些神圣的东西藏在他的心灵最深处，而其实所谓神圣的东西一经揭露出来，只是穿便衣戴便帽，最平凡不过的东西。[1]

黑格尔的这段剖析是极为尖锐和深刻的，或许我们还可以更为细致地看看维特疾病的发展过程。

最初维特是以一个积极快乐的形象出现的。"我整个灵魂都充满了奇妙的欢快，犹如我以整个心身欣赏的甜美的春晨。我

[1] ［德］黑格尔:《美学（第一卷）》，朱光潜译，商务印书馆2010年，第309页。

独自一人,在这专为像我那样的人所创造的地方领受着生活的欢欣"①。他似乎还怀着一种崇高的宗教情感:"每当我感觉到我的心贴近草丛中麇集扰扰的小世界,贴近各种虫豸蚊蝇千差万别、不可胜数的形状时,我就感到那个照他自己模样创造我们的全能的上帝的存在,感觉到那个飘逸地将我们带进永恒快乐之中的博爱天父的呼吸。"②从维特的信里吐出的一串串漂亮的字句中,《圣经》成为他的注脚,他仿佛沉浸在一个神圣的世界里。

但这只是一个假象,隐藏在这底下的是"我这颗那么变幻无常,捉摸不定的心"③,"你见我由苦闷变为放纵,由甜蜜的忧郁转为伤骨耗精的激情,你在替我担着多大的心,这还用我对你说吗?我自己也把我这颗心当成一个生病的孩子,任其随心所欲"④。维特一开始披着崇高积极的外衣,却又乐意把自己当成生病的孩子。他生了什么病?他生了自恋病。"人都是一个模子里造出来的。多数人为了生计,干活耗去了大部分时间,剩下的一点儿业余时间却令他们犯了闲愁,非得挖空心思、想方

① [德]歌德:《少年维特的烦恼》,韩耀成等译,译林出版社1998年,第5页。
② 同上。
③ 同上书,第7页。
④ 同上。

设法把它打发掉。啊,人就是这么个命"①。然后他暗示他的与众不同,因为他体贴民众,又不服务于"生计",周围的世界让他厌恶。"于是,我就回复到自己的内心,竟发现了一个世界!我更多地沉浸在思绪和隐秘的欲念之中,而不是去表现生气勃勃的力量。在我的感官面前一切都变得朦胧恍惚,我也梦幻似地含笑进入这个世界"②。

维特的白日梦就此开始,并且,他为自己修筑了一个白日梦的城堡,一个叫"瓦尔海姆"的地方成了他现实生活的白日梦基地。"大家都下地干活去了",而他却"边喝咖啡,边读我的荷马"。这种优雅的生活正符合他"与众不同"并高人一等的心意。他还享受着另一种快乐,在他喝咖啡的时候把糖分给穷苦的孩子们,晚上还分给他们黄油面包和酸牛奶。这也表明了他与毫无同情心的贵族们完全不同,他俨然有着宗教徒的一片慈悲之心。但这"慈悲"的背后是一种道德上的优越,而不是自然的。维特没有工作,他分给穷人们的食物也并非他的劳动所得,而他对此好像完全忽略了。正是因为他这种无所事事的空虚,有了这段所谓的爱情,确切地说,维特需要用激情来刺激他慵懒空虚的生活。他早已酝酿了心中的激情,只等着对

① [德]歌德:《少年维特的烦恼》,韩耀成等译,译林出版社1998年,第8页。
② 同上书,第10页。

象出现,这在艺术家的自恋之爱中已经做过论述。这种爱只是"想象的激情",爱上的是自我的理想化的幻影,"我的灵魂深处也腾起了烈焰,这幅忠贞不渝、柔情似水的景象时时浮现在我心头,我自己也好像燃起了企盼和渴慕的激情"①。果然,这个对象立即出现了,实际上是维特创造了"一位天使",然后是对象的绝对理想化:"她是多么完美,她为什么会那么完美;够了,她已经把我整个心都俘获了。她那么有灵性,却又那么纯朴;那么坚毅,却又那么善良;操持家务那么辛苦,而心灵又那么宁静。"②然后这段爱情肯定应该是非凡脱俗的,于是谈到他们对书有着共同的旨趣,这又向我们说明,他们的爱情是精神的、灵性的,与柴米夫妇截然不同。而"克洛普施托克"这个名字则将他们初次见面的共鸣推向了高潮:"日月星辰任其悄悄地又升又落,我却不知白天和黑夜,我周围的整个世界都消失了。"③

对自然的和对宗教的热爱突然被爱情完全替代了,那是因为在自然与宗教之中维特倾注的正是他变幻无常的激情,一旦激情找到新的对象,前者很快就被抛弃。在爱情开始之前,自然和宗教成为他暂时放置激情的容器,而现在,爱情的容器盛

① [德]歌德:《少年维特的烦恼》,韩耀成等译,译林出版社1998年,第15页。
② 同上书,第16页。
③ 同上书,第25页。

满了他的激情。"疯癫的野性危害是与激情的危害、激情的一系列致命后果相联系的,索瓦热早就概述了激情的基本作用,认为它是导致疯癫的更恒在、更顽固、在某种程度上更起作用的原因:'我们头脑的错乱是我们盲目屈从我们的欲望,我们不能控制和平息我们感情的结果。由此导致了迷狂、厌恶、不良嗜好、伤感到引起忧郁、遭拒绝后暴怒、狂饮暴食、意志消沉以及引起最糟糕的疾病——疯癫的各种恶习。'"① 这样的说法并不过分,然而维特继续在美化着他的病态:"日子过得真幸福,简直可以同上帝留给他那些圣徒的相媲美。"他与圣徒遥不可及的距离,竟然因为恋爱的激情而跨越了。这时,爱情已经成为他新的宗教,"假如世上没有爱情,这世界对我们的心有何意义!"② 这个时候以神的仆人的形象向穷人的孩子们分发食物的维特消失了,他献身于他的新"宗教"之中,他对激情的执着眷恋也更深了,"一个人只是为别人而去拼命追名逐利,而没有他自己的激情,没有他自己的需要,那么,此人便是傻瓜"。

他把自己的囚笼与陷阱设置得越来越坚固,并且让自己往里跳的理由更加理所当然。维特与阿尔贝特对于自杀的讨论便

① [法]米歇尔·福柯:《疯癫与文明》,刘北成、杨远婴译,三联书店1999年,第79页。
② [德]歌德:《少年维特的烦恼》,韩耀成等译,译林出版社1998年,第37页。

是维特在论述跳入深渊的合理性，"我却不止一次喝醉过，我的激情也和疯狂相差无几，我并不为此感到悔恨，因为以我自己的尺度来衡量，我知道，凡是成就伟大事业，做了看似不可能的事的，都是出类拔萃的人，可是他们却从来都被骂作醉汉和疯子"①。在维特的逻辑里，激情、疯狂早已与天才、伟大画上了等号。这亦即表明，他的激情是因为他的伟大，而阿尔贝特的冷静则是因为他的平庸。然而维特列举了诸多例子来论证自杀的合理性，比如类比"受压迫的民族奋起反抗"等。但他所指的是一个人在特殊情况下爆发出来的巨大力量，与自杀的关系并不明显。然后他又换了一种解释，即自杀是一种精神上的疾病："最终不断增长的激情夺去他冷静的思考力，以致使他毁灭。"②"在这混乱而矛盾的力的迷津中，天性找不到出路，人就唯有一死了之。"③ 这段论述是极具诱惑力与暗示性的。因为这是在理智上肯定了自杀，并认为这是一种不妥协的精神，甚至是伟大的圣徒精神。似乎有一道神光在照着他的言行，他将自己为情欲忍受的痛苦与耶稣为全人类受难所喝下的那杯相比，他竟然暗示，他即将进行的自杀与耶稣的受难是等同的，因

① ［德］歌德：《少年维特的烦恼》，韩耀成等译，译林出版社1998年，第46页。
② 同上书，第47页。
③ 同上书，第48页。

为在他看来,他的自杀是牺牲,是殉道。"死!——这不是绝望,而是确信,我已最后决定,我要为你牺牲。"①"一个疯狂的念头确曾常常在我破碎的心里折腾——杀死你丈夫!——杀死你!——杀死我自己!——那就杀了我自己吧!"② 在这里维特似乎是要说明,他的死并非因为对爱情的绝望而深陷于面对痛苦的软弱,而是为了成全他人的幸福,在他临死前桌上放着一本摊开的《艾米莉娅·迦洛蒂》也意在说明他的自杀并非是狂热的伤感情绪的宣泄,而是对道德自由的拯救。维特对于自己自杀的看法是分裂的:一方面,他把自杀与受压迫民族的奋起反抗、基督受难等利他主义自杀联系在一起;另一方面,他又将自杀与一种自身无力控制的激情达到顶峰走向毁灭相联系。前者是一种自觉的选择,因为牺牲者的勇气我们将之视为崇高,而后者是一个对激情无力控制的人而进行的自残,只会让我们觉得悲悯。崇尚激情与疯狂的维特最后希望别人认为他的自杀是理性之选择,这不由让人困惑,他为何不将疯狂进行到底?大家不要忘记自恋者是一个表演者,维特不仅表演了一场精彩的爱情剧,在落幕的时候仍要给自己一个壮烈的姿势。到最后,他不愿意承认是不切实际的幻想,不加节制的激情使他不

① [德]歌德:《少年维特的烦恼》,韩耀成等译,译林出版社1998年,第105页。
② 同上书,第106页。

可自拔,而乐意把自己塑造成一个为他人而牺牲的英雄。可笑的是,他的自杀究竟让谁得了益处?是绿蒂吗?这对绿蒂完全是一个麻烦和困扰,她莫名其妙地背负了另一个人"因她而死"的罪名,这可不是什么好事,除非她也是一个极端自恋者,因有人为其殉情而沾沾自喜。除此以外呢?他的死增进了世界福祉吗?

席勒曾这样说:"有趣味的是看到凡是滋养感伤性格的东西是以怎样愉快的本能聚集在维特身上:狂热然而不幸的爱情、对自然美的敏感、宗教的情操、哲学沉思的精神,最后为了不忘掉任何一点,还有衰相的阴暗,混沌和忧郁的世界。如果再加上,外部世界在这个苦痛的人看来是怎样不亲切,甚至是怎样敌对,他周围的一切事物怎样联合起来要把他赶回他的理想世界,那么我们就看不出这样一个性格有任何可能性从这个圈子里把自己挽救出来。"① "一个人物以热烈的感情拥抱一个理想,并且逃避现实,以便追求非现实的无限;他不断地在他身外寻求他永远在他自己的天性中所破坏的东西;他觉得他自己的梦想才是唯一现实的东西,他自己的经验无非是永久的束缚;他把自己的存在看作是束缚,应当把它粉碎,以便深入绝对的现实"②。如果意识过于彻底地脱离人或事物等其他存在,在它

① [德]席勒:《审美教育书简》,张玉能译,译林出版社2009年,第32页。
② 同上书,第33页。

的周围就形成空白，它也使自己成为空白，除了自身的不幸，就再也没有什么可思考的了。除了自身的空虚和由此引起的悲哀，它再也没有思考的对象了，它以一种病态的喜悦满足于这种空虚，沉湎于这种空虚之中。

拉马丁了解这种空虚，并通过他笔下的人物之口出色地描述了这种空虚："我周围一切事物的萎靡不振和我自身的萎靡不振非常合拍。一切事物的萎靡不振诱使我更加萎靡不振。我陷入了忧伤的深渊，但这种忧伤是活生生的，充满了思想、印象，与无限的交往和我灵魂深处的半明半暗，使我不希望从中摆脱出来，这是人的病态；但对这种病态的感觉是一种诱惑，而不是一种痛苦；在这种病态中，死亡就像令人愉快地消失在无限之中。我决心从此完全投身于其中，决心摆脱任何能把我从中脱身出来的机会，决心在我遇到的芸芸众生中用沉默、孤独和冷漠把自己包裹起来；我在精神上的孤独是一层遮盖物，通过这层遮盖物，我不再愿意看到人类，而只愿意看到自然和上帝。"①

写完这本书，歌德像经历了一场暴风骤雨般的洗礼，他善于把那些使他"喜欢或懊恼"或使他"心动的事情转化为形象，转化为诗"，从而纠正自己对外界事物的观念，清算自己的过去，使内心得到宁静。此后，他不再一味听凭感情的宣泄，而

① ［法］拉马丁：《沉思集》，张秋红译，吉林出版集团有限责任公司2011年，第51页。

是以古希腊罗马艺术为榜样，追求宁静、纯朴，主张感情和理智、理想与现实、人和自然的和谐统一，以实现古典人道主义理想。通过这本书，歌德把平静留给了自己，把疯狂与激情交给了他人。当时甚至出现了模仿小说的"维特式"自杀，如福柯所说："小说则构成了一个可以滥用感受力的环境，它使灵魂出壳而进入一个虚幻的情感世界，情感越不真实就越强烈，也越不受温和的自然法则的控制。"①

歌德把他的理想国及其幻灭留在了《少年维特的烦恼》这本薄薄的小册子中，维特代替了他去"殉情"，而他则走向了新生。在中国却有两位诗人在自己的理想国里失去了生命。第一位是海子。海子的卧轨给人留下的就是一个牺牲者、殉道者的形象。海子最动人的诗之一《面朝大海，春暖花开》："从明天起，做一个幸福的人/喂马，劈柴，周游世界/从明天起，关心粮食和蔬菜/我有一所房子，面朝大海，春暖花开。/从明天起，和每一个亲人通信/告诉他们我的幸福/那幸福的闪电告诉我的/我将告诉每一个人。给每一条河每一座山取一个温暖的名字/陌生人，我也为你祝福/愿你有一个灿烂的前程/愿你有情人终成眷属/愿你在尘世获得幸福/我只愿面朝大海，春暖花

① ［法］米歇尔·福柯：《疯癫与文明》，刘北成、杨远婴译，三联书店1999年，第202页。

开。"① 字句里充满了希冀和热望，仿佛有阳光从纸间溢出，连翻书的手指都能感到温暖，你该如何相信写出这样字句的人会卧轨自杀？无独有偶，曾以一句"黑夜给了我黑色的眼睛，我却用它寻找光明"感动全国的诗人顾城杀妻后自杀，似乎是同样的调子。作家李锐在《精神撒娇者的病历分析》一文中指出：顾城是典型的"自恋型精神撒娇者"。"顾城极有天赋，这天赋在他那儿先是变成了诗，渐渐的，膨胀成一种自我神话。这种'自我神话'具体反映在顾城身上便是以自我为中心，我行我素，以诗人特有的浪漫气质和桀骜不驯的天性摒弃道德的束缚和压制，将生活艺术化、诗歌化，从而实现诗人心目中完美的人生。这种精神特点在顾城的感情生活中表现得尤为突出：诗人将情人英儿接到威赫克岛，再叫妻子'让贤'，任由两个痴男怨女在岛上翻云覆雨，末了，还'渴望爱慕他的两个女子也互相爱慕'"②。他在激流岛上远离尘世而建立起自己的伊甸园或理想国，他要一个血肉之躯有尊严有灵魂的女人满足他"女儿国"的梦幻，这一理想不是追求真与爱的行动，而是以对他人的残酷剥夺的极端自私来满足一个男人的欲望，利用"诗人""天才"的光环迫使两个同样充满幻想的女人予以配合。而当现实残酷地打碎他的梦境时，他的王国顷刻覆灭，他就迅速地从一

① 海子：《海子作品集》，长江文艺出版社2006年，第7页。
② 李锐：《李锐精选集》，北京燕山出版社2006年，第15页。

个追求光明与理想的诗人变成了沾满鲜血的凶手。

一些高唱着理想主义之歌的诗人们其实并不了解何为生活，他们对现实怀着深深的恐惧，所谓用审美超越道德到最后变得让人毛骨悚然。"天才论"的确残害着大批的追随者，使他们忘记人首先是人，然后才是诗人、艺术家。艺术可以践踏一切道德发展到以艺术的名号作掩护践踏一切准则，这正是自恋者突破界限而闯进了危险的区域的表现。以这种方式进行自我疗救者极有可能坠入望不见底的深渊，同时将一大批爱幻想、信奉诗情画意的追随者也卷入其中，制造了眼眸漆黑澄澈、脸色苍白、高呼真理的旗号而走入黑暗的文艺者。

三、触火之二：通往永恒的诱惑

第二个问题在于：艺术创作的过程如何强化了敏感、内省、孤独的气质，从而加固了其自恋，而使其走向疯巅与自杀的可能性大大增加。

有人不禁要问，当下兴起的"艺术治疗"还是颇有疗救的，难道可以否决吗？著名学者阿恩海姆就发表过《作为心理治疗的艺术》一文，谈到了艺术治疗的可行性和有效性。并且他提到了一个重要问题：艺术治疗师对于精神病患的作品的价值应当如何评判？阿恩海姆指出："精神病的破坏力可以把患者的想象力从传统规范标准中解放出来，某些疯狂的定型化的幻想以

其可怕的率直照亮了人类经验。"[1]他认为好品质的作品甚至可以在非常简朴的作品中达到,"我们期待的是由直接体验的冲动塑造出来的表象,而非由刻板的实用图式所固定化了的表象。重要的是以某种方式通过形状、色彩或其他媒介使经验可以看得见,这种方式就是让媒介物以明晰和强有力的面目出现。形式绝不是使人快乐的慰藉物,而是传达有效陈述目的的必要手段"[2]。所以,"门外汉艺术"虽然因为其创作者没有受过较好的艺术教育而不能获得学院派的认可,但它也具有着自身的整合与完美水平,并服务于人类心灵的幸福。但作为"门外汉"的作者和称为"艺术家"的作者是如何看待其作品的价值的呢?在艺术治疗师指导下作为康复手段而进行的艺术创作与艺术家摆脱心灵困境而寻求自疗或救赎的艺术创作,他们对于作品或创作本身的看法会如何影响治疗呢?对于前者,艺术创作是他们在某个阶段的治疗方案,它具有可替代性和阶段性,也许患者将用于治疗的艺术创作培养发展成为终身的爱好,也许在治疗期过后患者就将之弃于一旁,患者的目的是治愈身心,而非作品本身的艺术价值,至于艺术治疗师及专家对他们作品的评定更不是他们关心的问题。作品对于他们来说只是治疗过程的

[1] [美]阿恩海姆等:《艺术的心理世界》,周宪译,中国人民大学出版社2010年,第99页。
[2] 同上。

附产品，而非追求的意义和目标，他们拿起创作和放下创作显得一样容易，而不会产生如上瘾一般的依赖症，甚至是呼吸的方式。而艺术家们却并非如此，虽然因童年的创痛或疯癫的危险或是自恋的生发，他们采用了创作的自疗或救赎方式，但这种方式日益替代了他们原来的生活而成为新的目标和意义。艺术不是阶段性的治疗手段，而内化为生命的内在需求及生活的唯一出路，就像尼采说的"生命通过艺术而自救"，艺术是"生命最强大的动力"，是"使生命成为可能的伟大手段，求生的伟大诱因，生命的伟大兴奋剂"。[1] 艺术与生命已经水乳交融，不分彼此，艺术不仅是他们迫于病痛而不得不采用的治疗方式，更是他们的自觉选择。这一选择使其对创作的依赖，对作品价值的要求超过了治愈本身。在艺术治疗师指导下的治疗性创作是完全放松的，而艺术家的创造过程却有所不同："创造过程包含了一系列的压力，成功的艺术家为了创造艺术品，超越了这些压力，并利用了他们已形成的某种痛苦。所有人都受到神经症冲突的影响。诗人由于探索自己的动机并表现了与自己不协调的东西，所以他们强化了这种冲突。"[2] 另一方面，艺术家在创作中的完美主义倾向更增加了紧张和焦虑，拜伦说："为了

[1] 关鸿:《诱惑与冲突》，上海人民出版社1988年，第126页。
[2] ［美］阿恩海姆等:《艺术的心理世界》，周宪译，中国人民大学出版社2010年，第244页。

创作并在创作中生活得更紧张,我们把心中的幻想变成具体形象,同时照着我们幻想的生活而生活,简而言之,就如我现在所做,我是什么?空空如也。但你不如此,我思想之魂!我和你一起在地上跋涉,虽然不可见,却总是凝视着一切。我已经和你变成了浑然的一体,你总是在我身边,即使在我情感枯竭之际。"[①]伍尔夫在作品即将发表之际如履薄冰,几次接近崩溃的边缘,艺术作品的成功与否,于她而言是压迫其身心的巨石。创作,绝非舒展身心的放松剂,而是伴随着紧张、焦虑。

如果说艺术曾是用以逃避现实的出口或是治疗身心的途径的话,那么对于艺术家来说它还具有更为重要的意义,那就是超越自身存在之有限性。这种"超越"包含两层意义:一是创作的过程中体验生命的多种可能性;二是通过作品的流传而进入永恒的时间。对于第一层意义,米兰·昆德拉曾说过:"生命的第一次排练就是生命本身。"生命是不带预演的,它一次生成,局限在这样的有限性之中的人,可以通过艺术创作打开生命的多种可能性,可以通过《罪与罚》的创作来体验杀人者之惊心动魄的心理过程,可以通过《包法利夫人》来经历骄奢放纵之后绝望的深渊,创作可以让人摆脱现实生活中的角色而成为另一个人,成为不同剧本的主角,实现不可为之事。一个

① [英]拜伦:《恰尔德·哈洛尔德游记》,杨熙龄译,广西师范大学出版社2021年,第35页。

有限的线性的生命，分化出许多斑斓的层次而这一切又隐藏在艺术的光晕之后，如演员梁朝伟所说的："……别人又不知道那是我自己……"。在这层意义上，创作的过程便成为极大的享受，创作的过程便是目的。就第二层意义而言，在艺术家这里，艺术承担着一种更大的使命，它超越有限之肉体生命而进入精神的永恒。如《沉思录》中所说："想想临死的时候，你的灵魂和躯体会是什么样子，想想生命是多么短暂，而过去和未来那时间的深渊又是何等的无穷无尽，再想想一切事物是多么脆弱。"① 这种死亡的恐惧困扰着每一个人，同样也困扰着艺术家。"也许还有另一种写作，可我只会这一种；在漫漫长夜里，每当恐惧使我无法入睡时，我只会这一种。这种写作的魔鬼性质在我看来是很清楚的。那是一种虚荣心和享受欲，它们围绕着自己的和一个陌生的形象嗡嗡飞舞并且享受着这种形象——这一运动不断重复，不断翻新，从而出现了一个虚荣心形成的太阳系。天真的人有时暗地里希望：'我死了才好，看看人家怎样哭我。'一个这样的作家在不断实现着这个愿望，他在死去（或不是活着）并且不断地哭他自己。因此就产生了一种可怖的死亡恐惧，可它又并不一定要表现为死亡恐惧，而可能表现为面对

① ［古罗马］马可·奥勒留:《沉思录》，李娟、杨志译，上海三联书店2008年，第155页。

变化的恐惧，面对格奥尔格谷的恐惧。"[1]面对这种绝望的处境，人选择了不同的对抗方式，或是发明创造，或是建功立业，或是尽情享乐，或是皈依宗教……或是在死亡到来之前，让人生如火焰般燃烧，光华四射，充分演绎生命的绚烂；或者，将生命的精气贯注到作品之中，让它承载着自己独特的信息继续活着。人必有一死的创痛是人心灵之最痛，于是通过艺术来实现今生之救赎而达到永恒与不朽，便比任何一种精神疾病的痊愈更为重要，从而原本作为康复手段的艺术，最后成为他们生命的终极目标和意义，反过来剥夺他们的生活。首先，写作的需要不断地强化着他们与生俱来的气质，如上文提到的敏感、内省、孤独，这些都给他人的心理环境与人际环境带来不利的影响。过度的敏感使艺术家每天都比别人接收了更多心理上的刺激和情绪的波动，过度的内省容易使人钻进思想的死胡同，过度的孤独使他远离人群，得不到精神上的温暖与支持，甚至导致自杀。第二节以婚恋关系为例，我们已经看到了在最基本的两性关系上，艺术家们很难发展出一段良性的关系，而他们与社会的关系同样如此，他们或是叛逆，或是被边缘化，他们的内在与外在始终处在冲突之中。但是，当他们发现"痛苦"是孕育艺术的沃土，他们毫不犹豫地选择了它，对于生活方式是

[1] [奥]卡夫卡:《卡夫卡文集（第四卷）》，祝彦、张荣昌等译，上海译文出版社2002年，第127页。

如此，对于他们的精神疾病也是如此。爱德华·托马斯曾写道："我怀疑，对于像我这样的人——创作激情最为澎湃之时恰逢情绪低落的时刻——来说，消除忧郁的治疗方案难道不会扑灭我的艺术创作激情吗？——它是不是一种孤注一掷的治疗手段？"[①]曾因精神疾病多次住院治疗的爱德华·芒奇也谈到，"有个德国人曾对我说：'你自己就可以摆脱许多痛苦的。'对此我是这样回答的：'它们是我的一部分，也是我艺术的一部分。它们与我是不可分割的，那样会毁了我的艺术事业，我想保留这些痛苦'"[②]。许多艺术家和作家相信，混乱、痛苦和极端的情感体验不仅是人世中不可或缺的部分，也是他们艺术能力的重要部分。他们担心精神医学的治疗会将他们变成正常、自制、消沉和冷血的灵魂——不能或不愿写作、绘画或作曲。随着一系列疗效显著的稳定情绪药物的出现，这种恐惧不断加剧。有些忧虑来自对这些药物治疗作用和副作用的误解，另一些忧虑则是基于对"疯癫"或精神机能障碍浪漫化的想法。由此可见，渴望着正常化生活的声音至少有部分是虚假的，"正常化"正是许多艺术家内心最深的恐惧，它意味着平庸，创造力的衰退，以及永恒之途的无望。这种自觉的选择不仅不会把他们带向康

① [美]雷德菲尔德·贾米森：《疯狂天才》，刘建周等译，上海三联书店2007年，第224页。
② 同上书，第224页。

复,而只能是背道而驰。当艺术成为一种宗教施行救赎之时,艺术家已经作为殉道者而存在了。钉十字架,或是来自地狱的火刑都无法让他们退缩,因为那正是他最渴望的,所以我们很少看到通过艺术的治疗而使艺术家真正回归宁静与幸福,相反,他们走上了一条不归路,艺术如同一种致命的罂粟,摧毁了他全部的生活。艺术家就是这样的一类人,向着越来越高的目标追逐,只要一息尚存,艺术便与呼吸同在。直到他们最终闭上双眼,这场风暴才逐渐止息,他们的灵魂才进入安息的宁静。

第四章 自恋在作品中的实现形式

第四章 自恋在作品中的实现形式

本章讨论自恋在作品中的实现形式。自恋有生本能、死本能两个向度。在自恋生本能倾向的一面,以女性写作中的镜像之恋为典型,女性更关注镜中的自我,赞赏、崇拜自己的身体,这被视为她们存在的崭新意义,回到自身的途径。与此同时,通过镜像发展出来的现实之我与镜像之我的关系是失真的,女性作家乐于塑造男人的弱者形象,这也是基于自我与他者之间失真的关系。女性创作需警惕在自我的镜像中沉迷。在自恋死本能倾向的一面,以虐恋为典型。虐恋分为施虐恋和受虐恋,两者具有共生性。当施虐与受虐都由一个人完成时,称为自虐者。自虐者具有"唯悲情结"与"苦难人格",在极端情况下会选择自杀来实现死本能的冲动。

第一节 生之羽翼:镜像之恋

一、影像迷恋与自我确证

也许我们还没有忘记童年时读过的童话《白雪公主》。王后悄然飘入密室,对着一面魔镜问道:"小镜子,墙上的小镜子,全国要数谁最美丽?"镜子回答她:"王后,全国要数你最美丽!"听完这句话王后便如吃了定心丸。与魔镜的对话是她每天必做的仪式,在镜子面前获得肯定甚至已经成了她的瘾,直

到有一天镜子说:"王后啊,你在这里确实最美,但是白雪公主比你美一千倍。"于是与镜子的对话不再是她每天的欢愉时刻,而成为一种诅咒。为了重获镜子的认同,她展开了一系列残酷的行动……

镜子的魔力有如一个幽深的漩涡,将人的身体与灵魂一并卷入,往更幽深处坠入,却始终难以触底。这种卷入是不带妥协的,正如那喀索斯最终以死亡的代价来偿付对镜中之我的爱恋,而这种特质在女人的身上显得尤为特殊与鲜明。"未来的一切皆被浓缩在那一块儿光明之中,镜框里集中了整个宇宙;在这狭小的范围之外,事物是无序的浑沌;世界变成了这面镜子,里面有个光辉形象,即唯一者的形象。每个沉迷于自身的女人都在统治着时间和空间,因而是唯一的、至高无上的"①。

波伏娃认为,"是处境使得女人较男人更容易转向自我,把爱献给她自己"②。由于女性不太容易通过计划和外在的目标去进行自我实现,她只能从她的内在性去寻找其现实性。镜子的魔力对于女性而言,这是她投放自我的空间,通过镜子的成像,达到自我认同。镜像对于男性和女性的意义是完全不同的。镜中的形象,如男性英俊潇洒的外表,对于他而言意味着某种超越性,而

① [法]西蒙娜·德·波伏娃:《第二性》,陶铁柱译,中国书籍出版社2004年,第575页。
② 同上书,第573页。

同样是美丽优雅的外貌，对于女性而言则意味着被动的内在性，她们想引起别人的关注与欣赏，因而她们静静等待那一动不动的银色捕兽器的猎捕。男人认为自己是主动的，是主体，他并不会通过镜像的反射去观察自己和认知自己，外部世界对他们而言既广阔又丰富，镜像对他们而言并没有那么大的吸引力。他们更在乎社会层面的成功和影响力。而女人却将自己视为客体，并且使自己成为客体，所以她相信通过镜子她确实能够看到她自己。这种反映，是一种物，是一种异己的对象。当她确实渴望她自身的肉体时，就会通过自己的仰慕和欲望，赋予她在镜子中所看到的特质以生命。"我对我的聪明天赋很少感到自负，它们的优势是无可置疑的；但我对我在那面常用的镜子里的映像，却很自负……只有身体的快感才能完全满足我的灵魂"①。这是一种私密的自我关注和自我认同，在社会性以外寻找到某种存在的领地，以获得某种对自我的掌控。"女人与躯体之间的关系同时是自恋的又是情欲的，因为女人如同喜爱他人的躯体一般地喜爱自己的躯体，对于她，每一种性欲的出现，如同从别的女人那里获得来的，第一个世界都是所有女人的、女性本质的具体实现"②。"我站在镜子面前。我会更美的。我拼命地梳着那雄狮鬃毛似的头

① ［法］西蒙娜·德·波伏娃：《第二性》，陶铁柱译，中国书籍出版社2004年，第575页。
② 转引自张京媛：《当代女性主义文学批评》，北京大学出版社1992年，第420—421页。

发。梳子迸出火花。我的头是太阳，周围是金色的光辉"[1]。

迷恋影像的自恋本质与女性写作结下了不解之缘。虹影说道："不过写作时最好有一面镜子，经常看镜子，镜子里面那个人不梳头发，穿一件男人的衬衫，在电脑面前我只看得见我的脸即可。为什么脸那么重要呢？我想进入镜中的世界，想构造另外一个世界，让读者跟我一起进入，比如说我们可以轮回，可以走向我们的前世，我们从前的那个世界，可以进入印度恒河，可以到珞珈山，可以到达英国某一个地方，一个城堡。想象你是一个公主，你就是一个公主；你想成为一个国王，你就是一个国王。通过我的镜子与我的写作完成这一切。"[2] 女人自恋最显著的表现是对自我的欣赏，弗洛姆曾经说过，一个自恋的人，注意力高度集中于自身，心中始终装满了她自己，甚至带着拥有一件珍奇珠宝的自豪来展示她的身体。在女性的自传性写作中我们可以找到许多典型的例子，比如三毛在她的散文《倾城》中写道："那时的我，是一个美丽的女人，我知道，我笑，便如春花，必能感动人的——任他是谁。"[3]

杜拉斯曾说："我是个彻底的自恋狂。"[4] 杜拉斯的自传体小

[1] [法]西蒙娜·德·波伏娃：《第二性》，陶铁柱译，中国书籍出版社2004年，第576页。

[2] 虹影：《谁怕虹影》，作家出版社2004年，第156页。

[3] 三毛：《撒哈拉的故事》，南海出版公司2022年，第56页。

[4] [法]杜拉斯：《写作》，曹德明译，春风文艺出版社2000年，第166—167页。

说《情人》开篇就有这样的叙述:"这个形象,我是时常想到的,这个形象,只有我一个人能看到,这个形象,我却从来不曾说起。它就在那里,在无声无息之中,永远使人为之惊叹。在所有的形象之中,只有它让我感到自悦自喜,只有在它那里,我才认识自己,感到心醉神迷。"[1] 正因为对自身形象的迷恋,对美丽容颜的格外珍爱,所以对青春的逝去也就充满了惊恐与惋惜:"衰老的过程是冷酷无情的。我眼看着衰老在我颜面上步步紧逼,一点点侵蚀,我的面容各有关部位也发生了变化,两眼变得越来越大,目光变得凄切无神,嘴变得更加固定僵化,额上刻满了深深的裂痕。我的面容已经被深深的干枯的皱纹撕得四分五裂,皮肤也支离破碎了。它不像某些娟秀纤细的容颜那样,从此便告毁去,它原有的轮廓依然存在,不过,实质已经被摧毁了,我的容貌是被摧毁了。"[2] 在自我对镜像的观察中,女性渴望留住完美的形象,然而这还不够,女人还需要通过"他者之镜"来满足对自身形象的确认,"当我回家脱光衣服时,我的裸体给我留下了深刻的印象,仿佛我以前从未见过它似的。我必须给自己塑个雕像,但怎么塑呢?除非我结婚,否则这几乎不可能。在我变丑、完全玷污它之前,有绝对必要这

[1] [法]玛格丽特·杜拉斯:《情人》,王道乾、南山译,上海译文出版社2006年,第3页。
[2] 同上书,第4页。

样做……必须找个丈夫，只有这样才能把这雕像塑成"①。男性作为他者的目光，对女性这个客体进行的确证，使这个完美形象的价值固定下来。《情人》的开篇也以"他者之镜"的方式来观照自我的形象，杜拉斯以一个男人的语言来赞美自己，似乎这样才使自己的美更具有说服力："我认识你，永远记得你。那时候，你还很年轻，人人都说你美，现在，我是特为来告诉你，对我来说，我觉得现在你比年轻的时候更美，与你那时的面貌相比，我更爱你现在备受摧残的面容。"②由此，他者的目光、回忆的镜像和现实的衰老的容颜，从三个不同的角度，时间与空间切换，作者从各个侧面来展现对自身形象之迷恋。

在中国古代文学中也有对自我影像百般怜爱的典型案例。《西湖志·小青传跋》中写到明代女子冯小青"时时喜与影语。斜阳花际，烟空水清，辄临池自照，絮絮如问答；女奴窥之即止，但见眉痕惨然"③。冯小青遗诗曰："新妆竟与画图争，知在邵阳第几名？瘦影自怜清水照，卿须怜我我怜卿。"④此外，宋代女子薛琼枝，有说："每当疏雨垂帘，落英飘砌，对镜自语，

① [法]西蒙娜·德·波伏娃：《第二性》，陶铁柱译，中国书籍出版社2004年，第576页。
② [法]玛格丽特·杜拉斯：《情人》，王道乾、南山译，上海译文出版社2006年，第3页。
③ [英]霭理士：《性心理学》，潘光旦译，生活·读书·新知三联书店1987年，第197页。
④ 同上。

泣下沾襟。疾且笃，强索笔自写簪花小影，旋即毁去，更为仙装，倒执玉如意一柄，侍儿傍立，捧胆瓶，插未开牡丹一枝，凝视良久，一恸而绝。"① 张文江《管锥编读解》：

> 亦见《红楼梦》八九回"蛇影杯弓颦卿绝粒"，黛玉以此自伤。又小青诗："夜雨敲窗不忍听，挑灯闲读《牡丹亭》，世间也有痴如我，岂独伤心是小青。"参见《红楼梦》二三回"《牡丹亭》艳曲警芳心"，黛玉听及"原来是姹紫嫣红开遍，似这般都付与断井颓垣。……只为你如花美眷，似水流年……你在幽闺自怜……"时之感受，即所谓"水仙花症"是也。②

这里说的"水仙花症"就是自恋症。古代女性在自恋自怜的情绪下所写的作品带有某种幽怨的味道，优雅含蓄、内敛自持，即使是梨花带雨，也要化作一股浓浓的诗情，它所体现的是一种忧郁的意绪和伤感的痴情，给人一种弱柳扶风的怜香惜玉之感。也就是说，它是"柔弱"的，需要关爱与照护的，这体现的正是一种内在的匮乏，等待他人的认可与给予。

这种风格，却是新时代的"镜子文学"所要颠覆的，她

① ［英］霭理士：《性心理学》，潘光旦译，生活·读书·新知三联书店1987年，第197页。
② 张文江：《管锥编读解》，上海古籍出版社2000年，第304页。

们认为这种"自怜"形象是上千年男性话语下的产物,而通过"身体写作"女性渴望重回自身,找到自我的本真状态,也就是找回自己的力量而不是等待他人给予力量。于是透过镜子,女性的自恋成了大胆而夸张的书写,林白的《一个人的战争》便成为了此类创作的先锋。她写道:"最喜欢看镜子,专看隐秘的地方。亚热带,漫长的夏天,在单独的洗澡间冲凉,看遍全身并且抚摸。"[①] 浴室是女性最私密的空间,镜中的光却将女性的最幽暗与神秘之处赤裸裸地呈现。在《守望空心岁月》中,林白对身体私密之描写不仅赤裸,甚至有视觉的冲击感:

> 她经常在夏天穿的那件睡衣是系带式,她一拉带子,睡衣立即像一滩水摊在她的脚下,光洁的身体从朦胧的光线中浮现出来,颀长的颈项、光滑的肩膀、挺起的乳房、凹陷的腰、饱满沉实的臀部以及大腿,——在晕蒙的光中散发各自的美感,凸起的地方浮着一层淡而薄的黄光,如同某种年代久远的珍贵的瓷器,凹陷的地方则隐藏在浓重的阴影中。她下体浓密的毛丛异常茂盛,光滑皎洁的皮肤上黑亮鬈曲的毛发触目惊心,给视觉以强烈的刺激,这与柔软的身体极不协调的凶猛体毛遮盖着一个最本质的器官,

[①] 林白:《一个人的战争》,中国青年出版社2011年,第35页。

那是这个身体的开口，粉红、柔软、光滑，常年湿润。那是一种花朵，与所有的花朵毫无二致，在盛开的花期渴望着种子、风、鸟类、昆虫以及蝶类。①

在这里，女性摆脱了男人的"他者之镜"，力图通过女人自己的目光，自己认识自己的躯体，正视并以新奇的目光重新发现和鉴赏自己的身体，重新发现和找回女性丢失和被湮灭的自我。并且，由于从公众的视线中逃脱，她感受到了自身的独特与唯一，以及压抑了千百年的欲望。镜子作为一种带着魔性的介体，唤醒了女人沉寂的心湖，又以一束幽亮的光斜斜地照进女人昏昧的生活。她以一种新奇的眼光注视着自己本来就已熟悉的身体，她的身体在镜中充满了层次性与厚度，激活了她的生命：

床正对着衣柜上的穿衣镜，她从镜中看到自己的身体撩人地陈列在床上，她的双腿光滑地裸露出来，就像在海滩丽日之下晒太阳的女郎。她对着镜子调整了位置，镜子的最大功能就是使女人产生完美的欲望。北诺尽量挺着胸，收着腹，在镜子里她看到自己细腰丰乳，她有些病态地喜

① 林白：《守望空心岁月》，花城出版社1996年，第89页。

欢自己的身体，喜欢精致的遮掩物下凹凸有致的身体。有时候当她一个人的时候她会把内衣全部脱去，在落地穿衣镜里反复欣赏自己的裸体。她完全被自己半遮半露的身体迷惑了，她感到（或者是想象、幻觉、记忆）一只手在她的身体上抚摸和搓揉，手给予肉体的感觉最细密、最丰满，它的灵活度导致了无穷的感觉层次，既能提供富于力度的按揉抓捏，又会像风轻轻掠过我们的毛孔，既热烈又柔情。[1]

二、失真的自我与他者

然而通过镜子，自己看自己，自己爱自己，女人是否可以回到本真的自身？

往事如飘零的花瓣，越过层层叠叠的黑暗，无声地潜入，它们鱼贯而来，汹涌而来，点点滴滴而来，铺天盖地而来，触碰着你的皮肤，灼热而冰凉。或者有一个幻想，从幽暗的镜子中隐隐浮现，你从未见过的虹光，从你的前世散了出来，你凝望这奇异的幻像，眼里饱含了欣喜的泪水。或者你沉沉睡去，在空无一人的室内，然后轻盈地出

[1] 林白：《致命的飞翔》，台海出版社2001年，第52页。

第四章 自恋在作品中的实现形式

现在梦境中,在那里你穿越惊心动魄、刀光剑影、死而复生,最后你以一声惊恐的尖叫返回现实,你的叫声在室内回荡缭绕,你发现,它是多么高亢和嘹亮。①

镜中呈现的是一个奇异的"幻像",它与现实之间隔着"一声惊恐的尖叫"。"我常常觉得自己就是那镜子里的人。很显然,我是从发虚的镜中认出了我自己,那是一个观察分析者的混合外形,一个有诸多的外因被遮掩或忽略了'性'的人,一个无性别者。"② 镜子既然是一个"发虚的镜子",镜中的自我又是一个怎样的自我呢?"从镜子中我看见一个年轻的女子正侧卧在一只摇荡的小白船上……我凝视着镜子里的我,像打量另外一个女人一样"③。"镜子里的人"和"镜外的我"已经分裂开来,分裂的自我在亦真亦幻间获得了瞬间协调的可能,真我一旦出现,一个被诸多的外因遮掩或忽略了"性"的一个无性别者也将被唤醒。现实被镜子折射或阻隔在外面,女性第一次在现实以外欣赏真实的自己,赤裸的身体、孤独的灵魂、纷杂的记忆,镜子提供女人对自我的初级认识以及对自身的再想象。然而镜外之我所认定的镜中之"真实自我",实际上只是一种

① 林白:《室内的镜子》,台海出版社2002年,第33页。
② 林白:《私人生活》,作家出版社2010年,第78页。
③ 同上书,第66页。

文艺创作中的自恋心理

"误认"与"想象"。镜子，用忠诚的无可挑剔的写实态度，唤醒镜外之我心中的虚拟之我，在镜外之我自觉已经把握住最可靠的真实之时，真实却永远逃遁了：

> 想象与真实，就像镜子与多米，她站在中间，看到两个自己。真实的自己，镜中的自己。二者互为辉映，变幻莫测，就像一个万花筒。……她发现每当她回到这里，回忆与往事就会从这个奇怪的居室的墙壁、角落、镜子的反光面和背面散发出来，它们薄薄地、灰色地从四处逸出，它们混乱地充塞在房间中，多米伸出手去抚摸它们，它们一经抚摸，立刻逃遁。①

镜子用最真诚的态度建立了一个迷阵，陈染对此也有切身的体会。陈染在《巫女与她的梦中之门》中写道："很多年过去，许多问题想得骨头发凉，仍然想不明白。大概是脑子里问题太多的缘故。有一天，我对着镜子端详自己模糊不清的脸颊时，忽然发现我太阳穴下边的耳朵上，坠着两只白光闪闪的'？'造型的奇大无比的耳环，我走路或摆动颈部时，那耳环就影子似的跟着我的脚步叮咚作响，怪声怪气，那声音追命地敲

① 林白：《一个人的战争》，中国青年出版社2011年，第34页。

击在九月的门上。"①镜像的观照并没有解决对自身的不确定,对生的困惑。从某种程度上说,镜像也没有让女性逃脱男性话语无处不在的网罗。当女人的反抗与"身体""性的解放"紧紧结合在一起,越能够满足肉体的欲望,越是能体验性高潮的心醉神迷便越是"解放"。"身体"成为女人的唯一资本和武器,成为女人找到存在感的唯一渠道。"身体的情欲""眼目的情欲"从过去被摒弃的处境中翻身,成了膜拜与赞赏的对象,成为女人新的宗教,于是只要谈到"女性写作",也不由自主地就与"身体"绑定成为一个新的名词——"身体写作"。杜拉斯认为,只有写作的女性才是优越的,"一个写作的女人她在精神上是超然独立的,写作的力量使女性摆脱纯客体的地位,成为想象和思索的人"②。"……妇女必须通过她们的身体来写作,……用肉体与激情的身体语言轰击他的摩西,首领塑像。……妇女们则只有身体,她们是身体,因而更多地写作"③。如果说这是一种反抗,无疑这种反抗是绝望的。女人看着镜中的自己,而男人却以玩赏的态度看着照镜子的女人,这并没有使女人逃脱"被看"的命运。

① 陈染:《巫女与她的梦中之门》,《陈染文集》,江苏文艺出版社1997年,第139—140页。
② [法]玛格丽特·杜拉斯:《写作》,曹德明译,春风文艺出版社2000年,第12页。
③ [法]埃莱娜·西苏:《美杜莎的笑声》,米兰译,上海人民出版社2023年,第65页。

当女人用自己的笔触大胆书写女性的最幽私之事，必然引起男人的大量围观，女人精彩的自我演绎满足了男人的窥视欲，女人并没有能通过"身体"与世界和解，与男人在博弈中处于平衡之势，相反，它正印证了男人对女人的认知——镜中之我的自恋的幽闭性，女人除了"身体"之外一无所有。倘若说男人在男性优越感即男性自恋的框架下所建构起来的女性形象是一种无理的强制，那么，女性在自怜自赏的申诉性的镜像观照下所想象出来的自我形象同样是虚幻的。一个迷恋于自我的女人完全失去了对真实世界的控制，她不关心与他人建立任何真实的关系，她很容易滑入狂妄自大或其反面，她由于成为她自己的宇宙中心，由于对其他宇宙一无所知，她变成了世界的绝对中心。

男人与女人的关系发生了微妙的逆转。弗吉尼娅·伍尔夫曾说，近几个世纪以来妇女成了镜子，这些镜子具有魔术般的、美妙的力量，按两倍于自然的尺度反映出男子的形象，如果妇女开始吐露实情，那么镜中的形象便会萎缩和坍塌。作为镜子来照亮女人的男人，在女性的作品中作为反衬而存在，他们都远离现实的男性世界的中心，出现在女性生活中，他们身上折射出来的是女性文化色彩。他们具有某种共同的特征：或是男性世界的厌倦者、失败者、逃避者、逍遥者，或是到女性世界寻找安慰的人。在两性的关系中，男女的地位逆转，女性表现出无可比拟的优越，女人眼中的男人不再充满阳刚之气，相反，

他们成了弱者的形象。

首先,在外形上,这些男人不再高大威武、英俊挺拔,而是和女人一样纤细、羸弱而苍白。如《来自中国北方的情人》中的小哥哥保尔,他"身体荏弱","身子很瘦,没有肌肉和力量,缺乏阳刚气";有时候形象丑陋,"雷奥怎么会注意到我的呢?他觉得我对他的胃口,我不愿对自己解释说是因为他丑。他曾经出过天花,不太严重,但留下了痕迹。他肯定比一般的安南人丑"①。《抵挡太平洋的堤坝》中的"诺":"的确,他长得不好看。肩膀窄,手臂短,个头大概在中等以下","一站起身了,他真是长得难看。"在一部分文本中,确实有在男性人物形象上有意无意丑化的情况,这些形象在那些女性人物的光辉形象比较下更是相形见绌。

其次,相比于书写大丈夫的担当与勇敢,这些男人是无法为爱情承担起责任的。杜拉斯的《情人》中有这样一幕:

> 动身启程。旅程的开始永远都是这样。遥远的行程永远都从海上开始的。永远是在悲痛和怀着同样绝望的心绪下告别大陆的,尽管这样,也阻止不了男人动身远行,比如犹太人,有思想的人,还有只愿在海上旅行者,尽管这

① 黄晞耘:《一个形象的神话——从〈抵挡太平洋的堤坝〉到〈来自中国北方的情人〉》,《外国文学评论》2001年第2期。

样，也阻止不了女人听任他们弃家出走，她们自己却从来不肯出门远行，总是留在家里，拘守故土、财产，坚持必须回家的理由。①

这类男人或许该称之为"襁褓中的男人"，或者用流行的用语来说是"巨婴"。一方面，他们穿着光鲜，出手阔绰，给女人可以依靠的错觉；另一方面，在最终做抉择之时，他们往往出人意料的软弱，甚至不加反抗便服从了家庭的安排。他们经济上不独立，没有谋生的技能，如果不是依附于他的家庭，便是依附于那个曾经想依靠他的女人。这是一种角色的反转，男人不再是主体，而是一个具有依附性的客体。

王安忆小说《长恨歌》中的康明逊就是这个类型。康明逊是生活在夹层中的男人，在"夹缝中求生存"，他生活在保守的封建的旧式家庭，他是"二房所生的孩子，却是他家唯一的男孩，是家庭的正宗代表，所以他不得不在大房与二房之间来回周旋"。特殊的家庭造就了康明逊懦弱猥琐、世俗无奈的性格，他无法挺直腰杆做一个真正的男人，围着一群女人，整天无所事事。康明逊是典型的软弱的男性，他无法斩断与家庭千丝万缕的联系，无法给予他所爱的女人一个名正言顺的身份，无法承担做

① ［法］玛格丽特·杜拉斯:《情人》，王道乾译，上海译文出版社2005年，第89—90页。

父亲的责任,在王琦瑶最需要他的时候,他逃遁无踪了。事实上,在王安忆的小说中,男人都只是一个虚淡的影子,只是作为一个过客,在女人的生命中匆匆地来去。李主任只是一个符号,他的出现只是引发女人的一个空梦,所谓的金钱和权力完全是个空架子,到最后落荒而逃,自身难保。萨沙则是一个靠女人吃饭的男人。萨沙对女性的感情是复杂的。一方面,他懂得利用自己的外表去赢得女性对他的奉养和供给;另一方面,他在与女性厮混中唤起的无能感又使他对女性有着憎恨的感情。与其他男人一样,他无法承担起男人的责任,逃到西伯利亚吃面包去了。老克腊是王琦瑶的黄昏恋,最后也以逃跑而告终。

再次,在女性作品性爱的表达方面,女性也一改被动接受的状态,而是以一种主动的进攻方式来参与、引导男性,男人丧失了性爱中的主导权:

> 他转过身去,退到床的另一头,哭起来了。她不慌不忙,既耐心又坚决,把他拉到身前,伸手给他脱衣服。她求他不要动。让我来。她说她要自己来,让她来。她这样做着,她把他的衣服都脱下来了。[1](杜拉斯:《情人》)

[1] [法]玛格丽特·杜拉斯:《情人》,王道乾译,上海译文出版社2005年,第102页。

他是个不很强的男人，从小就很依赖母亲……他需要的是那种强大的女人，能够帮助他克服羞涩，足以使他倚靠的，不仅要有温暖柔软的胸怀，还要有强壮有力的臂膀，那才是他的休栖地，才能叫他安心。她以她的本性深知这一切，为了他的纤弱，她更爱他了。[①]（王安忆：《小城之恋》）

（李小琴）洁白的手臂蛇一般环在他枯黑的躯体上。他战栗着虚弱下来，喃喃地说道"我不行了，我不行了"。她鼓励道："再试一次，再试一次。"他像个孩子一样软弱地喃喃道："我不行了，我不行了。"她像母亲一般抚慰道："再试一次，再试一次。"他蜷伏在她身体上，哀哀地哭道："空了，全空了。"她丰盈的手臂盘住他枯枝般的颈，微微笑道："来呀，你来呀。"[②]（王安忆：《岗上的世纪》）

她就像他的活命草似的，和她经历了那么些个夜晚以后，他的肋骨间竟然滋长了新肉，他的焦枯的皮肤有了润滑的光泽，他的坏血牙龈渐渐转成了健康的肉色，甚至他嘴里那股腐臭也逐渐地消失了。他觉得自己重新地活了一

[①] 王安忆：《小城之恋》，中国电影出版社2004年，第36页。
[②] 王安忆：《岗上的世纪》，中国电影出版社2004年，第25页。

次人似的。①（王安忆:《岗上的世纪》）

在女性作家的作品中，性爱过程是一个由女人主导的过程。男人是退缩、哭泣的，女人却是耐心而又坚决的；男人是羞涩、依赖、纤弱的，女人是强壮有力包容的；男人是干枯、虚弱的，而女人却是洁白、丰盈的；男人是亟待拯救的，而女人有力量赐予他新生。种种鲜明的对比塑造了男人的弱者形象，而这个弱者形象的存在正是为了反衬女人成为强者的渴望，引导与掌控对方的权力使女人感到自己不再作为客体而存在，而是整个故事的编排者，整个故事的主角。

王安忆一再否认把她归入"女权主义作家"。她在一次访谈中说道："评论界总说我深受女权主义的影响，对男人很失望。我不是的，我只认为男人对爱情当然不像女人那样全身心的投入，因为他们还有很重的社会职责。""但我的确没有和男人作对的意思。在中国，男人的机会很少，他们也很难去发展。又要他们发展得好，又要他们适应各种情况；要温和，又要不失男子汉气概，还要满足女生的各种要求，那该多难！所以我的女权意识大概还没觉醒，至少说我不是女权主义作家。"②"我之

① 王安忆:《岗上的世纪》，中国电影出版社2004年，第26页。
② 王安忆等:《从现实人生的体验到叙述策略的转型——一份关于王安忆十年小说创作的访谈录》，《当代作家评论》1991年第6期。

所以不喜欢被称作女性作家,是因为女性小说有些特点我不喜欢。比如写小的哀乐、伤感和忧愁,这都是境界比较低的,把身边琐事写成风月型的,就更讨厌了。我觉得应该写大悲剧。所以,李昂谈'女性小说'是指这一类的,像琼瑶、三毛、席慕蓉、亦舒,我觉得她们的东西只能迷住少男少女。"[1]但她同时又说:"男的在婚前是个半大孩子,他的妻子实际上是她的母亲,她培养他长成一个男人。这场婚姻给他造成的错觉,他自己以为很行了,便想再找一个舞台,摆脱使他自卑的妻子。"[2]"男人很被动,永远是弱者;而女的始终想操纵一切,她唯一的武器就是性爱了。"[3]所以,王安忆一方面体谅男人的社会责任重和他们的不容易,另一方面也认同男人在婚姻中的"弱"。这显然与文化传统中男性始终处于强势地位的观念有所不同。

当对"女性写作"下定义时,它不是泛指所有女性进行的创作活动,而是特指某一属性的"女性文本"。这类文本从女性的视角出发,渗透着对男权思想的反抗与颠覆。"女性主义"(Feminism)曾经被译为"女权主义",常常使人联想到在20世纪60年代发生的一场风起云涌的政治运动,然而现代女性主义

[1] 王安忆等:《从现实人生的体验到叙述策略的转型——一份关于王安忆十年小说创作的访谈录》,《当代作家评论》1991年第6期。
[2] 同上。
[3] 同上。

第四章　自恋在作品中的实现形式

理论更多是从文化批判的角度进入的。女性主义理论的目标，是希望重组现有的两性关系，建立新的两性秩序，从而重新确立女性的身份地位和自我认知。

因此，有些学者认为女性主义其实是一种解构男性中心话语的思潮，但还应该看到，它在解构的同时又试图建立一种崭新的、与之抗衡的女性文化。王安忆之所以不承认自己是"女权主义者"，实际上是就其社会政治层面的含义而言的，恐怕她潜在地认为女性主义就是"与男性为敌"。她说："我们生活在一个男性的世界里，包括语言、规范、制度，都是以男性眼光来设计的。女权主义就是想把这种状况扭转过来，而我个人还是顺乎潮流的，几千年历史发展到这一步，不是某个人的选择，一定有其合理性，一男一女的偶合关系，我承认是合理的。"[①]

问题在于，当打破了"男性目光"设计的规范，而代之以"女性目光"，是否就意味着精神的解放？如果说男性话语体系下的女人形象是一种让他们自鸣得意的虚构，那么在想翻转局面的女性笔下的男性形象同样是一种自我满足的虚构。许多人认为女性写作揭示了男性的真相，或许真的如此，或许相去甚远。积压着千百年来的愤懑，充满着反叛与挑衅的不平之气，

[①] 王安忆等：《从现实人生的体验到叙述策略的转型——一份关于王安忆十年小说创作的访谈录》，《当代作家评论》1991年第6期。

女人们能够心平气和、冷静客观地来看待"真正的男人"吗？过去曾经仰望他们，受控于他们，那么现在就来实现颠覆，于是鄙视他们，掌控他们，这与男人们虚构出女人形象的快乐是类似的快乐，女人对于这样的情形也乐在其中，有时也就顾不上所谓的"真相"了。如果说男人作品中的女人成了"道具"，那么女人作品中的男人也同样是用以自我满足的道具，男人与女人都在自恋中沉迷，在此消彼长中争夺着地盘，妄图用自己的意愿来塑造对方。事实上，这就使得双方"互为客体"，两性的和谐与美好局面被打破（也或许这局面从来没存在过）。也许这充满硝烟的战场应该暂时平息下来，以谦卑代替自恋的狂傲，以理解与宽容代替无休止的博弈。这时，男人与女人才会卸下疲惫的面纱，彼此看清，彼此和解，说："哦，这是我的那一半。"持久而健康的两性关系不是靠斗争而获得的。然而，人类却在斗争和博弈的路上越走越远。在这一点上，严歌苓说："真正的女权主义是不跟男人一般见识的。"在她的小说中，女人从来不是靠"抗争"来获得自身的存在感，也不是靠"镜中之我"来确认自身的存在，女人把目光从自己身上移开，也从男人身上移开，女人扎根在深深的大地之中，扎根在孕化万物、亘古不息的"雌性"之中。女人的形象是卑微的，但这卑微却可以宽恕整个世界；女人的形象是顺服的，然而"唯其不争，天下莫能与之争"。这是女人超越了自恋，或者说到达了自恋的更高

形态，这是女人找到了自己的本在状态，其目的不是让男人黯淡失色，而只是成为滋养他们，滋养万物的源泉，这是伟大的奉献者，却又"以其无私而成其私"。

艾略特分析自恋的女性文学作品，指出女人由于自我毁灭性的那喀索斯自恋而导致丧失创造力的种种情形，批判了那种认为女性之美乃是道德完善的标志的观点。她认为，"自恋使女性染上了幼稚病，使她从一个自主自在的人变成了一个时刻寻找作者的角色和人物，也可以说变成了一张期待一支笔的白纸，因为在她把自己变成一个艺术品的过程中，她成为一个自我中心的孤独者，女性创造力从艺术制造改变到身体再造，发生了偏移现象，女性创造力由于歪曲滥用走上了邪路"[①]。波伏娃也指出，如瘟疫一般折磨大多数女作家的缺憾之一，是在毒化她们真诚的、限制并削弱她们地位的自爱，这种缺憾将会对她的全部活动产生重大影响，任何道路只要能够带来名声都会对她有诱惑力，但她永远不会全心全意地献身于任何一条道路。女性只有从魔镜的幻像中走出，才能认识真实的自我、真实的他者，才能在两性世界以及社会生活中找到自己的位置，并在文学中实现更大的突破。

① 转引自张京媛：《当代女性主义文学批评》，北京大学出版社1992年，第167—168页。

第二节 死之暗流：虐恋之花

一、死本能：强迫性复归

弗洛伊德在《超越快乐原则》中指出了一个重要的现象——"强迫性复归"（repetition compulsion），就是说生命具有一种复归到先前、最终使有机的生命复归到无机物的初始状态的倾向。"如果生命在不可认识的遥远的过去，以一种不可想象的方式从无生命的物质中产生出来，这一论点是正确的话，那么，按照我们的假设，本能在那时就已经出现了，其目的是在此扼杀生命，重新确立事物的无机状态。如果我们根据自己的这一假设，承认这种本能所具有的自我毁灭的冲动的话，那么我们就能把这种动力看作是死本能的体现，这种本能在一切生命的发展过程中都是存在的"[①]。这里提出了"死本能"这一重要的概念，它是一种自我毁灭的冲动，一种复归到初始状态的倾向。

弗洛伊德的本能学说不是固定不变的，而是有一个发展变化的过程。在研究的前期，他将人的本能分为"自我本能"和"性本能"两种对立的本能，在此基础上构筑了他的力比多理论；到了研究后期，他认为这两种本能其实可归结为一种，就

① ［奥］弗洛伊德：《弗洛伊德后期著作选》，林尘等译，上海译文出版社1986年，第47页。

第四章 自恋在作品中的实现形式

是"爱欲本能",具有建设性和正面意义的本能,也可称为"生本能"。而与之对立的,是一种破坏本能,对内的攻击性和对外的毁灭性,也可称为"死本能"。在此,弗洛伊德将人的最基本的本能区分为"生本能"和"死本能"两种。在《自我与本我》一书中,他有更为明晰的说法:"我们不得不区分出两类本能,其中之一就是爱欲或性本能(包括自我保存本能);第二类是死亡本能,它的任务是把有机的生命带回到无机物状态;另一方面,我们假定爱欲的目的在于把里面分散着的生物物质微粒越来越广泛地结合起来,从而使得生命复杂化,因此它的目的当然就是保存生命。既然这两种本能都致力于重建一种由于生命的出现而受到干扰的状态,那么,照此行事,这两种本能从最严格的意义上讲就都是保守的。生命的出现就会因此被看作是生命继续的原因,而生命本身则是这种倾向的冲突与和解。生命的起源问题仍将是一个宇宙论的问题,对生命的目的和目标问题就会做出二元论的回答。"[①]

人的爱欲本能即"生本能",这应该是人所共知的,而对于破坏性本能即"死本能",人们通常并未意识到,也不承认。弗洛伊德在他的研究中,刚开始也不认为有这一种本能,随着研究的深入,特别是在考察"施虐狂"和"受虐狂"现象时,

① [奥]弗洛伊德:《自我与本我》,《弗洛伊德文集(第四卷)》,长春出版社1998年,第161—162页。

他逐渐意识到，应该存在着这样一种与爱欲本能完全不同的本能。弗洛伊德发现，在两性关系中，经常掺杂有施虐狂和受虐狂的因素，性的满足往往以自己遭受痛苦、或对对方施虐和蹂躏为条件，这是一种伤己又伤人的情况。即使是通常所谓的正常性关系，有时候也包含着施虐狂和受虐狂这两种倾向，所以这种关系是"爱"与"虐"的不同比例的一种特定的混合体。弗洛伊德由此做出人具有破坏本能的理论假设，而施虐狂倾向和受虐狂倾向则是这种本能的表现，而且这两种本能既彼此对立，又不可分割地联系在一起；既相互破坏，又彼此结合，互为存在的条件，可谓一体两面。例如，吃的活动就是对对象的一种破坏，而破坏的最终目的是吸收对象；性活动是一种攻击活动，而攻击是为了最亲密的结合。"这两种本能很少——或者决不会——相互独立出现，而总是以各种各样的大不相同的比例互相混合着，使我们的判断认不出这两种本能来"①。不得不说这一理论的提出是一个奇特的发现。

心理学家艾希里·弗洛姆对弗洛伊德关于"死本能"的理论提出了不同意见。他认为，"强迫性复归"只是一种无法被证明的假说。在实际生活中，几乎所有人都以一种顽强的拼搏精神为了生存而奋斗。只有在少数的极端情况下才有人通过自残

① ［奥］弗洛伊德：《文明及其缺憾》，《弗洛伊德文集（第五卷）》，长春出版社1998年，第267页。

自毁的方式来对待自己。也就是说大多数人是自爱的、恋生的，很少人会自弃、自毁。所以，他认为所谓"死本能"，只占据了人类心灵中极小的比例，或者是在受到某种特定情境的激发后才会发生。弗洛姆与弗洛伊德的最大分歧在于，"生本能"与"死本能"两种倾向，哪一个在人的发展中占主导地位？弗洛伊德认为"一切生命的最终目标乃是死亡"，"无生命的东西乃是先于有生命的东西而存在的"。而弗洛姆则认为当人未能达到生的目的时候，死的倾向才显现出来，生本能是人的原始性的、主要的潜能，死本能则是人的继发性的、次要的潜能。他们的共识在于，"生本能"与"死本能"是共存于人类身上的一对矛盾体，有着此消彼长的关系，并且在人的行为和动机中起着重要作用。

　　自恋与"生本能"有着直接关联，这一点大家普遍认可。弗洛姆认为，从生存的角度看，"自恋是正常的合乎需要的现象"，"自然必须赋予人大量的自恋，以便使他能够做其生存所必须的事情"[①]。自恋之所以能具有一种生物方面的自我调节功能，首先是因为已具有一种精神上的功能：以自身的生命存在为基础，对这种生命过程的欣赏。自恋倾向于生本能的一面，使艺术家在作品中表现为一种激情上扬的张力，对优越感的追

① ［美］埃里希·弗洛姆：《爱的艺术》，李健鸣译，上海译文出版社2016年，第90页。

求,对不朽的热望,对自己身体的崇拜。自恋是从个体存在出发,对自我生命的肯定,而以个体存在为出发点正是人类创作活动的基点,对生命和生活的肯定也是文学的积极性力量。

自恋与"死本能"有着某种隐秘的关系。自恋是死亡本能的最初内在精神的表达,它通过施虐和受虐的虐恋关系附着于死亡本能之上。这一观点,可能会让人费解。弗洛伊德认为死本能对外表现为对他人的攻击性,对内表现为对自己的攻击性。弗洛伊德指出:"在施虐狂中,死亡本能使爱欲的目的屈从于它自己的意志,同时还完全满足性的欲望,我们能够最清楚地洞察到死亡本能的本质及其和爱欲的关系。但是,即使在施虐狂中,即使在最盲目的破坏性狂乱中,死亡本能也表现出没有任何性的目的,由于它使自我实现了它的最古老的全能的愿望,死亡本能的满足就伴随着特别强烈的自恋的快乐,当破坏本能得到缓和并受到控制(可以说被限制在他的目的中)和指向对象的时候,它就被迫向自我提供它的需要的满足和控制自然的力量。"[①]在这里,"死亡本能的满足就伴随着特别强烈的自恋的快乐",我们可以寻找出施虐与自恋之间的微妙联系,"死本能"是可以提供自恋快感的。当破坏性的行为和情绪产生,自我会获得某种"控制自然的力量",似乎也是生命力的另一种

① [奥]弗洛伊德:《文明及其缺憾》,《弗洛伊德文集(第五卷)》,长春出版社1998年,第267页。

实现形式。如果说施虐狂是死本能对外的释放与扩张，那么受虐狂便是针对自我的破坏性活动。自恋中倾向于死本能的一面，使艺术家创作出痛苦、怪诞、堕落等风格的作品。

二、虐恋：死本能精神的最初表达

我们发现许多文学作品中的爱情模式存在着这样一种现象：爱情让自己感受到痛苦甚至屈辱，而这痛感却更进一步深化和牢固了爱情，升华了爱情，甚至到一种不可自拔的程度。这是"虐恋"最典型的表现。网络文学或者网络电视剧将此类型命名为"虐文"或者"虐心剧"，读者和观众往往在此剧情中不可自拔，挥泪如雨。"虐恋是一种性的歧变或象征现象，指的是性兴奋和痛楚联系后所发生的种种表现。主动的虐恋，即'施虐恋'，也称'沙德现象（Sadism）'（现译为萨德主义），指的是凡向所爱的对象喜欢加以精神上或身体上的虐待或痛楚的性的情绪。被动的虐恋，即'受虐恋'，也称'马琐克现象（Masochism）'，指的是凡是喜欢接受所爱的对象的虐待，而身体上自甘于被钳制，与精神上自甘于受屈辱的性的情绪"[①]。李银河在《虐恋亚文化》序言中指出：艾宾（Richard von Krafft-Ebing，1840—1903）首次将施虐倾向（Sadism）与受虐倾向

① ［英］霭理士：《性心理学》，潘光旦译，生活·读书·新知三联书店1988年，第238页。

（Masochism）引入学术界，并创造了英文Sadmasochism一词，而"虐恋"一词则是由潘光旦先生提出的。李银河为"虐恋"下了个简明的定义："它是一种将快感和痛感联系在一起的性活动，或者说是一种通过痛感获得快感的性活动。……如果对他人施加痛苦可以导致自身的性唤起，那就属于施虐倾向的范畴；如果接受痛苦可以导致自身的性唤起，那就属于受虐倾向的范畴。虐恋关系中最主要的内容是统治与屈从关系和导致心理与肉体痛苦的行为。"①

死本能作为一种生命自身的潜在破坏力，向外投放便表现出破坏性、攻击性、挑衅性、侵略性等力量。弗洛姆在《逃避自由》一书中指出了三种施虐倾向："一是让别人依赖自己，以绝对无限的权力统治他们，以便让他们仅仅成为自己手中的工具，像'陶工手中的泥土'。二是不但有以这种绝对方式统治别人的冲动，而且还要剥削、利用、偷窃、蚕食别人，把别人吸净榨干，不但包括物质，而且还包括情感与智慧之类的精神方面。第三种施虐倾向是希望使别人受磨难，或看别人受磨难。磨难也可能是肉体上的，但多数是精神上的折磨。其目的是主动伤害、羞辱他们，让他们难堪，要看他们狼狈不堪的窘相。"②

① 李银河：《虐恋亚文化》，中国友谊出版公司2002年，第115页。
② ［美］埃里希·弗罗姆：《逃避自由》，刘林海译，国际文化出版公司2000年，第99页。

文学作品中，也大量反映了这样一种心理。谈到这类作品的典型，当然要提到萨德，他几乎已经成为"施虐狂"的代名词。李银河这样评价他："萨德的著作以其对浪漫的犯罪想象，以它的迫害狂风格，它的绝望，它的性恐怖，它贪得无厌的自我中心主义，它对屠杀、残害和灭绝的容忍，对现代感性的形成起了重要作用。"[1] 施虐倾向按照其行为的实施强弱程度分为三个层次：第一个层次是强烈显化型的施虐者，他们将残暴变态的行为施加在他人身上，使其遭受精神和肉体的痛苦，这类施虐者在总人口中所占比例较小；第二个层次是升华隐蔽型的施虐者，他们往往需要来自某个方面的指令或者其他正义公正的理由，以此作为掩护来实施他们的残酷行为，而并不丢失道德高地；第三个层次是精神幻想型的施虐者，他们只是在精神世界中幻想着对他人做出迫害或攻击性的行为，而并不将此付诸实践，只求获得精神上的发泄与快感。施虐者的残酷与强大，实际上包裹着一个软弱的核心。"施虐者需要他所统治的人，而且是非常需要，因为他的力量感是植根于统治他人这个事实的"[2]。潘光旦在《性心理学》中举了一个中国古代的例子，说明了施虐者对于统治对象的依赖性：

[1] 李银河：《虐恋亚文化》，中国友谊出版公司2002年，第108页。
[2] ［美］埃里希·弗罗姆：《逃避自由》，刘林海译，国际文化出版公司2000年，第100页。

> 奴子王成，性乖僻，方与妻嬉笑，忽叱使伏受鞭；鞭已，仍与嬉笑；或方鞭时，忽引起与嬉笑；既尔曰，"可补鞭矣"，仍叱使伏受鞭：大抵一日夜中喜怒反覆者数次。妻畏之如虎，喜时不敢不强欢，怒时不敢不顺受也。一日，泣诉先太夫人。呼成问故，成跪启曰："奴不自知，亦不自由，但忽觉其可爱，忽觉其可憎耳。"先太夫人曰："此无人理，殆佛氏所谓夙冤耶？"虑其妻或轻生，并遣之去。后闻成病死，其妻竟着红衫。① (《阅微草堂笔记》卷十三或《槐西杂志》卷三)

与施虐相对的是受虐，称为"马琐克现象"。用弗洛伊德的观点来看，受虐恋就是转向自身的施虐恋，施虐恋就是转向别人的受虐恋。"必须把施虐倾向的补充现象——受虐倾向的那部分本能看作是一种已经转向主体本身的自我的施虐倾向"②。"受虐倾向——施虐本能朝主体自身的自我的转向，在这种情况下就是向本能发展史上的一个较早阶段的回复，它是一种退行现象"③。李银河指出："受虐倾向来自内心深处对自身的

① 转引自［英］霭理士：《性心理学》，潘光旦译，生活·读书·新知三联书店1987年版，第274页。
② ［奥］弗洛伊德：《弗洛伊德后期著作选》，林尘等译，上海译文出版社1986年，第60页。
③ 同上。

软弱及自己缺少重要性这种感觉的恐惧,这种恐惧导致对感情的强烈需求和对别人不赞赏自己的强烈抵触。这是一种带有自恋倾向的脆弱感、受伤害感。由于不能控制这种感觉,有受虐倾向的人从被动转向主动,使自己沉浸在'一场折磨的狂欢宴会'中,寻求痛苦的狂喜经验。受折磨是痛苦的,但是让自己沉浸在极度折磨之中,反而可以冲淡痛苦。"①

伯格勒认为,在婴儿出生后的18个月以内,由于各种恐惧心理,比如害怕被饿死,害怕被杀死等原因,导致了受虐倾向的形成。这种受虐倾向具有自恋主义的特征,因为自我折磨正是超我支配下的自我毁灭原则所造成的。"自恋主义的受虐倾向就是正规的成长过程,是与客体建立情感关系的过程;自恋主义的受虐倾向不是为了幻想同一位关爱的母亲重新融合,而是幻想控制一位残忍的母亲;在自恋主义的受虐倾向中,超我是扭曲的,它是一种过分严厉的超我"②。受虐恋作品的典型范本《穿貂皮大衣的维纳斯》,讲述的是一位贵族男子心甘情愿沦为心仪之女人的奴隶,被其驱遣,受其支配,任其惩罚,将生杀予夺的权力完全交付于对方,自己成为对方的工具或财产。

以高更为原型的小说《月亮和六便士》可以说是受虐恋的嵌套模式。思特里克兰德本来是一位平庸的证券经纪人,在中

① 李银河:《虐恋亚文化》,中国友谊出版公司2002年,第180页。
② 同上书,第181页。

年时听到了内心深处创作欲的召唤,于是便放弃了体面的工作和舒适的家庭生活,选择了贫困的绘画生涯。他的朋友施特略夫由于欣赏其天才,同情其悲惨境遇,而将其接到家里,由妻子勃朗什照料他。思特里克兰德唤醒了勃朗什压抑已久的情欲,使她抛弃一切,离开经济宽裕的且深爱她的丈夫,而选择与他过潦倒且得不到任何关爱的生活。

施特略夫从妻子勃朗什变心的那一刻起,痛苦与屈辱、不断的妥协就使他的爱情增温加码:她把身体躲开,不让他碰;在与思特里克兰德的搏斗中,他被打倒在地,丢尽脸面,但他在此种境遇下却对勃朗什说:"我崇拜你,世界上再没有哪个女人受过人们这样的崇拜。"他跪倒在地上,完全不顾她的厌恶,抓住她的两只手。勃朗什越是冷酷无情,他就越是卑躬屈膝。最后,为了不让勃朗什跟着思特里克兰德过贫贱的生活,他竟将自己的房子、画室让给他们,而自己则离开家,当被问及"你现在还爱她吗?"时,他毫不犹豫地说:"啊!比以前更爱。"

在施特略夫与勃朗什的关系中,施特略夫是受虐者,他在忍受屈辱中体会着伟大的奉献之爱的甘味,并以这种痛楚为乐。"凡是叫他妻子鄙视的事,他一件没漏地都做出来了"[①]。这种行为几乎类似于"强迫症",屈辱痛苦与爱情相互添光加热,燃

① [英]毛姆:《月亮和六便士》,傅惟慈译,上海译文出版社2006年,第143页。

起熊熊之火。而勃朗什则是一个施虐者,"女人对一个仍然爱着她,可是她已经不爱的男人可以表现得比任何人都残忍"。她甚至用尽全身力气在她丈夫脸上掴了一掌,而"她这种冷漠含有某种残忍的成分,说不定她感到这样痛苦折磨他是一种乐趣"。这样的爱情让常人看不太懂。有意思的是一物降一物,施虐者勃朗什,在另一段感情中却是一个妥妥的受虐者,并且享受其中。

施特略夫与勃朗什的受虐结构模式在勃朗什与思特里克兰德之间几乎是完全对应的,在后两者关系中,思特里克兰德是施虐者,而勃朗什成了受虐者。

两人之间第一个有交流性质的细节是这样的:

> 他的目光停在勃朗什身上,带着一种奇怪的嘲弄神情。勃朗什感到他正在看自己,抬起眼睛,他们俩彼此凝视了一会儿……思特里克兰德马上把眼睛移开了,开始悠闲地打量起天花板来;但是她却一直注视着他,脸上的神情更加不可解释了。①

勃朗什对思特里克兰德专注狂热、坚定不移的爱与他的冷

① [英]毛姆:《月亮和六便士》,傅惟慈译,上海译文出版社2006年,第121页。

漠嘲弄及毫不在乎形成鲜明对比，这在他们的第一个细节里已经埋下了伏笔。当她对丈夫施特略夫说要跟思特里克兰德一起走时，"思特里克兰德也一句话不说。他继续吹着口哨，仿佛这一切同他都毫不相干似的。"对于他们在一起的生活，作者没有花费太多的笔墨，只是从侧面可以推知她要过半饥半饱的生活，并且要设法赚钱养活他，就连他们之间的争吵和他的离家出走，也都是从侧面交代，给读者的正面结果就是勃朗什服草酸自尽了，这一点也足见思特里克兰德对勃朗什的残忍。勃朗什不是自取其辱吗？放着对自己俯首帖耳又富有的丈夫不屑一顾，却去跪舔一个穷困潦倒而且对自己冷漠残忍的所谓艺术家，最后无路可走一命呜呼。

英国作家与哲学家勃尔登（Robert Burton）说过："一切恋爱是一种奴隶的现象。"坠入爱河者就是对方的仆从，他要经历种种磨难，克服万般艰难险阻，完成超乎寻常的任务，遭受痛彻心扉的打击，牺牲常人难以忍受的一切，而去完成爱情的崇高的理想，这样，对方的地位在他的心中更加高不可攀，他的爱情也更加不容置疑。在传统的爱情观中，双方应该互相理解，互相宽容，互相体谅。然而这个游戏规则在某些情况下却并不适用。舍不得让对方受一点委屈的人，不仅得不到对方的爱，还可能被无情抛弃。而一个人的专横残忍和粗暴，却往往是一个人的权威。那种给人留下难忘回忆的刻骨铭心之爱，往往是与伤害的创

痛联系在一起的，而曾经甜蜜的回忆正是因为由这创痛作底而显得格外的意犹未尽、难以割舍。越是经历过深痛巨创，那段感情却在今后的生活中越是日久弥新。在恋爱中的施虐既有拳脚相加的热暴力，但另外还有一种更为残酷的冷暴力，那就是冷漠。把对方当空气，对一切反应都不作回应。勃朗什对施特略夫的无动于衷，思特里克兰德对勃朗什的漠不关心，都可以称为一种冷暴力，这种力量反而使受虐者的爱情激增。总之，在爱情中，创痛的身受与施加创痛于人是一体两面的。

在施特略夫、勃朗什与思特里克兰德的三人嵌套结构中，勃朗什的位置是很特殊的。对于思特里克兰德，她是一个受虐者，而对于施特略夫，她又是一个施虐者；在施特略夫面前，她是一个女神，而在思特里克兰德面前，她是个女仆。可以说，这三个人都是受虐恋者，因为勃朗什、思特里克兰德的施虐并不是针对所爱的人。

如何理解思特里克兰德的受虐恋呢？从表面上看，他不爱任何人。他对勃朗什的评价是："她的身体非常美，我正需要画一幅裸体画。等我把画画完了以后，我对她也就没有兴趣了。"[①] 勃朗什是他绘画的一个模特，甚至是一个工具。在日常生活中，勃朗什也只是他的一个保姆，或者他的衣食来源。总

① ［英］毛姆:《月亮和六便士》，傅惟慈译，上海译文出版社2006年，第183页。

之,他对勃朗什是没有感情的。但是如果把他对绘画的感情看作是一种爱情,一切都很好理解了,"一个受折磨的、炽热的灵魂正在追逐某种远非血肉之躯所能想象的伟大的东西"①。"我好像感觉到一种猛烈的力量正在他身体里面奋力挣扎……他似乎真的魔鬼附体了,我觉得他可能一下子被那东西撕得粉碎"②。他把他的爱都奉献给了绘画的抽象,以至于他对真正有血有肉的人体毫无兴趣。绘画创作将汲取他所有的生命力,而使他自甘于受其奴役与折磨。正如凡·高所说的,对艺术的爱将毁掉对一切个人的具体的爱。

在毛姆的另一本小说《人生的枷锁》中,菲利普对米尔德丽德的爱情也起始于耻辱感。而普鲁斯特的《追忆似水年华》则成为虐恋的多重奏。第一乐章是斯万与奥特黛,他不遗余力地烘托出斯万的身份教养以及奥特黛的低俗放荡之间的强烈反差,从而斯万所经受的种种折磨显得荒诞不经;圣卢与其情妇则是这一乐章的和声部。虽然这段故事并不是紧接着其后发生,并且不像前者那样浓墨重彩,整个基调却是如出一辙的;即使是以同性恋的包装出现的夏吕斯与莫雷尔的恋情,也逃脱不了同样的模式。这些此起彼伏,交织在一起的重奏,仅仅是一个

① [英]毛姆:《月亮和六便士》,傅惟慈译,上海译文出版社2006年,第186页。
② 同上书,第58页。

序曲，为的是将马塞尔与阿尔贝蒂娜的虐恋故事推向高潮。

以上所述只是单向的"施虐恋"或"受虐恋"，即双方并没有产生共鸣，而只在一方获得快感。而在很多情况下，一个施虐者同时也是受虐者，一个受虐者同时也是施虐者。施虐——受虐倾向都是同一基本需要的结果，即源于无法忍受的孤立与自我的软弱之需要，弗洛姆称之为"共生"（Symbiosis）[1]："共生是指一个人的自我与另一个自我合为一体（或自身之外的任何一个其他权力），双方都失去自我的完整性，完全依靠对方，施虐者像受虐者一样需要他的对象，只有用被吞食代替寻求安全，他才能通过吞掉别人获得安全。个人自我的完整在这两种情况下全都丧失了：一种情况是我把自己消解在一个外在的权力中，我失掉了自我；另一种情况是，使别人成为自我的一部分，扩大自我，并获得独立的自我所缺乏的力量。促使自我与他人进入共生关系的动力总是个人自我无法忍受孤独。据此，显然可以明了为什么受虐与施虐倾向总是纠缠在一起，虽然表面看来它们是对立的，但在本质上却是源于共同的基本需求的。"[2] 莫里亚克写道："一个被别人爱的人，总是对迷恋他的奴隶滥施淫威，并且在别人对他的爱慕中，寻

[1] ［美］埃里希·弗罗姆：《逃避自由》，刘林海译，国际文化出版公司2000年，第108页。

[2] 同上书，第109页。

找自己的存在感。有时他苦恼、暴怒，注视着他的控制力能扩展多远，或者重新燃起曾经熄灭的激情。当对手开始习惯了他的不在场时，他却回来了，然后再重新走开，他确信，他的奴隶之所以需要他，是为了使自己不感到痛苦。但是这个奴隶比起她的摧残者来更要残酷。被爱者之于她，就像空气和粮食一样不可缺少；被他摧残的奴隶与他息息相关，吸吮他，这是她的财产、她的俘获物，她控制着他，束缚着他，运用一切可能的手段——其中金钱还远远不是最坏的手段——侮辱他。她也更危险，因为她佯装冷漠无情和无所谓，但总是只为着一个目的：证实自己的权利，做一个不可或缺的人，把自己的命运同自己所爱的人的命运紧紧地结合在一起。"① 弗洛伊德曾说："不仅仅爱被恨依着意外的规律性伴随着，不仅仅在人类关系中，恨常常是爱的先驱，而且在许多情况下，恨转化为爱，爱转化为恨……正如爱的本能和死的本能之间的区别一样，其中的一个包含着进入相反方向的另一个生理过程。"② 在电影《卧虎藏龙》中，罗小虎与玉娇龙之间的关系也是亦敌亦友，不打不相识，在拳脚的打斗与身体的摩擦与撕扭中产生了情欲的火花。

① ［波］耶日·科萨克：《存在主义的大师们》，王念宁译，中央编译出版社2003年，第182页。
② ［奥］弗洛伊德：《弗洛伊德后期著作选》，林尘等译，上海译文出版社1986年，第65页。

王安忆的《小城之恋》，皮特主演的《史密斯夫妇》也有这个味道。"莫非不存在着一种爱情对于两方面来说都是平等的幸福交往吗？我了解势均力敌的两种利己主义的斗争。这种斗争长期以来都毫无结果，就好像两个斗士厮打成一团彼此都不能稍动一下一样，——因为每个人都想打疼对方，使自己保险一点，每个人都渴望看到对手流血，以便获得自己胜了的信念"①。

文学大师陀思妥耶夫斯基显然也在书写这一类的题材中获得了少有的乐趣。在他的书中几乎所有主人公的爱情主题，首先是渴望权力，甚至在小孩子身上也突出了施虐与受虐的成分。公爵小姐小卡佳折磨涅陀契卡·涅兹凡诺娃不过是表示她对女伴的热情，而涅陀契卡本人则由于被自己所崇拜的小姑娘折磨而感到非常快乐。在《被欺凌与被侮辱的》一书中，小乞丐涅莉打算咬她的恩人伊凡·彼得罗维奇的手，她的行为好像是出于憎恶，实际上这不过是爱的伪装，排斥和吸引、憎恶与柔情各占其半。《地下室手记》中写道："我的所谓爱就意味着虐待和精神上的优势……所谓爱就是被爱的人自觉自愿地把虐待他的权利拱手赠予爱他的人。"②《赌徒》里主人公对所爱的

① ［波］耶日·科萨克:《存在主义的大师们》，王念宁译，中央编译出版社2003年，第183页。
② ［俄］陀思妥耶夫斯基:《死屋手记》，曾宪溥、王健夫译，人民文学出版社1981年，第292页。

姑娘说:"我要求您对我俯首帖耳,这是我的享受,是的,在最大限度的逆来顺受和卑微感中,有一种享受……鬼知道,也许是这种享受在鞭子里,当鞭子抽在脊背上,打得血肉横飞的时候……还有那蛮野的无限的权力欲,即使是施诸苍蝇的权力,也是一种享受,人是天生的暴君,喜欢折磨别人。"[①] 这段话对"虐"的快感表现得实在是太赤裸裸了。

这一主题或强或弱地回响在陀思妥耶夫斯基所有的小说之中,这不可能是出于偶然,更不可能仅仅是文学手法的重复。因为写作"虐"这个主题本身就让作者感到"痛并快乐着",死本能在作者的体内发动,在写作中,通过人物的"虐恋",作者也体会着破坏与毁灭的快乐与馨香。施虐恋者的行为动机不一定是在虐待别人,他所要求的,与其说是别人的痛楚,毋宁说是这种痛楚在自己和别人身上所激发的情绪。受虐恋者看似渴望着自我放弃和奴役,但他通过此种愉悦获得了更强的存在感。所以施虐-受虐冲动根植于人的自恋本质。在这种双极倾向中,人进行着自我求证、自我确认。福柯对"虐恋"有着正面的评价,他认为出现在18世纪的虐恋,是一种具有特殊意义的文化现象,它实现了想象力向心灵的谵妄状态的非理性的转变。李银河也说:"虐恋给人们的最重要的启示就是自由感、快乐与狂

[①] [俄]陀思妥耶夫斯基:《赌徒》,刘宗次译,安徽文艺出版社2004年,第230页。

喜的经验和人与人之间的亲密关系。"① 然而，这是不是他们一厢情愿的美好想象？虐恋是从死亡的幽暗中开出的罂粟花，鲜红的汁液让干渴的唇舌发麻，它的方向是地狱和深渊。

事实上，"虐恋"是一种在情欲的世界里让人类的残酷本性得以释放的形式。一方面是渴望统治的暴君，一方面是渴望臣服的奴隶，把人格内部的主奴之欲肆意地铺蔓出来。像萨德那样赤裸裸地描写"虐恋"的并不多见，作者为了逃避自己或他人的审察，往往经过了一番精心的包装，像《追忆似水年华》这样的作品，人们很难看出它的虐恋成分。如果再深追究，像《牛虻》这样高扬革命理想信念的小说，实际上只是隐晦的"虐"的表达，作者创作时的快感决不是理想主义而激发，而是来自牛虻与爱德蒙之虐情。"虐"的神圣外衣，在"自虐"的情形中是最为明显的。

三、自虐：唯悲情结与苦难人格

自虐是施虐-受虐心理发展的极端模式，这时，作为向外投放破坏本能的施虐者与承受施加于自身痛苦的受虐者在同一个主体的身上得到统一。这是一个"自恋的以他人自比"（narcissistic identification）过程（或称自居作用），把客体移植

① 李银河：《虐恋亚文化》，中国友谊出版公司2002年，第181页。

在自我之中，用自我取代了客体，那些要加在客体身上的一切凶暴的待遇，都改施于自我。另一方面，自我有寻找痛苦之快乐的需求，当外界并无施加者时，自己就成为自己的施加者。

首先，自虐的一个表现是"唯悲情结"，即作家们对悲情有着很深的偏好，对自己和对世界更容易关注消极信息，创造一种"悲情"的自我感动。首先，这表现在对自己的自我否定和自感无用。郁达夫在《零余者》一文中写道："我对于母亲有什么用处呢？我对于家庭有什么用处呢？我的女人，我不去娶她，总有人会去要她的；我的小孩我不生他，也会有人生他的，我完全是一个无用之人呀，我依旧是一个无用之人呀！"[1] 在《茑萝行》里，郁达夫更是痛斥自己是"一个生则于世无补，死亦于人无损的零余者"[2]。在《沉沦》中，他更是在不可自拔的自责心与恐惧心中沉沦下去，他的自责与忏悔甚至到了一种自伤、自残与自戕的地步，然而，这种自我折磨又似乎带着某种甘之如饴的滋味。"他证明自家是一个世界上最苦的人的时候，他的眼泪就像瀑布似的流下来"[3]。"他觉得悲苦的中间，也有无穷的甘味在里面"[4]。舔舐自己的伤口，觉得颇有滋味，从自贬

[1] 郁达夫：《郁达夫文集》，当代世界出版社2010年，第36页。
[2] 同上书，第52页。
[3] 郁达夫：《沉沦》，九州图书出版社1996年，第41页。
[4] 同上。

自伤的痛苦中汲取某种力量与快乐,是具有"唯悲"情结的人反复循环的舒适模式。其次,具有"唯悲"情结的人常常抒发对世界、对人生的悲观与无奈。许地山说道:"我不信凡事都可以用争斗或反抗来解决。我不信人类在自然界里会有得到最后胜利底那一天。地会老,天会荒,人类也会碎成星云尘,随着太空里某个中心吸力无意识地绕转。所以我看见底处处都是悲剧;我所感底事事都是痛苦。可是我不呻吟,因为这是必然的现象。换一句话,这就是命运。"[1]许地山的文字里对人生对命运有一种宿命论的悲观。石评梅的散文中"泪"字使用的频率很高。在《给庐隐》中,她写道:"我只是在空寂中生活着,我一腔热血,四周环以泥泽的冰块,使我们的心感到凄寒,感到无情。我的心哀哀地哭了!"[2]在《缄情寄向黄泉》中,她写道:"这世界,四处都是荆棘,四处都是刀兵,四处都是喘息着生和死的呻吟,四处都洒滴着血和泪的遗痕。我是撑着这弱小的身躯,投入在这腥风血雨中搏斗着走向前去的战士,直到我倒毙在旅途上为止。"[3]不仅在创作中,石评梅在她现实的婚恋生活中也倾向于选择和演绎更为悲催的爱情,哪种爱情在现实中有更大的阻力,哪种爱情更趋向于悲剧性的结局,她便选择并沉

[1] 许地山:《序〈野鸽的话〉》,《人生空山灵雨》,湖南文艺出版社1995年。
[2] 石评梅:《石评梅散文选集》,百花文艺出版社2004年,第38页。
[3] 同上书,第62页。

迷其中。普通人总是向着幸福的光亮飞去,而她偏要向着悲苦的深渊沉沦。对于这种"唯悲情结",陈染认为它"既不来源于物质的贫困,也不是来源于精神的危机,然而它真实而秘密地存在着,仿佛一种病毒,潜伏在体内,却无可告人","我深深地懂得它,看到他们在暗中眼里浸满泪水,我不喑不哑地无能为他们叫喊,为此我鄙视自己!"[①] 是不是在作家的心目中,越是悲剧的生活,越是悲情的文字便越是感觉自己活出了人生的深度呢?而一切的快乐,显得浮于生活表面而缺乏深度,使得不敢肤浅的作家们为了选择"深刻",而必须痛苦?

"唯悲情结"的进一步深化便发展成了"苦难人格"。苦难的强大魅力在于它是"圣化"的象征,"故天将降大任于斯人也,必先苦其心志,劳其筋骨,饿其体肤,空乏其身,行拂乱其所为……"由于有了"天将降大任于斯人"的假定,苦难不仅变得可以忍受,甚至成为诱惑。倘若苦难是通往伟大、圣洁的必经之途,人们便愿意放下趋乐避苦的本性而寻求苦难,有道是"宝剑锋从磨砺出,梅花香自苦寒来","吃得苦中苦,方为人上人"。"苦"有着一种特殊神圣的指向,有若黎明前的黑暗,有若朗朗乾坤前的风暴。叔本华在《作为意志与表象的世界》中,对痛苦的作用尤为青睐:"因为一切痛苦,(对于意志)

① 陈染:《关于父亲的梦》,《声声断断》,作家出版社2000年,第132页。

既是压服作用，又是导致清心寡欲的促进作用，从可能性上说还有着一种圣化的力量；所以由此可说明何以大不幸、深创巨痛本身就可引起别人的某种敬重之心。"①

至于古今之成大业者，没有一个不经过苦难的洗礼。这种倾向在创作的领域亦可找到光辉的典范："盖西伯拘而演《周易》；仲尼厄而作《春秋》；屈原放逐，乃赋《离骚》；左丘失明，厥有《国语》；孙子膑脚，《兵法》修列；不韦迁蜀，世传《吕览》；韩非囚秦，《说难》《孤愤》；《诗》三百篇，大抵贤圣发愤之所为作也。此人皆意有所郁结，不得通其道，故述往事，思来者。"②苦难的重创似乎也被认为是成就传世之作的必要因素。总之，无论是在哪方面的成就都要以苦难的沃土来培养，平淡而快乐的生活则被认为是趋向平庸，削弱创作力的一种倾向，"逆境成才"被推到了这样一个高度，苦难便成为可追捧的潮流。事实上苦难可分为"不可避免之苦"与"可避之苦"，一些不可控之外力造成的痛苦，如突如其来的疾病，丧失亲人之痛，战争、地震、饥饿……在这些超出个体控制范围的痛苦是"不可避免之苦"；而鞭打自身、绝食、故意折磨自己，都属"可避之苦"。但是自虐者则是趋苦避乐，当苦难并不发生

① ［德］叔本华:《作为意志和表象的世界》，石冲白译，商务印书馆2006年，第542页。
② 司马迁:《史记》，岳麓书社2001年，第742页。

时，便制造苦难，以获苦中之乐。在《春琴抄》里，佐助这样认为：

> 大概任何人都认为瞎了眼睛是不幸的。但是我自失明以来，从未体味过这样的感情，相反，心里却觉得这个世界好像变成了极乐净土，仿佛只有我和春琴师傅两个人活着，居住在莲台之上。这是因为我瞎了眼睛之后，以前所看不见的东西却都能看得见了……尤其是师傅弹奏三弦的美妙琴音，也是在我失明之后才品味到的。平时在口头上总是讲："师傅是这一行的天才"。但是现在才总算理解师傅琴艺的真正价值了，与我不成熟的技艺相比，确有天壤之别。对此我很惊讶。从前我竟然没有认识到这一点，多么罪过呀！回顾过去，自己是多么愚蠢！因此即使老天爷说再让我重见光明，我也会拒绝的，师傅和我，只因双目失明，才享受到明眼人享受不到的幸福。①

在《春琴抄》中，佐助弄瞎自己的眼睛，是为了看不见春琴被毁掉的美貌，永远将她倾国倾城的容颜铭刻于心。同时，他也认为只有当自己的眼睛也看不见了，他才能真正共情春琴的心

① ［日］谷崎润一郎：《春琴抄》，吴树文译，中国文联出版社1991年，第106页。

境以及更加懂得春琴的才华。漆黑一片的世界,是只有他与春琴共处的乐园。瞎眼的苦,变成了只有两人心灵相通、亲密共处的乐。"假如痛苦是不可避免的,那么即使有痛苦——不,甚至是通过痛苦——我们仍然可以获得意义。假如痛苦是可以避免的,那么有意义的做法是消除造成痛苦的原因。因为不必要的痛苦是自虐狂的表现,而不是英勇的表现"①。《圣经·约伯记》被人们解读为一个人通过苦难而获得真理的故事,但它的重心不是苦难本身,而在于苦难如何被用作一种获取意义的手段。"意义可以通过苦难被发现,但并不是因为有了苦难才存在。当苦难不可避免时,即使我们不能改变外部环境,我们还能改变我们自己。自我的精神力量使我们能够在痛苦中发现意义"②。显然,当苦难等同于意义本身的时候,自虐便找到了依据。

"苦难人格"的一种极端表现形式就是委身与殉道。在《月亮与六便士》中关于思特里克兰德与艺术创作之间的关系的分析中,我们看到了一点引子,那就是殉道者与艺术家的类比关系。这两者都被狂热的献身精神所召唤,前者是为上帝,后者是为艺术。先看看宗教殉道者是如何放下生命中的其他快乐,而成为一个一无所有的"苦行僧"的。耶稣说:"我来这

① [美]古尔德:《弗兰克尔:意义与人生》,常晓玲等译,中国轻工业出版社2000年,第132页。
② 同上书,第21页。

里是为了让你们得享丰盛的生命。"但他也说:"你们若不撇下一切所有的,就不能做我的门徒。"保罗则说:"所以兄弟们我以神的慈悲劝你们,将身体献上当作活祭,是神所喜悦的,你们如此侍奉,乃是理所当然的。"在"恩赐"与"剥夺"之间有一个很奇特的关系,被剥夺、放下的越多,所体会到的神恩也越大,"在这种剥夺之中,灵魂找到它的恬静与安息。它根深蒂固地建立于它自己的无所有之中心。它不能够被从下来的任何东西攻击;并且因为它不再要任何东西,从上来的不能够降抑它;因为它的欲望是它的祸殃的原因"①。的确,当抛下一切之后,与神的关系会更亲密,更易享受主恩的滋味。为了得到从神灵而来的恩赐,殉道者放弃了世俗的快乐。艺术家与这种"宗教殉道者"有相似之处。专注于创作之人,在灵感来临之际,那种体验可以与神恩降临的感觉相媲美。在艺术家痛苦的一生中,创作可以使他达到高峰的体验。殉道者总是试图在生活中吸收各种苦难的信息,因为越是接近苦难,他便越是靠近钉十字架的耶稣;而艺术家则也相仿,越是用痛苦来滋养自己,越是觉得自己能开出奇丽的艺术之花。当现实生活中苦难达不到理想的要求时,殉道者和艺术家便选择"苦行"。"苦行(Asceticism)——委身于(理想的权力)也许会那么热烈,甚

① [美]威廉·詹姆士:《宗教经验之种种:人性之研究》,唐钺译,商务印书馆2005年,第300页。

至于牺牲自己。在那场合,委身态度会把肉体的通常抑制作用压倒,因之这个圣徒觉得牺牲和苦行有积极愉快,认为牺牲和苦行可以计量他对于那高级权力的忠诚的程度,并可以表示这个程度"①。威廉·詹姆斯将"苦行"分为六个层次:"一、苦行也许只是体质耐苦,厌恶过分的舒服。二、食肉饮酒有节制,衣服简朴、贞洁,一般不作身体上的纵欲,也许是由于爱好纯洁,因而无论何种带肉感的事情对他都是打击。三、这些事也许是亲爱情绪的结果,那就是说,这些在个人自己看来,也许是他喜欢对他所承认的神明供献的牺牲品。四、苦行的窒欲和自寻苦痛,也许是对自己的悲观情感与关于赎罪的神学上信仰结合而起,修行的人也许觉得他现在的忏悔,是正在为自己赎得自由,或是逃脱将来的更酷烈的受苦。五、精神病态的人们的自苦行为也是由于不合理的动机,起于一种强迫或固定的观念;这种观念挟着挑惹激动的性质而来,必须让它发泄;因为只有这样,这个人才可以使他内部意识觉得平复。六、最后,苦行的行为,在极少数的例子内,也许是由于身体的感觉性真正反常,使这个人当真觉得通常引起痛感的刺激是快意的。"② 第五种情形在殉道者与艺术家中并不少见。凡·高相信

① [美]威廉·詹姆士:《宗教经验之种种:人性之研究》,唐钺译,商务印书馆2005年,第268页。
② 同上。

艺术家必须是一个殉难者,不管艺术家在他的艺术作品中实现什么,这种实现都必然会以痛苦为代价。在凡·高担任宗教职务期间,他就认定自己是一个殉教者,当他成为一名画家的时候,他也如此这般身体力行。"每当凡·高觉得自己的思想偏离正轨,他就会带一根短棍上床,用它重击自己的背部。当他深信自己毫无在床上入眠的荣幸时,会半夜偷偷溜出屋外;等回来时发现门已上了双重锁,只好被迫躺在小木屋的地板上,没有床或毛毯。他尤其喜欢在冬天这么做,因为如此的惩罚……可能更严厉"①。在任职教会职业期间,他让自己生活在衣衫褴褛、蓬头垢面、饥寒交迫的状态之下,到了分不清慷慨牺牲与自我毁灭之间区别的境地,奉献的热忱,使他将自己毫无保留地奉献给艺术,正如圣徒将自己奉献给上帝一样。艺术优先于一切事物,甚至连生命的存在都变成了次要的事情,"我感受到了身体里的某种力量,这种力量我必须发挥出来,这种烈火或许无法平息,我只有让它一直燃烧闪耀着。尽管我不知道它将会把我引向何方,但如果那个方向是一个阴郁黑暗的所在的话"②。"在我的生活以及我的绘画中,我完全可以不依靠仁慈的上帝而自行其是,但

① [美]布拉德利·柯林斯:《凡·高与高更:电流般的争执与乌托邦梦想》,陈慧娟译,广西师范大学出版社2006年,第9页。
② [美]朱立安·李布等:《躁狂抑郁多才俊》,郭永茂译,上海三联书店2007年,第172页。

是对于某些超越我自己的范畴并且构成我生命本体,即创造力的领域而言,这样的东西是不可或缺的"①。

披上了"圣化"的外衣,自虐便极具合理性,但自虐的背后还隐藏着更深的自恋。"在我们行为背后有我们承认的原因,在这些原因后面无疑还有着我们不承认的隐秘的原因,而在这些隐秘的原因后面依然还有着许多我们自己也不清楚的更隐秘的原因。我们绝大部分的日常行为都是由我们尚未观察到的某些隐藏着的动机所造成的"②。凡·高在书信中写道:"我愈来愈相信,为工作而工作是一切所有伟大艺术家的原则;即使濒于挨饿,弃绝一切物质享受,也不灰心丧气。"③但忍饥挨饿的凡·高依然有钱买烟,"我抽烟太多,为的是不至于太强烈地感到肚子饿"。提奥每月供给凡·高150法郎,这在当时是个不小的数目,但凡·高总能将自身置于忍饥挨饿的受难者境地,"濒于挨饿,弃绝物质享受"被他视为伟大艺术家的必要条件,在自虐的快感中,他也得到了自恋的身份认同。在凡·高的自画像作品中,如火般燃烧的眼睛、高耸的颧骨、瘦削的脸、粗糙的皮肤,他像是

① [美]朱立安·李布等:《躁狂抑郁多才俊》,郭永茂译,上海三联书店2007年,第172页。
② [奥]弗洛伊德:《弗洛伊德后期著作选》,林尘等译,上海译文出版社1986年,第78页。
③ [荷]凡·高:《凡·高——插图本书信体自传》,平野编译,四川文艺出版社2002年版,第259页。

一个受尽了磨难的殉道者,成为牧师还是画家对他来说并不重要,重要的是哪一种选择更会让他迅速地燃尽自己的生命。这是一种绝然而悲壮的生存方式,掺着血腥、死亡却又无比馨香的诱惑,昙花一现、光芒璀璨、瞬息而灭,榨尽生命的汁液泼洒到画布上,灌注到文字中,凝铸到音符中……这是艺术家们的生活。"这到底是不是真正的生活?应该怎么办呢?我确实懂得,这种生活不是真正的生活,但对我来说却是极其重要的;要不是对此感到满足,便是自讨没趣"①。"对我来说,虽然有故乡和家庭,也等于没有一样。我始终认为我是到某个地方,向着某个目标走去的旅行者。如果我对自己说:某个地方与某个目标并不存在,在我看来是合理的,多半是可能的。那时候我也会感到不仅艺术,而且不论什么都是一场梦,到头来人们自己也是乌有"②。执着一生的凡·高最后感到了艺术的虚空,从他青年时代因为追求表姐失败而将手放在火焰上灼烧,到后来的"割耳事件",就可以看出他的自虐已经到了极其残忍的地步。到最后,他选择了自虐的最高形式——自杀。

在《创作之途:治疗抑或触火》这一节中,已经分析了创作对治愈心灵的创痛具有双重作用,并且由于敏感、孤独、内省

① [荷]凡·高:《凡·高——插图本书信体自传》,平野编译,四川文艺出版社2002年版,第287页。
② 同上书,第307页。

气质的加剧以及自恋型理想主义的膨胀可能最终将艺术家导向自杀。但另外有一个因素却是更为根本性的，那就是死本能最终以自虐的最高形式爆发，压倒生之欲念而选择放弃生命，可以说，艺术家终生携带着死亡因子，难以摆脱自杀的诱惑。"我曾在窗前伫立良久，脸紧贴在玻璃上，多次觉得有个想法很中我的意思：我通过跳窗自尽把桥上的养路费征收员吓一大跳。但我始终感觉到我的血肉之躯太实在，以至不能让把我在石头路面上跌得粉身碎骨的决心进入那真正关键性的深处"[①]。杰克·伦敦在《马丁·伊登》中安排主人公自杀，正是杰克·伦敦后来自杀的预演；海明威对自杀与死亡的主题一直恋恋不舍，最后也发展成了自我实践；川端康成则总让他的主人公想到死，与死为邻，结果他们最终都步其作品中主人公的后尘而选择自杀。

求生，应该是人的本能。弗洛姆认为，绝大多数人都以顽强的毅力为生存而战斗着，只有在极少数情况下才有人企图毁灭自己并且只有当人未能达到生的目的之时，死的倾向才显现出来。许多艺术家的自杀的确是因为体会到了生之虚无，而此时，死的意义便凸显了。艺术是艺术家的全部，而艺术摧毁了艺术家的生活。最终，他们对艺术本身的意义产生了怀疑："但是如果有那么一个月，把颜料与画布寄给我成了你过重的负担，

① ［奥］卡夫卡：《卡夫卡文集（第四卷）》，祝彦、张荣昌等译，上海译文出版社2002年，第25页。

那么你就不要寄；生活过得满意要比抽象地搞艺术要好，这是真的。最重要的是你的家庭不可以搞糟。"① "你要记住，继续把钱花在我的画上，而使你没有钱维持家务，是一种罪过；我十分了解，成功的机会是极少的。我被一种不可抗拒的力量挫败了。"② "我已经不迷恋成功了，这对我来说是件好事。我在绘画中所追求的是一条逃避生活的道路。"③ "现实迫使我去考虑，即使事业成功，它也不会偿还我为它付出的代价。绘画事业的成功将会带来什么，我并不知道；我所希望的第一件重要的事，是减轻你的负担。"④ 高更也曾怀疑过这种生活的价值："偶尔当我们扪心自问，是否没有比重击自己脑袋更好的方法了：你必须承认，这足以让一个人绝望得放弃。我从未像现在这么气馁，而且很少工作，我问自己：'有什么用？又为了什么结果？'"⑤

假如人只是地球上的客旅，是寄居者，那么当苦难压倒现实的人生时，人便不禁向往死后那无以知晓的世界。从这个层面上来说，生并不伟大，死也并非耻辱。但究竟该如何看待艺术家之死？在这一点上，笔者的内心是矛盾的。笔者想一遍又

① 凡·高：《凡·高——插图本书信体自传》，平野编译，四川文艺出版社2002年，第389页。
② 同上书，第379页。
③ 同上书，第322页。
④ 同上书，第267页。
⑤ ［美］布拉德利·柯林斯：《凡·高与高更：电流般的争执与乌托邦梦想》，陈慧娟译，广西师范大学出版社2006年，第269页。

第四章 自恋在作品中的实现形式

一遍地强调,热爱生命的重要性,也认为活着的每一刻的存在都有其价值和意义。但是对艺术家们而言,似乎另有一套逻辑推演和价值体系,笔者丝毫不敢认为自己比他们的观念高明,或者说拥有评价他们的权利。茨威格临终前的信让我们震撼:"在我自觉自愿、安全清醒地与人生诀别之前,还有最后一项义务亟需我去履行,那就是衷心感谢这个奇妙的国度巴西,她如此友善好客地给我和我的工作以休憩的场所。我对这个国家的爱与日俱增。与我操同一种语言的世界对我来说业已沉沦,我的精神故乡欧洲也已自我毁灭,从此之后,我更愿在此地开始重建我的生活。但一个年逾六旬的人再度从头开始,是需要特殊的力量的,而我的力量由于长年无家可归、浪迹天涯,已经消耗殆尽了。所以,我们认为还不如及时地不失尊严地结束我们生命为好。对我来说,脑力劳动是最纯粹的快乐,个人自由是这个世界上最崇高的财富。我向我所有的朋友们致意,愿他们经过这漫漫长夜还能看到旭日东升!而我这个过于性急的人要先他们而去了。"[①] 这样清晰有力的字句让我们不敢妄加推断,自杀对他来说究竟是个怎样的归宿。我们可以看到他之所以告别人间,不是因为情绪上的冲动,他完全是在平静和理性的情况下做出的选择,既无愤怒也无哀伤,并仍然保持着对世界的

① [奥]茨威格:《斯·茨威格小说选·译本序》,张玉书等译,外国文学出版社1982年。

感恩，这让人肃然起敬。但是，一味地赋予艺术家们的死以一种美学意义，将他们视为特异于人类的另类智慧存在，这究竟是不是对他们的宠溺？艺术家的死因无外乎爱情、事业以及自身理想与世界的冲突，而这并非只是他们要面临的问题，而是整个人类都在面临的问题，为什么他们的死仿佛更崇高呢？他们的内心存在着一种理想，而他们的生命与这种理想共生死，当理想失落了，生命也就同时失去了意义。这是否也是一种对自我的执着？一个人倘若对自我的人生、自我的理想具有极强的控制欲，一旦世界不以他所期待的方式来回应他，他就不愿意再面对余下的生活。只有对自我及自我的一切执着到极限的人才会选择自杀。自虐与自弃根植于强烈的自恋之中，假如一个人可以不那么执着于自己的想法，了悟自己所遭受的是一切人都会遭受的，那么他就会心平气和地生活下去。这样，或许就不是艺术家了吧。但无论如何，自杀是不能被过度美化的。或许我们可以理解并尊重他们的选择，但是，不管是在作品里还是生活中，自杀并不太美，即使经过最精致的包装，也只是裹着糖衣的毒药。无论命运如何编排剧本，我们都要在自己的角色里活下去，除非是为了大义（一个人的牺牲可以使更多的人活下去），我们都应该珍惜自己的生命。

第五章 超越自恋之路

本章主要讨论的是创作者超越自恋的必要性、可能性，以及如何避免一些误区的问题。个体经验是创作的起点，但局限于"个体化原理"之中则无法产生优秀的作品，这是创作者超越自恋的必要性。个体经验与人类整体经验具有共通性，自我可以成为通往他者的通道而非障碍，这是创作者超越自恋的可能性。有一类作品，不仅突破了个体的自恋性，甚至突破了人类的中心主义，这是创作者通过精神实践和灵性提升，达到"无我之境"的神圣艺术的创作。

第一节 从"小我"到"大我"

托尔斯泰认为，好的作品应该具有这样一种感染力："感受者与艺术家可以融为一体，仿佛他所欣赏到的作品不是其他人，而是他自己创造的，而且觉得这部作品所表达出来的一切正是他久欲表达的。真正的艺术作品做到了这一点，即在感受者的意识中消除了自身与艺术家之间的区别，不但是自身和艺术家之间，而且还消除了自身和全部欣赏同一作品的人之间的区别。所以艺术里主要的吸引力和特性就在于把个体从离群和孤单中解脱出来，使个体同其他人融合在一起。如果一个人体验到这种情感，受作者所处心境的感染，并感觉自己与其他人相融合，

唤起这种心境的作品就是艺术；如果没有这种感染，就无法使作者和欣赏作品的人相融合——就没有艺术。感染性不但是艺术的毫无疑义的标志，而感染的程度也是艺术价值的唯一衡量标准。"[1] 在本书的第一章第二节中已经谈到了创作过程中"自我"与"他者"如何相融这一问题。另外，在第三章第一节也论述了对自我的理解如何通往对他人的认知的问题。这一节，再从另一角度来分析这个问题。

一、个体化原理及其崩溃

叔本华在《作为意志与表象的世界》中，把"摩耶之幕"作为"个体化原理"的一个比喻。"摩耶之幕"，也就是局限于"自身"这一个别现象之中，即自恋者把他自己以外的本质与自身的本质对立起来。看穿摩耶之幕或称看穿个体化原理，也就是在别的现象中直接认出自己的本质，认识到真正的自己不仅在自己本人中，不仅在这一个别现象中，而且在一切有生之物中，即万事万物具有同一性，是同一个本体。正如庄子所说："天地与我并生，而万物与我为一。"看穿个体化原理产生同情，从而把全世界的创痛，一切有生之物的痛，共作为自己的痛苦，由此放弃生命意志。也即，认识到万事万物的一体性，产生真

[1] ［俄］列夫·托尔斯泰:《艺术论》，张昕畅等译，中国人民大学出版社2005年，第131页。

正的慈悲，真正的爱。这个看透一切，不带意志的主体，即"认识着的纯粹主体"，成为反映世界本质的一面透明的镜子。明心见性，以清静之心湖，反映世界的一切影像。叔本华认为，天才之所以天才，是因为他具有一种卓越的能力，即对对象的"纯粹观审"能力。他在这种纯粹的观审中遗忘自己，使自我的意志不再服务于自己的兴趣、意欲或目标，从而他的人格几乎已经消失，而仅仅如镜子一般成为认识世界的明亮之眼。

尼采对创作中的这一问题也有自己的论述。叔本华的"摩耶之幕"与"个体化原理的崩溃"，在尼采的理论体系中是"日神"与"酒神"的对峙，"梦"与"醉"的抗衡。尼采认为，叔本华关于藏身在摩耶面纱下面的人所说的，也可适用于日神。叔本华曾说："喧腾的大海横无际涯，翻卷着咆哮的巨浪，舟子坐在船上，托身于一叶扁舟，同样地，孤独的人平静地置身于苦难世界之中，信赖个体化原理。"[①]"关于日神的确可以说，在他身上，对于这一原理的坚定信心，藏身其中者的平静安坐精神，得到了最庄严的表达，而日神本身理应被看作个体化原理的壮丽的神圣形象，他的表情和目光向我们表明了'外观'的全部喜悦、智慧及美丽。而酒神精神则意味着摩耶面纱的撕裂、个体化原理的崩溃，这是一种解除个体化束缚、复归原始自然

① ［德］叔本华：《作为意志和表象的世界》，石冲白译，商务印书馆2006年，第260页。

的体验。对于个体来说,个体的解体是最高的痛苦,然而由这痛苦却解除了一切痛苦的根源,获得了与世界本体相融合的最高的快乐"[①]。在尼采的阐述中,"日神精神"作为梦的化身,局限于个体原理之中,并不乏其庄严与美丽;而"酒神精神"作为醉的迷狂,却是冲破了一切隔阂与障碍,与世界本体相融的最高境界。在叔本华那里,局限于个体化原理的个体由于无法认清事实的真相,而在盲目意志的驱动下品尝着永不满足的痛苦。而在尼采的"日神精神"里,痛苦的人生被遮盖了一层温情脉脉的面纱,而不再去追究世界和人生的真相。在叔本华那里,主体是通过冷静的直观来摆脱主体的意志,而拥有清澈明晰的目光来察透世界的。而在尼采那里,个体的崩溃,有着一种摧枯拉朽式的狂欢,在肆意的放纵中,与原始的生命力紧紧融为一体,扎根于深邃广袤的大地。

心理学家弗洛伊德和荣格对于这个问题恰好延续了这种对弈。弗洛伊德通过艺术家的个人经验来解释他的作品。艺术作品可以追溯到称为"情结"的心理之结上去,作品暴露了大量的潜藏在艺术家无意识层面的信息,犹如梦迂回曲折地给予了人在现实生活总无法满足的愿望,艺术则是艺术家如白日梦中满足自己本能的被压抑的愿望,显示出自我中心的特征。荣格

① [德]尼采:《悲剧的诞生》,周国平译,广西师范大学出版社2002年,第8页。

则认为，艺术的王国里，个人的方面是一个局限——甚至是一种罪恶。当一种"艺术"形式主要属于个人的性质时，它就只配被当作神经症来对待。"一部艺术作品并不是一个人，而是某种超越个人的东西。一部真正的艺术品的特殊意义在于：它避免了个人的局限而超越于作者个人的考虑之外"①。构成艺术表现之素材的经验不再是熟悉的。它是某种存在于人的心灵深处的陌生的东西——这是一种超乎人的理解的原始经验。"每一个原始意象中都有着人类精神和人类命运的一块碎片，都有着我们在祖先的历史中重复了无数次的欢乐和悲哀的一点残余"②。这两位大师的理论，各执一词，各有其道理。弗洛伊德常常追溯到个人的童年经验，而荣格却追溯到整个人类的童年——在远古时代就已形成的人类集体无意识。

局限于个体化原理中的创作很容易陷入两种弊症：一是虚假的自我满足，二是感伤的自怜。叔本华这样描述"虚假的自我满足"："想象的事物是用以盖造空中楼阁的，这些空中楼阁是和人的私欲、本人的意趣相投的，有一时使人迷恋和心旷神怡的作用。"③ 这在第二章第一节《自恋能量的溢出：白日梦》

① [瑞士]荣格：《心理学与文学》，冯川译，三联书店1987年，第110页。
② 同上书，第121页。
③ [德]叔本华：《作为意志和表象的世界》，石冲白译，商务印书馆2006年，第261页。

中已经有了充分的论述。"感伤的自怜"则可以黑格尔对《少年维特的烦恼》的评论为例:"主角自以为有道德,比旁人优越而沾沾自喜。这种'幽美的灵魂'对于人生的真正有价值的道德方面的旨趣是漠不关心的,他只孤坐默想,像蜘蛛吐丝一样,从自己肚子里织出他的主观的宗教和道德的敏感。这种永远只把眼睛朝向自己看到主体性所引起的兴趣只是一种空洞的兴趣,尽管这种人自以为是高人一等的真纯的人物,自以为有些神圣的东西藏在他的心灵深处,而其实所谓神圣的东西一经揭露出来,只是穿便衣戴便帽、最平凡不过的东西。"① 这一点在本书第三章第三节的第三部分《触火之一:理想国的幻灭》中也已经有过分析。而在女性写作的章节中,我们对自恋的写作之弊也有了更深的认识。

二、神秘的联结

局限于个体化原理的创作之弊端有很多,于是我们走向了问题的反面:真正伟大的艺术作品是非个人的。作为"纯粹认识主体"也好,在"醉"中沉迷也好,或是受集体无意识的神秘幻觉的驱动,艺术似乎必须排除个人而存在,而忽略了个体的意志、情感与整个人类意志与情感的共通。这两者真正绝然

① [德]黑格尔:《美学》,朱光潜译,商务印书馆2006年,第308页。

对立吗？没有联结点或是幽秘通道吗？

的确，如叔本华所说，"真正诗人的抒情诗还是反映了整个人类的内在部分，并且亿万年过去的、现在的、未来的人们在由于永远重现而相同的境遇中曾遇到的、将感到的一切也在这些抒情诗中获得了相应的表示。因为那些境遇由于经常重现，和人类本身一样也是永存的，并且总是唤起同一情感，所以真正诗人的抒情作品能够经几千年而仍旧正确有效，仍有新鲜的意味"[①]。这个"永远重现而相同的境遇""同一感情"不是寓于个体的碎片之中的吗？如同一滴水已蕴含了水的所有特质，一个人的存在也包含了整个人类存在的意义。本体的大我并不是要摒弃经验的小我，恰恰正是扎根于经验的小我而存在，没有一个抽象的人类，而只有以无数个体的经验之我而组成的有血有肉的人类。

在论及歌咏诗时，叔本华说道："充满歌唱者的意识是意志的主体，亦即他本人的欲求，不过总是作为感动，作为激情，作为波动的心境。然而在此以外而又与此同时，歌唱者由于看到周围的自然景物，又意识到自己是无意志的，纯粹的认识的主体……这种静躁的交替，也根本就是构成抒情状态的东西。"[②]

[①] ［德］叔本华：《作为意志和表象的世界》，石冲白译，商务印书馆2006年，第345页。
[②] 同上书，第346页。

在歌咏体和抒情状态中，欲求对个人目的的兴趣和对不期而来的环境的纯粹观赏互相混合。

尼采则认为抒情诗是"酒神兼日神类型的创造力及其艺术作品，他领悟到这种神秘的结合"[①]。一切时代的经验都表明抒情诗人老是在倾诉"自我"，不厌其烦地向我们歌唱自己的热情和渴望。但天才与世界本体之间有一种沟通，是"自我与非自我之间的一座桥梁"。抒情诗人的"自我"根本上是"唯一真正存在的、永恒的、立足于万物之基础的'自我'"。人通过这样的自我的摹本洞察万物的基础。所以抒情诗人被这样描述："首先，作为酒神艺术家，他完全同太一及其痛苦和冲突打成一片，制作太一的摹本即音乐，倘若音乐有权被称作世界的复制和再造的话。然而，在日神的召梦作用下，音乐在譬喻性的梦象中，对于他重新变得可以看见了。"[②] 象征着"个体化原理"的日神与象征着"个体化原理崩溃"的酒神在这里得到了神秘的结合。

再来看看弗洛伊德与荣格之间的冲突。即使是那么热衷于强调个体经验、情结的弗洛伊德，也曾小心翼翼地说："如同应将过去的史诗与悲剧的作者区别开来一样，我们必须把采用现

① ［德］尼采:《悲剧的诞生》，周国平译，广西师范大学出版社2002年，第33页。
② 同上书，第37页。

成素材的诗人同那些似乎是自发创造素材的人区别开来。"① "我们也不会忘记提及另一类创造性作品,这类作品不应看作是自发的产物,而是对现成材料的重新制作。这里,作家也保留了某种程度的独立性,表现在对所选材料的改动。这种独立性常常是相当可观的,就素材本身而言,这类素材来源于种族的神话、传说以及童话的宝库。对反映这些种族心理的表现形式的研究,还不能说是完全的。但是,那种认为神话(仅举神话为例)是畸变了的整个民族的愿望——幻想——年轻人类长久的梦的痕迹的看法,看来是完全可能成立的。"② 在这里,"整个民族的愿望""年轻人类的长久的梦的痕迹"与荣格所说的原始意象中"人类精神和人类命运的一块碎片"不也暗自相通吗?

一切的创作都从艺术家自身的生命体验开始。狄尔泰说得好:"个体从对自己的生存、对象世界和自然的关系的体验出发,把它转化为诗的创作的内在核心。于是,生活的普遍精神状态就可溯源于总括有生活关系引起的体验的需要。但所有这些体验的主要内容是诗人自己对生活意义的反思。"③ 前文已经论述过,自恋者的内省可以使他更认识自己。而人与人之间是具有

① [奥]弗洛伊德:《论创造力与无意识》,孙恺祥译,中国展望出版社1986年,第47页。
② 同上书,第50页。
③ 胡经之主编:《西方文艺理论名著教程(下)》,北京大学出版社1989年,第38—39页。

同构性的，即我所体验的与他人所体验的有相类似之处。通过对自身体验的深度开掘，从存在之深渊发出呐喊。托尔斯泰这样定义"艺术"："一个人先在他自身里，唤起曾经经验过的感情来，在他自身里既经唤起，便用诸动作，诸线，诸色，诸声音，或诸以言语表出形象，这样的来传达这感情，使别人可以经验这同一的感情。"① 艺术的永久魅力就在于艺术超越了有限而显现了唯一宇宙的无限内涵，从而使后人对它具有共同感。

由此，艺术是个人的，它是以个体生命体验为入口而通达人类的普遍经验。杜夫海纳说，作品身上带着创作者的烙印，它代表他的作者，甚至认为对艺术作品的最好的命名方式就是以作家的名字来命名，如塞尚的作品就是"塞尚的世界"。然而，在此基础上，艺术又超越了个体的有限性，在艺术家的作品之中，作者最好的存在便是"在"的缺失，便是当他不谈自我，只呈现世界之时，或者，当他谈论自我而这个"自我"是另一个人，只作为一个人物或一场梦而存在的"自我"。在他之中发现了我，在我之中发现了他。这就是为什么福楼拜说：包法利夫人是我，又不是我。那么，"自恋"可以是创作中的毒素，"虚假的满足""感伤的自怜"都是沉迷于自我的产物，但"自恋"亦可以从对自身深度的体验开始，由己及人，使作品具

① ［俄］列夫·托尔斯泰：《艺术论》，张昕畅等译，中国人民大学出版社2005年，第132页。

有共通性与感染力。有时候，作品是自然生成的，即困扰着作者的问题正好是那个时代大家共同困惑的问题，在努力表达自己的过程中，就具有的共通性。

从叔本华的角度来说，人生的痛苦产生于"摩耶之幕"的遮蔽，意志愈是强烈，则意志自相矛盾的程度也越强烈，痛苦的感受也更深。如果有一个世界，生命意志激烈到一种难以想象的程度，那么这一世界就会相应地产生更多的痛苦，就会是一个人间地狱。而一个人的智力水平越高，感受到的痛苦就越多。因此，具有天才的卓越的人最痛苦。那么艺术家也算是具有卓越天才的人吧？矛盾的是，他又认为艺术家是"纯粹认识的主体"，是在放弃生命意志之后，享受着高于一切理性的心境和平，那古井般无波的情绪、那深深的宁静、不可动摇的自得和怡悦，成为"人类的一面镜子"。他是这样解决他自身的矛盾的。他认为，对于艺术家而言，并不是如已经达到清心寡欲境界的圣者们，不是意志的清静剂，不是把他永远解脱了，而只是在某些瞬间把他从生活中解脱一会儿。所以，"纯粹认识"并没有使他能够脱离生命的道路而获得解脱，灵光乍现，只是生命中一时的安慰。

由此，艺术家并非摒弃了世界生活的清心寡欲的圣者，他正是在摩耶之幕下生存，体验着精神和物质、灵和肉、理想和现实之间的不调和，不断的冲突和纠葛。生命力愈旺盛，这冲

突这纠葛就愈激烈。他只是偶尔逃遁到一个凝神观照的世界，用一种陌生化的目光审视自身与世界，暂时放下了意志，对世界有了神秘的一瞥。但这一瞥之中，只蕴含着某种相对的真理，而不是终极真理，因为不管他如何隐藏，塞尚的世界我们终究可以看到塞尚，凡·高的世界也终究可以看到凡·高。艺术家也许是人类的一面镜子，但不是一个平面镜，而是有着不同的形状以及质感的，以不同的视角与方式映照世界的镜子。所以，我们才看到了一个缤纷而真实的艺术世界。

三、超越的努力

创作是基于个体生命经验之上的，优秀的作品首先是基于艺术家对自我生命的深度体验与认知。个人经验所具有的那种真实性、鲜明性、活泼性将调动起作者的全部创造力以及读者共鸣。"一个作者无法去写一个他所不熟悉的题材，他最好的题材是自己"。李劼在《文学是人学新论》提出了文学与人之间的同构性，他说："人在文学创造活动中创造了自身，而文学又在人的自我创造过程中获得了存在。"[①] 他在"自我"确立的问题上更多考虑人作为类的"大我"的共性。"自我"既是类的基本要素又是类的最高抽象，既是一种社会关系又是一个孤独的人。

① 李劼：《文学是人学新论》，花城出版社1987年，第16页。

人类向自我的生成也就是自我向类的自由的生成,即自我向自我的生成,自我向人的生成。如果说人作为类的概念,应该是大写的"我",而"自我"则是小写的"我",作者想指出这种自我向人的生成过程是一个"大我"与"小我"的动态平衡与相互依存关系:"首先,人不是一个抽象的集合性的概念,而是一个具体的自我实在。其次,这种实在不是一种静止不动的自在状态,而是一种自我的生成过程。再次,这种过程是人的生成过程,是自我不断地实现自身即类的自由的过程。"①

把卡夫卡列为"补偿性自恋"的典型,但这丝毫不损害他作品的伟大。他在灵魂的最深处潜水,用他的全部热情探索他的处境,因此,他也道出了人类的处境。普鲁斯特的鸿篇巨著《追忆似水年华》连篇累牍都是"我"字,但这也无损于他作品的伟大,当他的时钟以一种特殊的方式运转,他的世界已经不仅仅是他自己的世界,每一台时钟的指针都有了变化。许多作家并不畏惧别人将其定义为"只写自己"的作家,因为自我可以成为通往他者与世界的途径,并且,因为书写一个真诚的"自我",作品往往感人至深,仿佛碰触到了别人的灵魂。而相反,一些反复呼吁要"走出自我"的创作者,却并不见得获得了关于世界的"真相"。一直以来有这样一种声音,希望作家们

① 李劼:《文学是人学新论》,花城出版社1987年,第17页。

走出书斋"体验生活",于是便有人推土种地,或是去一个遥远的贫瘠荒漠,或是做出惊世骇俗之举,然后,用"生活在别处"所获得的一些体验,在作品中大书特书。为了丰富题材刻意去过某种生活,这更多是一种姿态、一场作秀。他们的确是获得了某种"经验",但只是浮光掠影、蜻蜓点水。创作素材的积累并不是对认识性的知觉痕迹的单纯记录,它是作家以整个心灵拥抱生活时所流露的精神分泌物。它是一种集作家的知、情、意于一身及多元心理融合的统觉经验或印象。每个人所过的生活,都是生活本身。它自身的丰富性已经够一个作家去采掘。重要的不是生活事件,而是心灵在生活中的事件,对正在生活中的生活有何反思、体会。生活就是此时此地,不是远方,不是未来,不是彼岸。小说写来写去,事件是不变量的、固定的。但每个个体的反映形态上就千奇百怪,富于变化,因为有了特定的角度,属于你自身作为一个个体把握事件的方式。这并不是否认放眼世界的必要性,而是说向外的探索是以向内的探索为基础的。

这并不是说作家的目光要始终投注于自我,而不从自我的身上移开。很多作家都是从自传体小说开始的,然后,书写的范围越来越广阔。比如,王安忆早期的作品"雯雯系列"等都取材于自我经验,但后来她说:"我意识到了经历的有限,本来就狭隘的库存肯定经不起我的反复折腾。"在她的作品《天香》

中，她得到了全然的突破。在语言上，她从现代化语言转变为古色古香、朗朗上口的语言；从情感上，她从激烈的冲突转变为温润节制，行文中看不到自我的痕迹。她曾说："经历不等同于经验。经历会受外界阻断，而经验却可以自我丰富。"一个不断进步的作家，将目光投向世界，世界却像在她的心中。托尔斯泰的自传体《童年·少年·青年》到晚期作品《复活》也有一个飞跃性的突破，从对"自我"的执着探寻，发展为对人类的终极关怀。所以，我们常常可以发现许多作家一开始被冠以"浪漫主义"的称号，即热衷于书写爱情、理想、自由这些主题，而渐渐却转变为"现实主义"，以一种冷峻、客观的语调描述他所生存的这个世界，往往在晚年的时候又容易与宗教、神秘主义结缘，思考灵魂的归宿、人类的出路。这是一个精神探索者克服自恋、超越自恋的精神成长轨迹。

肯·威尔伯认为："在通往超越自恋的道路上，旅程的每一阶段都以一次深远的中心缺失，一次私我中心的减弱，一次自恋的减弱，一次对浅层的超越和一次对深层的展示为标志。"[①]他把人类突破自恋分为两个阶段。第一阶段是"感觉-生理"阶段。人类最初的自恋，或者说最初的个人中心，是指婴儿出生以后，他的自我与这个世界原始未分，他还没有主观和客观的

① ［美］肯·威尔伯：《万物简史》，许金声等译，中国人民大学出版社2006年，第158页。

意识。这种原始的融合状态不具有移情的功能，他无法设身处地地去感受别人的处境，更不可能通过他人的视角去观察世界。在这个阶段并不像许多浪漫主义者所说的那样，具有宇宙意识的神秘统一，相反，这是一个封闭的自我，它局限于感觉运动区域的直接印象，极度自恋。所以在这个阶段不太可能表现出类似于"爱"的情感，因为只有当一个人真正理解了他人的观念甚至愿意把它置于自己之上时，才能做到真正的爱他人。所以这个阶段不存在慈悲等利他主义的爱。第二个阶段是"幻想-情绪"阶段。这一阶段身体自我的现实边界已经确立，但是自我的情绪还未能与环境区分开来。这就是说，情绪的自我仍然被环境融合，尤其是养育者。这一阶段的自我"把世界看成它的独享之物"，所以这一状态仍然极端地以自我为中心。它把世界看作是自己的延伸，这种严重的自恋在这个阶段是正常的，而不是病态，这并不意味着婴儿只自私地考虑自己，恰恰相反，它还不能顾及他人。从"感觉-生理"阶段向"幻想-情绪"阶段转移时，由于物质自我已经从周围环境中区分开来，自我中心开始减弱，个体不再把外部世界视为自我的延伸。然而此时，情绪自我与外部世界还无法分化，因此，自我将整个外部世界视为自己情绪的延伸。当概念自我出现，自恋的地位再次得到削弱。肯·威尔伯把逐渐弱化的自恋概括为"从生理中心的（physiocentric）到生物中心的（biocentric）再到私我

中心的（egocentric）"①，因为从广义上讲它们三个都是私我中心的，但是程度是越来越弱化的。当能够感受到他人的存在，并能够角色转换而共情他人的情绪，私我中心转移为社会中心（sociocentric）。在这个层次上，关注点与注意力从个体扩展到了群体。但此时仍是有隔阂的，如果属于同一国家、同一部落，或是同一思想体系中的成员，那么彼此之间能够相融。但如果你属于另一种文化、另一个群体、另一种信仰，那么，你将被诅咒和驱逐。

当自恋处于这一阶段时，实际上就是弗洛姆所说的"集体自恋"。弗洛姆提出："集体自恋尤其有趣，集体自恋是具有重大政治意义的现象。一般人所生活的社会环境毕竟限制了强烈自恋的形成……他微不足道——而假如他能与他的民族融为一体或者把他个人的自恋转移到民族上来，那他就伟大无比。"②这种现象是自恋移情的投射机制和自我扩张。为了使自我中心得到外来的价值保险，自恋者将"集体"作为普遍价值纳入到个体人格。托尔斯泰指出："每一个骄傲的人只认为自己高于其他所有人，这还不够，他们认为自己的民族也是这样：德国人

① [美]肯·威尔伯：《万物简史》，许金声等译，中国人民大学出版社2006年，第160页。
② [美]埃里希·弗洛姆：《弗洛姆著作精选》，黄颂杰主编，上海人民出版社1989年，第695页。

对德国民族,俄罗斯人对俄罗斯民族,波兰人对波兰民族,犹太人对犹太民族,他们都自认为优于其他所有民族。无论某些个人的骄傲多么有害,这种民族骄傲的危害更是数倍于前者。由于它的原因,过去和现在已有千百万人为之而丧生。"①《西线无战事》这部小说正是揭示了"集体自恋"的残酷性。虚假的崇高感使一大批年轻人奔赴战场,做出无谓的牺牲。

在突破自恋的道路上,还需走得更远。从"小我"走向"大我",这个"大我"如果是指"人类"的群体还是不够,因为这将导致集体自恋的最高形式——人类中心主义。作家的精神探索之旅还存在着上行空间,因为"以全人类的利益为最高利益"这样的观念仍需要突破。当前人类生态环境的急剧恶化,物种灭绝速度加剧,生物多样性遭到严重威胁,这些都是以全人类的利益为最高利益的后果。在某种意义上,文学的范畴不仅止于人学,而更在于寻求宇宙的终极真理。宇宙的尽头并不是一个大写的"人",我们在此世间,要认识到自己的有限,以自身的有限去接近真理的无限。当我们与他人、与世界、与不同于我们的生物、与整个宇宙和谐相处的时候,人才能真正成其为人。而文学、艺术也只有超越了人类的悲欢离合,才能更彰显出它的博大、深邃与智慧。

① [俄]列夫·托尔斯泰:《生活之路》,王志耕译,中国人民大学出版社2009年,第171页。

第二节 上行之路：神圣艺术

梭罗的《瓦尔登湖》曾写道：

> 这一面明镜，石子敲不碎它，它的水银永远锃亮，它的外表的装饰，大自然会不断地加以修补；没有风暴，没有尘土能使它那常新的表面黯淡无光——这一面镜子，一切不活之物出现在上面都会下沉——这是太阳用雾蒙蒙的刷子常拂拭它——这是光的拭尘布——气息呵压上面都留不住，它会化作白云，飘浮到高高的空中，却又立刻把它反映在怀中了。①

阅读这样的文字时，内心深处呼啸而起的欲望逐渐平息了，如雪花飘落湖面了无痕迹。自我的焦虑也被驯服，心中被深深的宁静、淡淡的喜悦充满。"我"渐渐消融了，没有激烈的交战、情感的冲突，甚至没有任何意志的努力，在这样的作品中你找不到作者。他仿佛已经成为一个空灵的存在，既不在文字之中，也不在文字之外。这一类作品没有花前月下、轰轰烈烈的爱，也没有惊心动魄的苦难、绝望。它的通篇都渗透着一种宁静的力量，给人以希望感、神圣感。在阅读之时感觉不到精

① ［美］梭罗:《瓦尔登湖》，李暮译，上海三联书店2008年，第149页。

神的消耗，这些文字仿佛是从一颗饱满光亮的心灵中流出的，它可以滋养和照亮疲惫、病弱的心。

这样的作品有人称为"神圣艺术"："那种诸如一个艺术家永远必须放任其想象力的想法，显然不属于一种传统艺术，不属于一种作为沉思或反思的载体的神圣艺术。西方艺术常常竭力要创造一个想象的世界，而神圣艺术则是帮助人们进入到现实的本质中去。西方艺术以激发情感为目的，而神圣艺术则是要使情感平静。神圣的舞蹈、绘画和音乐是要在形状与声音的世界里，建立一种与精神智慧的一致。这些艺术的目的是以它们的象征性外表将我们与一种认识或精神实践连接在一起。"[①]"在西藏存在着神圣艺术的一些辉煌的表现形式：艺术家们在其中贡献了很多的心力与才能，但他们的个性完全消失在作品的背后。西藏绘画因此本质上都是不具名的。"[②]

一、"神圣艺术"与"宗教艺术"的区别

说到"神圣"二字，人们很容易联想到"宗教"。如果把与宗教相关的艺术统称为"宗教艺术"的话，我们很容易将"神圣艺术"与"宗教艺术"混为一谈。但"神圣艺术"与"宗

① [法]勒维尔、里卡尔:《和尚与哲学家》，陆元昶译，江苏人民出版社2005年，第235页。
② 同上书，第235页。

教艺术"显然是不同的概念。

首先,"神圣艺术"指的不是宗教典籍。比如说《圣经》,它具有艺术性,又具有宗教教义的功能,但不在这里所指的"神圣艺术"中。宗教典籍因其优美的文字和智慧的底蕴,往往具有极强的文学性。雨果谈到《圣经》时说:"正像整个大海都是盐一样,整部《圣经》都是诗。这部诗谈论当时的政治……这本书为了要参与人世间的事,为了有时主张民主、有时主张破坏偶像,因而就不够光荣,不够高超了吗?如果说《圣经》里没有诗,那么,诗又在哪里呢?"[1] 又说:"一个民族的黎明时期,抒情诗是光彩夺目、富有幻想的;而在一个民族的衰微年代,则又沉郁晦暗而惯于思考。《圣经》喜气洋洋地以《创世纪》开篇,而语气逼人地用《启示录》结束。"[2] 在这两段话里,雨果所描述的,正是《圣经》的文学性。艾略特认为,文学是独立的,有其自身的价值标准,"类文学"的文本如果创作者的本意并非如此,将其视为文学,就是"泛文学"的倾向,这是不可取的。假如一本具有文学性的历史著作(如《史记》),仍然应该主要定义为历史著作,把它视为历史著作而不是当作文学作品来阅读,才能获取它存在的主要意义。他说道:"我要向这些文人大发雷霆,他们把圣经当作文学,达到了心醉神迷

[1] [法]雨果:《雨果论文学》,柳鸣九译,上海译文出版社2011年,第181页。
[2] 同上书,第42页。

的程度，又把圣经视为'英文散文最高贵的不朽的作品'。《圣经》之所以曾对于英语文学发生文学的影响，并不是因为它向来被认为是文学，而是因为它向来被认为是上帝的话的传达。"[①]在佛教的经典中，也有许多语言优美的文章，当作文学作品来读也未尝不可。比如《金刚经》"一切有为法，如梦幻泡影，如露亦如电，应作如是观"也是很美的文学。但是，但它的主要功能，是记录佛祖的训诲，或是后人对其教诲的理解，其目的是引发人智慧的"开悟"。所以，《圣经》、佛经等，是启悟、训诲之书，具有很强的目的性和功能性，从根本上说，不是"艺术"，不在我们谈论的"神圣艺术"之列。

其次，"神圣艺术"指的也并非使用宗教题材，运用其中的典故、隐喻，或将其中的故事加以改编而创作的作品。比如说，海明威的作品《太阳照常升起》其书名灵感来自《传道书》："一代过去，一代又来，地却永远长存。日头出来，日头落下，急归所出之地。风往南刮，又向北转，不住地旋转，而且返回转行原道。江河都往海里流，海却不满。江河从何处流，仍归还何处。"福克纳的小说《押沙龙，押沙龙》，取材于《圣经》中押沙龙的故事。采用圣经题材的作品数不胜数，如弥尔顿的《失乐园》、拜伦的《该隐》、王尔德的《莎乐美》等。这些作

① ［英］艾略特：《艾略特诗学文集》，王恩衷编译，国际文化出版公司1989年，第195页。

第五章 超越自恋之路

品往往借用《圣经》的故事或自己对《圣经》的一些理解来进行创作，利用题材而表现的主题往往离《圣经》本身要传达的旨趣相去甚远。比如，拜伦在诗剧《该隐》中，把《圣经》中的人物形象反过来写，把上帝写成一个专横跋扈的统治者，而该隐却成为一个充满反抗精神、为争取人类自由而斗争的英雄。这类作品，因为与"宗教"有关，容易引起人们对"神圣"的遐想，但这一类作品也不在本书的讨论范围内。

再次，"神圣艺术"不是指"宣传文学"或"教会文学"。用艾略特的话来说是指那些"真诚地渴望促进宗教事业的人们所写的文学作品"。如诗人凡恩（Henry Vanghan，1622—1695）、天主教诗人索思韦尔（Robert Southwell，1561—1595）或赞美诗作者乔治·赫尔巴特（George Herbert，1593—1633）一类的"基督教诗人"。因为"这些'基督教诗人'他们并不是用基督教的精神和灵感去进入诗歌可以触及的所有的主题，而是将自己局限在其中的一部分诗歌主题中，也缺乏并承认自己缺乏人们认为诗人普遍应该具有重要的激情"①。许多教会文学枯燥乏味，说教意味很浓，有些仅仅是教义的同义反复。它起到一种宣传的功能，却无法直抵人心，产生文学的感染力。"永恒性"和"普遍性"是评判一部文学作品及其作者是否伟大的

① ［英］艾略特：《宗教与文学》，《艾略特文学论文集》，李赋宁译，百花洲文艺出版社1997年，第242页。

主要标准,"这是一种不自觉地、无意识地表现基督教思想感情的文学,而不是一种故意地和挑战性地为基督教辩护的文学"①。而"教会文学"或"宣传文学",容易陷入人物抽象化,说教气息浓的陷阱。有些可以成为好的布道文,但缺乏文学性。

二、无我之境:超越自恋的神圣艺术

"神圣艺术"具有一种净化和平静的力量,是作者克服"自我中心",滤去心中的杂质后,世界在心灵中所映现的图景,是世界本有真理的呈现。由于洞见了真理,"神圣艺术"对读者而言往往具有"启悟"和"疗愈"的作用,犹如神话中极具清洁力和治愈力的水与光,能够洗涤污秽,驱散黑暗。这就要求创作者的心灵不断成长,不断提升,打磨如镜面一般光洁和纯粹。然而,这种精神的成长和提纯,以及克服"自我中心"谈何容易呢?有何种途径可以实践呢?

在从古至今源远流长的宗教思想与实践中,有诸多值得借鉴的地方。这里所说的"宗教",不是指我们日常生活或现实功利意义层面上所见的"宗教",如烧香拜佛以求神灵的庇护,或是献上祭品来取悦或贿赂神灵,满足自己加官晋爵的私欲。又或是某种组织,运用群众的信仰迷狂,对其加以控制,来达到

① [英]艾略特:《宗教与文学》,《艾略特文学论文集》,李赋宁译,百花洲文艺出版社1997年,第242页。

社会或政治的目的。这里指的是，作为"个人体验"的宗教，在探索和寻求真理的过程中，使心灵得到磨练、成长和净化的过程。基督教称之为"属灵生命的成长""结出圣灵的果子"；佛教称为"精进""证得佛果"。这种灵性成长的实践，并非参与各种宗教组织、布道、慈善等外在活动，而是向内求，对一个人活着的每分每秒的内在所思所想所行发生转化。从这颗丰盈饱满、饱受磨砺与恩泽的心灵流淌出来的文学作品就是所谓的"神圣艺术"，它本身具有一种过滤、沉淀的治疗作用，具有一种能量，能够把这种能量传递给他人。

从佛教思想来看，破除"我执"是佛教的核心思想之一。"我"是所有痛苦的源头，当"我"的欲求无法满足，当"我"的意志无法实现，当"我"的安全受到威胁，痛苦便产生了。但这个紧张而焦虑着的"我"，并不真实存在，它并不是一个实体。"它既不存在于构成个体的那些部分之外，又不存在于它们的集合之中，如果人们提出这个自我与这些部分的联合相符，则等于是承认：它不过是被理解力贴在由相互依存的各种各样成分构成的临时联合体上的一张简单的标签而已。事实上，自我不存在于这些成分的任何一个之中，一旦这些成分相互分离，自我的概念本身也就消失了"[①]。"我"，就像是大海上的浪花或

① [法]勒维尔、里卡尔:《和尚与哲学家》，陆元昶译，江苏人民出版社2005年，第230页。

者水泡，似有实无，本身是一种幻象，是一种不息的流变。所以《金刚经》里说在成佛悟道的过程中，要消除"我相、人相、众生相、寿者相"。佛教正是通过揭示"自我"的虚假性以消除无知与痛苦，由此，以自我着相的消解，得度自己，然后引渡他人。《华严经》说："不为自己求安乐，但愿众生得离苦。"《心经》有云："观自在菩萨，行深般若波罗蜜多时，照见五蕴皆空，度一切苦厄。"认识宇宙万物的"空性"，则可以回归清静本心。在佛教思想中，人与宇宙万物为一，所以无分别而生平等心。佛教思想在一定程度上可以净化人的心灵，节制人的欲望，在"众生平等"的观念下，不再执着于自我，不再执着于人类，而使得心灵的境界更为广阔。

对宇宙之道探寻的经典，都在说接近"终极存在"，佛教称之为"空"，基督教称之为"神"，印度教称之为"梵"，老子称之为"道"。印度教经典《薄伽梵歌》反复呈明：身体中的那个"自我"，必须连接"最高自我"或称"宇宙精神"，然后把一切献给他，通过各种形式的瑜伽，无限接近那个最高真理。"那万有寓于我（宇宙精神）又于自我之中。"[①] "全宇宙尽我所充／但茫茫不显我形／那万有均涵于我内／我却不涵于万有之中／我的自我为万有之源／维持万有而不为万有所容／犹如

[①] ［印］《薄伽梵歌》，张保胜译，中国社会科学出版社1989年，第61页。

大气弥漫各处/而且常居太空/要知道,那万有/同样寓于我中。"① "自我已至瑜伽态/处处等观一切者/便于自我见万有/也于万有见自我/他于我中见万有/在各处见到我/我既不能失去他/他也不能失去我。"② 这个"宇宙精神"是蕴藏于万事万物之中的,在一朵花中,在一粒沙中,在你中,在我中。但是它却又不是任何一种具体的事物可以包涵和囊括的,我们感受到它无处不在,却又无法在任何一个具象中寻找到它。这与《道德经》中所指的"道"又有相通之处。"大音希声,大象无形,道隐无名。"(《道德经》41章)"大道氾兮,其可左右。万物恃之以生而不辞,功成而不有。衣被万物而不为主,可名于'小';万物归焉而不为主,可名为'大'。以其终不自为大,故能成其大。"(《道德经》34章)"人法地,地法天,天法道,道法自然。"(《道德经》25章)这个"道"也是处处可以感受到,却又隐藏在万物中,寂寂无名的,它可以左右一切,却不占有一切,也不居功自傲。所以,人,最终要居于道中,不离左右。

让我们再回到《瓦尔登湖》:

> 秋日里,在这样一个天高气爽的时间,充分地享受太阳的温暖,在这样的高处坐在一个树桩上俯瞰湖的全景,

① [印]《薄伽梵歌》,张保胜译,中国社会科学出版社1989年,第102页。
② 同上书,第79页。

欣赏着波光荡漾的水涡，那些水涡不断地映现在天空和树木的倒影中间的水面上，若不是涟漪牵动，水面是看不到的。在这样宽阔的一片水面上，没有一点儿纷扰，就是有一点儿，也立刻柔和地复归于平静而消失了，整个湖面好像是一只装满水的壶，那些圆圆的颤动的水波便往岸边扩展开去，随后又平息了下来。①

梭罗并不是任何一个宗教的信徒，却是一个宗教精神的实践者。他回归自然，过着简单质朴的劳动生活，而心灵日日更新，散发出一种光明剔透的力量。读完《瓦尔登湖》就如接受了一场身心的洗礼，光与水交相辉映，交相流泻，把人带入澄明空寂之境。这里所说的"空"并非"虚空"，而是"充盈之空"，"虚无之空"使灵魂干枯、断裂、游移，"充盈之空"却使灵魂丰润、饱满，展开种种"有"之可能。"虚无之空"是封闭晦暗的，"充盈之空"是开放而自足的。华兹华斯的诗写道："一日之始的晨光，纯净澄洁，也依然引我爱慕；对于审视过人间生死的眼睛，落日周围的霞光云影，色调也显得庄严素净。"②看透万象，了悟人生，字句洁净，这样的诗源自于一颗通达而

① [美]梭罗:《瓦尔登湖》，李暮译，上海三联书店2008年，第148页。
② [英]威廉·华兹华斯:《华兹华斯诗选》，杨德豫译，广西师范大学出版社2009年，第251页。

充满爱与怜悯的心灵,它唤起我们对生命、对自然、对每日之时间的尊敬。泰戈尔在《吉檀迦利》中写道:"让我所有的诗歌,聚集起不同的调子,在我向你合十膜拜之中,成为一股洪流,倾注入静寂的大海。像一群思乡的鹤鸟,日夜飞向它们的山巢。在我向你合十膜拜之中,让我全部的生命,启程回到它永久的家乡。"① 徐志摩这样评价泰戈尔:"他那高超和谐的人格,可以给我们不可计量的慰安,可以开发我们原来淤塞的心灵泉源,可以指示我们努力的方向与标准。可以纠正现在狂放恣纵的反常行为,可以摩挲我们想见古人的忧心,可以消平我们过渡时期张皇的意义,可以使我们扩大同情与爱心,可以引导我们入完全的梦境。"② 宗教的精神在诗人的心中生根、发芽、开花,它首先是光照诗人自己,培育起如徐志摩所说的"高超和谐的人格",然后是光照别人,让读者在阅读之时浸润在那阳光与泉水般纯粹的力量中,心灵的创伤得以疗救与修复,并也渐渐生发出爱、怜悯、感恩。

王国维曾有"有我之境"与"无我之境"之说:"有有我之境,有无我之境。'泪眼问花花不语,乱红飞过秋千去','可堪孤馆闭春寒,杜鹃声里斜阳暮'有我之境也。'采菊东篱下,悠然见南山','寒波澹澹起,白鸟悠悠下'无我之境也。有我之

① [印]泰戈尔:《吉檀迦利》,冰心译,译林出版社2008年,第151页。
② 引自《吉檀迦利》封面评论。

境，以我观物，故物皆著我之色彩。无我之境，以物观物，故不知何者为我，何者为物。古人为词，写有我之境者为多，然未始不能写无我之境，此在豪杰之士能自树立耳。"①"无我之境，人惟于静中得之。有我之境，于由动之静时得之。故一优美，一宏壮也。"② 他的"无我之境"，说"以物观物"，其实是以一种宇宙视角在观看世界。"天地不仁，以万物为刍狗。"（《道德经》5章）这句话说的就是在宇宙视角下，一切生物都是等同的，老天不见得一定照顾人类。但这并不是说"天地"残忍，而是天地本身并无某种固定的价值判断，一视同仁而已。这可以说是"神圣艺术"的境界。但"有我"与"无我"并非与"优美""宏壮"相对，或许应该与"激越""宁静"相对，中国的许多诗作在这种境界的也并不少。"有我之境"，将创作者个体的情感思绪投入其中，使万事万物都蒙上了一层特殊的色彩，它是个体情感涌动时的一种较为强烈的表达，可以称为"情之所动，发诸笔端"。或抒发孤独寂郁之苦，或表露怀才不遇之情，或感怀生离死别之痛，或排遣爱而不得之伤。总之，"我"的影子隐现在字里行间。"无我之境"，创作者个体情感"冲淡"而近乎于无，万事万物挣脱了情绪的笼罩，恢复了其本有的自性，读来通达宁静，心无挂碍。如王维的《终南别业》：

① 王国维：《人间词话》，上海古籍出版社2004年，第5页。
② 同上书，第6页。

"中年颇好道,晚家南山陲。兴来每独往,胜事空自知。行到水穷处,坐看云起时。偶然值林叟,谈笑无还期。"① 特别是"行到水穷处,坐看云起时",顺随自然,悠然自得,给人一种豁然开朗,别有洞天的领悟。水穷之处,云卷云舒,让人的心灵随之悦然。这对于在困境中难以解脱,在逆境中难以自拔的人来说是一种启悟和疗愈。另几首更为神妙。《鹿柴》:"空山不见人,但闻人语响。返景入深林,复照青苔上。"《辛夷坞》:"木末芙蓉花,山中发红萼。涧户寂无人,纷纷开且落。"《鸟鸣涧》:"人闲桂花落,夜静春山空。月出惊山鸟,时鸣春涧中。"② 在这几首诗中,人都不是主角,不是叙事中心。《鹿柴》中,不见人影,只听得人声。这人声也仅仅只是"深林""青苔"的一个背景。人与自然景物并无主次之分别,只有和谐共存之美妙。"空山"二字让空间更加开阔,使得"人语"与"青苔"有种静谧的安详。《辛夷坞》这一首,曾被胡应麟誉为"读之身世两忘,万念俱寂"。花开花落,生生灭灭只是天地自然之规律,这里没有"林花谢了春红,太匆匆"的感伤,没有"年年岁岁花相似,岁岁年年人不同"的沧桑,更没有"人面不知何处去,桃花依旧笑春风"的苦情。花的存在不是为了传达人的情绪,在无人之境自然开落,无人以花开花谢抒心中之感怀,花儿只

① 赵殿成:《王右丞笺注》,上海古籍出版社1984年,第35页。
② 同上书,第241页。

在静谧空灵中无声无息无悲无喜地完成自然的生死循环。人并非世界的中心,在这些文字中读者几乎触摸不到作者的脉搏。最后一首《鸟鸣涧》,人、桂花、夜、春山、月、山鸟、春涧这些意象,表现了万事万物顺遂其自然本性,没有观者,没有述者,无我无他,物我两忘的境界。《庄子·山木篇》写道:"天与人一也,夫今之歌者其谁乎?""夫大圣虚忘,物我兼丧。我既非我,歌是谁歌!我乃无身,歌将安寄!"所说的正是此种境界。

"神圣艺术"完成了作者从"小我"到"大我",再到"无我"的突破。这是作为"自恋"的创作主体,所能够达到的自我突破的最高境界。然而这种状态无法外求,它是一个精神个体在不断探索的路上,进行的一次又一次灵魂的蜕变,所达到的地方。它打破了"我"的局限,走向"人类",打破了"人类"的局限,走向整个存在,整个宇宙。此时,心灵之境映照出世界之本源,悲与喜都消融在博大和永恒的智慧中。

三、给苦难以亮光

这种波平如镜的"神圣艺术"可能并不为大多数人所认同。因为它读起来太没有起伏,也不能够展现人性的复杂和苦难的沉重。在我们原有的价值体系中,文学性意味着人性的深度、社会的广度和历史的厚度,意味着性格与性格的冲突、情节的

跌宕起伏。总之，若没有情感的唤醒、情绪的感染、思想的震撼，便无法得到认可。这使得许多作者会选择去书写人类苦难的命运与绝望的困境，所谓"苦闷的象征"。那么"神圣艺术"是否缺乏了某种担当，更像是对现实的逃避？

优秀的文学作品应该承担起全人类的苦难。不是吗？看透了自我与他者、宇宙的一体性之后，不可能对他人的苦难无动于衷。慈悲、怜悯、同情是神圣艺术的背景色。一颗善良的心，是不可能不为这个世界的苦难而苦的。我们还记得《快乐王子》的故事。在皇宫中的王子是快乐的，当他的雕像站在城市的最高处，不可避免地看到众生的疾苦，他变得忧郁了。在此过程中，他人的苦难进入了他的心灵，最后他献出了剑柄上的宝石、身上的黄金片、自己的眼睛……王尔德正是书写的这种"为众生苦"的崇高境界。在佛教中有"我不入地狱，谁入地狱"这样为拯救众生而牺牲自我的话语，在基督教则是耶稣为了世人赎罪而心甘情愿被钉十字架，并且要求基督徒们"天天背起十字架"。如此看来，一个人如果突破了自恋的局限，开始担忧全人类的未来，痛苦的程度似乎加深了。因为不仅需要承担个体的痛苦，还要承担他人乃至整个群体的痛苦。所以描写"苦难"的作品往往被视为有"大爱"的象征，有着勇者担当的精神。陀思妥耶夫斯基就是最典型的代表之一。他的小说激起人们对人性、极限的思考，他让人无法平静。他的作品

是一个惊涛骇浪的世界,当向人性的深处层层叩问,每个读者都会感到不寒而栗。然而我们显然也可以看到他并没有摆脱内心的混乱,他的世界像一个黑色的巨大漩涡,以张牙舞爪的方式将别人俘获,在其中苦苦挣扎。他承受了世界的苦难吗?是的。然而他似乎过度沉迷于这种苦难了,似乎对苦难竭尽全力的描述,可以给他带来某种快感,以至于最终出路的探寻只是凌空一个虚指。他感兴趣的不是"出路",而是苦难本身。光明就像一个轻描淡写的尾巴,用来映衬人生的全部残酷性和悲剧性。当他不断挖掘人性深处的丑陋与卑劣,他的心灵却无法消解尘世间一切的藏污纳垢。对人性抽丝剥茧般沉醉的解剖,使得黑暗变得更加黑暗,成为生命难以承受之重。在近乎癫痫式的呓语中,在对杀人犯近乎病态的好奇中,读者几乎难以找到亮光。作为文学创作的巅峰,他的作品仍不具备"神圣艺术"的特质。

艾略特的《荒原》到《四首四重奏》是作者寻求突破心灵限度的一个典型的例子。有学者对艾略特有这样的评价:"T. S. 艾略特是一位起始激进转而保守的诗人。他较早地从法国诗人波德莱尔那儿得到启示,敏锐地看到了现代城市生活的污秽面,看到了城市里令人感到压抑和讨厌的形形色色的人物,因而他着意描绘的是一幅肮脏的现实与奇特的梦幻相结合的现代派画卷。……尽管在后来,尤其在加入英国天主教以后,他

变得越来越保守，最后成为上帝的虔诚歌手，一个一心想以天国的圣光驱除社会黑暗的艺术大师。但总的说来，他的诗作展现了纵深辽远的历史感，雄浑厚重的社会画卷，浩瀚辽阔的视野和磅礴浩荡的艺术气势。"①"激进"之代表作是《荒原》，它不回避描绘城市的污秽与肮脏，撕碎了温情脉脉的面纱，让人直视人类的处境的污浊与不堪。《荒原》的第一章节名为"死者葬仪"，开篇写道："四月是最残忍的一个月，荒地上／长着丁香，把回忆和欲望／掺和在一起，又让春雨／催促那些迟钝的根芽。"②"残忍""欲望""迟钝"这些沉重的字眼已经为通篇定下了基调。接下来的"恐惧在一把尘土里""荒凉而空虚是那大海""带着一套恶毒的纸牌""去年你种在你花园里的尸首"等无不表现了内心的绝望和空虚。这时，艾略特所见的城市的污秽面、阴暗面，其实是他内心极度挣扎的境况。如此浓墨重彩和折磨的字眼，表明他的神经极度脆弱甚至徘徊在崩溃的边缘。正如《罪与罚》的结尾杀人犯自首以及他之后的宗教实践都并没有震撼人心的力量。这个句号更像是一个摆设，一个虚构，而非小说人物的必然选择。而《荒原》的结尾"主啊你把我救拔出来／主啊你救拔"与《罪与罚》的结局一样苍白无力。所

① ［英］艾略特：《T. S. 艾略特诗选：荒原》，赵萝蕤、张生清等译，北京燕山出版社2006年，前言第15页。
② 同上书，前言第1页。

有的对象都在竭尽全力地表现他的这种情绪。"他摸着去路，发现楼梯上没有灯……"灵魂需要光照，而前方并无指引的明灯；"这里没有水只有岩石/岩石间没有水而有一条沙路……"灵魂需要甘泉的滋养，但脚下只是干旱的荒漠。"主啊你把我救拔出来/主啊你救拔"，当虚空的灵魂发出这样绝望的呐喊，它虚弱而无力，像是一种自我欺骗与自我安慰，因为太阳的光无法照进由这污秽和肮脏堆积起来的云层。当我们读完《荒原》，我们感到精疲力竭，像艾略特所说的"伦敦挤塌下来了塌下来了塌下来了"，信仰、生活仿佛也一同坍塌。《荒原》不愧为杰作，诗里的每一个字眼都在拨动心灵之弦，然而，艾略特所述他的心灵处境，或者人类共同的处境却是在使人下沉，它指向死亡、坟墓、悲哀、绝望。这是一种下拉的力量，在不见底的深渊里苦苦挣扎，天堂只是想象中虚淡的影子。割开伤口，注视着它血流如注，感觉到生命流逝的恐怖，却无可奈何。在此过程中，你只是经历了苦难，却无法在苦难中超拔。

《烧毁了的诺顿》《东科克尔村》《干燥的塞尔维吉斯》《小吉丁》是艾略特后期的诗作，是他精神提升与思想锤炼之后的转向之作。相比《荒原》，柔和的素描多于峻峭的勾勒，基调比较和谐，充满了对宇宙终极问题的哲思，意象的色调也转向了圣洁和高贵、宁静。《烧毁了的诺顿》一诗中写道："干的水池，干的水泥，褐色的池边/池子里却充满了阳光中流出来的

水/荷花静静地静静地拔高/光明的中心流泻的光流，闪闪发光……"①这样的诗句与梭罗的《瓦尔登湖》呈现了相似的意境，光与水相互流泻，宁静、祥和、温暖。相对于以前的绝望，他的诗中转变为对平和、恩惠、喜悦的感知："脱离实际欲望的内心自由/从行动与痛苦中超脱出来的舒坦/从内心与从外部冲动中超脱出来的平和/被恩惠的感觉，一种既动又静的白光/所围绕，不运动的升华，无淘汰的提纯……"②苦难不再作为诗人关注的焦点，而是"从行动与痛苦中超脱出来的舒坦，从内心与从外部冲动中超脱出来的平和"。《荒原》的开篇曾写道："四月是最残忍的一个月，荒地上/长着丁香，把回忆和欲望/掺和在一起，又让春雨/催促那些迟钝的根芽。"而《小吉丁》的开头与其形成鲜明对照："仲冬的春天是它自己的季节/一直光辉灿烂，虽日落时才露倦容/它停在时间之内，处在极地与回归线之间。/当短暂的白天由于霜与火而变得最明亮时/匆匆来去的太阳点燃池塘和水渠里的冰，/在无风的寒冷（那是心之热）中，/在一面似水的镜子里/映照出一道晌午时耀眼的亮光。"③在这里，春天由"残忍"而变为了"光辉灿烂"，"回忆"已经

① ［英］艾略特：《T. S. 艾略特诗选：荒原》，赵萝蕤、张子清等译，北京燕山出版社2006年，第148页。
② 同上书，第149页。
③ 同上书，第167页。

消失,"时间"已经停留,"欲望"已经平息。世界如此明亮,"在一面似水的镜子里"。很难想象,这两首诗作竟然出于同一诗人之手。当实现自我的成长与蜕变时,当心灵的格局不再局限于自我,不再受杂质的侵蚀时,苦难被消融,世界如此晶莹剔透。

艾略特说:"不是道别,而是前进。"有多少人能理解他所说的"前进"呢?一个诗人突破了所谓被原有价值体系所认可的杰出的"文学性",而走向了平静的"神圣艺术",同时也实现了自我灵魂的救赎。那些称他为"上帝虔诚歌手"的人,说他"越来越保守"的人,对此显然并不理解。当一个人的内在自性与宇宙之终极存在发生了真正的连接,当他的精神实践使他的内在能量进行不断的转化,当他体验和观看这个世界的角度,不再局限于他固有的"自恋",当它与真理合一与世界合一,苦难便在他的作品里消融,就像雪花寂静无声地消融在湖面一样。不是不存在,而是以另一种形态存在,以一种超越原有结构的状态而存在。这就是"神圣艺术"的创作,光照进世界,在它全无黑暗。

主要参考文献

[1] [英] 霭理士. 性心理学 [M]. 潘光旦译, 生活·读书·新知三联书店, 1987.

[2] [奥] 弗洛伊德. 弗洛伊德文集 [M]. 车文博主编, 长春出版社, 2006.

[3] [奥] 弗洛伊德. 一个幻觉的未来 [M]. 杨韶刚译, 华夏出版社, 1999.

[4] [奥] 弗洛伊德. 精神分析引论 [M]. 高觉敷译, 商务印书馆, 2004.

[5] [奥] 弗洛伊德. 弗洛伊德论创造力与无意识 [M]. 孙恺祥译, 中国展望出版社, 1987.

[6] [奥] 弗洛伊德. 弗洛伊德后期著作选 [M]. 林尘等译, 上海译文出版社, 2005.

[7] [美] 弗洛姆. 弗洛姆著作精选 [M]. 黄颂杰主编, 上海人民出版社, 1989.

[8] [美] 弗洛姆. 爱的艺术 [M]. 刘福堂译, 安徽文艺出版社, 1986.

[9] [美] 弗洛姆. 恶的本性 [M]. 薛冬译, 中国妇女出版社, 1989.

[10] [美] 弗罗姆. 逃避自由 [M]. 刘林海译, 国际文化出版公司, 2000.

[11] [美] 科胡特. 精神分析治愈之道 [M]. 訾非等译, 重庆大学出版社, 2011.

[12][奥]阿德勒.自卑与超越[M].黄光国译,作家出版社,1986.

[13][法]拉康.拉康选集[M].褚孝泉译,上海三联书店,2001.

[14]黄作.不思之说——拉康主体理论研究[M].人民出版社,2005.

[15][法]福柯.疯癫与文明[M].刘北成、杨远婴译,生活·读书·新知三联书店,1999.

[16][瑞士]荣格.心理学与文学[M].冯川、苏克译,生活·读书·新知三联书店,1987.

[17][德]卡西尔.人论[M].甘阳译,上海译文出版社,2004.

[18][美]巴雷特.非理性的人:存在主义哲学研究[M].段德智译,上海译文出版社,2007.

[19][德]卡尔·雅斯贝尔斯.现时代的人[M].周晓亮等译,社会科学文献出版社,1992.

[20][法]波伏娃.第二性[M].陶铁柱译,中国书籍出版社,2004.

[21][波]耶日·科萨克.存在主义的大师们[M].王念宁译,中央编译出版社,2003.

[22][美]米切尔、布莱克.弗洛伊德及其后继者[M].陈祉妍等译,商务印书馆,2007.

[23][美]霍夫曼.移情与道德发展:关爱和公正的内涵[M].杨韶刚等译,黑龙江人民出版社,2003.

[24][美]古尔德.弗兰克尔:意义与人生[M].常晓玲等译,中国轻工业出版社,2000.

[25][美]克莱尔.现代精神分析"圣经"——客体关系与自体心理学[M].贾晓明等译,中国轻工业出版社,2002.

[26]常若松.人类心灵的神话[M].车文博主编,湖北教育出版社,1999.

[27][美]拉斯奇.自恋主义文化——心理危机时代的美国生活[M].陈红雯、吕明译,上海文化出版社,1988.

[28] [美] 威廉·詹姆斯. 心理学原理 [M]. 田平译, 中国城市出版社, 2010.
[29] [美] 威廉·詹姆斯. 宗教经验之种种: 人性之研究 [M]. 唐钺译, 商务印书馆, 2005.
[30] [美] S. 阿瑞提. 创造的秘密 [M]. 钱岗南译, 辽宁人民出版社, 1987.
[31] [美] 韦勒克、奥斯汀·沃伦. 文学理论 [M]. 刑培明等译, 江苏教育出版社, 2005.
[32] 滕守尧. 审美心理描述 [M]. 四川人民出版社, 1998.
[33] [美] 阿恩海姆等. 艺术的心理世界 [M]. 周宪译, 中国人民大学出版社, 2010.
[34] [美] 马尔库塞. 爱欲与文明: 对弗洛伊德思想的哲学探讨 [M]. 黄勇、薛民译, 上海译文出版社, 2005.
[35] [日] 厨川白村. 苦闷的象征 [M]. 鲁迅译, 人民文学出版社, 2007.
[36] [美] 艾尔金斯. 超越宗教: 在传统宗教之外构建个人精神生活 [M]. 顾肃等译, 上海人民出版社, 2007.
[37] [俄] 托尔斯泰. 艺术论 [M]. 张昕畅等译, 中国人民大学出版社, 2005.
[38] [俄] 托尔斯泰. 生活之路 [M]. 王志耕译, 中国人民大学出版社, 2006.
[39] 刘小枫. 诗化哲学 [M]. 山东文艺出版社, 1986.
[40] 宗白华. 美学散步 [M]. 上海人民出版社, 1981.
[41] 李银河. 虐恋亚文化 [M]. 中国友谊出版公司, 2002.
[42] [德] 尼采. 悲剧的诞生 [M]. 周国平译, 广西师范大学出版社, 2002.
[43] [德] 席勒. 审美教育书简 [M]. 冯至、范大灿译, 上海人民出

版社，2003.

[44]［美］肯·威尔伯.万物简史［M］.许金声等译，中国人民大学出版社，2006.

[45]［德］叔本华.作为意志和表象的世界［M］.石冲白译，商务印书馆，2006.

[46]［德］黑格尔.美学（第一卷）［M］.朱光潜译，商务印书馆，1996.

[47]［德］沃林格.抽象与移情［M］.王才勇译，金城出版社，2010.

[48]［德］艾克曼.歌德谈话录［M］.朱光潜译，人民文学出版社，1978.

[49]［法］米兰·昆德拉.小说的艺术［M］.董强译，上海译文出版社，2004.

[50]［日］三木清.人生探幽［M］.张勤、张静萱译，上海文化出版社，1987.

[51]［法］狄德罗.狄德罗美学论文选［M］.张冠尧等译，人民文学出版社，1984.

[52]［古罗马］马可·奥勒留.沉思录［M］.李娟、杨志译，上海三联书店，2008.

[53]［美］贾米森.疯狂天才［M］.刘建周等译，上海三联书店，2007.

[54]［美］布拉德利·柯林斯.凡·高与高更：电流般的争执与乌托邦梦想［M］.陈慧娟译，广西师范大学出版社，2006.

[55]［英］艾略特.艾略特诗学文集［M］.王恩衷编译，国际文化出版公司，1989.

[56]［英］艾略特.艾略特文学论文集［M］.李赋宁译，百花洲文艺出版社，1997.

[57]［俄］高尔基.论文学［M］.林焕平译，人民文学出版社，1979.

[58] [法] 勒维尔、里卡尔.和尚与哲学家：佛教与西方思想的对话[M].陆元昶译，江苏人民出版社，2000.

[59] [美] 朱立安·李布等.躁狂抑郁多才俊[M].郭永茂译，上海三联书店，2007.

[60] 赵毅衡编选.符号学文学论文集[M].百花文艺出版社，2004.

[61] [俄] 康·帕乌斯托夫斯基.金蔷薇[M].戴骢译，上海译文出版社，2007.

[62] [德] 施太格缪勒.当代哲学主流[M].王炳文等译，商务印书馆，1986.

[63] [俄] 弗·索洛维约夫.关于厄洛斯的思索[M].赵永穆、蒋中鲸译，辽宁教育出版社，1998.

[64] [法] 雨果.雨果论文学[M].柳鸣九译，上海译文出版社，2011.

[65] [法] 萨特.萨特文集·第七卷[M].施康强等译，人民文学出版社，2005.

[66] 朱立元.当代西方文艺理论[M].华东师范大学出版社，1997.

[67] 朱光潜.文艺心理学[M].复旦大学出版社，2005.

[68] 朱光潜.朱光潜美学文学论文选集[M].湖南人民出版社，1980.

[69] 惠尚学、陈进波.文艺心理学通论[M].兰州大学出版社，1999.

[70] 胡经之主编.西方文艺理论名著教程（下）[M].北京大学出版社，1989.

[71] [英] 李斯托威尔.近代美学史评述[M].蒋孔阳译，安徽教育出版社，2007.

[72] 钱谷融、鲁枢元.文学心理学[M].华东师范大学出版社，2003.

[73] 鲁枢元. 文学的跨界研究：文学与心理学 [M]. 学林出版社, 2011.

[74] 潘华琴. 文学言语的私有性：论私人感觉的个人化表达 [M]. 学林出版社, 2008.

[75] 袁庆丰. 郁达夫：挣扎于沉沦的感伤 [M]. 山东文艺出版社, 1997.

[76] 董小玉. 灵性的飞鸟：创作主体与艺术建构 [M]. 华东师范大学出版社, 2001.

[77] 徐光兴主编. 世界文学名著心理案例集 [M]. 上海教育出版社, 2004.

[78] 刘勇. 中国现代文学的心理学研究 [M]. 北京大学出版社, 2006.

[79] 关鸿. 诱惑与冲突：关于艺术与女性的随想 [M]. 上海人民出版社, 1988.

[80] 余虹. 艺术与归家 [M]. 中国人民大学出版社, 2005.

[81] 王国维. 人间词话 [M]. 上海古籍出版社, 2004.

[82] 张文江. 管锥编读解 [M]. 上海古籍出版社, 2000.

[83] 曹瑞红. 自体心理学理论及其在心理障碍中的咨询应用研究 [D]. 陕西师范大学, 2009.

[84] [法] 杜拉斯. 情人 [M]. 王道乾译, 上海译文出版社, 2005.

[85] [法] 杜拉斯. 外面的世界 [M]. 袁筱一等译, 漓江出版社, 1999.

[86] [法] 阿德莱尔. 杜拉斯传 [M]. 袁筱一译, 春风文艺出版社, 2000.

[87] [法] 拉巴雷尔. 杜拉斯传 [M]. 徐和瑾译, 漓江出版社, 1999.

[88] [英] 理查德·奥尔丁顿. 劳伦斯传 [M]. 黄勇民、俞宝发译, 东方出版中心, 1999.

[89][英]贝尔.伍尔夫传[M].萧易译,江苏教育出版社,2005.
[90][奥]卡夫卡.卡夫卡文集(第四卷)[M].祝彦、张荣昌等译,上海译文出版社,2002.
[91][奥]卡夫卡.卡夫卡书信日记选[M].叶廷芳、黎奇译,百花文艺出版社,1991.
[92][俄]陀思妥耶夫斯基.白夜[M].荣如德等译,上海译文出版社,1993.
[93][俄]陀思妥耶夫斯基.死屋手记[M].曾宪溥、王健夫译,人民文学出版社,1981.
[94][俄]陀思妥耶夫斯基.赌徒[M].刘宗次译,安徽文艺出版社,2004.
[95][俄]陀思妥耶夫斯基.卡拉马佐夫兄弟[M].耿济之译,人民文学出版社,1981.
[96][英]哈代.哈代爱情小说[M].刘荣跃、蒋坚松译,文化艺术出版社,2004.
[97][美]梭罗.瓦尔登湖[M].李暮译,上海三联书店,2008.
[98][德]歌德.少年维特的烦恼[M].韩耀成等译,译林出版社,1998.
[99][英]毛姆.月亮和六便士[M].傅惟慈译,上海译文出版社,2006.
[100][法]大仲马.基督山伯爵[M].韩沪麟译,上海译文出版社,2010.
[101][英]夏洛蒂·勃朗特.简·爱[M].世界图书出版公司,2003.
[102][英]奥威尔.我为什么写作[M].刘沁秋、赵勇译,南京大学出版社,2008.
[103][奥]里尔克.里尔克诗选[M].臧棣编,中国文学出版社,

1996.

[104] [美]爱默生. 爱默生散文选[M]. 丁放鸣译,花城出版社,2005.

[105] [奥]茨威格. 斯·茨威格小说选[M]. 张玉书等译,外国文学出版社,1982.

[106] [英]艾略特. T. S. 艾略特诗选:荒原[M]. 赵萝蕤、张子清等译,北京燕山出版社,2006.

[107] [印]泰戈尔. 吉檀迦利[M]. 冰心译,译林出版社,2008.

[108] [英]阿尔弗雷德·丁尼生. 丁尼生诗选[M]. 黄杲炘译,译文出版社,1995.

[109] [英]爱伦·坡. 爱伦·坡短篇小说集[M]. 徐汝椿、陈良延译,外国文学出版社,1982.

[110] [俄]列夫·托尔斯泰. 战争与和平[M]. 刘辽逸译,人民文学出版社,1997.

[111] [俄]列夫·托尔斯泰. 列夫·托尔斯泰文集[M]. 陈馥、郑揆译,人民文学出版社,1991.

[112] [法]马塞尔·普鲁斯特. 追忆似水年华[M]. 李恒基等译,译林出版社,1994.

[113] [英]威廉·华兹华斯. 华兹华斯诗选[M]. 杨德豫译,广西师范大学出版社,2009.

[114] [美]欧文·斯通. 渴望生活:凡高传[M]. 常涛译,北京十月文艺出版社,2008.

[115] [日]谷崎润一郎. 恶魔[M]. 于雷等译,中国文联出版社,2000.

[116] [法]乔治·桑、缪塞. 乔治·桑与缪塞情书[M]. 徐杏英译,江苏人民出版社,1997.

[117] [美]马克·斯洛宁. 颠狂的爱[M]. 施用勤、董小英译,中

国文联出版公司，1989.

［118］［印］薄伽梵歌［M］.张保胜译，中国社会科学出版社，1989.

［119］林白.一个人的战争［M］.中国青年出版社，2011.

［120］虹影.谁怕虹影［M］.作家出版社，2004.

［121］海子.海子作品精选［M］.长江文艺出版社，2006.

［122］［荷］凡·高.凡·高——插图本书信体自传［M］.平野编译，四川文艺出版社，2002.

［123］王安忆.天香［M］.人民文学出版社，2011.

［124］王安忆.长恨歌［M］.人民文学出版社，2005.

［125］郁达夫.沉沦［M］.易咏枚编，华夏出版社，2008.

［126］张爱玲.张爱玲作品集［M］.南海出版社，2005.

［127］韩石山.徐志摩书信集［M］.天津人民出版社，2006.

［128］邹吉玲.徐志摩与陆小曼［M］.中国文史出版社，2007.

［129］朱自清.朱自清散文精选［M］.北京大学出版社，2007.

［130］胡因梦.生命的不可思议：胡因梦自传［M］.东方出版中心，2006.

［131］Stephane Mallarme, *"Crisis in Verse" in T. G. West trans. and ed., Symbolism:An Anthology* ［M］. London: Methuen, 1980.

［132］Kohut H. & Ernest S. Wolf, *The Disorders of the Self and Their Treatment: An outline, In The Search for the Self* ［M］. Vol. 3. New York: New York University Press, 1978.

［133］Freud S., *The Standard Edition of the Complete Psychological Works of Sigmund Freud* ［M］. Vol. 7. London: Hogarth Press, 1957.

［134］John Berryman, *Writer at work: The Paris Review Interviews ed., George Plimpton 4th Series* ［M］. New York: Viking Press, 1976.

［135］Daniel Nettle, *Strong Imagination: madness, creativity, and*

human nature [M]. Oxford: Oxford University Press, 2001.
- [136] William James, T*he Varieties of Religious Experience: A Study in Human Nature* [M]. New York: New American Library, 1958.
- [137] Jamison K. R., *Touched with Fire: Manic-Depressive Illness and the Artistic Temperament* [M]. New York : The Free Press, 1993.
- [138] Freud S., *Civilization and its Discontents* [M]. London : Hogarth Press, 1930.
- [139] Jablow Hershman & Julian Lieb, *Manic Depression and Creativity* [M]. Amherst: Prometheus Books, 1998.
- [140] Mehrabian A. & Epstein N. A., *A measure of emotional empathy* [J]. Journal of Personality, 1972.
- [141] Cohen D. & Strayer J., *Empathy in conduct—disordered and comparison youth* [J]. Development Psychology, 1996.

后 记

人生像一个早已编排好的剧本，我在剧中演，却不知道下一段剧情是什么，一切待回头，才逐渐明白，那些潜伏的曲折究竟意义谓何。

我有一颗文学的心，甚至可以说我是一个文学的人，然而阴差阳错，因为高考失利志愿调剂，我却读了经济学。高中时的数学噩梦继续重演，高数、概率统计、线性代数个个张牙舞爪。那些日子，就像穿行在一片无尽的荒原，茫茫然看不到头。内心的种子渴望着阳光与水源，但却被巨石重压着，被荆棘拥挤着，无法生长。我终于逃课，沉浸在我喜爱的文学作品中，不是好学，其实只是夹缝中的暂时喘息。文学，即使不是痛苦的解药，至少也是止痛剂。

偶然间，我读到了宗白华先生的《美学散步》、李泽厚先生的《美的历程》，抬头看天，看山不是山，看云不是云，只觉心驰神往，飘然物外。又在无意中读到童庆炳先生的《文学创作与审美心理》，感到句句在理，我心悦然。唉，那个世界才是我的，该怎么办呢？在读蒋孔阳先生的文集时，我惊喜地发现，他在序言中说自己原来学的也是经济学，后来转学了美

学。天光乍现，原来此路可通！我何不试一下，考复旦中文系的美学？对于一个中文系的课一天都没上过的门外汉，这简直是痴人说梦、天方夜谭。但那时候年轻，年轻的可爱就是"初生牛犊不怕虎"，无知者无畏。那一年，有一场狮子座流星雨，我对着不断划过夜空的流星许愿，只许一个愿。宇宙能量给我了回应，我竟然实现了跨校跨专业考取复旦文艺学与美学专业的愿望！小说也不敢这么写，但这就是生活。此时，大学四年所经历的无望，就可以重新阐释，那不过只是"黎明前的黑暗"罢了。

还没来得及在"世外桃源"的落英缤纷中做个美梦，就被现实的一场大雨淋醒。美学要求的是哲学思维，甚至它就是哲学，而我更多是停留在对文学作品的感性认知上。《美学散步》《美的历程》这些篇章简直就是散文诗，但真正的美学论文却是理论和逻辑推演。美学理论艰涩难懂，让我望而却步。我当时被分配到王振复先生的门下，他的研究领域是中国美学、建筑美学和周易美学。他在办公室召集我们第一次见面，问我们读过些什么书。师兄师姐们对答如流、如数家珍，我在一旁不知所措，结结巴巴说了几本书，有的连书名都说错了。王老师宽容地笑了笑，并没有批评。他知道我哲学基础不太好，在硕士论文开题的时候，就让我选自己比较有感觉的题目，不局限于他的研究范围。我那时候依然沉迷于文学作品，而且心里还揣

着个秘密，希望有朝一日成为一名作家，所以关心的都是与创作相关的问题。又因为从大学起，我就对心理学很有兴趣，所以就选择了文艺心理学的题目。这样，既可以完成科研任务，又可以继续阅读心理学和文学作品，就像一条鱼，始终游在它熟悉的水域，是自由快乐的。后来，跟随朱立元先生读博士，依然保持原来的研究方向。朱老师虚怀若谷，谦和宽厚，对我的不足与欠缺格外包容，时常鼓励。朱老师是蒋孔阳先生的弟子，而我当年正是受蒋先生心路历程的激励才有了转专业的勇气，不得不说命运的剧本编排真是神奇。遇到王老师和朱老师，是我人生的幸运，是他们守护了我心中的这株小小树苗，加以灌溉，让它自由生长。许多人写论文都是"苦心孤诣"的，而我却更像是一场"逍遥游"。今年，这两位导师都是八十高龄，为我作序，尤为感激！

毕业以后，我如愿找到一份不错的工作，可以继续保持读书和写作的生活。这时命运编排师的魔法又开始了，两个小生命陆续进入我的生命。在小说里读到的母亲，经常是幸福而充满温情的。这个角色落到我身上，却是不知所措和心力交瘁。体力和精神被挤压到极限，一整天下来，只留下一点力气躺在床上，双眼呆滞地盯着天花板。注意力在婴儿的啼哭声中被撕成碎片，思考力在日常的琐碎中被磨平。假如说大学时代我是被流放在一片荒原之上，那么育儿时期我是置身于一潭沼泽地，

在那里下沉,再下沉,几乎就要没顶。虽说这是古往今来女人的"天命",我却不知道其他人如何承受并消化了这一切。我的学业停滞了好几年。有时候人的苦境很长,像穿越一条漫长的幽暗的隧道,只有靠着想象,想象道路的尽头有光明在等待,才有勇气挺过当下的每一次煎熬。我不知道命运的画师在此浓墨重彩的一笔,到底有什么意义?但相信多年以后,我回头看,一定会明白的。这段经历一定会获得新的阐释。

渐渐地,孩子大一些了,我又有一点点时间可以留给自己。于是,修改整理了书稿。也许这本小书的出版,是我的另一个开始,另一次启程。这条路我会走下去,不管前方还有多少曲折。

写到这里,我的脑海里突然浮现出幼年时最早的记忆:我的面前放着一张白纸,我向父亲要了一支笔,然后在纸上写啊写啊,不知道写的是什么。很快,那支笔不知所踪了。到了下一次,我就问父亲再要一支。奇怪的很,父亲的中山装口袋里总能变出一支笔来,而且每次都是不重样的。他也是一个爱读爱写的人,我像他。可惜,他看不到我的这本书了,他在2018年的时候突然离世。我一直想不明白为什么这突然的变故发生了。我在想,有一天等我老了,当我即将离开世界,我一定会像放电影一样,好好回看我人生的剧情,好好看看这幅画的构图、笔墨,那时候我应该什么都懂了。

后　记

我感谢我的父母,因为他们一直支持我读书,鼓励我做喜欢的事情;我感谢复旦,因为她是我的母校,她允许我有自由而无用的灵魂;我感谢我的两位导师朱立元先生和王振复先生,他们引领我走上思想的旅程,并保存了我的独立;我感谢我的挚友陈湘华和闫昕然,她们给我深度的理解,一路陪伴我前行;我感谢我的弟弟礼孝,在我身体不好的那段时间,给我生活上的帮助,以及工作上的协助。

我感激我人生中遇到的每一个人,经历的每一件事,我相信一切都是正当其时,一切都是最好的安排。我不知道命运的河流会把我带到哪里,我可以做的是期待和接纳,相信等我到了那里会发现,这弯弯绕绕的曲折,正是生命中的不可或缺。

缪丽芳

2024年8月10日

图书在版编目(CIP)数据

文艺创作中的自恋心理/缪丽芳著. —上海:复旦大学出版社,2024.9
ISBN 978-7-309-17343-7

Ⅰ.①文…　Ⅱ.①缪…　Ⅲ.①文艺创作-创作心理-研究　Ⅳ.①I04

中国国家版本馆 CIP 数据核字(2024)第 058613 号

文艺创作中的自恋心理
缪丽芳　著
责任编辑/刘　月

复旦大学出版社有限公司出版发行
上海市国权路 579 号　邮编:200433
网址:fupnet@fudanpress.com　http://www.fudanpress.com
门市零售:86-21-65102580　团体订购:86-21-65104505
出版部电话:86-21-65642845
上海盛通时代印刷有限公司

开本 890 毫米×1240 毫米　1/32　印张 10.875　字数 197 千字
2024 年 9 月第 1 版
2024 年 9 月第 1 版第 1 次印刷

ISBN 978-7-309-17343-7/I·1396
定价:76.00 元

如有印装质量问题,请向复旦大学出版社有限公司出版部调换。
版权所有　　侵权必究